草原撷英

巴义尔 著

内蒙古文化出版社

序

多年来，巴义尔先生用照相机记录着一个民族、一个文明的心灵和形态，记录着一个时代，用静态的图片表述一个动态的文化，使一个变化万千的高速奔跑的时代凝固在平面视觉中。他以敏锐的洞察力、丰富的专业知识和辛勤的劳动，通过别具一格的视觉化表达，将蒙古游牧文明及其研究用图片形式展示出来，为学界的继续研究提供了真实、生动而且丰富的资料，为世人对蒙古游牧文明的了解、欣赏和传承发扬提供了绝妙而且富有价值的文献。

这次巴义尔先生又出版了一部力作，本书包括 309 位蒙古族当代人物的微传和精彩图片。书中的人物遍布各地、各个行业，他们不同的经历、成就和贡献构成了灿烂的当代蒙古史的一部分。社会发展的主角是人，记录人的活动是对时代、社会、国家和民族最直接的展示，它具有不可替代的作用，甚至有无限的解读空间。因此，本书既是当代蒙古族人物的一个极佳的工具书，又是一部以视觉化表达展现的一个时代的画卷。

乌云毕力格
中国人民大学国学院教授、长江学者特聘教授
中国蒙古史学会会长
国际蒙古学学会副会长
2023 年冬

ᠮᠣᠩᠭᠣᠯ ᠪᠢᠴᠢᠭ᠌ ᠤᠨ ᠲᠧᠺᠰᠲ

309

《 ᠮᠣᠩᠭᠣᠯ ᠦᠨᠳᠦᠰᠦᠲᠡᠨ ᠦ 》 ᠭᠡᠳᠡᠭ ᠦᠭᠡ

2023 ᠣᠨ ᠤ 6 ᠰᠠᠷ᠎ᠠ

目录

【第一篇】
科研技术

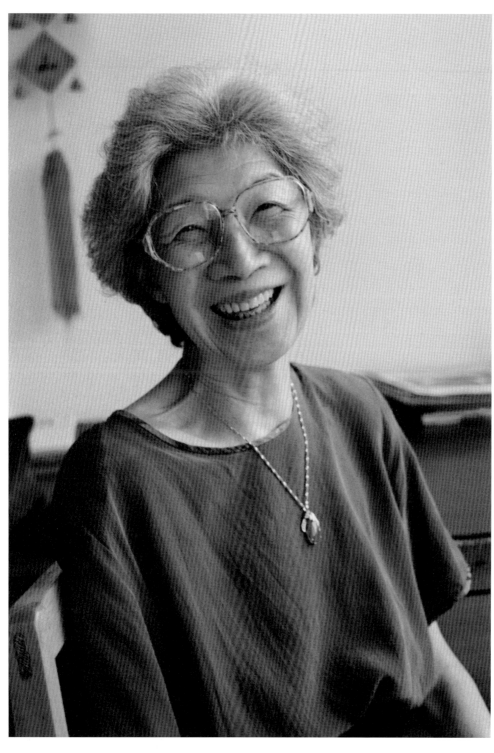

李林。1997 年

李林

李林（1923—2002），中国科学院院士，中国科学院物理研究所研究员，物理学家，1956 年获中国科学院自然科学集体奖三等奖。全国政协第三、五、六、七、八届委员。生于北京，原籍湖北黄冈，抗日战争爆发后随父亲李四光由北京迁往上海，之后落脚广西桂林，考入广西大学机械系。1944 年大学毕业后在成都航空研究院工作。1948 年获英国伯明翰大学物理冶金硕士学位，1949 年到剑桥大学攻读博士学位，学习金相学和电子显微镜。1951 年回国到中国科学院上海冶金所研究包头铁矿的高氟炉渣腐蚀问题、球墨铸铁等课题。1958 年参与核工业研究，从事原子反应堆材料的辐照实验。1964 年调入二机部 194 所参与研制新型材料和特殊元件。1973 年调到中国科学院高能物理研究所任超导室主任，从事超导磁铁和超导线材的研制工作。晚年整理、翻译（英译汉）父亲李四光著作多部，著有《李林文集》。父亲李四光、丈夫邹承鲁都是院士。

官春云。2019 年

官春云

官春云（1938—），祖籍内蒙古镶黄旗，出生于湖北荆州，油菜遗传育种和栽培专家。湖南农业大学原校长，教授、博士生导师，中国工程院院士，第十二届国际油菜会议科学委员会主席。现任南方稻田作物多熟制现代化生产协同创新中心主任，国家油料改良中心湖南分中心主任，国际油菜咨询委员会（GCIRC）委员，农业部油料作物专家指导组副组长，湖南省科协副主席，第九届全国人大代表。在油菜高产优质高效栽培、育种理论和应用研究方面做出了突出贡献，主持发表了国内第一张油菜分子标记遗传图谱，出版专著 8 本，论文上百篇。先后承担国家级、省部级数十个科研项目，多次获国家级、省部级科技成果奖项，获专利 38 项。被誉为"中国油菜之父"。

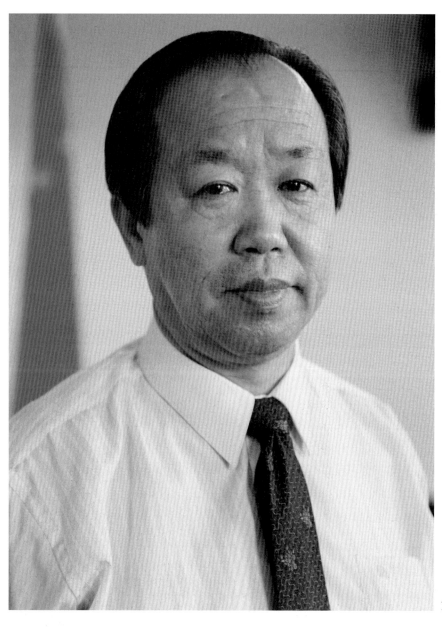

旭日干。1998 年

旭日干

旭日干（1940—2015），内蒙古科右前旗人，繁殖生物学与生物技术专家，中国工程院院士，中国工程院原党组成员、副院长，兼院士增选政策委员会主任、道德建设委员会副主任。曾任内蒙古大学校长（1993—2006），中国科协副主席，农业部科技委委员，教育部科技委委员，欧美同学会中国留学人员联谊会副会长，中国农学会副会长，中国畜牧兽医学会副理事长。1965 年毕业于内蒙古大学生物系，历任内蒙古农牧科学院技术员、内蒙古自治区生产建设委员会科技组组长、准格尔旗沙圪堵公社科技干事等职。1972 年回内蒙古大学任教。获日本兽医畜产大学兽医学博士学位。发表学术论文 200 余篇，出版《内蒙古动物志》等专著、译著十余部（包括合著合编）。指导和培养了博士、硕士研究生和青年科技人员近 200 人。主持多项国家级重大科研项目。曾获内蒙古自治区科技进步一等奖、特等奖、科教兴区特别奖、乌兰夫基金奖、台湾光华科技基金奖、香港何梁何利基金科学技术进步奖、国家"863"高技术计划突出贡献奖及全国"五一"劳动奖章，获国家有突出贡献的中青年专家、全国高等学校先进科技工作者、有突出贡献的留学回国人员、全国先进工作者、全国优秀科技工作者、全国杰出专业技术人才等荣誉称号，获国务院"政府特殊津贴"。1989 年成功地培育出我国首批"试管绵羊"和"试管牛"，创造性地提出牛、羊"试管胚"工厂化生产和规模化移植的一整套技术路线，其卵母细胞的体外成熟率、受精率、发育率、冷冻保存存活率和胚胎移植成功率等各项技术指标达到国际先进水平，被誉为"试管山羊之父"，该项成果被评为我国 1989 年度十大科技成果之一，2001 年获国家科技进步二等奖。中共第十五、十六大代表。全国政协第十、十一届委员。

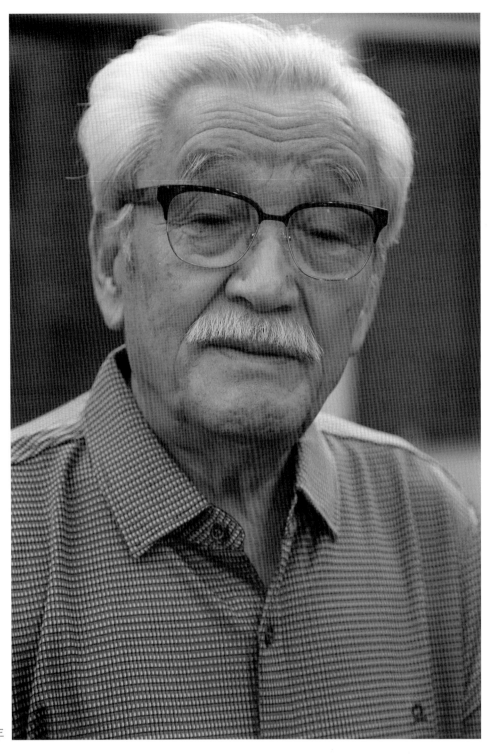

乌可力。2016 年

乌可力

乌可力（乌斌，1934—），内蒙古土默特左旗人，毕业于哈尔滨军事工程学院、中国科技大学，发明人工降雨技术如今被广泛采用。发明高温无机防火涂料并获得国家专利，广泛使用于火箭、建筑、运输、航空航天等领域。在中国科技大学火箭设计组任组长，研制固体火箭发动机。在沈阳参与设计歼7、歼8战斗机，在航天部参与设计战略武器和各类卫星。曾任八机部航天部预研局副局长。后任中国长城工业集团执行副总裁、顾问，参与中国卫星发射服务进入国际市场的重大决策，为中国空间技术跻身国际市场做出很大贡献。曾任中国九九实业股份有限公司董事长。获航天部授予的"航天大奖"，全国科学大会奖，全国劳动模范、五一劳动奖章，国务院"政府特殊津贴"等荣誉。现任内蒙古乌可力公益事业基金会创会会长。在内蒙古大学设立"内蒙古大学乌可力奖"，奖励教师和学生。设立"赤峰蒙古族中学乌可力教育基金会"。系乌兰夫之子。

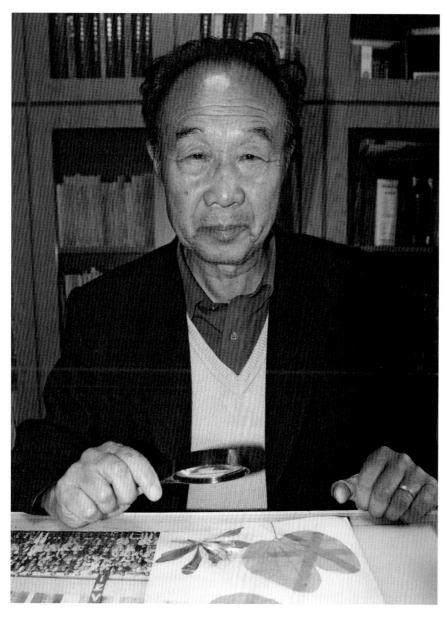

陈山。2005 年

陈山

陈山（1935—），祖籍辽宁建平，出生于内蒙古科右前旗，植物学家，内蒙古师范大学原副校长、教授。曾任中国农业科学院草原研究所副所长、中国农科院兰州畜牧研究所党委书记。曾任中国草原学会副理事长、内蒙古植物学会理事长、中国植物学会常务理事，《中国草原》学报副主编、《内蒙古师范大学学报》主编，英国剑桥大学"内亚环境与文化保护"研究项目高级顾问，蒙古国自然科学院外籍院士、蒙古国立师范大学博士生导师。曾任农业部北方草场资源调查办公室主任，林业部三北防护林地区农业区划办公室顾问。主编《中国草地饲用植物资源》，列出我国 6704 种饲用植物的详细说明，是迄今为止最详细的饲用植物"户口簿"，该书获内蒙古师范大学科技成果一等奖。著作有《内蒙古植物志》（副主编，第一版 1—8 卷、第二版 1—5 卷），该书获教育部科技进步二等奖、内蒙古科技进步一等奖、中国高校科技进步二等奖。《我国温带、亚热带及热点典型地区牧草资源考察及资料编写》获中国农业科学院科技进步二等奖。与哈斯巴根教授主编《蒙古高原民族植物学研究》。《蒙古学百科全书》（副总编，蒙汉文各 20 卷，撰写其中的科技卷、地理卷词条 175 条）。俄译汉《蒙古国豆科植物》由内蒙古大学出版社出版。1995 年在内蒙古师范大学创办民族植物研究所并兼任首任所长。创立"蒙古民族植物学"学科，1983 年开始指导中国首批牧草种质资源方向的硕士研究生。1991 年首批获国务院"政府特殊津贴"。先后获内蒙古自治区科技先进工作者、有突出贡献中青年专家、全区民族团结进步先进个人、自治区模范教师，农业部"全国草地资源调查先进工作者"，教育部、科技部"全国高校先进工作者"，内蒙古教育厅、人事厅"自治区优秀校长"等荣誉称号。获中国草原学会"春华秋实"奖、杰出贡献奖，中国植物学会"从事植物学工作五十年的科学家"奖。

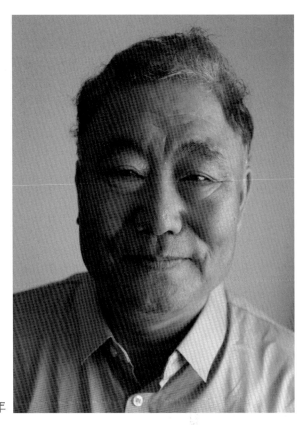

斯琴巴特尔

斯琴巴特尔 (1958—)，内蒙古镶黄旗人，内蒙古师范大学生命科学与技术学院教授、硕士生导师，从事植物生理学教学与科研工作。1983 年毕业于北京师范大学生物系，曾任教育部第五届全国蒙古文教材审查委员会委员，中国植物生理与植物分子生物学学会第九、十、十一届理事，内蒙古自治区植物生理学会第一、二届副理事长，内蒙古自治区植物学会第五、六届理事，内蒙古自治区生物工程学会首届理事，内蒙古师范大学学报（自然科学，蒙）编委，内蒙古师范大学教学督导员。

主讲植物生理学、植物生理学实验、高级植物生理学等本科主干课程与研究生专业课程。编写高校蒙古文教材《植物生理学》（内蒙古文化出版社，1998 年），1999 年荣获教育部全国大中专（中师）院校少数民族文字优秀教材三等奖；该教材第二版经教育部普通高等教育"十一五"国家级规划教材项目立项，2007 年由浙江大学出版社出版，获内蒙古师范大学第六届优秀蒙古文教材评奖一等奖。主编《植物生理学实验指导》（内蒙古人民出版社，2002 年），获内蒙古师范大学第五届优秀蒙古文教材评奖三等奖。参编《植物生理学概论》《植物生理学学习指导与题解》《生物学名词术语》等。编制完成内蒙古师范大学"植物生理学蒙文课件"，2014 年获校级优秀蒙古文课件奖。教学研究成果"对我校生物学蒙文教材建设的初步探索"、"我国植物生理学蒙古文课程建设的机遇与挑战"、"抓特色创精品——植物生理学蒙古文教学体系的创建""狠抓实验教学质量工程，推进精品教学"先后获内蒙古师范大学教学成果二等奖。指导培养硕士研究生 60 名，2010 年被评为内蒙古师范大学优秀研究生指导教师。被评为 2003—2004 年度"教书育人"校级先进个人，2007 年获内蒙古人民政府"内蒙古自治区学习使用蒙古语文工作中，做出突出贡献，荣记三等功"。2014 年获"内蒙古自治区高等学校教学名师"，2018 年获"明德教师奖"。

主持研究完成"荒漠濒危植物蒙古扁桃生理特性及保护对策研究""不同生境蒙古扁桃生理生态特性的比较研究""荒漠植物蒙古扁桃油脂的开发利用研究""东阿拉善－西鄂尔多斯荒漠区濒危植物对大气氮沉降的响应"等 4 项自治区自然科学基金项目，"珍稀濒危植物蒙古扁桃的生理学研究""荒漠植物蒙古扁桃耐旱生理特性研究"等教育厅高校科学研究基金项目 5 项，参与完成"呼伦贝尔温带草原碳汇与低碳经济发展研究""半干旱沙地黄土丘陵区生物结皮层优势苔藓植物繁殖生长规律及环境适应性研究"等国家自然科学基金项目 4 项。发表《蒙古韭的营养成分及民族植物学》《蒙古扁桃种子萌发的生理生化特性》《珍稀濒危植物蒙古扁桃的组织培养及植株再生》《蒙古扁桃种仁油抗氧化性研究》《蒙古扁桃仁油脂维生素 E 含量的测定》等学术研究论文 60 余篇。研究专著《荒漠植物蒙古扁桃生理生态学》2014 年由中国科学技术出版社出版。参与完成研究课题"作物抗性生理研究"1986 年获内蒙古师范大学先进科研成果二等奖；"杭锦 2# 土的开发综合利用"2007 年获内蒙古师范大学科研成果一等奖、2010 年获内蒙古自治区科学技术奖二等奖。

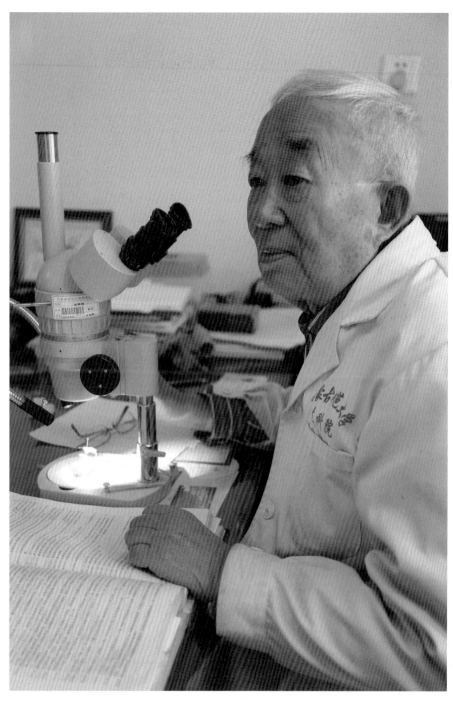

能乃扎布。2016 年

能乃扎布

能乃扎布（1939—），内蒙古科右中旗人，昆虫学家，教授，南开大学生物系毕业后在内蒙古师范大学做研究、教学工作，曾任内蒙古师范大学副校长。编写《动物图鉴》（蒙）、《中国经济昆虫志第三十一册》《中国经济昆虫志半翅目第二册》《内蒙古昆虫志·半翅目——异翅亚目·第一卷第一册》《生物学辞典》（蒙）、《汉蒙对照自然科学名词术语丛书·生物学》《内蒙古资源大辞典动物资源分册》《昆虫分目科检索表》（蒙）、《内蒙古昆虫》《牧区防灾学》（汉、蒙文版）、《蒙古高原天牛彩色图谱》。多次获国家级和自治区级奖项。内蒙古科协副主席，内蒙古昆虫学会理事长，是首位加入英国皇家昆虫学会的中国会员。在内蒙古师范大学创建全区第一个规模最大、种类最全的昆虫标本馆。1991 年首批获国务院"政府特殊津贴"。现任内蒙古师范大学"能乃扎布昆虫研究中心"主任。《蒙古学百科全书》，（蒙汉文各 20卷）编委。获人事部颁发的中青年有突出贡献专家、内蒙古自治区劳动模范、内蒙古首届优秀科技工作者、内蒙古科学技术进步奖一等奖、曾宪梓教育基金二等奖、中国科学院自然科学奖二等奖等奖项和荣誉，2011 年获"内蒙古科学技术特别贡献奖"。2019 年获中共中央组织部颁发的全国离退休干部先进个人荣誉称号。

确精扎布。2016 年

确精扎布

确精扎布（1931—2022），内蒙古科左中旗人，蒙古语言学家、蒙古文数字化编码技术奠基人，内蒙古大学教授、博士生导师。曾任内蒙古大学蒙古语系副主任、内蒙古社联副主席、国务院学位委员会学科评议组成员。与同事们一道创建内蒙古大学蒙古语文信息处理学科和蒙古语实验语音学学科，之后转入蒙古语文信息处理的研究、开发和教学。组织研制《多种文字输入输出系统》《蒙古文自动校对软件》《从新蒙文到老蒙文的自动转写软件》《老蒙文拉丁化转写软件》《五百万词级现代蒙古语文数据库》《蒙古语人机对话中的语音研究》等计算机应用软件。参与开发《北大方正电子出版系统》蒙古文版产生良好效益。参与制定《蒙古文编码国际标准》《蒙古文拉丁转写国际标准》。著有《现代蒙古语》《蒙古语语法研究》第一册，《确精扎布论文集》《确精扎布蒙古文信息处理专辑》《蒙古文编码》《老蒙文和托忒蒙古文对照词典》《胡都木蒙古文课本》《卫拉特方言话语材料》《卫拉特方言词汇》，参编并审定《蒙汉辞典》《汉译蒙基础知识》《蒙古语语音声学分析》等。1987 年获自治区有突出贡献的中青年科研人员称号，1989 年被评为"全国优秀教师"，1991 年首批获国务院"政府特殊津贴"。曾任中国蒙古语文学会副理事长、名誉理事长。

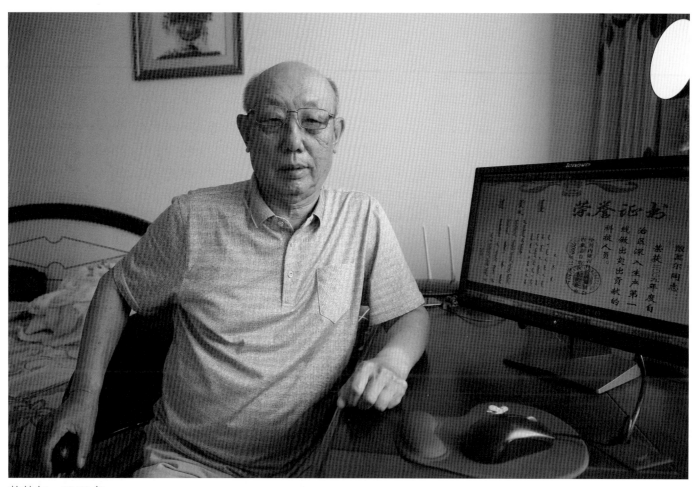

敖其尔。2019 年

敖其尔

敖其尔（1941—），内蒙古科右前旗人，计算机专家，内蒙古大学二级教授。1965 年毕业于内蒙古大学数学系留校任教，1981—1984 年间在美国印第安纳大学和亚利桑那大学作为访问学者。1987 年"多种文字输入输出系统"通过鉴定，1990 年"IMU—I 蒙古文排版系统"通过鉴定，1993 年"蒙汉混排图章计算机辅助设计系统"通过鉴定。主持完成"蒙古语语音合成系统""制作蒙文字幕机系统的研究""英—蒙机器翻译系统的研究""基于 WEB 的蒙文图书信息管理系统""蒙古文信息处理平台（MIPP）的研究""蒙古文 Email 及英—蒙—汉电子词典"。1994 年在 6401 型字幕机系统上开发成功制作蒙古语卡拉 OK 软件系统。2008 年内蒙古大学（敖其尔主持）与文曲星公司合作研制的英蒙汉"蒙古文之星"文曲星电子词典实现产品化和商业化。曾获三次内蒙古科技进步二等奖，两次内蒙古科技进步三等奖。1996 年获"全国光华科学技术进步奖"三等奖。1999 年获得内蒙古自治区党委和政府联合颁发的"科教兴区特别奖"（内蒙古自治区科技最高奖）。2002 年内蒙古自治区党委和政府授予"第六届内蒙古民族团结进步先进个人"，2009 年内蒙古自治区政府授予"内蒙古自治区深入生产第一线做出突出贡献科技人员"称号。曾任中国信息标准化委员会蒙古文编码工作组副组长、内蒙古信息技术名词术语委员会副组长等职务。现任科技部评奖委员会专家评委。在国家知识产权局登记的软件著作权的软件五套。论文"基于 Unicode 的八思巴文语料的统计分析比较研究""基于树形结构的英蒙汉电子词典的探讨"" A Mongolian to English Machine Translation System with a Hybrid Strategy"（ISTP 检索），《蒙古文字幕机的设计与实现》《英蒙机器翻译模型的探讨》《英蒙机器翻译系统的设计》等数十篇。主编《小学计算机》（蒙古文教材）、《中学计算机》（蒙古文教材，DOS），《中学计算机》（蒙古文教材，Windows）。

嘎日迪。2000 年

嘎日迪

嘎日迪（1945—2012），内蒙古科左后旗人，内蒙古师范大学教授，计算机专家。研制成功"MHJ-1 型蒙古语言分析软件包"。对历史名著《蒙古秘史》的语法结构、语言、词汇等进行研究，编著《蒙古秘史词典》，1985 年该项成果获内蒙古自治区科技进步二等奖。完成"微机蒙古文图书目录管理系统"，1987 年获文化部科技成果四等奖，是少数民族文字中第一个计算机系统。参与研制成功"蒙古文、汉文、西文操作系统 MCDOS2.1"，1988 年获内蒙古自治区科技进步二等奖。1985 年主持承担国家标准重点项目"信息处理交换用蒙古文七位和八位编码图形字符集"等三项国家标准的制定工作，该三项成果 1988 年获内蒙古自治区科技进步二等奖、1989 年获国家科技进步三等奖。1986 年主持研制"微机激光蒙古文台式印刷系统"，完全代替了铅字印刷，在蒙古文印刷方面是质的飞跃。主持研制"蒙医癫痫病诊断治疗专家系统"，1992 年获自治区科技进步三等奖。1988 年承担国家"七五"重点攻关项目"华光 V 型蒙古文书刊、图表、报纸、激光照排软件系统"和"蒙、藏、维、哈、朝、满、汉文操作系统"，两项分获 1991 年机械电子工业部国家"七五"科技攻关项目的优秀成果奖、1992 年获内蒙古自治区科技进步三等奖。《现代蒙古语词频统计》1996 年获内蒙古社会科学优秀成果二等奖、1997 年获自治区科技进步二等奖，据此成果出版《现代蒙古语频率词典》1999 年获国家图书奖。主持研制"视功能微机检测系统"软件。承担并主持完成国家教委课题"蒙汉双语多媒体教学软件研究"，2000 年获内蒙古自治区教育厅民族教育优秀科研成果一等奖。"蒙汉英计算机辅助教学软件"2000 年获全国教育技术软件评比二等奖。著有蒙古文版《电脑》，合著《BASIC 语言》《计算机应用基础》。曾任内蒙古电子计算中心副主任，内蒙古师范大学应用计算机研究所所长、中国民族语言文字信息处理学会副理事长、中国计算机学会中文信息技术专委会副主任，《中文信息学报》编委，内蒙古政协第七、八届委员。1992 年获国务院"政府特殊津贴"。

苏雅拉图。2017 年

苏雅拉图

苏雅拉图（1956—），内蒙古正蓝旗人，出生于正镶白旗，蒙古文信息处理专家，内蒙古自治区社会科学院研究员。完成蒙古文信息化的基础研究，应用基础研究，产品开发，成果转化，产业化全链条工作。设计实现蒙古文变形显现字模，发明《蒙古文整词输入法》，设计实现蒙古文拼音输入法，开发中国第一个蒙古文办公套件，设计实现《蒙古文数字化知识库》，使上述成果全部得到转化和普及。因实施少数民族语言文字信息化成果转化，被信息产业部和人事部评为"全国信息产业系统劳动模范"。2002 年创办内蒙古蒙科立软件有限公司。内蒙古自治区第八、十一届政协委员，第九、十届政协常委。2018 年被聘为内蒙古自治区人民政府参事。

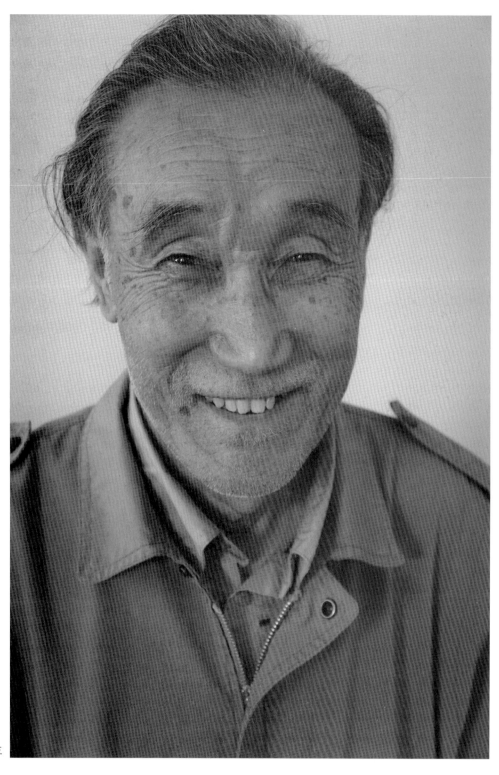

斯力更。2012 年

斯力更

斯力更（巴凌云，1931—），内蒙古土默特旗人，数学家，内蒙古师范大学教授，历任教研室主任、数学系副主任、数学研究所所长。专著《中立型时滞系统的运动稳定性》（获内蒙古科技进步一等奖），《带有时滞的微分不等式与微分方程》，主编教材《常微分方程讲义》1989 年获内蒙古优秀教学成果二等奖、1995 年获国家教委优秀少数民族文字教材一等奖。在国内外学术刊物上发表论文数十篇。获自治区有突出贡献的中青年科技专家、内蒙古自治区劳动模范、内蒙古优秀科技工作者、内蒙古教育系统特殊贡献奖、全国教育系统劳动模范、全国模范教师、全国五一劳动奖章等荣誉称号。曾任内蒙古数学会副理事长，内蒙古自然科学基金委副主任，美国《数学评论》评论员，1991 年获首批国务院"政府特殊津贴"。第七届全国人大代表。

阿拉坦仓。2018 年

阿拉坦仓

阿拉坦仓（1963—），内蒙古科右前旗人，数学家，二级教授，博士研究生导师，曾任内蒙古师范大学党委书记、校长。第十三届全国政协委员，国家民委决策咨询委员会委员，国家民委铸牢中华民族共同体意识重大基地主任。内蒙古自治区人大社会建设委员会副主任委员。全国黄大年式教师团队（数学教学科研蒙汉双语教师团队）负责人，获国务院"政府特殊津贴"，获全国优秀科技工作者、内蒙古自治区草原英才、北疆楷模称号。教育部高等学校数学类专业教学指导委员会委员，内蒙古自治区高等教育学会数学教育分会理事长，内蒙古自治区新世纪"321人才工程"第一层次人选。2001年获内蒙古自治区青年科技奖，2004年被评为内蒙古自治区有突出贡献的中青年专家，2009年被评为宝钢优秀教师，2011年被评为内蒙古自治第五届高等学校教学名师，2014年被评为首届内蒙古自治区科技标兵。英国剑桥大学数学中心访问学者。主要从事无穷维Hamilton系统研究，在算子矩阵谱理论、线性算子数值域以及特征函数系的完备性等方面取得了一系列开创性成果，从算子理论角度研究解决了一百多年来宇宙天体力学上的数学难题，填补了全球在该研究领域的空白。主持国家自然科学基金6项，省部级科研项目9项；出版《常微分方程》（2013年，全国"十二五"规划蒙古文教材）等2部教材，《Hilbert空间上的广义逆算子与Fredhlom算子》（2018年，高等教育出版社"现代数学基础丛书"之一）等3部专著。在《中国科学·数学》《数学学报》《数学物理学报》《数学年刊》等十几个国家的期刊上发表论文210多篇，其中SCI收录80多篇。"无穷维Hamilton算子的谱结构及其完备性"于2011年获内蒙古自治区自然科学二等奖。"以常微分方程教学为切入点的创新型人才培养模式的研究与实践""地方综合性大学本科生科研训练十年持续研究与实践"两项成果2014年均获高等教育自治区级教学成果一等奖。2018年主持"以黄大年式教师团队为依托的蒙汉双语数学人才多维度培养体系构成及实践"获高等教育自治区级教学成果一等奖。

代钦

代钦（1962—），内蒙古科右中旗人，内蒙古师范大学二级教授，博士生导师，哲学博士。1986 年毕业于内蒙古师范大学数学系并留校任教，历任该校学术期刊社副社长、高等教育研究所副所长、科学技术史研究院党总支书记和副院长。现为该校继续教育学院数学教育首席专家。曾任或兼任全国数学教育研究会第七届理事会秘书长、教育部首届和第二届民族教育专家委员会委员，内蒙古自治区高等数学教育研究会副理事长、中国科学技术史学会第九届常务理事、《数学教育学报》《数学通报》编委。

1999 年至今培养各类研究生 200 余名，先后讲授中学数学教材教法、初等代数研究、初等几何研究、数学哲学、中学数学教学论、中学数学教学研究、数学史、数学教育史、数学学习论、数学哲学、科学思想史、论文写作指导等课程。

承担教育部、国家社科基金、国家出版基金、内蒙古自治区多个科研项目：2020 年义务教育阶段数学质量监测工具研制、蒙古族朱日海文献搜集整理及其内容思想与方法研究、2019 年义务教育阶段数学质量监测工具研制、内蒙古民族文化建设研究工程——蒙古包、中国中学数学教科书整理研究 1902—1949、蒙古族数学文化史研究、《中国百年教科书整理与研究》子课题《中国百年中学数学教科书整理与研究》。

主编《中国近现代教科书图文史》（数学卷）、《新版课程标准解析与教学指导》《中国蒙古族名人录》（自然科学卷）、《中国近代教科书汇编·清末卷》《中国近代中小学教科书汇编.清末卷.数学》（共 20 卷）、《中学数学教材教法》《初等几何问题解决教学研究》《百年中国教科书图文史：1840—1949》（共 13 卷，主编数学卷），《数学文化教育概论》（第一主编为宋乃庆），《十三国数学课程标准评介》（小学、初中、高中卷，合著）。专著《艺术中的数学文化史》《数学教学论》《数学教育史——文化视野下的中国数学教育》（获内蒙古自治区第四届哲学社会科学优秀成果政府二等奖）、《初等几何问题解决教学研究》（蒙）、《数学教育与数学文化》《数学教学论新编》《儒家思想与中国传统数学》《中国数学教育史》（获内蒙古自治区第九届哲学社会科学优秀成果政府奖二等奖）。合著《数学：学科知识与教学能力》《21 世纪的中国数学教育》《华人如何教数学》《中国数学教育：传统与现实》。译著《东西数学物语》《中学数学教材教法总论》。发表论文二百余篇。

先后获内蒙古师范大学第七届科研成果人文社科一等奖、第九届教学成果一等奖、第十一届科研评奖一等奖、第十一届教学成果一等奖、第十三届科研评奖一等奖，首届"全国教育专业学位教学成果奖"二等奖。2015 年《数学教育专业学位研究生"讨论会"教学模式之实施》获首届"全国教育专业学位教学成果奖"二等奖。

2018 年获蒙古国总统颁发的政府最高荣誉"北极星"勋章。先后获内蒙古自治区优秀科技工作者、全区高校系统优秀共产党员、全国首届教育硕士优秀教师、全国第五届教育硕士优秀教师、内蒙古自治区级高校"教学名师"，内蒙古师范大学"爱岗敬业"先进个人、"教书育人"先进个人等多项荣誉。

青卓力克。2000 年

青卓力克

青卓力克（1932—2011），内蒙古科左后旗人，航空发动机专家、高级工程师，1950 年考入北京蒙藏学校（今中央民族大学附中），1956 年考入南京航空学院，先后在哈尔滨航空发动机制造厂、航天部火箭发动机研究所、陕西凤州等地从事航天技术研究工作，多年参与导弹火箭发动机的设计并攻克多项技术难关，1982 年荣立三等功、1985 年荣立二等功，1984 年获航天部科技成果二等奖。航天科技力量转向民用后，她主持设计了北京显像管厂和无锡显像管厂的沉屏机（获航天部科技成果二等奖），修复大庆乙烯系统膨胀机、修复北京化工二厂膨胀向心叶轮，主导中国运载火箭技术研究院 600 千瓦风力发电机的塔架和主机设计工作。丈夫乌恩夫毕业于哈尔滨军事工程学院，曾在北京缝纫机厂、北京内燃机四厂工作。

额日其太。2023 年

额日其太

额日其太（1970—），祖籍内蒙古扎赉特旗，出生于苏尼特左旗。航空发动机专家，北京航空航天大学能源与动力工程学院副院长、教授、博士生导师。曾担任北京航空航天大学热动力工程研究所副所长、热能工程系主任。在北京航空航天大学获学士、硕士、博士学位，1995 年起留校任教，期间在英国克兰菲尔德大学任访问学者一年（2015—2016）。主要从事航空发动机进排气系统气动热力学、飞机隐身技术、氢能电推进航空发动机等研究。承担国家自然科学基金、国家安全重大基础研究等多项国家级科研项目，在国内外期刊和学术会议上发表《Flow and thrust characteristics of an expansion‐deection dual–bell nozzle（膨胀偏转双钟形喷管的流动和推力特性）》《Large eddy simulation of turbulent jet controlled by two pulsed jets: Effect of forcing frequency（双脉冲射流控制湍流喷流的大涡模拟研究：激励频率影响）》等 100 余篇学术论文，授权《一种带双钟型引射套管的引射喷管》《一种适应宽广马赫数飞行的轴对称变几何双模态进气道》等 9 项国家发明专利。培养硕士和博士研究生近 60 人，多名学生获北京市优秀毕业生、校优秀硕士论文、国家奖学金等荣誉或奖励。讲授"气体动力学""进排气系统气动热力学""内流气动热力学"等本科生和研究生课程。获全国创新争先奖牌（高超声速强预冷空天动力研究团队，人力资源社会保障部、中国科协、科技部、国务院国资委，2020 年）、国防科学技术进步奖一等奖（工业和信息化部，2012 年）、航空科学技术二等奖（中国航空工业集团公司，2012 年）和国防科技成果三等奖（国防科工委，两项，2001 年）等多项奖励。

宝音贺西。2019 年

宝音贺西

宝音贺西（宝音贺喜格，1972—），内蒙古扎赉特旗人，清华大学航天航空学院教授、博士生导师、国家杰出青年基金获得者。现任内蒙古工业大学常务副校长。1999 在哈尔滨工业大学获得飞行器设计专业博士学位，曾在日本、英国等地从事教学与研究工作。发表论文百余篇，包括 Nature/Astronomy 等国际顶级期刊，多次被选入 Elsevier 公布的中国高被引学者榜单；攻克载人航天远距离最优导引关键技术，解决了我国载人航天交会对接工程中的瓶颈问题；创立不规则引力场中的轨道理论，小行星捕获、空间碎片推进概念等创新思想两度被 MIT Tech Review 评论，引起广泛的国际关注；获国家技术发明二等奖 1 项、省部级一等奖 3 项。培养的博士生中多人获得全国学会优秀博士论文奖和清华大学优秀博士论文奖；"互联网＋"创新大赛全国总冠军和国际深空轨迹优化大赛冠军指导教师。Astrodynamics 主编、Science China 等编委、美国航空宇航学会（AIAA）终身高级会员、中国空间科学学会常务理事等。

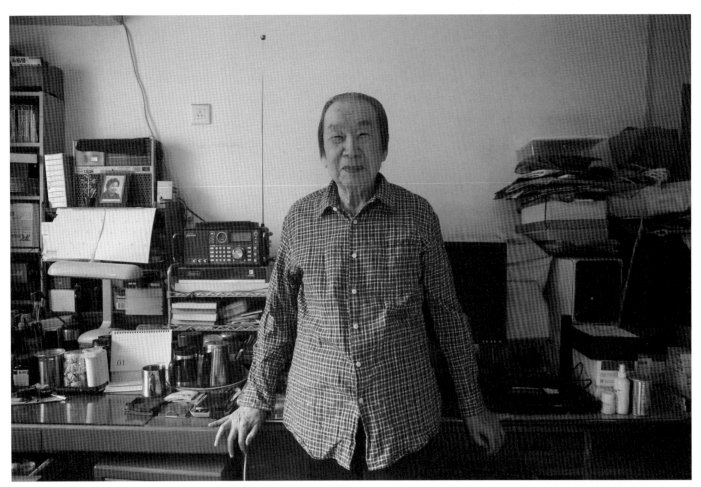

喀兴林。2019 年

喀兴林

喀兴林（1929—），原籍甘肃肃北蒙古族自治县，出生于吉林市。1947 年进入北平师范学院物理系。1951 年从北京师范大学物理系本科毕业后留校教学，中国讲授量子力学课程的先驱者，所著《高等量子力学》使用至今。1983 年高等院校量子力学研究会成立时被推举为理事长（1983—2003）。中国物理学会第四、五、六届理事，《大学物理》杂志副主编（1981—2009）。校订狄拉克的名著《量子力学原理》、朗道的名著《量子力学（非相对论理论）》。

朱宝泉。2023 年

朱宝泉

朱宝泉（额尔敦宝力格，1939—），内蒙古乌兰浩特市人，1965 年毕业于内蒙古工学院机械系锻压专业，1980 年研究生毕业于哈尔滨工业大学材料工程系锻压专业，获得工学硕士学位，成为"文革"后首批硕士研究生。曾任呼和浩特汽车装配厂技术员、工程师，除蒙汉语外，通日语、英语，历任内蒙古工业大学材料工程系主任、科研处副处长、处长，教授、硕士生导师，主讲"塑性成型原理"。1980 年首次提出"超塑性材料进入和保持塑性状态的条件与非超塑性材料一致的重要科研结论，成为中国首位在超塑性材料力学性能理论研究方面取得重大突破的研究者。是该校首位蒙古族教授。曾任内蒙古自治区研究生教育委员会副秘书长，内蒙古自治区企业管理协会理事，《内蒙古工业大学学报》编委等职。参编《锻压手册》，主编《材料工程基础》(北京工业大学出版社)，并被指定为工科高等院校统编教材。1984 年出席在日本东京召开的第一届塑性加工国际会议并发表论文。1985—1986 年以访问学者身份在日本大阪工业大学塑性加工研究室从事科学研究。1995—1996 年以高级访问学者身份在日本三重大学量子物性研究室从事合作研究。主译 230 万字的《日本锻造技术汇编手册》，供中国锻压协会业内使用，为提高企业锻压技术水平发挥重要作用。1988 年以来承担内蒙古科委攻关项目 3 项、教育厅项目 2 项，内蒙古自然科学基金项目 2 项。在国内外学术刊物和会议上发表《球形容器液压胀形过程的声发射监测》《关于 Sn–pb 共晶超塑薄壁管复合加载实验研究》等论文 25 篇，其中有 11 篇是在国际会议和国际刊物上发表。科研项目"声发射技术及其应用研究"1997 年获内蒙古科技进步二等奖，主持完成"冲裁模微机 CAD/CAM"项目，1998 年获内蒙古科技进步三等奖，2000 年获国务院"政府特殊津贴"。2003 年任内蒙古自治区政府科技进步奖评委。

吉元。2019 年

吉元

吉元（1949—），内蒙古土默特左旗人，出生于海拉尔，北京工业大学材料学院研究员，硕士生导师，电子显微分析专家，曾任中国和北京市电子显微镜学会理事。从事扫描电子显微学研究及原位集成技术开发，涉及金属、半导体、复合材料、微电子 / 光电子器件、雾霾颗粒、生物细胞组织等材料的微结构表征及谱学分析，高分辨多模式成像技术，微米 / 纳米尺度材料的光 / 力 / 电 / 热偶合特性等。1985—1987 年在德国 Münster 大学物理所进修，师从著名电子显微学专家 L. Reimer 教授；2000 年在德国 Wuppertal 大学电子工程所从事扫描探针近场成像研究。翻译和编写《扫描电子显微学》《金属物理研究方法》《材料现代分析测试方法》等教材，承担本科生、硕士和博士研究生课程。主持国家和北京市自然科学基金项目各一项。作为骨干成员参加的省部委项目及国家重大科研仪器设备研制专项二十余项，其中一项国家自然科学基金项目被评为特优项目；三项分别被评为电子工业部、国家教委和北京市科技进步二等奖。获国家发明专利 10 余项。在国内外学术期刊发表论文近百篇。

高娃。2023 年

高娃

高娃（1955—），籍贯内蒙古扎赉特旗，生于河北张家口市，内蒙古工业大学结构工程专业教授、硕士研究生导师，一级注册结构工程师。1973—1977 年在内蒙古阿巴嘎旗插队。1977—1978 年在内蒙古探矿机械厂金工车间当学徒工，兼任车间团支部书记。1978 考入内蒙古工学院（今内蒙古工业大学）建工系，1982 年毕业留校任教。历任结构教研室教师、教研室主任，建工学院党总支书记兼校工会副主席，校党委组织统战部部长兼学校党委委员。曾在清华大学土木与环境工程系进修。2007—2008 年赴日本国栃木县宇都宫大学做访问学者。从事《混凝土结构》《砌体结构》《高层建筑结构》等建筑结构的课程教学与研究工作，发表《工民建专业设置的市场预测调查分析》《如何在混凝土结构课程中进行素质教育》《混凝土结构课程教学改革与实践》《土木工程专业混凝土结构课程体系设置方案的探讨》等论文。完成内蒙古教育厅科研项目《现场先张预应力砼连续板施工工艺的研究》。与企业联合完成《锡盟地区火山渣及火山渣混凝土性能研究》《火山渣混凝土多孔承重墙板房屋转配方式的研究》项目。参与研究并编制内蒙古自治区工程建设标准《蒸压粉煤灰砖砌体结构设计与施工技术》。任副主编的《砌体结构》2005 年由科学出版社出版。先后获内蒙古自治区优秀党员、优秀党务工作者、民族团结进步先进个人、三八红旗手称号。多次获内蒙古工业大学优秀教学成果二等奖。受多家建筑工程企业邀请从事建筑结构加固工程的设计与施工。在自治区内首个完成校舍加固工程的设计施工，成为自治区校安工程样板。2014 年参与"高性能碳纤维材料快速加固混凝土梁式桥梁理论研究及工程应用"项目获内蒙古自治区科学技术进步二等奖。

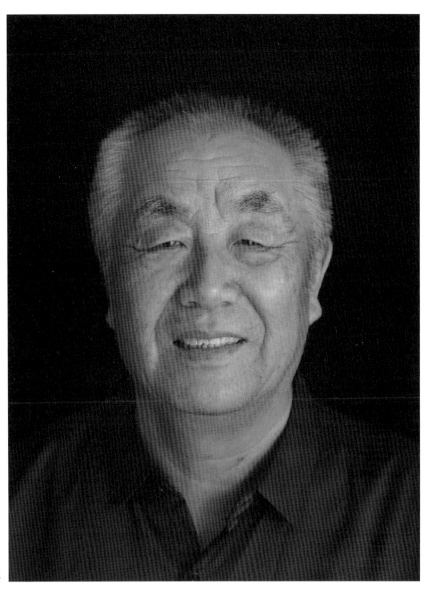

苏和。2023 年

苏和

苏和（1950—），内蒙古乌兰浩特市人，内蒙古师范大学分析测试中心副主任（主持工作），高级工程师，曾任内蒙古师范大学教务科研党总支副书记（主持工作）、内蒙古师范大学图书馆副馆长，2013 年被内蒙古师范大学蒙古学国际研究中心聘为教授。1968 年在乌拉特中旗上山下乡插队，1970 年参加中国人民解放军，1975 年转入内蒙古师范大学物理系学习，1978 年留校在物理系任教。

讲授"电子实验""黑白电视机原理""普通物理""DBASE 数据库""计算机原理与应用"等课程。研制成功"大屏幕多用示教仪"用于物理课教学，该技术转让给北京电子显示仪器厂投入批量生产，获得本校科技奖。

发表论文《半导体管温度传感器的研究》《用 DBASA－Ⅱ／Ⅲ将阿拉伯数字转换成中文大写数字》《声控机器人》《电子计算机在设备和实验室管理系统的应用》编写教材《无线电实验》。在内蒙古师范大学率先研发计算机管理软件《仪器设备管理软件》《学校财务管理软件》《学生管理软件》并投入应用。

1993 年被学校派往俄罗斯工作，开始研究俄罗斯布里亚特蒙古族历史文化，从此走上研究蒙古学和写作之路。2009 年完成专著《成吉思汗蒙古帝国的后人》，2011 年任《中国蒙古族系列丛书》主编，组织写作团队进行蒙古历史题材图书创作。著有《成吉思汗蒙古帝国的后人》《蒙古三大部》《散居在祖国内地的蒙古族及后裔》《蒙古八部》《卫拉特三大汗国及其后人》《雄踞欧亚—四大汗国》《元朝之后的蒙古汗国》《蒙古历史一百名人》《蒙古历史上影响世界格局的战役》《各具特色的蒙古族族群》等 10 部专著。其中《散居在祖国内地的蒙古族及后裔》列入国家新闻出版广电总局和国家民族事务委员会"第三届向全国推荐百种优秀民族图书目录"。内蒙古作家协会会员。

李健。2020 年

李健

李健（1954—），内蒙古大学物理科学与技术学院教授，物理电子学专业硕士生导师。毕业于浙江大学半导体材料与器件专业。中国太阳能学会、中国物理学会和中国真空学会会员，曾任中国真空学会薄膜专业分会常务理事，内蒙古新能源、可再生能源标准委员会委员。主讲本科生"原子物理学""半导体物理学""薄膜物理与技术""微电子学概论""半导体物理实验"等课程，主讲"物理电子学""太阳电池物理"等硕士研究生学位课和选修课程。学术方向为光伏技术，主要从事光伏材料、器件、发电站等相关的研发应用。研制单晶、多晶硅太阳电池、碲化镉、铜铟锡薄膜太阳电池，风能－太阳能互补发电开发与应用、半导体纳米光电薄膜材料制备及性能等方面的基础、应用研究和光伏器件标准的制定，是内蒙古最早从事光伏发电研究工作者之一。结合内蒙古光伏产业的发展，主要承担产学研合作的工作，与企业合作研制新型晶体硅电池、提高产业化高效晶体硅电池的质量和电池组件及光伏电站的质量等，致力于内蒙古并网光伏电站运行质量的检测、地方标准制定等工作。曾主持信息产业部、内蒙古自然科学基金、内蒙古高校等科研项目，主要参加国家自然科学基金、省部级课题及其他科研项目三十多项；发表学术论文六十余篇。曾获内蒙古自治区级教学成果一、二等奖，内蒙大学教学成果一等奖两项；国家教委科技进步三等奖、呼和浩特市科技创新奖、内蒙古大学校级科学技术创新奖及内蒙古大学教学名师奖等。

获授权专利 14 项：1. 2012 年冶金多晶硅太阳能电池片及太阳能电池板。2. 2012 年双层减反射膜冶金多晶硅太阳能电池片及太阳能电池板。3. 2015 年发明专利多晶硅碱制绒方法。4. 2016 发明专利物理冶金多晶硅太阳电池短时磷吸杂优化工艺。5. 2014 年发明专利碱性腐蚀液及腐蚀多晶硅的方法。6. 2014 年减反膜及具有该减反膜的太阳能电池片。7. 2015 年冶金多晶硅太阳能电池片及太阳能电池板。8. 2014 年石墨舟。9. 2016 年太阳能电池片调整装置。10. 2016 年双面吸光 N 型晶体硅太阳电池的表面钝化结构。11. 2016 年物理冶金多晶硅太阳电池的钝化减反射结构。12. 2016 年晶体硅太阳电池。13. 2016 年晶体硅太阳电池。14. 2017 年五主栅 N 型双面太阳电池。（除发明专利外其余均为实用新型专利）

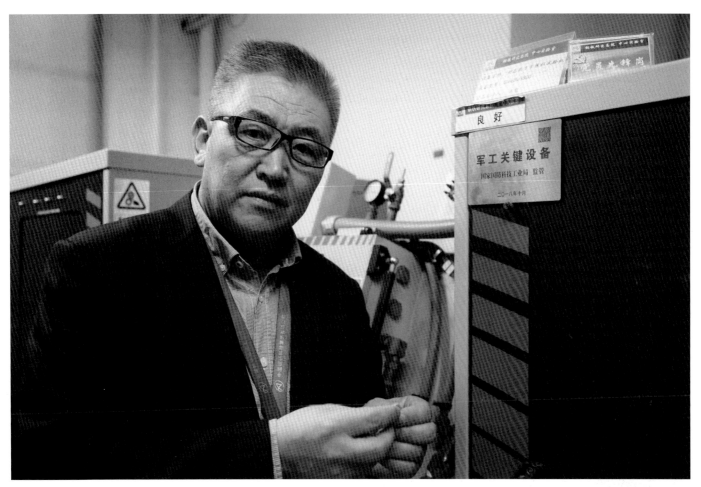

包耀宗。2019 年

包耀宗

包耀宗（1961—），内蒙古科左中旗人（出生地后迁入科左后旗），冶金材料学家，日本国立茨城大学工学博士、教授级高级工程师。2006 年以"引进人才"方式从日本回国，就职于北京钢铁研究总院。兼任中国石油大学客座教授。日本钢铁协会、日本机械学会、日本金属学会会员。中国汽车工程学会材料分会委员和中国机械工程学会材料分会委员。国际钒协会（伦敦）非调质钢推广应用中国区负责人；中国中信微合金化技术中心 Nb、V、Ti 复合大棒材非调质钢项目负责人。宁波海天注塑机集团等多家特钢生产和应用企业顾问专家。在特殊钢领域取得多项专利技术。研发的新工艺新产品引领国内外特殊钢材料的发展方向。2019 年获中信集团科学技术进步奖。2020 年获中国金属学会、中国钢铁协会冶金科学技术奖二等奖，2020 年获中国机械工业联合会和中国机械工程学会颁发的科技进步奖二等奖。

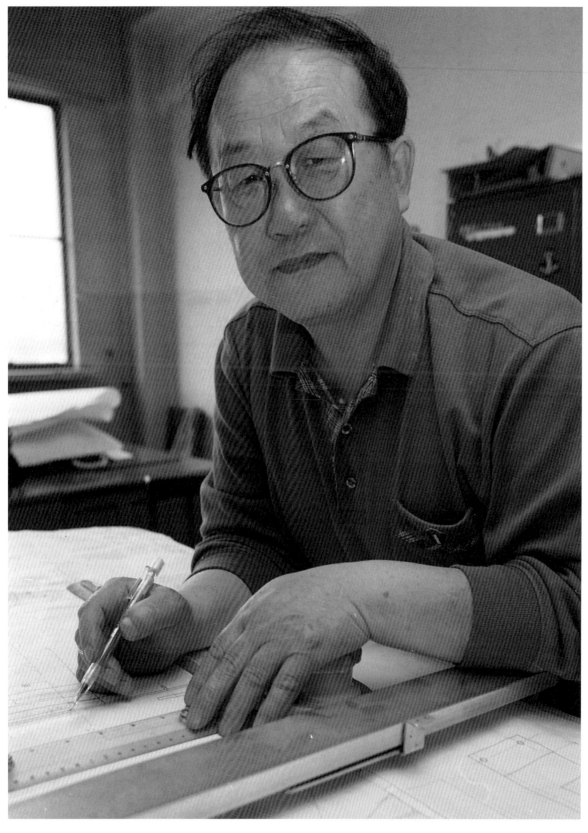

梁宝忠。1999 年

梁宝忠

梁宝忠（梁保中，1939—），内蒙古科左中旗人，北京起重运输机械设计研究院原副总工程师、教授级高级工程师，其负责研制的大型起重机械多次获机械部、河北省、江苏省科技进步奖，他负责研制中国第一台内曲线液压马达，其研究成果广泛应用于矿山、运输行业。撰写《机械手册》中的相关章节，《中华人民共和国机械行业标准·悬挂输送机·术语》第一起草人。

宝音德力格尔。2018 年

宝音德力格尔

宝音德力格尔（1940—），内蒙古科右前旗人，出生于巴林左旗，内蒙古工业大学教授级高级工程师，曾任铸工实验室主任、材料工程系副主任等。其"精密熔模铸造技术""球墨铸铁位错机理""真空消失模铸造技术"等多项科研成果获内蒙古自治区科学技术三等奖三次。与雕塑家巴忠文合作，完成了大型铸铜雕塑《一代天骄成吉思汗》《草原之歌》（均在内蒙古大学院内），《铜狮》（内蒙古农业银行），采用铸钢技术在内蒙古工业大学院内设计制作了 4.5 吨重的《如意钟》，是国内大型真空消失模技术铸造先例。

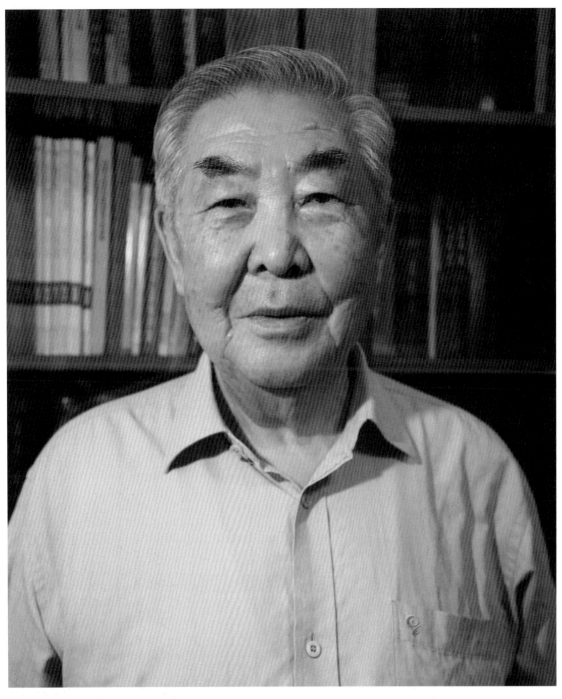

宝音。2019 年

宝音

宝音（1938—），内蒙古科尔沁左翼后旗人，内蒙古师范大学地理系原主任、内蒙古地理研究所所长、教授。注册城市规划师、中国地理学会理事、内蒙古地理学会理事长。编写《普通自然地理》《地貌学》《地理名词术语汉蒙对照辞典》，合译《气象学和气候学》《普通水文学》等蒙古文教材。1992 年主持完成了 1∶5 万 TM 卫星影像进行科右前旗土地利用现状调查项目，该成果获国家土地管理局优秀成果三等奖。1998 年主持完成"九五"国家重中之重科技攻关项目《国家级基本资源与环境遥感动态服务体系的建立》第七专题"县级资源环境动态监测技术系统示范工程"及"内蒙古资源环境本底数据库建立"。2000 年主持完成建设部"内蒙古城镇体系规划"项，获内蒙古自治区哲学社会科学成果政府奖二等奖。2002 年参加并完成国家计委"内蒙古自治区国土资源遥感综合调查"项目，承担"内蒙古自治区生态环境遥感调查"和"内蒙古资源、环境与经济可持续发展研究"。主编、副主编、合编《人文地理学》《内蒙古旅游资源辞典》《内蒙古城市化与城镇体系发展研究》《乌兰察布市城市化与生态环境》《内蒙古自治区地理》《遥感 GIS 支持下的内蒙古资源环境与可持续发展研究》等著作。1990 年被评为内蒙古自治区民族教育先进工作者，1997 年获曾宪梓教育基金会高等师范院校教师奖三等奖。

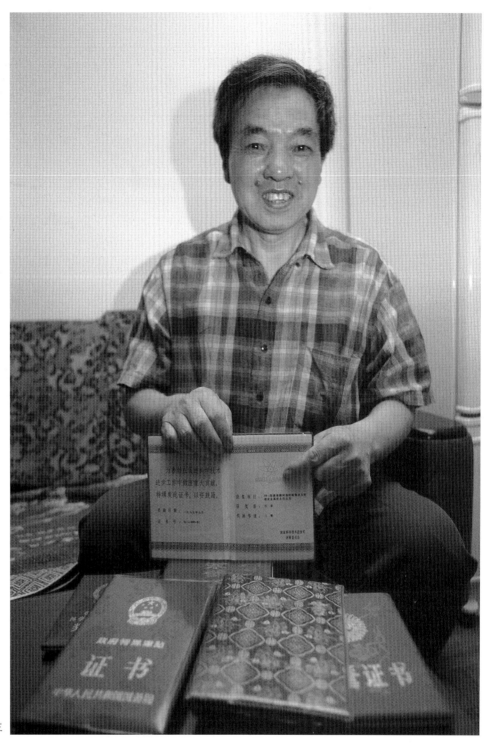

巴音德勒格尔。1999 年

巴音德勒格尔

巴音德勒格尔（李连仲，1936—2016），辽宁朝阳人，中国科学院地理所研究员，从事地球表层化学研究，曾对克山病、大骨节病的病因进行全面调查。《克山病水土病因研究》1979 年获中科院重大科技成果奖；《硫和某些微量元素与大骨节病的关系》1978 年获中科院重大科技成果奖；《克山病非生物病因研究》1978 年获全国医药卫生科学大会奖；《我国克山病的分布和以粮食低硒为表征的地理环境的关系》1979 年获中科院重大科技成果三等奖。他从事的土壤重金属污染与防治研究项目于 1987 年获中科院科技进步二等奖，1988 年获国家科技进步三等奖。他与同事们一道发明了利用腐植酸类物质处理重金属废水的技术 1979 年获中科院重大科技成果二等奖。利用风化煤、褐煤处理含镉废水技术 1979 年获吉林省人民政府重大科技成果二等奖。FH–1 型腐植酸树脂技术 1983 年获国家经委优秀新产品金龙奖、1985 年获中科院科技进步一等奖、1987 年获国家科技进步二等奖。

杨光。2017 年

杨光

杨光（那仁格日勒，1967—），出生在内蒙古额尔古纳左旗（今根河市），祖籍辽宁省法库县（原科左前旗），现为长春五度空间数据有限公司董事长，高级工程师。吉林省测绘地理信息产业协会副会长，中国地理信息产业协会理事，1983年考入原地质矿产部长春地质学校（现吉林大学应用技术学院）测绘专业，毕业后被分配到吉林省水利水电勘测设计研究院工作。期间担任过业务组长、团支部书记。主持完成多项测绘工程项目，被评为院先进生产者。1989 年调入长春自来水公司（现长春水务集团）工作。期间先后参加了多座水厂的建设和引松入长工程建设，先后担任过技术负责人，工程科长。2000—2004 年在德国达姆施塔特理工大学学习污水处理硕士课程。回国后在长春成达路桥有限公司担任副总经理。2006 年创建长春五度空间数据有限公司，现为测绘甲级资质企业，是吉林省第一家民营甲级企业。吉林省唯一一家入驻北京国家地理信息产业园的企业，中国地理信息产业百强企业。2014 年被选为第一届长春市蒙古族文化促进会会长，第十三届长春市政协委员，吉林省第十一届政协特邀委员。

香宝。2019 年

香宝

香宝（1965—），内蒙古科左后旗人，中国环境科学研究院研究员，博士，南开大学、天津大学博士生导师。长期致力于生态学、农业农村环境保护等领域的研究。1986—1997 年任教于内蒙古师范大学，2000 年获中国科学院遥感应用研究所博士学位，2000—2004 年先后在中国科学院地理科学与资源研究所和日本国立环境研究所从事博士后研究工作。现任中国环境科学研究院天津分院副院长、中环院环境科技（天津）有限公司总经理，中国环境科学学会生态农业专业委员会副主任委员、中国自然资源学会自然资源信息系统专业委员会委员。先后主持完成"国家科技支撑计划""水体污染控制与治理科技重大专项""环保公益性行业科研专项""重点研发计划项目""中国 – 欧盟国际合作项目"等科研项目 30 余项。获生态环境部"环境保护科学技术奖"等省部级奖项 9 项，出版专著 5 部，发表学术论文 80 余篇，专利10 余项。

白音包力皋。2019 年

白音包力皋

白音包力皋（1972—），内蒙古奈曼旗人，水利科学家，中国水利水电科学研究院教授级高级工程师、水力学研究所副总工程师，博士生导师。2006 年毕业于日本京都大学获工学博士学位。现任亚洲河流生态修复网络（ARRN）秘书长；中欧水资源交流平台河流生态修复、生态系统服务、生物多样性领域联合研究小组中方牵头人；北京生态修复学会副理事长兼水生态修复专业委员会主任；中国水利学会水力学专业委员会委员、城市水利专业委员会委员、生态水利工程学专委会委员；中国水土保持学会科技产业工作委员会委员。主持或参与"水库高含沙排沙对下游河流鱼类影响研究""海河流域水生态系统、河道、湿地保护和管理对策研究""变化环境下西线工程对调水区生态环境影响定量评估""太浦河沿岸生物栖息地保护与修复技术研究""楠溪江香鱼保护方案研究"等项目 80 多项。获发明专利 21 项；发表论文 80 余篇；出版专著、译著《水库高含沙排沙对下游河流鱼类的影响研究》《中华水文化专题丛书：水与生态环境》《大坝与鱼类—综述和建议》《水利 GIS– 水资源地理信息系统》《洪涝灾害遥感监测——评估预警与风险分析方法和实践》《Flood Prevention and Drought Relief in Mekong River Basin》《太湖流域主要水利工程水生态修复技术研究》。编写国家、行业和团体技术标准《项目节水评估技术导则》《水电站有压输水系统模型试验规程》《格网土石笼袋、护坡工程袋应用技术规程》《钠基膨润土防水毯应用技术规程》4 部。

云锦凤。2023 年

云锦凤

云锦凤（1941—），内蒙古土默特左旗人。1963 年毕业于内蒙古农牧学院畜牧系草原专业，同年留校任教。现为内蒙古农业大学二级教授、博士生导师。曾任两届（8 年）中国草学会理事长。曾任国务院学位委员会畜牧学科评议组成员、全国草品种审定委员会副主任、内蒙古草品种育繁工程技术研究中心主任、内蒙古草业研究院首席专家、第 22 届国际草地大会（IGC）连续委员会委员。是我国牧草育种的学科带头人。

主编的《牧草与饲料作物育种学》（2001 年），2005 年被中华农业科教基金会评为全国优秀教材。著作《牧草与饲料作物育种学》（第二版）被确定为全国高等农林院校"十三五"规划教材，该课程 2007 年被教育部评为国家级精品课程，也是内蒙古草业科学专业首门国家级精品课程、我国牧草育种学科首个国家级精品课程。

先后带领中国草学会代表团出席第七届国际草原大会（IRC）和第二十届 IGC，为两个国际大会的成功申办和在内蒙古的联合举办起到了关键性作用。担任中国草学会理事长期间，成功申办、举办"2008 世界草地与草原大会"（呼和浩特），来自世界 76 个国家的 1400 多位国内外代表参加了大会，为促进我国的对外交流合作和草业科学的快速发展做出了历史性贡献。

主持完成国家"863"、农业科技跨越、农业成果转化、国家自然科学基金等科研项目 20 余项。率先应用植物染色体组分类系统划分中国小麦族内多年生牧草类群，并以此理论指导牧草远缘杂交，创新禾本科牧草远缘杂交技术与理论。采用常规和现代育种新技术，先后培育出"草原系列"杂花苜蓿、"蒙农杂种冰草"和"蒙农 1 号蒙古冰草"等具有自主知识产权的牧草新品种 15 个，其中"蒙农 1 号野大麦"是披碱草和野大麦属间杂交育成的新品种，"杂种冰草 1 号"是航道冰草和蒙古冰草种间杂交与染色体加倍育成的四倍体杂种冰草。带领团队初步构建草品种"育—繁—推"体系，在我国北方人工草地建设、沙化和退化草地修复中得到推广应用取得了很好的生态和经济效益。

在国内外学术刊物发表论文 250 余篇。著有《中国小麦族内多年生牧草远缘杂交研究》《冰草的研究与利用》《牧草育种技术》《中国草地饲用植物染色体研究》等专业书籍。培养硕士研究生 36 名、博士研究生 21 名。

先后荣获省部级"科技进步奖"5 项，"2011 年内蒙古自治区科学技术特别贡献奖"和"自治区杰出人才奖"，荣获"全国优秀科技工作者""全国民族团结进步模范个人""全国模范教师"等荣誉称号，享受国务院"政府特殊津贴"。

邢旗。2023 年

邢旗

邢旗（1948—），内蒙古喀喇沁旗人，草原生态专家，内蒙古草原勘察设计院原院长、二级研究员。现任蒙草公司研发中心技术总监、曾任内蒙古草原学会副理事长、内蒙古牧草产业发展协会会长、《草原与草业》主编。获全国先进工作者、全国三八红旗手、内蒙古自治区有突出贡献的中青年专家、自治区十大杰出人才、新中国成立60周年'三农'模范人物、中国草业十大巾帼等称号，获国务院"政府特殊津贴"。主编或参编专著12部；在学术期刊发表论文80余篇；编制国家、行业及地方标准18项，编制牧民培训教材10余万字。主持承担了内蒙古第四次、第五次草原调查任务，完成了"内蒙古草原生态建设规划"等多个自治区政府下达的规划任务；编制了多项退牧还草、京津风沙源治理工程实施方案及作业设计；承担黑龙江大庆市、西藏昌都地区生态项目的前期技术工作。1992年内蒙古主要草地生产力动态及放牧与轮牧研究获农业部科技进步二等奖；1994年中国北方草地草畜平衡动态监测试点研究获农业部科技进步一等奖；1997年北方草地畜草平衡动态监测获国家科技进步二等奖；2003年驼绒藜旱作生产综合技术推广获自治区科技进步二等奖；2005年内蒙古不同类型天然放牧地合理利用研究与应用推广获自治区农牧业丰收一等奖；2006年不同类型天然放牧地合理利用研究与推广获全国农牧业丰收二等奖；2008年基于3S技术的草原调查监测成果推广应用获自治区农牧业丰收一等奖；2011年荒漠草原区植物资源及生态环境监测评价获中国农科院科技进步二等奖；2013年中国西部及其重点生态工程区生态系统综合监测评估技术与应用获青海省科技进步一等奖；2016年内蒙古退化植被恢复技术和定向经济型植物产业化种植与示范获自治区科技进步一等奖。

玉柱。2020 年

玉柱

玉柱（1963—），内蒙古扎鲁特旗人，中国农业大学教授，博士生导师，国家牧草产业技术体系岗位科学家、农业部牧草工程技术研究中心副主任，中国草学会草产品生产委员会副主任、饲料生产委员会常务理事。参与制定国家、行业、地方和团体标准30余项，授权专利7项，发表科研论文250余篇。主持实施项目：国家牧草产业技术体系"青贮技术岗位"；宁夏东西部合作重大项目"现代人工草地高效利用关键技术研究与示范"；农业部公益性项目"全株玉米青贮营养价值评定和示范推广应用"；内蒙古应用技术研究与开发资金计划项目"苜蓿混合青贮调制技术研究与示范"；农村农业部公益性行业专项"青粗饲料资源开发利用"。主编普通高等学校"十一五"国家级规划教材《牧草饲料加工与贮藏》《饲草产品检验》《草产品加工与贮藏学》。主编著作《青贮饲料调制利用与气象》《牧草技术》《紫花苜蓿栽培利用技术》《青贮饲料技术百问百答》《草产品质量检测学》《饲草青贮技术》《牧草加工贮藏与利用》《饲草加工贮藏技术》。"饲草优质高效青贮关键技术与应用"2019年获国家科学技术进步奖二等奖；"北方草原合理利用技术体系创建与应用"2014年获教育部科学技术进步奖一等奖；"蒙农红豆草的选育"1996年获内蒙古科学技术进步奖一等奖；"草畜界面生物学转化增效技术研究"获2012年河北省科学技术进步奖二等奖；2002年获第八届中国农学会青年科技奖；"优质高产牧草及牧草种子生产技术的推广"2002年获全国农牧渔业丰收奖二等奖；"紫花苜蓿产业化生产技术体系"2003年获全国农牧渔业丰收奖二等奖；"沙打旺草地衰退综合防治技术的推广"2004年获全国农牧渔业丰收奖二等奖；"优质牧草新品种及新技术示范推广"2006年获全国农牧渔业丰收奖一等奖；"饲草生产加工与高效利用轻简技术"2010年获全国农牧渔业丰收奖二等奖；"柠条生产加工关键技术集成与示范推广"2010年获内蒙古农牧业丰收奖二等奖；"青贮专用乳酸菌筛选及配套技术推广"2017年获内蒙古农牧业丰收奖二等奖；"优质饲草生产加工及高效利用关键技术研究与示范应用"2010年获内蒙古农牧业丰收奖一等奖；"优质草产品生产加工与高效利用关键技术研究"2010年获中国农业科学院科技成果奖一等奖；"天然牧草青贮技术应用与推广"2013年获中国草学会草业科技奖一等奖。授权专利："一种饲草防霉复合添加剂及其应用""一种紫花苜蓿皂苷的制备方法""奶牛用饲草型发酵全混合日粮及其制备方法""奶牛低精料型发酵全混合日粮及其制备方法""牧草中性洗涤纤维含量的测定方法""牧草中酸性洗涤纤维含量的测定方法""牧草中的含水量测定方法"。

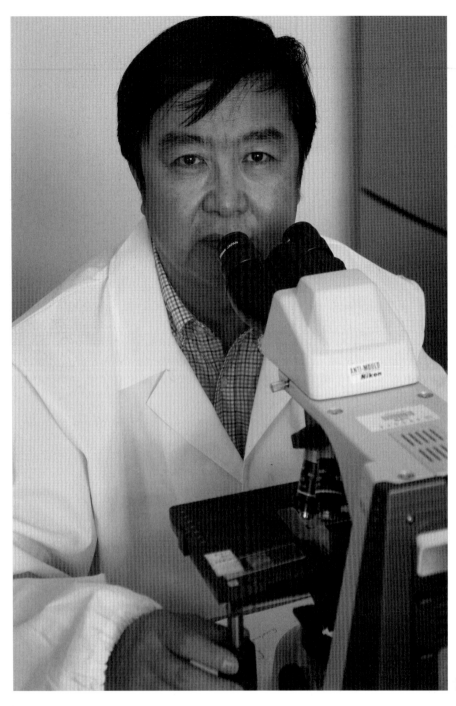

图力古尔。2014 年

图力古尔

图力古尔（1962—），内蒙古科左后旗人，菌物学家，我国第一位蒙古族"蘑菇博士"，吉林农业大学二级教授、博士生导师，菌类作物博士点学科带头人，泰山学者（2008—2013），教育部"菌物资源保育与可持续利用"创新团队带头人。中国菌物学会副理事长、中国食用菌协会专家委员会常委，《菌物学报》《菌物研究》编委，第十、十一、十二届吉林省政协委员、常委，民盟吉林省委监督委员会副主任、民盟长春市委副主任委员。主要从事菌物多样性及保育研究，论文 220 多篇，专著《蘑菇与自然环境》《东北市场蘑菇》《多彩的蘑菇世界》《山东蕈菌生物多样性保育与利用》《中国药用真菌》《中国大型菌物资源图志》《中国小菇科真菌图志》，主编《中国真菌志》侧耳科卷，球盖菇科（1、2）卷和丝盖伞科四卷册。采集、整理、鉴定真菌标本 1.5 多万份，发现中国新记录真菌 300 多种，各省区新记录真菌 300 多种，命名 2 新属 60 多个新种，描述 1000 多种真菌，拍摄 20000 多张原生态图片，为我国菌物多样性的研究和了解提供基础资料。获得国家发明专利 3 项。获吉林省科学技术进步一、二、三等奖（2015、2014、2011 年）以及 2016 年上海市科普创新奖、2013 年吉林省自然科学奖。成果分获云南省、湖南省科技进步二等奖，海南省科技进步一等奖。2014 年获国务院第六届全国民族团结进步模范个人荣誉称号。

包海鹰。2014 年

包海鹰

包海鹰（1965—），内蒙古科左后旗人，菌物药学家，博士，吉林农业大学中药材学院原副院长、教授、博士生导师、中药学省级优秀教学团队和药学学科负责人、吉林省中医药管理局药用菌物资源及其开发利用研究室主任、中国菌物学会理事、吉林省食药用菌协会副会长。主要从事菌物药资源开发与利用研究，获得吉林省科技进步一等奖、自然科学二等奖，获"吉林好人标兵奖""师德明星奖"。系著名包氏蒙医正骨专家、"国医大师"包金山教授长女。与图力古尔教授一起调查药用菌资源，研究化学成分和药理作用，鉴定有毒蘑菇，开展蘑菇科普。主编《中药学》《中药鉴定学》两部统编教材，后者获全国农业教育优秀教材奖。与李玉院士主编《中国菌物药》。首次提出"菌药生药学"这一新兴交叉学科新名词。

白海花。2019 年

白海花

白海花（1962—），内蒙古科左后旗人，博士、内蒙古民族大学二级教授、高级遗传咨询师，研究生导师，2010—2011年在美国约翰霍普金斯大学医学院做博士后研究。现任内蒙古民族大学附属医院精准医疗基因检测中心主任、蒙古人基因组与遗传病研究所所长，内蒙古自治区个体化用药工程技术研究中心主任。内蒙古自治区高发遗传病分子标记物与相关产品研究草原英才团队（一层次）带头人，中国研究型医院基因检测专业委员会代谢病组委员。获国务院"政府特殊津贴"、内蒙古草原英才、通辽市首届科尔沁英才、内蒙古自治区优秀科技工作者等荣誉称号。发明专利3项：一种与牙本质发育不全2型相关的突变基因及其检测方法；与蒙古族家系常染色体显性非综合征型耳聋相关的TECTA基因突变体。"蒙古族外胚层发育不全症的基因研究"获内蒙古自治区自然科学二等奖、通辽市科技进步一等奖。主持或作为主要成员参加的项目有《基于蒙古族家系的缺血性脑卒中的研究》《布里亚特蒙古人的环境适应性及2型糖尿病的遗传多态性研究》《notch、INK4a和hTERC基因与宫颈癌的早期分子诊断技术研究》《蒙古族2型糖尿病的样本收集与致病基因研究》《基于蒙古族家系的缺血性脑卒中研究》《蒙古族人基因组计划项目》《蒙古族牙齿异常症的样本收集与基因研究》《基于蒙古族家系的缺血性脑卒中的研究》《基于蒙古族家系的遗传性先天缺失牙的样本收集》《蒙古族牙齿异常症的基因检测》《蒙古族脑卒中的样本收集与遗传流行病学调查》《蒙古族外胚层发育不全症的基因研究》。合著《基于蒙古族家系的三种牙齿发育相关基因的分离鉴定》。独著《临床遗传学》、主编《医学细胞生物学与医学遗传学实验指导》、主编《医学细胞生物学与医学遗传学基础》等著作。2018年首次成功构建了蒙古族人群的遗传图谱并发表在国际遗传学期刊《Nature Genetics》。该项研究成果丰富了内蒙古地区和当今东亚人种基因组信息，解决了东北亚人群进化及扩散等重大科学问题，被评为内蒙古2018年度重大新闻之一。

德力格尔桑。2023 年

德力格尔桑

德力格尔桑（1943—），内蒙古科右前旗人，内蒙古农业大学二级教授，曾任内蒙古农牧学院食品工程系党总支书记、系主任。1961 年考入内蒙古农牧学院农机系，1967 年毕业后在内蒙古通辽县农机修造厂工作，曾任厂长、厂党支部书记。1979 年调回内蒙古农牧学院从事教学工作。1986 年 6 月—1988 年 3 月公派赴美国伊利诺大学农学院食品科学与工程系进修奶牛场机械化与自动化技术与设备。回国后在本校组建食品工程系，开办农畜产品加工与贮藏工程学科的教育教学。先后为本科生讲授了"食品工厂设计基础""食品工厂机械与设备""食品冷冻冷藏原理与设备""食品科学与工程概论""食品加工科学原理"（专业英语），"包装原理与技术"（专业英语）。为研究生讲授"食品结构与性能"等多门课程。主持完成两项国家自然科学基金肉类科学领域科研课题和多项自治区级课题。首次揭示内蒙古绵羊肉含有很高 CLA 功能因子的特性，为保护和科学的开发内蒙古牛羊肉资源提供了科学依据。在国内最早提出"在近冰点条件下保鲜贮藏牛羊肉类和实施深度排酸"的概念，为国内冷鲜肉产业化发展及其食用卫生安全提供了新的技术途径。主编出版全国高等农业院校教材《食品科学与工程概论》和全国高等院校蒙古文版教材《畜产品加工学》。出版专著《"肉及肉制品加工工艺》《奶牛挤奶机》《家畜健康与棚舍》。完成校内自编教材"Food Science and Principle of Processing"，"Food Packaging Technology"。在国内外学术会议和学术期刊上发表论文 50 余篇。

1997 年 3 月以中国内蒙古乳业考察团专家身份出访挪威，学习考察其乳业发展，对于内蒙古伊利集团的崛起和腾飞起到了积极的推动作用。1998 年 7 月—1999 年 3 月受农业部派遣赴美国怀俄明大学动物科学系从事肉类科学研究。

1999 年获得内蒙古自治区党委和人民政府颁发的"内蒙古自治区级优秀专业技术人员"荣誉证书并荣立一等功。2002 年获国务院颁发的"政府特殊津贴"。2008 年退休后曾担任 14 年校级教学督导员。2021 年 7 月荣获中共中央颁发的"光荣在党 50 年"纪念章。

曾担任全国高等农业院校教学指导委员会食品科学与工程学科组成员，中国农学会农产品加工与贮藏工程分会名誉副理事长，内蒙古自治区畜产品加工学会副理事长，呼和浩特市人民政府科技顾问，内蒙古农牧业科技发展项目评审专家等职。

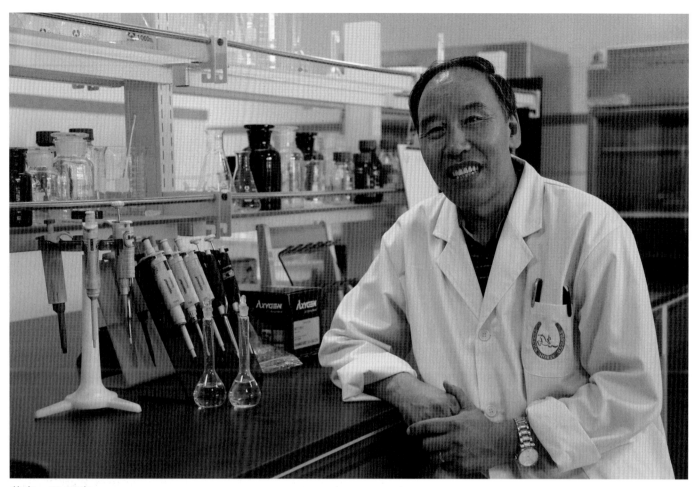

芒来。2017 年

芒来

芒来（1962—），内蒙古镶黄旗人，马学专家，农学博士和兽医学双博士学位获得者，教授，现任中国畜牧兽医学会马学分会副理事长、中国马业协会副理事长，曾任内蒙古农业大学副校长，国家畜禽遗传资源委员会委员和马驴驼专业委员会主任，教育部动物生产类专业教学指导委员会副主任。曾经用英、日、汉、蒙四种语言发表 400 余篇学术论文。有《蒙古人与马》（获第 14 届中国图书奖），《马在中国》（入选科技部 2011 年 20 部全国优秀科普作品），《内蒙古自治区蒙古族马文化》（获八省区优秀蒙古文图书一等奖），《兽医手册》和《牧业小百科》获北方十省区市优秀科技图书奖一、二等奖，《马业科学》《养马宝典》《马年说马》《寻马记》《蒙古族马文化》《乌珠穆沁白马》《新概念马学》《马病针灸学》《畜牧学概论》《轻型马饲养标准》《动物数量遗传学》《现代马业科学》《草原天骏》《内蒙古运动马产业发展战略研究》《策格——草原珍品》《科学诠释酸马奶》《治愈奇迹：你不知道的酸马奶——酸马奶的医疗功效》《马学》等 20 多部专著教材。成果曾获内蒙古科技进步自然科学一等奖、自治区教学成果一等奖、中国科学院吴常信院士动物遗传育种"科技成果奖"和"生产与推广成果奖"，是全国首批新世纪百千万人才工程国家级人选，第七届"内蒙古十大杰出青年"，内蒙古自治区杰出人才奖，全国师德标兵十位重点宣传人物，内蒙古自治区优秀留学归国人员，获国务院"政府特殊津贴"。

吉日木图。2019 年

吉日木图

吉日木图（1965—），内蒙古乌审旗人，内蒙古农业大学教授、博士、博士生导师。兼任中国畜牧业协会骆驼分会会长、内蒙古骆驼研究院院长、中蒙联合分子实验室主任。2013 年获俄罗斯农业部自然科学奖，获内蒙古"草原英才"荣誉称号，2015 年获蒙古骆驼科技贡献奖。主编出版《骆驼乳与健康》《双峰驼与双峰驼乳》《骆驼产品与生物技术》《软饮料学》《乳与乳制品工艺学》《食品营养学》等多部教材与专著。主要从事骆驼基因组、转录组、宏基因组学、简化基因组、驼乳产品研发、驼乳理化特性及其医疗作用的研究，在双峰驼遗传资源及生物多样性研究、驼奶化妆品的开发、骆驼宝克研究、骆驼胎盘等领域的研究取得一系列创新性研究成果。2012 年完成了家野双峰驼基因组图谱的绘制与破译工作。该项研究成果于 2012 年在英国著名杂志 Nature 子刊 Nature communications 上作为封面文章在线发表，同时国际知名生物数据库 GenBank 将骆驼基因组数据向全球首次公开释放，使得内蒙古农业大学在 2013 年英国《自然》杂志评出的自然出版指数中国前 100 强单位中名列第 52 位中排名第 5 位。近年来先后承担了"国家自然科学基金项目""国家国际科技合作专项项目""内蒙古自治区科技重大专项""内蒙古自治区科技计划项目""内蒙古自然基金项目"等多项科技项目，项目总金额达到三千万元。目前，已在国内外学术期刊物上发表论文 120 余篇，并获得多项专利。2016 年在蒙古国乌兰巴托建立了具有国际先进水平的生物高分子应用联合实验室并任主任，该实验室已升格为中国一带一路生物高分子应用联合实验室。

金海。2013 年

金海

金海（1963—），内蒙古杭锦旗人，日本国立鸟取大学及山口大学联合兽医学博士，内蒙古农牧业科学院原副院长、研究员，曾任该院总畜牧师。获得内蒙古自治区"优秀留学归国人才"、2014 年度"杰出人才奖"，"百千万人才工程"国家级人选，获国务院"政府特殊津贴"，主要从事反刍动物营养调控与饲料资源开发领域的研究，近年在放牧家畜营养与补饲机理方面进行了深入研究，对牧区牧民"生产、生活、生态"的改善提供了有力的技术支撑。先后主持完成国家及自治区重大科研项目多项，参与制定《巴美肉羊饲养管理技术规程》等 5 项地方标准。国家肉羊产业技术体系首席科学家、中国畜牧兽医学会副秘书长、中国畜牧业协会羊业分会会长。先后主持完成国家及自治区重大科研项目 15 项，获得自治区科技进步一等奖、二等奖各 1 项，中华全国工商业联合会科技进步一等奖，自治区农牧业丰收一等奖、二等奖，自治区星火科技奖，获授权专利 5 项，制定地方标准 12 项，在国内外重要学术期刊发表学术论文百余篇，著书 6 部。

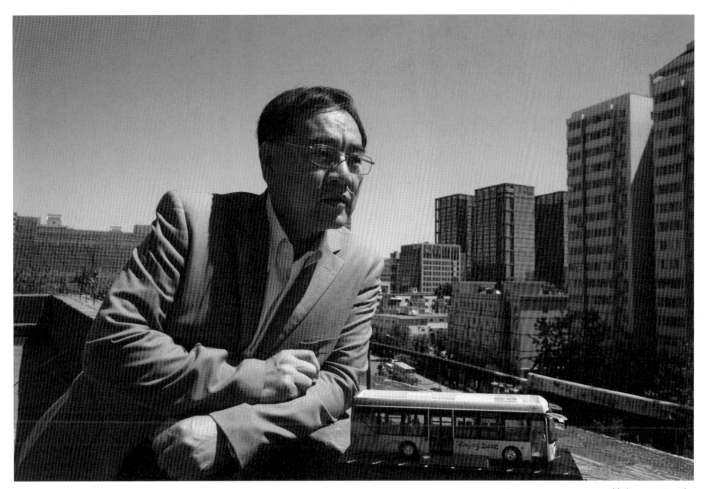

其鲁。2009 年

其鲁

其鲁（1957—），内蒙古乌审旗人，日本东京大学博士，北京大学教授，锂电池技术专家，创新合成了"钴酸锂"材料。申请专利 50 多项，发表科技论文百余篇。著作《电动汽车用锂离子二次电池》已再版三次。其开发的电池被应用于 2008 年北京奥运会和 2010 年上海世博会电动公交车上。其成果先后获 2004 年北京市科学技术进步奖一等奖、2008 国家科学技术进步奖二等奖、2008 年教育部科学技术进步一等奖、2006 年北京市科技进步一等奖、2005 年国家科技进步二等奖。2007 年国务院"政府特殊津贴"，2002 年中信集团公司一等功。发明专利 50 多项，目前致力于研发集小型风电、太阳能、锂离子电池存储为一体的"微电站"系统，该系统因其价廉便携而广泛应用于牧区、边疆、山区、旅游等地区。

巴音贺希格。2016 年

巴音贺希格

巴音贺希格（1962—），内蒙古达拉特旗人，光学专家，理学博士，二级研究员、中国科学院特聘研究员，中国科学院长春光学精密机械与物理研究所博士生导师、光栅技术研究中心主任，国家光栅制造与应用工程技术研究中心常务副主任，国家科学技术奖励评审专家，国家自然科学基金评审专家，中国科学院重大专项总体部专家，吉林省科普作家协会副主席，吉林省蒙古族文化与经济促进会会长。组织承担国家科技支撑计划重大项目（科技部）、国家重大科研装备研制项目（财政部）、国家重大科研仪器设备研制专项（基金委）、国家重大科学仪器设备研制专项（科技部）、国家重点基础研究发展计划（973 计划）项目、中国科学院重大科研装备研制项目、中国科学院关键核心技术攻关项目、吉林省科技发展计划重大项目等十多项研究课题。培养博士、硕士研究生 40 余名，发表 SCI、EI 收录论文 160 余篇，获授权发明专利 60 余项、软件著作权 2 项。获长春市有突出贡献专家、吉林省拔尖创新人才第一层次人选、吉林省科技进步一等奖（两次）、中国科学院院长奖、中国科学院优秀共产党员、中国产学研合作创新奖、国务院"政府特殊津贴"、全国民族团结进步模范个人等奖励或荣誉。2016 年研制成功国家重大科研装备"大型高精度衍射光栅刻划系统"，该成果被评为"中国科学院改革开放四十年 40 项标志性科研成果"并入选国家"伟大的变革——庆祝改革开放 40 周年大型展览"，成为"大国气象：科技创新支撑强国梦"展区全国 63 项成果之一。2020 年研制成功国家自然科学基金委重大仪器专项"1.5 米扫描干涉场曝光系统"并顺利通过验收，标志着我国具备了独立制作米级单体无拼缝全息光栅的能力，打破了由国外长期垄断的局面，对高能激光、可控核聚变、高端光刻等领域的技术与产业推进具有重大的战略意义。

格日勒。2013 年

格日勒

格日勒（1939—），内蒙古奈曼旗人，内蒙古大学化学系（今化学化工学院）教授，东蒙古文化先驱卜和克什克之女。1964 年内蒙古大学化学系毕业后留校任教，1982—1984 年内蒙古首批公派赴日本客座研究员，承担国家自然科学基金、内蒙古自然科学基金项目"包钢平炉尘的利用"等科研项目。

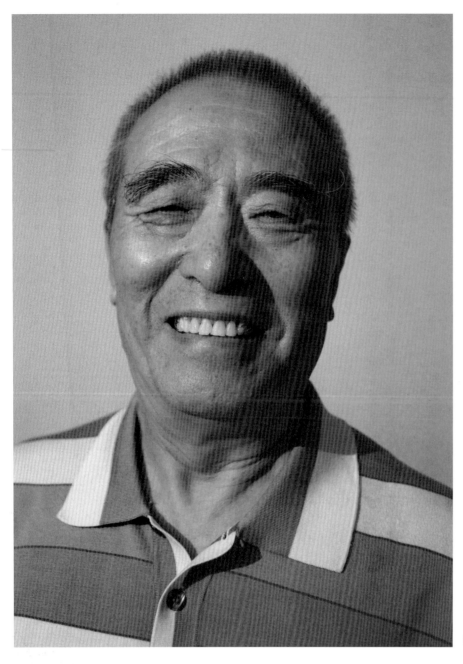

牧人。2023 年

牧人

牧人（1950—），吉林省郭尔罗斯前旗人，中国神华集团化学工程高级工程师。毕业于天津大学石油化工专业，1988—1989 年公派赴日本中部大学做访问学者。历任内蒙古化工设计院工程师、内蒙古化肥厂技术处处长、中国神华鄂尔多斯煤制油工程项目部经理、神华集团包头煤制烯烃工程项目部经理、中煤集团陕西煤化工工程技术负责人和项目部经理。1980 年开始在内蒙古科委引进的自治区第一台电子计算机上编制工程应用计算机软件程序，是内蒙古自治区工程设计领域编程第一人。他率先在自治区工程设计界实现了现代计算机技术的实际应用，在化学工程工艺设计和建筑力学计算上运用所编计算机程序，多次完成自治区各设计院委托的多组分精馏塔、列管式热交换器、建筑高层框架结构、总图方格网工程量、工程网络统筹计划等项目的大量数值计算，优化了设计质量，加快了工程建设进度。

那日斯。2021 年

那日斯

那日斯（1966—），内蒙古奈曼旗人，出生于包头市，毕业于西安建筑科技大学本科、天津大学建筑学硕士，正高级建筑师，天津市博风建筑设计有限公司创始人、总裁、总建筑师。兼天津市建工集团建筑设计有限公司首席建筑师，天津大学建筑学院研究生课程导师、内蒙古工业大学建筑学院硕士研究生导师。天津城市艺术研究会常务副会长，天津历史风貌保护委员会专家，天津市规划学会常务理事，中国建筑学会会员，英国皇家注册建筑师协会特许会员。项目天津军粮城示范小城镇获中国土木工程詹天佑奖·优秀住宅小区金奖；项目天津华明农民安置示范工程获中国土木工程詹天佑大奖。另有作品分获建筑设计行业金拱奖、广厦奖，世界华人建筑师协会优秀设计奖，天津市优秀设计特等奖、一、二等奖。曾多次受邀参加首尔亚洲建筑双年展、香港中国建筑百名建筑师展、北京设计周、天津设计周、北京国际沉香文化展。设计代表作：天津市民园广场，天津古文化街海河楼商贸区，天津北洋园教育园区轻工学院、商贸学院，贵州楼纳国际建筑师公社综合楼接待中心，2014 北京国际沉香文化展香室等。获"天津市勘察设计行业建国 70 周年优秀企业优秀企业家"称号。

娜日苏。2018 年

娜日苏

娜日苏（1966—），内蒙古科左中旗人，高级工程师，国家注册监理工程师。中国电力建设专家委员会专家、中国安装协会专家库专家。全国电力建设工程高级质量评价师、电力建设领域信用评价师。

毕业于内蒙古工业大学，历任内蒙古丰镇电厂、电力技工学校技术员，内蒙古华蒙电建公司烟塔分公司施工科长，内蒙古华蒙电建公司工程科科长，内蒙古康远工程建设监理有限责任公司质量保证部部长、工程管理部部长，内蒙古康远工程建设监理有限责任公司副总工程师、总工程师、副总经理。

获内蒙古电力（集团）公司先进工作者、十佳"爱岗敬业职工"、安全生产特殊贡献奖。全国电力建设优秀监理工程师、内蒙古电力（集团）公司"五一"巾帼个人奖、全国电力建设优秀总监理工程师。2016 年作为主要完成人获第二届中国建设工程 BIM 大赛卓越工程项目三等奖（基于 BIM 技术的项目管理）。2017 年作为主要完成人获内蒙古自治区首届 BIM 应用大赛企业组二等奖。2018 年作为主要完成人获内蒙古自治区第二届 BIM 应用大赛综合组二等奖。

发表论文《浅谈砖混结构墙体温度裂缝的控制》《高强混凝土施工对材料的宏观控制》等。

主持或参与编制行业标准、规程：内蒙古康远监理公司《监理工作规范的编制与应用》《标准化工艺施工培训教材》。《电力建设标准培训考核清单（第 11 册，风光储工程）》；中国电力建设企业协会标准《输变电建设项目全过程工程咨询导则》，中国电力企业联合会标准《电力建设工程监理文件资料管理导则》，中华人民共和国电力行业标准《电力建设工程监理规范》，中国电力企业联合会标准《电网工程监理导则》。

多次在全国电力行业、电力监理培训机构讲授《建设工程监理概论及相关法规》《电力建设工程监理规范》《电力建设工程质量评价管理基本知识》《电力建设工程专项评价管理要点》等。

多次牵头组织实施康远监理公司的工程创优咨询、质量评价工作。作为电力工程土建、安全专家，参加中国电力优质工程现场核查工作；作为电力工程专家组长，多次参加电力工程全过程质量控制咨询、专项咨询技术服务工作。

苏荣扎布。2013 年

苏荣扎布

苏荣扎布（1929—2014），内蒙古镶黄旗人，蒙医药现代化的开拓者，治疗心脑血管病专家，曾任内蒙古蒙医学院院长，内蒙古自治区第五、六、七届人大代表，内蒙古自治区蒙医学会副理事长，第七届全国人大代表。著有《蒙医内科学》（蒙医首部高校教材），《蒙医临床学》《蒙医温病学》《蒙西医结合心脏病学》《蒙医治疗原则和方法》《蒙医医疗手册》《蒙医实用内科学》《高等院校蒙医药统编教材》《蒙医学六基症及分类》《论蒙医学整体观》《赫依、希拉、巴达干之变化规律》《现代蒙医药理论体系的三大基本特征》《浅论蒙医药形成发展的特点》等。《蒙医名医集成》《蒙古学百科全书·医学卷》主编，《中国医学百科全书·蒙医分卷》副主编，是首批由国家中医药管理局选定的名老中医药专家之一。2009 年在人力资源和社会保障部、国家卫生计生委、国家中医药管理局联合评选的第一届国医大师表彰会上，苏荣扎布教授榜上有名。曾自己出资设立宏海苏荣扎布教育奖励基金。2007 年被评为"内蒙古首届十佳杰出人才"，他将20 万元奖金捐给内蒙古医学院和内蒙古民族大学作为医疗教学科研基金。布仁达来著有《苏荣扎布临床经验集》《苏荣扎布学术思想宝泉》。

巴·吉格木德。1998 年

巴·吉格木德

巴·吉格木德（1938—），内蒙古鄂托克前旗人，蒙医史学家、蒙医教育家，内蒙古医科大学教授、博士生导师。著有《蒙医学简史》（蒙、汉），《蒙医学基础理论》《蒙古医学史》（日文版），《蒙医学史》《蒙医学史与文献研究》《内蒙古医学史略》。《蒙古学百科全书·医学卷》副主编，参编《中国医学百科全书·蒙医学》，《中国少数民族科技史丛书·医学卷》副主编，《中国医学通史》等。现担任多媒体《中国医学百科全书·蒙医学》（三大卷）名誉主编、总审委员会主任委员。1977 年首次提出蒙医古代文献中《四部甘露》《蒙药正典》《方海》等三部古籍为蒙医药学代表性"三大经典"的新观点被学术界公认。2014 年在人力资源和社会保障部、国家卫生计生委、国家中医药管理局联合评选的第二届国医大师表彰会上获"国医大师"称号。获国务院"政府特殊津贴"。目前正在编《蒙古文医学古籍文献集》（多卷本，陆续出版中），主持古印度医学经典《医经八支》、中蒙合作课题《医学史琉璃鉴》的研究，中俄合作课题《蒙医脉象诊断客观化、自动化研究》等课题。

包金山。1998 年

包金山

包金山（1939—），内蒙古科左后旗人，蒙医整骨（正骨）专家，出生于包氏蒙医整骨世家。出版《整骨知识》《祖传整骨》《中国医学百科全书·蒙医分卷》编委，《古今名医医德集锦》《养生保健集》《包氏祖传蒙医整骨学》《中国蒙医整骨学》等专著。主持修建通辽市蒙医整骨医院并任副院长，主持修建内蒙古民族大学附属医院整骨康复医院。如今已经培养多人继续从事整骨事业。曾任第八届内蒙古人大代表、第九届全国人大代表。2017 年获"国医大师"称号，获国务院"政府特殊津贴"，1994 年获"全国民族团结进步模范个人"称号，1999 年获"全国卫生系统先进工作者"称号。是继苏荣扎布、巴·吉格木德之后的第三位蒙医"国医大师"。2019 年包金山和他的整骨医院双双获中国民族医药协会颁发的"科学技术进步奖特等奖"。2020 年任中国中医科学院学部委员。

仁钦忠乃。1997 年

仁钦忠乃

仁钦忠乃（巴达巴，1939—2011），内蒙古科尔沁左翼后旗人，1964 年从内蒙古大学毕业分配到《内蒙古日报社》从事编辑记者工作 13 年。之后于 1977 年回到自己的母校内蒙古大学任教，为本科生和文学创作研究班学员讲授外国文学史，写作学等课程近 20 年。是内蒙古大学蒙古学学院副教授。

仁钦忠乃是蒙古族传统正骨医术的传人之一。他于 1989 年在呼和浩特建立"包氏正骨医院"，使数以千万计的患者得以康复，其高尚的医德受到社会各界的广泛景仰。1990 年北京亚运会作为特别邀请的志愿者参与了这次盛会，为伤者进行现场治疗，深受赞誉。他于 1996 年提议并个人出资设立了"蒙古文学孛尔只斤奖"，已举办 7 届，奖励了近 40 名蒙古族青年作家。仁钦忠乃先生还是作家，著有《四月开花》《顿悟》《回光返照》《残缺不全的人们》等小说。

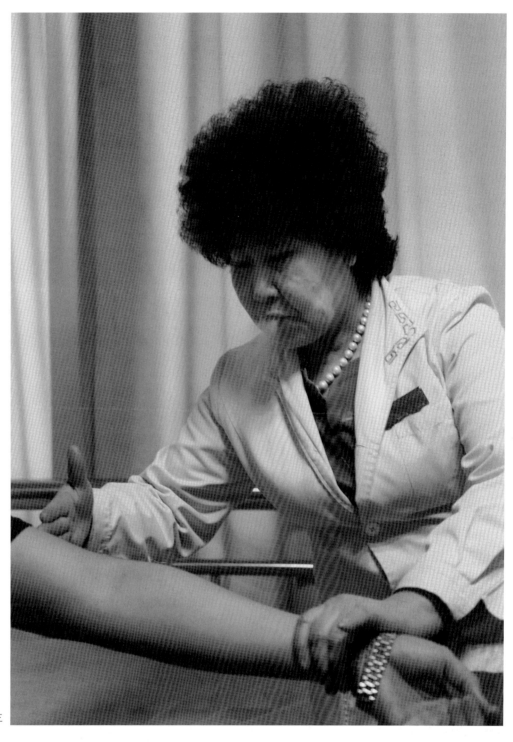

包斯琴。2017 年

包斯琴

包斯琴（1952—），内蒙古科左后旗人，主任医师、教授，内蒙古包氏正骨蒙医医院院长，内蒙古孛儿只斤（包氏）正骨蒙医药研究所任所长，内蒙古包氏正骨蒙药开发有限公司董事长。内蒙古蒙医祖传包氏正骨术第五代传承人。中国民族医药学会传统正骨分会执行会长兼秘书长，内蒙古蒙医药学会骨伤分会副会长。参编《中国蒙医正骨学》等 5 本著作。获内蒙古五一劳动奖章、全区五一巾帼标兵、全国五一巾帼标兵，内蒙古国际蒙医医院十佳好医生、内蒙古国际蒙医医院先进工作者等荣誉。2018 获文化和旅游部颁发的"国家级非物质文化遗产代表性项目蒙医药（蒙医传统正骨术）的代表性传承人"证书，此前已获该项自治区级证书。已注册 4 项国家知识产权专利，有多项科研项目丰富了蒙医骨伤学科研究领域。2017 年其带领的内蒙古国际蒙医医院骨科·蒙医包氏整骨学被内蒙古自治区卫计委评定为"自治区领先学科"。2020 年包氏正骨蒙医医院成为呼和浩特职业学院教学基地。

阿其拉吐。2017 年

阿其拉吐

阿其拉吐（1966—），内蒙古科左后旗人，教授、主任医师、硕士生导师、整（正）骨专家，内蒙古民族大学附属医院蒙医传统整骨医院（第一分院）院长。跟随整骨大师包金山、何双山教授学习。2002—2006 年应邀到新疆巴音郭楞蒙古自治州行医支援。2006 年调至内蒙古民族大学附属医院创建蒙医整骨科并任蒙医整骨科主任。2011 年主持创建"全国名老蒙医包金山传承工作室"。2015 年获"内蒙古自治区第二批名蒙医"称号。2016 年获"内蒙古自治区非物质文化遗产项目科尔沁正骨术代表性传承人"称号，同年获"第五批全国老中医药专家学术经验传承人"称号。2019 年被评为内蒙古自治区蒙医药学会骨伤专业委员会副主任委员，2019 年当选中国民族医药学会传统正骨分会副会长，2021年被评为内蒙古自治区突出贡献专家。发表《蒙医整骨疗法治疗陈旧性桡骨远端骨折 48 例》等 20 余篇学术论文。主编《包金山学术论文汇编》《蒙医整骨学之桡骨远端骨折》《手外科临床检查》，《医学百科全书—蒙医药分卷》（副主编）、《中国蒙医整骨学》（副主编）。主持完成科研课题"蒙医传统整骨术治疗尺桡骨双骨折的疗效评价研究""蒙医传统整骨术治疗前臂双骨折的技术推广应用""传统整骨术治疗三踝骨骨折技术推广应用""蒙医传统整骨术治疗尺桡骨双骨折""蒙医传统整骨术治疗小儿肱骨髁上骨折临床应用推广"等。

乌苏日乐特。2013 年

乌苏日乐特

乌苏日乐特（1945—2015），内蒙古额济纳旗人，蒙医诊治甲状腺病专家，曾在家乡创办了阿拉善盟特戈熙甲状腺病蒙医专科医院，编辑出版《蒙医甲状腺病学》等医学著作 20 多部，《内蒙古蒙药材标准》荣获自治区优秀科技图书一等奖；《蒙医学药用矿物传统炮制规范化研究》荣获自治区科技进步二等奖。获国务院"政府特殊津贴"，获全国"五一"劳动奖章。

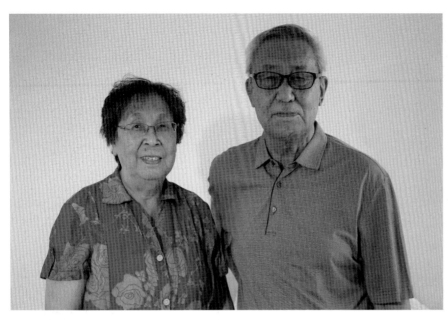

琪格其图　斯琴其木格

琪格其图（1942—），内蒙古扎赉特旗人。内蒙古自治区国际蒙医医院教授、主任医师，国家级名老中医药学术经验传承人导师，内蒙古自治区名老蒙医。1989 年获"全国优秀教师"称号。曾任内蒙古蒙医学院附属医院副院长兼蒙医系副主任、蒙医内科教研室主任。中国民族医药学会理事，高等医药院校蒙医药统编教材编委会副总编辑。擅长内科心脑血管、肝胆消化系及呼吸道疾病的治疗，对皮肤科疑难杂症、失眠、神经官能症等精神科疾病亦有较深的研究。

1966 年毕业于内蒙古医学院，在阿拉善盟阿左旗巴音诺尔公社卫生院从事临床工作多年，1974 年底返回内蒙古医学院中蒙医系任教。1987 年调往通辽市，在内蒙古蒙医学院任教。1993 年底调回呼和浩特，在内蒙古自治区人民医院蒙医科做临床工作。2012 年内蒙古国际蒙医医院成立后被聘为"知名专家"做门诊工作至今。2014 年经国家中医药管理局的批准，在内蒙古国际蒙医医院成立"琪格其图全国名老蒙医药专家传承工作室"，先后培养出国家级和自治区级学术经验传承人 12 名（含国家级优秀人才 2 名），接受各类蒙医药进修学员 20 多人。

1983 年出版《简明蒙医学》。主编《蒙医内科学》2004 年出版（国家科学技术学术著作出版基金赞助），列入当年科技部百部精品书目之一。著《现代蒙医学》（汉、蒙）分别于 2002、2005 年出版发行。任副总编辑（负责完成临床 10 门教材）的《蒙医统编教材》于 1985 年由内蒙古自治区政府批准立项，1996 年末全部 23 门学科教材出齐，该教材是蒙医学史上首次进行的大型教材建设工程，具有划时代意义。为研究蒙医学、阅读古籍文献，他学习了古藏文，将 19 世纪著名蒙医学家伊喜丹金旺吉拉用藏文编著的《珍宝项饰》《珊瑚项饰》两部著作译成蒙古文于 2017 年出版。参编著作有《中国医学百科全书·蒙医学》《中国民族百科全书·第五卷》《中国少数民族文化大辞典·东北内蒙古卷》《蒙古族大辞典》《汉蒙对照名词术语分类词典》《黄河医语》《中国蒙古学研究概论》等 7 部。

他在 50 多年的临床、教学、科研工作中形成了自己独特的学术理念和临床经验。如基症辨治疗法（病位辨证、病因辨证，病性辨证、温病辨证）、蒙医各家学说（本学科的开创者，其首版教材 2003 年获教育部少数民族文字优秀教材二等奖）、老药新用（用新发现的传统蒙成药治疗疾病）等。

斯琴其木格（1942—），内蒙古库伦旗人。内蒙古医科大学教授、主任医师，内蒙古自治区名蒙医兼传承人导师。曾任第九届全国政协委员，第九届内蒙古政协常委兼提案委员会委员，中华医学会医史学分会第十一届常委，内蒙古医科大学学术和学位委员会委员、教研室主任，硕士生导师。

1966 年毕业于内蒙古医学院后被分配至阿拉善盟阿左旗巴音诺尔公社卫生院从事临床工作，1974 年调内蒙古医学院中蒙医系任教至退休。主要讲授《蒙医基础理论》《蒙医诊断学》《蒙医饮食起居学》《蒙医治疗原则》等课程。

师从著名蒙医白清云教授，擅长内科、妇科、儿科疾病的治疗。发表 30 多篇学术论文，有《论蒙医病案整理》《藏医名著兰塔布浅析》《蒙医治疗难治性肾病综合征 38 例》《蒙医基础理论教学法研究》《五脏的病理变化》《四施与疾病》《白清云教授和他的学术思想》等。1985 年开始整理《白清云医案》，1987 年出版。担任副主编的著作有《蒙医基础理论》（1987 年）、《蒙医各家学说》《蒙医内科学》《现代蒙医学》等 4 部。参编著作有《中国医学百科全书·蒙医学》《蒙古学百科全书·医学卷》《中国少数民族文化大辞典·东北内蒙古卷》《蒙古族大辞典》《中国蒙古学研究概论》等多部。

其仁旺其格。2009 年

其仁旺其格

其仁旺其格（1952—），内蒙古正镶白旗人，教授、主任医师，担任内蒙古医学院（今内蒙古医科大学）第一附属医院蒙医科主任 22 年、蒙医内科温病教研室主任 30 年，退休后在正镶白旗蒙医医院工作至今。主持国家中医药管理局资助课题《蒙药胃痛散治疗慢性胃炎临床观察》；主持"十五"国家攻关课题《苏荣扎布学术思想及临证经验研究》；作为第二主持人或参与者完成省部及国家级课题 12 项。被评为内蒙古自治区名蒙医。著作《蒙医内科学》(常务副主编)，主编《蒙医外科学》，《蒙古学百科全书·医学》副主编，另有编著、编译专业著作 20 部，论文数十篇。内蒙古政协第七、八届委员；全国政协第十、十一届委员。曾获内蒙古自治区优秀教材奖和国家教委优秀教材二等奖、内蒙古自治区科技进步三等奖、第六届中国民族图书奖一等奖、内蒙古自治区学习使用蒙古语文奖等。

杭盖巴特尔。2013 年

杭盖巴特尔

杭盖巴特尔（1954—），内蒙古科右前旗人，主任医师，博士生导师，内蒙古国际蒙医医院蒙医肿瘤科主任。曾在内蒙古人民出版社、内蒙古中蒙医研究所工作，师随白清云教授学习，协助白清云教授编写《医学百科全书蒙医分卷》。1992—1998 年在锡林郭勒盟巡回医疗 6 年。中国民族医药学会蒙医药分会副会长兼秘书长，内蒙古蒙医药学会副会长兼秘书长。发表 30 余篇医学论文，著作《白清云验方手法集》《协日乌素病》《蒙医血液病》《蒙药方剂大全》，即将出版《蒙古全史蒙医药分卷》，《蒙古医学古籍经典》系列丛书编委会副主任。2008 年被评为全区第一届名蒙医并当选全国第四批名中医，北京中医药大学客座教授。2012 年获内蒙古自治区杰出人才奖，2010 年获内蒙古自治区医疗卫生科技工作突出贡献二等奖，2011 年获"全国中医药文化建设工作先进个人"称号，2013 年获全区"五一"劳动奖章。2018 年"全国名老蒙医药专家杭盖巴特尔教授传承工作室"在呼伦贝尔市蒙医医院、巴彦淖尔市蒙医医院挂牌，目前已有多家工作室。2019 年获人力资源和社会保障部、国家中医药局颁发的"全国中医药杰出贡献奖"。

那生桑。2023 年

那生桑

那生桑（1956—），辽宁省阜新人，蒙药学专家，内蒙古医科大学二级教授、主任医师、医学博士；北京中医药大学、蒙古国健康科技大学博士生导师。首届全国名老中医药（蒙医药）学术继承人。曾任内蒙古医科大学药学院副院长、蒙药研究所常务副所长、蒙医药研究院院长。国家药典委员会第八至十一届委员、副主任委员，国家医师资格认证蒙医首席考官，国家新药审评专家。国家和内蒙古自治区蒙医药科研项目评审验收、标准审定、教材审核和蒙药药品鉴定资深专家。曾任世界中医药学会联合会蒙药专委会副会长、中国民族医药学会蒙医药分会副会长、药品临床评价分会副秘书长、教育分会常务理事等职。现任内蒙古蒙医药学会副会长、内蒙古药理学会副理事长。获内蒙古自治区医药卫生跨世际学科带头人，内蒙古自治区"321人才工程"人才。《中国中药学杂志》《中国民族医药杂志》常务编委。曾任《中国药品标准》《中国蒙医药杂志》《内蒙古民族大学学报》《内蒙古医科大学学报》特邀编委、编辑。

指导培养蒙药学博士、硕士研究生近40名，主编高等教材2部，参编审评多部。主持完成国家自然科学基金、省部级和有关企业的蒙药标准化、现代化和新药研究等科研项目50多项，参加国际国内高层学术论坛30余次，主体演讲20余次。国内外发表学术论文200余篇，多为核心刊载或SCI收录。主编或参编蒙医药、植物学专著20余部，获中国图书奖、教育部优秀教材一等奖、内蒙古自治区科技进步奖和特殊贡献等奖项10余次。发明专利授权近30项。获蒙药新药临床批件和新药证书各一件，研制注册蒙药新制剂20余种。主持完成"蒙药炮制规范化研究"内蒙古自治区政府重大项目，《内蒙古蒙药饮片炮制规范》创始人。2011年获"内蒙古自治区2008年度（十大）杰出人才"大奖。

为内蒙古自治区高校蒙药重点实验室创建、教育部特色专业（蒙药学）和国家中医药管理局重点学科（蒙药学）的建设做出重要贡献。

乌仁图雅。2023 年

乌仁图雅

乌仁图雅（1957—），内蒙古巴林左旗人，内蒙古医科大学蒙医药学院蒙医系原主任、教授（二级）、主任医师、硕士研究生导师。1982 年毕业于内蒙古医学院（内蒙古医科大学），留校以来坚持教学、临床、科研全面发展，在蒙药治疗慢性胃炎、慢性肾炎、胆囊炎、心肌缺血、慢性气管炎、手足疱疹、各种皮炎、湿疹、月经不调等方面尤其在蒙药治疗病毒性角膜炎、原发性虹睫炎、开角型青光眼有独到之处。

主讲的《蒙医眼科》被评为内蒙古自治区级精品课程。

主编全国高等医药院校蒙医药（本科）专业教材《眼科学》（内蒙古大学出版社，2023 年）、主编全国高等医药院校蒙医药（本科）专业教材《蒙医耳鼻咽喉科学》，2013 年获内蒙古医科大学教学成果二等奖。主编《蒙医学蒙汉名词术语辞典》（33 万字，内蒙古人民出版社，2015 年）。主编全国高等教材《蒙医皮肤病学》（20 万字，内蒙古大学出版社，2017 年）。合编《蒙医渊源》（内蒙古人民出版社，1998 年）。任副主编出版的书籍有《蒙医基础理论学》（人民卫生出版社，2023 年）、《蒙医耳鼻喉腔科学》《蒙医病证诊断疗效标准》《蒙医基础护理学》《蒙医学》等。参编《内蒙古自治区科技大事记》《内蒙古自治区科学技术志》《塔教行》——四部医典注释》《认药学》《蒙古学百科全书·医学卷》《内蒙古蒙医药读本》《汉蒙词典》。主审《人体解剖学彩色图谱》。《蒙古学百科全书·医学》（撰写眼科学全部词条，翻译 35 万字）。现任《汉蒙英日大辞典》医学类主编。

在《世界科学技术·中医药现代化》《内蒙古医科大学学报》《中国蒙医药杂志》《中国民族医药》刊物等发表 80 余篇论文，其中《蒙医眼科名词术语商榷》一文被内蒙古自治区名词术语委员会专家委员会论证为"蒙医眼科名词术语统一标准"的基础。主持国家国自然项目"蒙药额尔敦乌日勒对兔视网膜缺血再灌注损伤后视网膜中央动脉血流变学和动力学的影响及机制研究"及内蒙古自治区自然科学基金、卫健委标准化项目包括"临床常用蒙汉文蒙西医病名对照研究""蒙药治疗病毒性角膜炎临床观察""四部医典注释·塔教得""蒙药本草·认药学""蒙药涛得丸治疗色素膜炎临床研究""蒙药格根滴眼治疗病毒性角膜炎临床及实验研究""蒙医药名词术语蒙汉文规范化研究课题""鹅绒委陵菜等 11种蒙药材质量标准研究""著名蒙药学家罗布桑教授学术思想研究""蒙医药名词术语蒙汉文电子词典建立研究""蒙医药名词术语蒙汉文电子数据库建立研究""蒙医药名词术语多语言服务平台建设与推广应用""《蒙医学蒙汉英新蒙古名词术语词典》编撰课题""医学名词术语翻译规范化研究"等。

2002 年获内蒙古自治区科技创新一等奖，先后被评为内蒙古自治区有突出贡献的中青年专家、内蒙古自治区优秀教师、内蒙古自治区高等院校教学名师、内蒙古自治区名医。2013 年获内蒙古自治区人民政府颁发的"学习使用蒙古语文先进个人奖"。2019 年获乌兰夫基金蒙古语言文字奖。2017 年"蒙医药名词术语蒙汉文电子系统"获国家版权局著作权专利登记。2017 年《蒙医学蒙汉名词术语词典》获内蒙古自治区哲学社会科学优秀成果政府奖二等奖。1998 年"四部医典注释·塔教得"获内蒙古自治区科技进步三等奖，2001 年"蒙药本草·认药学"获内蒙古自治区科技进步三等奖。

现任内蒙古自治区医药卫生名词术语委员会主任委员、全国民族医药学会眼科分会副会长等职。

布仁达来。2023 年

布仁达来

布仁达来（1955—），内蒙古杭锦旗人，内蒙古医科大学教授、主任医师、研究生导师。全国名老中医（蒙医）药专家传承工作室专家。1982 年毕业于内蒙古医学院并留校任教。历任本校中蒙医系门诊部主任、中蒙医系副主任、中蒙医学院副院长、蒙医药学院副院长。在诊治白脉病、胃肠道疾病、发热性疾病、肝脏疾病、心血管疾病及妇科病等常见病、多发病和疑难病症的诊治方面具有较深的研究和独到的临床见解。获国家级教学团队带头人、全国首届中医药百名科普专家、全国优秀教师、内蒙古自治区教学名师、内蒙古自治区名蒙医、自内蒙古治区优秀教师荣誉。第二、三、四届内蒙古自治区名蒙医学术思想及临床经验传承导师，蒙医预防学学科奠基者，蒙医温病学科、文献学科带头人，蒙医传染病知名专家。中国民族医药学会蒙医药学分会执行会长，内蒙古自治区蒙医药学会副会长兼常务副秘书长，内蒙古自治区蒙医标准化技术委员会秘书长。曾任中华医史学会常委，国家中医药标准化专家委员会委员，内蒙古医科大学教学督导，《中华医史杂志》《中国蒙医药》杂志编委。主讲蒙医温病学、蒙医诊断学、蒙医药现代化研究、蒙医内科学、蒙医预防学、等课程。主持新建蒙医诊断学及临床技能实验室，研制蒙医脉诊仪、蒙医尿诊仪、蒙医舌诊仪等应用于实践教学。主编本科教材《蒙医温病学》《蒙医预防医学》《蒙医传染病学》，参编教材《蒙医诊断学同步辅导教材》《中医体质学》，专科教材《蒙医温病学》，继续教育教材《内蒙古蒙医药继续教育读本》。教材和教学研究成果获内蒙古自治区教学成果二等奖、全区民族教育优秀科研成果一等奖。主持完成国家自然科学基金项目"基于 TNF－α 信号转导通路蒙药给旺－9 对非酒精性脂肪性肝病作用机制的研究"、国家出版基金项目"国医大师学术思想和临床经验研究《苏荣扎布临床经验集成》编纂和《苏荣扎布学术思想宝泉》编纂"，教育部"本科教学工程"项目《蒙医温病学本》编纂，国家中医药管理局项目"蒙医药古籍文献《秘诀方海》翻译整理研究"、教育部本科教学质量工程项目"国家级教学团队建设"。内蒙古自治区重点项目"蒙药材炮制规范化研究——蒙药炮制文献考证整理研究""抗运动性疲劳蒙药'满都拉'的质量标准及药理毒性研究""蒙药塔米尔胶囊抗运动性疲劳的实验研究""抗疲劳蒙药那仁满都拉－11 味加减方的开发研究""内蒙古自治区蒙医医院门诊病历、住院病历书写规范"等。主持《中华医藏》编纂出版——蒙医药典籍调研、提要撰写""蒙医健康技术管理服务规范""《蒙医病证诊断疗效标准》汉译""《中国名蒙医荟萃》编纂"。出版专著《蒙医温病学本体》《蒙古人环保习俗与疾病预防》，主编出版《苏荣扎布临床经验集》《苏荣扎布学术思想宝泉》《蒙医文献学》《蒙药炮制文献研究》《蒙医药防治新冠肺炎手册》（蒙、汉、基里尔文 3 册）、《蒙医全科医生实用大全》（14 册）、《内蒙古医学院建院四十周年论文集》。参编《蒙医秘诀方海研究》《蒙医药学》《蒙医病证诊断疗效标准》《蒙医药学注释大辞典》《蒙古学百科全书·医学卷》《蒙药炮制规范化研究》《馆藏蒙医药文献图谱》《馆藏蒙药药材图谱》《蒙古族大辞典》《中国少数民族传统医药大系》《蒙医药名词术语简解》《蒙医医师资格考试大纲》等。发表《蒙药那仁满都拉恢复运动性疲劳的实验研究》《蒙医药古籍文献的整理与研究》《论蒙医预防医学起源、发展与瞻望》《蒙医诊断学实践教学改革研究》等学术论文 75 篇。创建蒙医预防学科，完善蒙医"治未病"的概念，提出蒙医温病本体理论。成果分获首届中国民族医药学会学术著作一、二等奖，中国民族医药协会科学技术进步奖二等奖，内蒙古自治区精神文明建设"五个一工程"奖，自治区科技厅青年创新奖，国际蒙医药学术会议"伊希巴拉珠尔奖"银质奖。担任系院领导后积极推动蒙医药教育质量工程建设，增设了蒙药学本科教育、蒙护理学本科教育。将蒙医药学科建设成为自治区品牌专业、自治区重点学科、国家级特色建设学科。将蒙医诊断学课程等 3 门课程建设为自治区优质精品课程和精品课程，将蒙医温病学等 4 门课程建设成为学校精品课程。将蒙医诊断学教学团队建设为国家级教学团队。

斯琴。2023 年

斯琴

斯琴（1959—），内蒙古巴林右旗人，1977 年考入内蒙古医学院蒙医专业，1982 年毕业留校。内蒙古医科大学二级教授、主任医师、博士和硕士生导师。在蒙医内科学理论与临床、蒙医诊断学教学与临床实践、蒙西医比较学、蒙医文献学等领域有较深的研究。

先后获国家级教学名师、中国首届百名杰出女中医师、自治区名蒙医、蒙医内科学与蒙医诊断学学科带头人，第六、七批全国名老中（蒙）医药专家学术经验传承指导老师，第二、三、四批自治区名蒙医学术经验继承工作指导老师，国家级优秀教学团队主讲教师，自治区级一流课程、一流在线课程、精品课程负责人，全区社会服务工作先进个人、"168"人才工程人选，"中医药高等学校教学名师"等荣誉称号。曾获内蒙古医科大学教学名师、教师楷模、优秀教师、最美教师、社会实践活动优秀指导教师、教书育人先进个人、"十佳"女职工、科技工作先进个人等荣誉。2022 年当选为全国名老中医药专家传承工作室专家。

擅长治疗心血管疾病；胃肠道疾病，风湿免疫性疾病；过敏性紫癜、IgA 肾病病等琪素病及妇儿科常见病、多发病、疑难病症，研发"哈塔胶囊""新红花 8 味胶囊"等蒙药新制剂。

讲授蒙医诊断学、蒙医内科学、蒙医全科医学概论、蒙医老年病与精神病学、蒙西医比较学、蒙医社区临床诊疗技能、蒙医临床学（内科方向）研究进展等本科、硕士、博士生课程。

主编出版《蒙医蒙药名词简介》《苏荣扎布临床医案》《蒙医诊断学》《蒙医社区临床技能》等教材 5 部、校内教材 3 部。参编《中华医学百科全书·蒙医学》《蒙古学百科全书·医学卷》《蒙医病症诊断疗效标准》《蒙医名词术语注释大辞典》等专著和《蒙医内科学》《蒙医临床学》《蒙药炮制文献学》等 21 部著作教材。

主持完成国家自然科学基金"新红花 -8 味丸治疗过敏性紫癜机理研究"、内蒙古自然科学基金"哈塔胶囊主要药效学及急性毒理学研究"等 8 项课题，参加完成国家科技部"10．5"科技支撑项目等 20 余项。多次参加国际国内学术会议，发表学术论文 100 余篇，获中国 – 蒙古国国际博览会首届蒙医药学术会议优秀论文一等奖、全国蒙医药学术大会优秀论文一等奖、全区首届民族教育优秀论文及科研成果优秀奖等多项。开发研究蒙医脉诊、舌诊、尿诊诊断仪应用于本科教学与蒙医舌诊、尿诊研究。

历任中国民族医药学会蒙医药专家委员会委员、心身医学分会副会长、神志病分会常务理事、蒙医药学分会理事、教育研究分会第一届理事。国家民族医药标准化研究委员会委员。国家医师资格考试蒙医类别专家、全国高等院校蒙医药专业统编教材编审委员会委员、《中国蒙医药杂志》《世界中西医结合》《中国民族医药杂志》编委。《汉蒙英日大词典》编委，《汉蒙英日大辞典》医学卷副主编，《中华（多媒体）医学百科全书·蒙医学》临床卷副主编，《蒙医药学注释大辞典》编委。主持建设"斯琴全国名老中医药（蒙医）传承工作室"。

刘斌。2008 年

刘斌

刘斌（1962—），内蒙古科左中旗人，曾任内蒙古医科大学附属人民医院院长、内蒙古自治区肿瘤医院院长，现任内蒙古医科大学副校长、医学博士、博士生导师、二级教授、主任医师，内蒙古自治区医学会骨科分会第九、十届主任委员，中华医学会骨科分会常委，中国脊柱外科专家委员会常委，中国医师协会骨科分会常委等。获全国"五一"劳动奖章、内蒙古自治区"五一"劳动奖章、内蒙古自治区杰出人才奖、内蒙古"草原英才"、内蒙古有突出贡献专家、全国民族团结进步模范个人。获国务院"政府特殊津贴"。民革内蒙古自治区第七届主委，内蒙古自治区第九、十一届政协常委。全国政协第十一届委员、十二届常委，三次获内蒙古自治区科技进步奖。《中华骨科》杂志、《中华骨与关节外科》《中华创伤》杂志编委，《内蒙古医科大学学报》《疾病与控制》杂志编委会主任。论文 80 余篇。

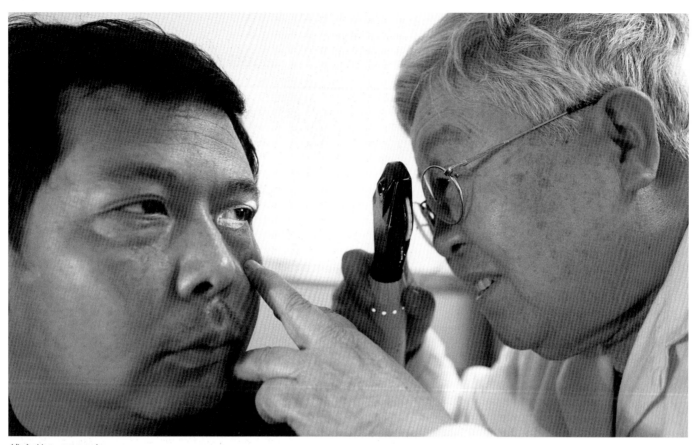

傅守静。2002 年

傅守静

傅守静（1922—），祖籍科尔沁，出生于北京，北京同仁医院眼科专家，教授，主任医师。主攻眼底病（包括视网膜、青光眼、角膜等方面）。与北京工业橡胶研究所合作，研制了 4 种型号的实性硅胶外植物、4 种规格的硅胶海绵外植物，满足了临床应用。1979 年她率先在国内使用了"双目间接检眼镜"，手术成功率在 95% 左右，随即向全国推广这项技术。参与研制多功能可控式眼科冷冻治疗机，这些成果 6 次获北京市科技成果奖、北京市双优制品称号。合译《盖氏眼科学》，参编《眼底病》《眼科新编》《视网膜病临床和基础研究》《实用低温医学》《眼科临床理论与实践》《眼科全书》等，主编《视网膜脱离诊断治疗学》。长期担任中华医学会眼科分会玻璃体视网膜脱离学组副组长，《中华眼底病杂志》《眼科研究》《眼科》杂志编委。自 1944 年毕业于北京大学医学院医疗系开始从事眼科治疗，至 2014 年 92 岁时才停止出诊。

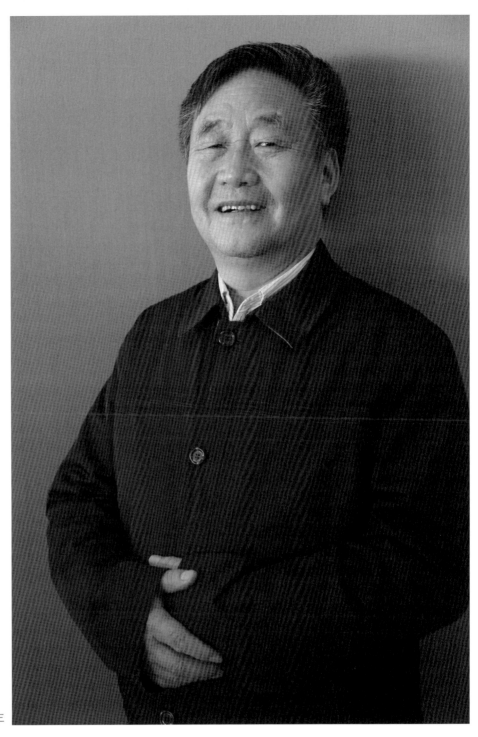

格日力。2016 年

格日力

格日力（1952—），青海省德令哈市人，青海大学教授、博士、原副校长，通汉语、蒙古语、英语、日语、藏语。中共十七大代表，获国务院"政府特殊津贴"。2004 年获国际高原医学会"国际高原医学研究特殊贡献奖"，2006 年获"全国杰出专业技术人才"称号，"慢性高原病诊断学及其防治措施的研究"2007 年获国家科技进步二等奖、青海省科技成果一等奖。2008 年获"青藏铁路工程"国家科技进步特等奖。2012 年"藏族高原低氧适应遗传学机制研究"获青海省科技进步一等奖。创新性成果：藏族高原适应遗传学机制的研究有重大突破；绘制完成世界首部高原蒙古族人的全基因组序列图谱并命名为"天骄一号"；采用新一代测序技术对藏羚羊的全基因组进行测序；为制定首部国际慢性高原病诊断标准做出了重大贡献。创建了青藏高原第一个高原医学研究基地、第一个可可西里野外高原医学研究站、第一个青海高等院校高原医学博士点和国家级重点学科。筹建了亚太地区高原医学会并任第一届主任委员，现任国际高原医学会副主席、亚太地区国际高原医学会主席，青海省科协副主席。

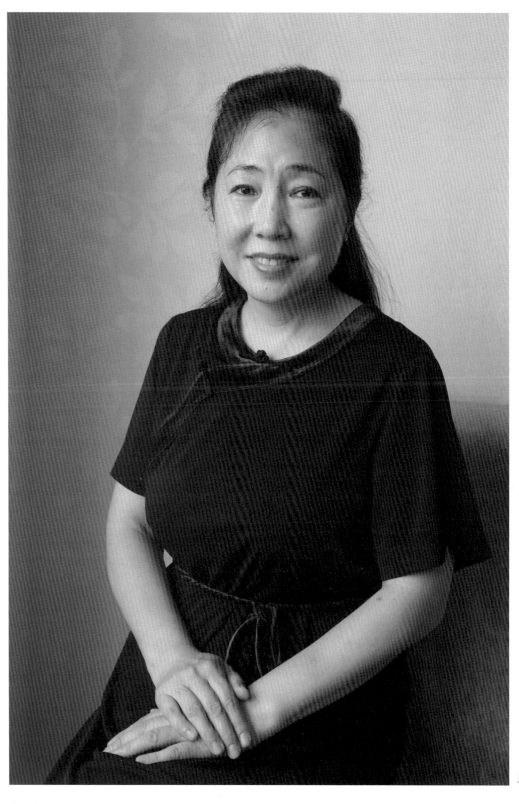

乌兰。2018 年

乌兰

乌兰（1963—），内蒙古科右中旗人，主任医师（教授）、博士生导师，岐黄学者。曾任内蒙古卫生计生委副主任、党组成员，内蒙古蒙中医药管理局局长、内蒙古国际蒙医医院院长，内蒙古医科大学党委书记。内蒙古自治区蒙医药学会会长、中国民族医药学会蒙医药分会会长、《中国蒙医药》杂志编委会主任。《中华医学百科全书》蒙医学卷主编。国家级非物质文化遗产项目《蒙医药赞巴拉道尔吉温针火针疗法》代表性传承人，蒙医"五疗科"创建者，获全国"三八"红旗手、全国"巾帼建功"标兵、中国十大杰出青年、"五一"劳动奖章、中国青年"五四"奖章、全国先进工作者、全国民族团结进步模范个人、国务院"政府特殊津贴"等多项荣誉。主持和参加的多个科研项目获内蒙古自治区、国家级奖项，5 项获得专利。主编 5 部专业著作并发表多篇论文。现任内蒙古自治区政协常委、教科文卫委员会副主任。

慕精阿。2004 年

慕精阿

慕精阿（海成斌，1927—2018），辽宁阜新蒙古族自治县人，骨科专家，主任医师，毕业于中国医科大学，曾任解放军 253 医院副院长兼外二科主任。出版医学专著《股骨骨折新疗法》《下肢骨折新疗法》《骨科闭合手术疗法》《蒙古族治疗骨伤的创新》。发明、研制了"胫腓骨骨折复位固定器""股骨骨折复位固定器""组合弹性髓内针""膝关节练功器""骨科腰病治疗机""创新骨折牵引疗法"，"多功能组合针刀"等。曾获 1978 年全国科学大会重大贡献奖，14 次被授予全军、北京军区、内蒙古军区先进工作者等荣誉称号。与海志凡、海波共同发明两套"针刀手术专用器械"获 3 项国家专利。

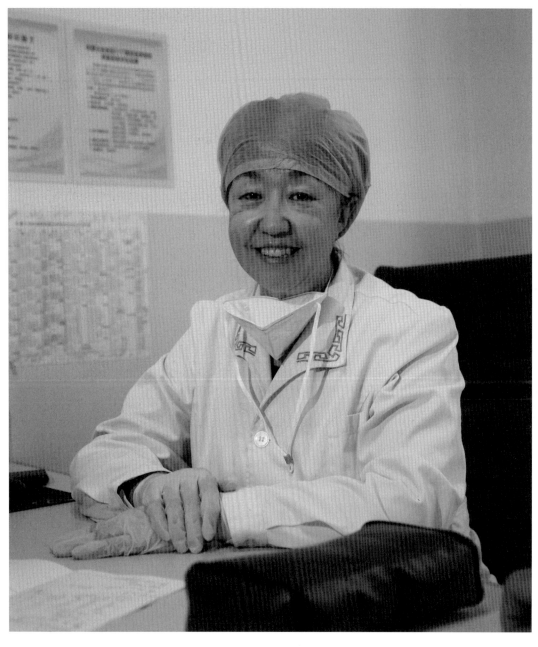

陈沙娜。2023 年

陈沙娜

陈沙娜（萨仁托娅，1971—），二级教授、主任医师、医学博士、硕士生导师，现任内蒙古自治区国际蒙医医院党委副书记、院长。

籍贯辽宁建平，出生于陈巴尔虎旗蒙医世家（父亲陈玉良是著名蒙医）。对蒙医治疗各种疾病尤其在治疗血液病、恶性血液肿瘤疾病方面积累了世传的经验，在治疗各种出血性疾病、过敏性紫癜、血小板减少性紫癜、再生障碍性贫血、骨髓异常增生综合征、多发性骨髓瘤、白血病及胶原性疾病等疾病方面取得了丰富的临床经验和独到的理论见解。

制定和撰写蒙医血液病的诊断与疗效标准。作为血液科学术带头人主持研究国家中医药管理局和内蒙古自治区自然基金、科技计划项目等科研课题 20 余项，发表论文 60 余篇，使蒙医药在诊断、治疗血液病方面得到规范化、标准化，科研成果多次获国家级奖项，推动了民族医药的发展。先后获"内蒙古青年科技奖"、内蒙古第二批"名蒙医名中医"，内蒙古著名蒙医、内蒙古优秀党务工作者、内蒙古自治区突出贡献专家、内蒙古第五批草原英才、内蒙古自治区杰出人才、内蒙古全区医德先进个人，内蒙古巾帼建功标兵、全国医德标兵、全国卫生系统创先争优先进个人等荣誉。

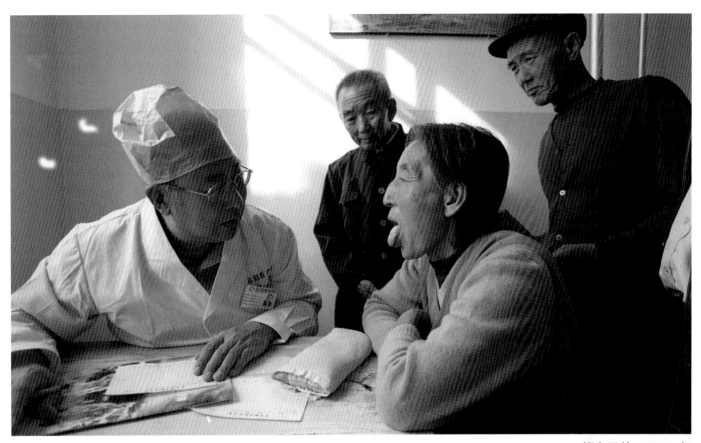

柳白乙拉。2001 年

柳白乙拉

柳白乙拉（1948—），内蒙古科右中旗人，主任医师，获国务院"政府特殊津贴"，全国中西医结合优秀中青年科技工作者，内蒙古自治区名蒙医，多次被评为单位和系统优秀共产党员及离退休优秀共产党员，多次出席盟（市）、自治区、国家科技代表大会。历任内蒙古兴安盟新佳木地区医院、巴彦淖尔地区医院院长，内蒙古哲里木盟蒙医研究所所长，北京天骄蒙医院院长，北京天骄立都蒙医药研究开发中心董事长，内蒙古圣元蒙医药研究院院长，通辽市科尔沁蒙医药研究院院长。曾在北京民族医院（北京藏医院）工作。中国民族医疑难病学会副会长，国家中医药科技奖励特邀评审委员，内蒙古蒙医学会常务理事，内蒙古蒙药股份有限公司首席专家。组织及承担完成国家中医药管理局、北京市科委、内蒙古自治区科委 16 项科研课题，其中有 12 项分别获得盟（市）、省（区）和国家科技成果奖。参加编著和翻译著作有《蒙医病证诊断疗效标准》（1997 年国家中医药管理颁布试行）、《中华本草——蒙药卷》（上海科技出版社）、《蒙药正典》（藏译汉，民族出版社）、《蒙医饮食起居学》（蒙医药高等院校统编教材）、《中国蒙药浴》（内蒙古人民出版社）、《全国名蒙医经验选编》《蒙医甘露四部》（藏译汉，内蒙古人民出版社）、《中国民族药食大全》《蒙汉对照蒙医常用方剂选》《蒙医乡村医手册》《蒙古奥特奇五著》《蒙医药用植物种植技术》等 15 部。研发新药《麝香消肿镇痛膏》（哈布德仁—9，剂改，国家四类新药）、治疗高脂血症的蒙医新药《保利尔》（国家三类新药，2005 年获国家重点新产品证书，2006 年获自治区科技进步二等奖，2008 年列为国家高技术产业化示范工程项目）。善用"经方"和"时方"，有丰富的临床经验，对蒙古族和北方高寒地区多发常见的高脂血症及由此引起的心脑血管病、各种肝炎、脂肪肝、肝硬化、萎缩性胃炎、顽固性肾病、前列腺炎、男性病、风湿、类风湿等疑难病症有独到的见解及防治办法。

元登。2017 年

元登

元登（1962—），内蒙古奈曼旗人，第二届"内蒙古自治区名蒙医"，主任医师、二级教授，内蒙古国际蒙医医院脑病科主任，全国名老中蒙医学术继承人、国家中医药管理局"十二五"重点学科带头人，内蒙古蒙医药学会常务理事兼内科专业委员会副主任委员。主持完成内蒙古卫生厅、国家中医药管理局、国家自然科学基金科研项目各 1 项。擅长诊治脑血管病、动脉硬化、高血压病、骨关节病、头痛、眩晕、失眠、癫痫、震颤麻痹等疾病。主编《蒙古文化研究丛书·蒙医学分卷》，参编《内蒙古蒙医药继续教育读本》《蒙医病症诊断诊疗标准》。《蒙医脑病学》副主编。获蒙古国驻呼和浩特总领馆颁发的"蒙古国公民最受欢迎的医生"荣誉。

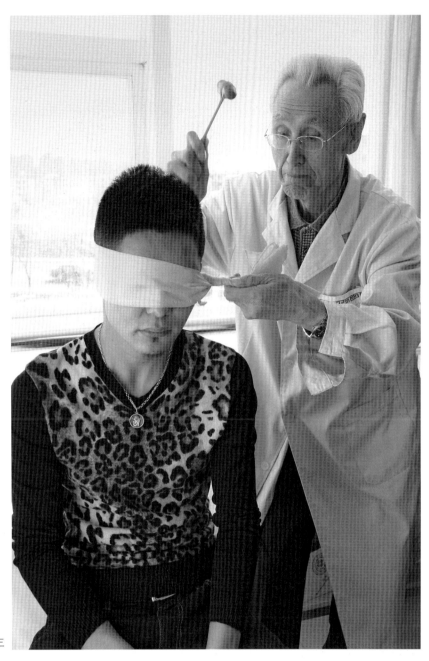

阿古拉。2013 年

阿古拉

阿古拉（1940—），内蒙古科左后旗人。1986 年获全国（部级）中医药重大科技成果乙级奖。1994 年被国务院授予"全国名老中医"称号。1994 年获得国务院"政府特殊津贴"。1994 年被评为卫生部"边远地区优秀医学科技工作者称号"。2006 年获"中华中医药学会首届中医药传承特别贡献奖"。2017 年获得"全国名中医"荣誉称号。1981 年撰写并出版了《蒙西医结合防止常见病》。1986 年主持的卫生部课题"蒙医药研究治疗萨病（脑血管病偏瘫）"，研究成果获全国（部级）中医药重大科技成果乙级奖。主持国家中医药管理局课题"蒙药萨乌日勒研治缺血性中风的临床与试验研究"；内蒙古自治区级课题"蒙药古日古木—13 味治疗高血压病临床观察"；内蒙古自治区级课题"考证研究并加以创作完成伊喜巴拉珠尔等 6 名历代杰出蒙医药学家画像"。多年来培养了数名本科及硕士生以及来自蒙古族聚居八省区的蒙医技术骨干人才。从 1997 年起历任第二批、第四批、第五批全国名老中蒙医药专家学术、经验继承人硕士生导师，临床培养多名研究生。其医术经验由他人撰写出版《阿古拉蒙医临床探讨》。曾任内蒙古第五届青年联合会副主席，全国青年联合会常委，第七、八届内蒙古自治区人大代表，第四届内蒙古自治区政协委员，内蒙古科协四届委员会委员，中国民族医药学会理事，蒙古国传统医学会理事，内蒙古医学会副理事长。提出运用蒙医理论解决现代疾病的创新思路，研制出"萨乌日勒"（治瘫丸），无偿捐献给国家并投入生产。

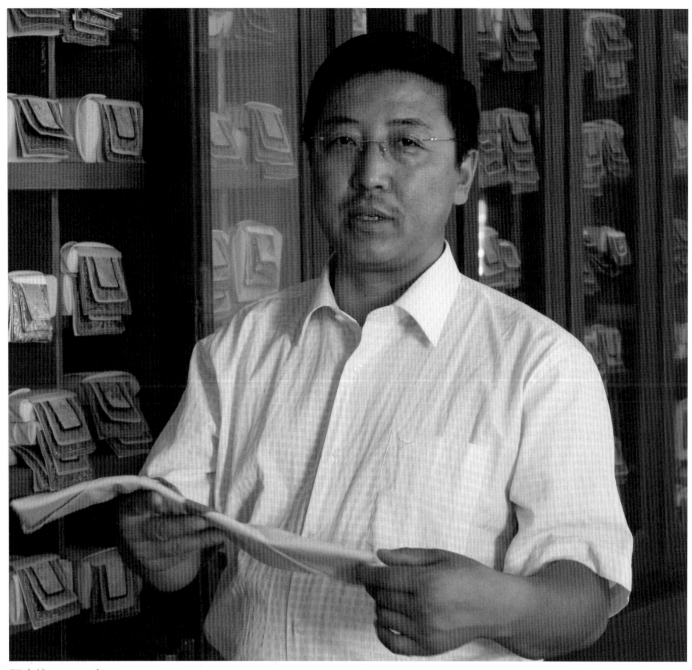

阿古拉。2007 年

阿古拉

阿古拉（博·阿古拉，1965—），内蒙古扎赉特旗人，内蒙古医科大学副校长、教授、博士生导师，包头医学院党委书记、院长。国家百千万人才工程人选、国家有突出贡献中青年专家、国家自然科学基金评审专家、国家级非物质遗产（蒙医药－温针、火针）代表性传承人、自治区杰出人才、自治区草原英才、自治区"321"人才工程第一层次人才、自治区医药卫生跨世纪学术技术带头人、国家中医药管理局和自治区重点学科蒙医学带头人、教育部特色专业和自治区品牌专业蒙医学专业主持人。曾获国务院颁发的"政府特殊津贴"、全国优秀中医药科研管理工作者、全区优秀专业技术人员（一等功）、全区劳动模范、全区优秀教师、全区优秀青年等荣誉。《中国民族医药杂志》《中国蒙医药》副主编，全国蒙古文教材编审委员、中国民族医药学会教育分会会长、内蒙古自治区蒙医药学会副会长。承担国家级、省部级科研课题多项，获得中国图书奖和教育部优秀教材三等奖各 1 项、自治区教学成果一等奖 3 项和二等奖 1 项、自治区科技进步二等奖 2 项、自治区自然科学三等奖 2 项、自治区民族教育科研成果奖 1 项、中国民族医药科技进步一等奖和技术发明一等奖，获国家实用新型专利 3 项，学术专著 12 部，论文百余篇，《蒙古学百科全书·蒙医学》编委，主编《蒙古文化研究·蒙医学》，主编教材 5 部、研制特色教学设备 4 项，培养蒙医专业硕士、博士研究生多名。

特木其勒。2019 年

特木其勒

特木其勒（1968—），内蒙古四子王旗人，针灸专家，二级教授、呼和浩特蒙医中医医院蒙医五疗科主任、自治区名蒙医、全国百名杰出中医，获国务院"政府特殊津贴"。曾在奈曼旗医院工作。作为呼和浩特市政协常委，先后提出《关于呼和浩特市中蒙医院改扩建的提案》《关于蒙医药发展传承的议案》等提案、议案，都得到了自治区和呼和浩特市两级党委政府的高度重视。2005 年，他所在的蒙医病房被授予"自治区'五一'劳动奖状先进集体"，2009 年被评为全国卫生系统先进集体。成为呼市市级医疗单位中首家诊治国外患者的科室，诊治了大量的来自蒙古、俄罗斯的患者。他还多次赴蒙古国出诊，赢得了当地高度评价。他负责的"蒙医针刺治疗颈、腰椎间盘突出症的临床研究"项目获 2010年度内蒙古自治区医学会科学技术二等奖并被国家中医药管理局向全国推广，2012 年度呼和浩特市人民政府科学技术二等奖。有《蒙药联合疗法治疗膝关节骨质增生疗效观察》《蒙医针刺疗法治疗脑梗死恢复期疗效观察》《蒙医针刺治疗颈椎间盘突出症的临床疗效观察》《浅述蒙医针法》《蒙药五味铁屑胶囊主要药效实验研究》等多篇论文。主持"蒙医针刺疗法治疗颈椎间盘突出症技术推广应用""蒙医针刺治疗良性前列腺增生的临床研究""蒙医温针配合蒙药治疗膝关节骨性关节炎的临床研究"等课题。曾获全区医德标兵，全国医德楷模、全国"五一"劳动奖章、第二届全国百名杰出青年中医、内蒙古自治区第二批名蒙医名中医、全国少数民族医药工作表现突出的个人等荣誉。2019 年成为中国工程院院士石学敏国医大师的传承人。

阿木尔。2017 年

阿木尔

阿木尔（安牧尔，1951—），内蒙古鄂温克旗出生的布里亚特蒙古人，哈尔滨医科大学教授、哈医大附属第一医院妇产科资深专家。在多年的临床实践及留学日本后针对妇科肿瘤的全面诊断及综合治疗方面做出成效，在省内处于领先地位，参与生殖医学的研究率先在东三省完成首例试管婴儿，专著《试管婴儿的研究》1997 年获黑龙江省科技进步二等奖。撰写医学论文 50 余篇，有著作《妇产科主治医师提高丛书附 300 问》（再版），《高等院校妇产科试题集》《妊娠，分娩，育儿》等四部。在繁忙的医教科研的同时对少数民族牧民患者进行多方帮助，目前仍利用业余时间长年坚持深入牧区基层医院进行医疗指导。第八届哈尔滨市政协委员，第八、九、十届黑龙江省政协委员。

敖虎山。2018 年

敖虎山

敖虎山（1966—），内蒙古科右前旗人，中国医学科学院阜外医院麻醉中心主任医师、中国协和医学院博士生导师、兰州大学萃英讲席教授、美国 JCVA 杂志编委、中国循环杂志编委。第十三届北京市政协委员。第十三届全国政协委员、第十四届全国政协提案委员会委员；九三学社中央医药卫生委员会副主委、九三学社中央科普委员会委员；北京市健康科普专家；中国心胸血管麻醉学会常务副会长，秘书长兼法定代表人；国际心血管麻醉医师学会理事；第五届中国经济社会理事会理事。1995—2005 年在中国医科大学、日本熊本大学医学部读书，获硕士、博士学位。在美国华盛顿大学医学院做博士后和助理研究员。主要研究方向为围术期医学，重点关注血栓与出血、感染，心脑缺血保护。

主持科研项目：智能心肺复苏模拟人；中国心源性猝死患者调研；胚胎干细胞治疗新生大鼠脑白质损伤的研究；智能集成控制终端的低成本 ECMO 滚压泵和降温装置的研发；国产 ECMO 机器离心泵研发；韶关市心肺复苏普及培训合作项目。参与科研项目：慢性心力衰竭长期管理研究及评价和质控体系的建立；先天性心脏病形成、发展和干预的基础研究；发明专利"降温装置"获"第二十二届全国发明展览会暨第二届世界发明创新论坛荣获发明创业奖项目奖·银奖"；麻醉功能的可视喉镜；一种具有导向除污装置的可视喉镜；一种便携式心肺复苏指导装置；一种心血管麻醉机器人；一种用于 ECMO 血泵的压锟调节装置；一种用于 ECMO 血泵引血管的限位结构；心肺复苏模拟人和心肺复苏教学系统；智能心肺复苏模拟人外观设计；智能高频喷射可视化气道管理车外观设计。

成果转化：国产化滚压泵低温 ECMO 样机处于安全性检测阶段；智能心肺复苏模拟人处于量产规划期；一次性可喷射喉镜片处于技术优化阶段；高频喷射喉镜及困难气道车处于医疗器械注册证申请阶段。

发表 SCI 文章数十篇。主编国家卫建委麻醉科专科医师培训教材《心胸血管麻醉学》。

奥乌力吉。2019 年

奥乌力吉

奥乌力吉（1961—），内蒙古库伦旗人，内蒙古民族大学蒙医学二级教授，生物制药博士，博士生导师。国家药典委员会委员、国家中医药管理局重点学科蒙医学学科带头人、教育部卓越医师培养计划项目蒙医学专业负责人、全国名老蒙医药专家学术经验继承指导老师。获全国先进工作者、全国优秀科技工作者、内蒙古自治区杰出人才、内蒙古自治区草原英才领军人才、内蒙古自治区有突出贡献专家、内蒙古自治区优秀教师、内蒙古自治区首届科技创新标兵、内蒙古自治区蒙医药研发创新团队领军人才、内蒙古自治区蒙医药创新人才团队带头人称号，获国务院"政府特殊津贴"。现任内蒙古蒙医药工程技术研究院院长、蒙药研发国家地方联合工程研究中心主任。兼任蒙古国国立医科大学客座教授、博士生导师，故宫研究院中医药文化研究所客座研究员，黑龙江中医药大学博士生导师，内蒙古医科大学特聘教授。中国中药资源学会副会长、内蒙古自治区食药学会副理事长、内蒙古自治区蒙医药学会副会长。《北方药学杂志》副主编、《中国民族医药杂志》编委、《内蒙古民族大学学报》编委。研发冠心舒通胶囊等 5 种蒙药新药，获"一种治疗脑血管病的蒙药制剂—海伦胶囊"等 7 项国家发明专利，发表论文 200 余篇，出版专著《蒙医老年病学》《传统蒙药与方剂》《蒙药山沉香现代化研究》《蒙医药学概要》（蒙汉英日俄）等 10 部，主持"十三五"国家重点研发蒙药专项、国家自然科学基金（地区）项目、内蒙古自治区蒙医药重大专项等 20 个科研项目。"沙蓬的质量标准和低聚糖制备工艺及其主要药效学研究"2017 年获中国民族医药协会科学技术进步一等奖，"治疗缺血性心脏病的蒙药新药冠心舒通胶囊""蒙药混乱品种本草考证和质量标准研究"2004 年同获内蒙古科技进步二等奖。

杜希。2019 年

杜希

杜希（1969—），医学博士，蒙医学教授、主任医师、副主任药师，博士生导师，现任内蒙古医科大学蒙医药学院副院长，内蒙古医科大学附属蒙中医院院长。获内蒙古模范医师、中国优秀药师、内蒙古自治区"草原英才"称号。中国中西医结合医师协会常委。主持和参加国家级和自治区级科研项目 22 项，包括《血管内皮细胞与高血压靶器官损害相关性的蒙医临床基础研究》《蒙医对高血压患者血压变异性干预的临床研究》《蒙药达日布 –8 对动脉粥样硬化血管内皮修复作用的研究》《蒙药乌兰温都苏 –11 丸治疗高血压的机制研究》《降血脂蒙药沏其日甘 –8 丸的开发研究》等。编写、参编专著《蒙药方剂工艺流程》《中华本草（蒙药卷）》《蒙药炮制文献研究》《蒙医药学》《蒙古学百科全书》（医学）、《蒙药学概论》《蒙医诊断学习题集》《蒙医药治疗脂肪肝研究》《蒙医方剂选编》《实用心血管疾病诊疗技术》《中西医结合疾病诊疗与康复》《蒙医方剂学》《蒙药商品学》《中药商品学》《蒙医方剂选编》《蒙药材加工学》，主编《内蒙古特色道地蒙药材》。发表论文 66 篇。2021 年"蒙医对高血压患者血压变异性干预的临床研究"获中国民族医药协会科学技术一等奖。

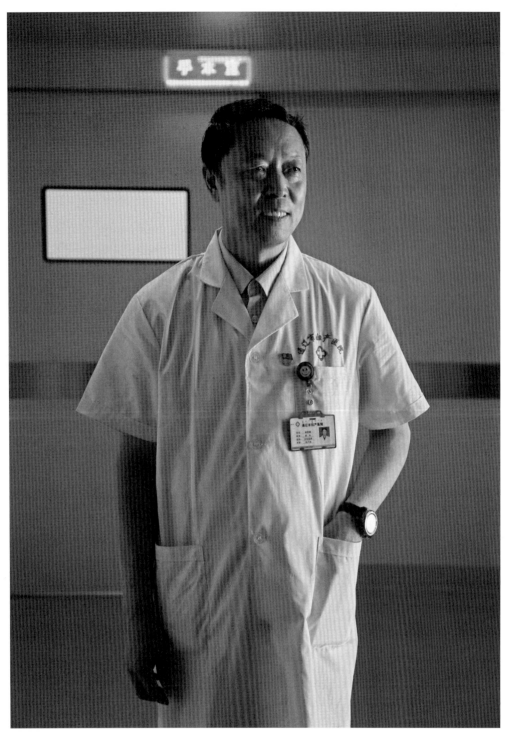

胡那顺乌日吐。2019 年

胡那顺乌日吐

胡那顺乌日吐（1963—），内蒙古科左后旗人，通辽市妇产医院院长、妇产科主任医师，内蒙古民族大学硕士研究生指导教师。曾任科左中旗中心医院医生、哲里木盟计划生育技术指导站副站长、通辽市人口和计划生育指导中心主任。2006 年获全国人口和计划生育科技工作先进个人；2008 年被评为通辽市优秀专业技术人才；2010 年被授予通辽市人口和计划生育工作"十大杰出人物"；2012 年被通辽市委、市政府授予通辽市第一届"科尔沁英才"称号；2013 年通辽市委、市政府授予通辽市劳动模范（先进个人）称号。2014 年被评为"国家卫生和计划生育委员会妇幼健康服务先进个人"；2018 年获自治区"北疆管理英才、草原健康卫士"荣誉称号。2010、2011、2014、2019 年任内蒙古自治区高级专业技术资格评审委员会委员。2011 年承担科技部科技基础性项目"中国男性生育力基本指标和省直相关基础生理数据的调查"获"十一五"规划全国人口和计划生育优秀科技成果一等奖，同时获中华医学科技奖三等奖。

纳贡毕力格。2018 年

纳贡毕力格

纳贡毕力格（1964—），内蒙古鄂托克前旗人，内蒙古自治区国际蒙医医院心身医学中心创始人、中心主任，蒙医临床心理二级主任医师、硕士研究生导师，内蒙古自治区蒙医临床心理诊疗中心创始人、中心主任。

内蒙古自治区名蒙医、国医大师苏荣扎布教授学术继承人、国家级和自治区级蒙医师承教育指导老师；蒙医心身医学学科奠基人，蒙医心身互动疗法创立人。兼任世界中医药学会联合会心身医学学会常务理事、中国民族医药学会心身医学分会会长、中华中医药学会心身医学分会副会长、内蒙古自治区蒙医药学会心身医学专业委员会主任委员。《中国传统医学百科全书·蒙医学分册·临床卷》副主编。

1987 年获内蒙古民族大学医学学士学位，2009 年获内蒙古医科大学医学硕士学位，2016 年获北京中医药大学医学博士学位。2001—2002 年在北京大学研究生院应用心理学硕士研究生班研学，2016—2018 年在北京大学哲学系高级专门人才班佛教学专业研学。

2015 年组建蒙医心身医学联盟，现全国 82 家联盟成员医院每天有万余人在接受蒙医心身互动疗法治疗，为促进蒙医药事业的开拓创新高质量发展做出突出贡献。先后在北京、浙江、海南、山东等省市以及新加坡成立了"蒙医慢病康复指导健康教育中心"。

他创立的蒙医心身医学科被遴选为"国家临床重点专科""国家民族医重点学科"和"内蒙古自治区领先学科""内蒙古自治区非物质文化遗产保护项目"；主持完成国家标准化项目"蒙医治疗银屑病指南"和内蒙古自治区科技重大专项"蒙医心身互动疗法治疗银屑病临床疗效评价及机制研究"，内蒙古自治区卫健委基金项目"蒙医心身医学整体健康互动疗法应用研究"等 6 项科研课题。

出版发行《蒙医心身医学》《蒙医心身互动疗法》《新概念医学健康教育讲座》《心理与人生》《心灵甘露》《纳贡毕力格特色疗法讲座 DVD》等 22 部专著，《蒙医身心健康学概论》获中国民族医药学会首届科学技术奖励大会学术著作一等奖。一项发明（磁针贴）获国家专利。获得内蒙古自治区科学技术进步二等奖一项。

先后获国务院"政府特殊津贴"、全国卫生系统先进工作者、全国优秀科技工作者、全国中医药系统创先争优活动先进个人、全国中医文化建设工作先进个人，内蒙古自治区杰出人才、内蒙古自治区草原英才、内蒙古自治区"五一""劳动奖章、内蒙古自治区优秀科技工作者、内蒙古自治区名蒙医、感动内蒙古十大人物、鄂尔多斯天骄人才等多项荣誉称号。

2013 年应邀参加联合国人居署举办的"城市发展南北对话高峰论坛大会"，期间在美国纽约州立石溪大学做学术交流演讲。赴俄罗斯、日本、新加坡、蒙古等国家进行学术访问和交流。

王布和。2021 年

王布和

王布和（1960—），内蒙古科右中旗人，依靠喇嘛师傅布日格德少布的传授和自学，1985 年通过了乡村医生考试，被批准在嘎查行医。30 多年来治愈了数以百万计的各种患者，堪称神奇。在本村创办"红十字博爱救助站"，全自治区只此一家，每天早晨 5 点开始到晚上 11 点不停地看，每天看几百人，规定几种情况不收钱，甚至还贴钱给患者路费或者解决吃住。王布和不仅为大家解决了实际困难，更是树立起一个道德标杆。2005 年荣获全国民族团结进步模范个人荣誉称号；2006 年获乌兰夫基金奖；2006 年获全国优秀乡村医生荣誉称号；2009 年获全国民族团结进步模范荣誉称号；2013 年获"最美乡村医生"荣誉称号；2014 年获中华慈善突出贡献（个人）奖；2016 年获中央精神文明建设指导委员会颁发的首届全国文明家庭荣誉称号。

菊红花。2017 年

菊红花

菊红花（1969—），青海乌兰县人，1993 年毕业于内蒙古蒙医学院，2011 年任乌兰县政协副主席兼乌兰县蒙医医院副院长、县工商联主席。第十一、十二、十三届青海海西州政协委员；第十届青海省政协委员；第十一、十二届全国政协委员，现任第十二届青海省政协常委，青海省格尔木市人大常委会副主任。作为各级政协委员共撰写提案 90 余件，其中提交全国政协会议的有 73 件，立案率达到 97%。包括《提高少数民族贫困地区'新农合'筹资标准》《尽快采取有效措施优化基层医疗队伍结构》《建设青海省藏药材特色产业园区保障老百姓临床用药安全》《进一步提高偏远地区医疗器械质量检测能力》《在国家相关药品目录中增加民族药品品种数量》《国家将进一步完善〈国家基本药物制度〉》《将蒙医药等民族医执业药师资格考试列入全国执业药师资格考试序列》《采取有效措施尽快优化基层医疗队伍结构更近一步解决老百姓"看病难"问题》《研究制定符合欠发达偏远地区卫生行业的待遇制度》《国家重点支持建设青海高原省级区域医疗中心》《筹解决民族地区乡村医生相关待遇问题》《关于国家将建立健全偏远欠发达地区健康教育服务体系建设的提案》《加强青海省州县级中藏医医院基础设施建设》等。《建设中巴铁路连接格库铁路打通中巴国际通道》《国家将专项扶持建设中国西部（柴达木）飞机回收基地》，《进一步采取有效实施，完善"分级诊疗制度"基础工作》的提案被评为第十二届全国委员会优秀提案；《将规范我省民族医药药材市场管理，保障老百姓用药安全》的提案被评为第十届青海省政协优秀提案。

乌日根桑格。2021 年

乌日根桑格

乌日根桑格 (1973—)，新疆尼勒克县人，出生于蒙医正骨世家。1988 年随青海省藏医院院长、蒙医名家桑杰学习，成为青海省摔跤队队医。1995 年被单位选派到国家体育总局成都运动创伤研究所深造。2006 年被聘为中国国家摔跤队队医，备战 2008 年北京奥运会。2011—2012 年任蒙古国国家柔道队队医，备战伦敦奥运会。2013—2016 年任中国国家柔道队队医，备战巴西奥运会，成为蒙医正骨术走进奥运会第一人。2021 年再次以队医身份出征东京奥运会。

2016 年与卓日格图先生合著的 200 万字《梵藏汉蒙对照词典》由民族出版社出版，同时获得八省区第二届蒙古文优秀图书奖；国家新闻出版广电总局、国家民委第四届向全国推荐百种少数民族优秀图书奖。2018 年获蒙古国总统颁发的"北极星"勋章以表彰他在运动创伤领域做出的杰出贡献以及对蒙古国体育事业的支持。2017 年成为伊犁州级非遗"蒙古族正骨疗法"代表性传承人。2019 年成为新疆非物质文化遗产项目蒙医正骨疗法代表性传承人。2020 年被聘为尼勒克县中医院名誉院长。2021 年撰写《关于脑震荡的诊断与手法治疗》的论文获内蒙古蒙医药学会震推专业委员会第二届学术交流会一等奖。被评为 2022"中国非遗年度人物"。

阿南达。2022 年

阿南达

阿南达（1985—），内蒙古鄂托克旗人，蒙医主任医师，世界生产力科学院中国籍院士。内蒙古民族大学蒙医学学士、北京中医药大学临床医学硕士，蒙古国国立医科大学传统蒙医学在读博士。2018 年创办北京阿南达蒙医医院任院长。内蒙古政协第十一届委员、第十二届常委；第十一、十二届全国青联委员。中国民族医药协会副会长，世界蒙医药联合会执行主席兼秘书长，国际中医药联盟副主席，中国管理科学研究院商学院副院长兼民族医药创新发展研究所所长，国家药典委蒙医药专家，药食同源及药膳配方食品通用要求标准起草组专家委员会委员，中国民族医药学会常务理事、科普分会副会长。曾任内蒙古蒙古语翻译协会常务副会长兼秘书长、内蒙古细胞生物学会常务理事等社会职务。1990 年 5 岁跟随父亲学藏语及祖传蒙医，曾在北京雍和宫、甘肃拉卜楞寺医明学院、青海塔尔寺医明学院学习工作。2009 年后历任鄂托克旗蒙医医院副院长、伊金霍洛旗蒙医医院院长、鄂尔多斯市蒙医医院副院长、内蒙古国际蒙医医院锡林郭勒分院锡林郭勒盟蒙医医院副院长、北京对口支援呼和浩特市蒙医中医医院挂职副院长、内蒙古国际蒙医医院特聘蒙医知名肝病专家、内蒙古自治区肿瘤医院特聘蒙医知名肝病专家等职务。2006 年以来先后获 2008 中国民族医药继承与创新奖、中国公益杰出人物、中国改革创新风云人物、中华爱国英才医学贡献奖、中华爱国功德人物、全国医药卫生系统先进个人、内蒙古青年科技创新奖、首届鄂托克旗劳动模范、内蒙古自治区五一劳动奖章、内蒙古首批基层名蒙医、第五批全国老中蒙医药专家学术经验继承工作继承人、内蒙古民族团结进步模范先进个人、"西部之光"访问学者、内蒙古自治区非物质文化遗产项目蒙医药代表性传承人、内蒙古民族古籍文献整理团队带头人、内蒙古自治区突出贡献专家、内蒙古自治区"草原英才"。在治疗肿瘤、慢性病预防保健等领域有独到之处，尤其在治疗肝癌、胃癌、肺癌、肝硬化等"绝症"方面屡有突破。研制"肭吉咛布"处方。2012 年应邀联合国总部邀请赴美国纽约参加高层会议并做专题演讲。2012 年成立集医疗、养生、养老、科研、教育、文化、产业、旅游、国际合作交流为一体的阿南德蒙医药研究院。发表论文《保肝蒙药Ⅱ号对肝癌细胞增殖抑制作用》《以血论治肝病》《传承保肝蒙药验方 1 号对人肝癌细胞的作用及机制研究》《癌症绝非绝症》等。承担国家及省部级科研项目 4 项。2006 年以来免费为广大农牧民群众看病数万人次，每年免费救治 500 户贫困患者。有 160 余名贫困学生因他的资助得以继续完成学业。2005 年以来承担藏文蒙古文翻译、编审的医学典籍有独著蒙藏汉三种文字《四部医典系列挂图全集》《四部医典》；库伦版《兰塔布》和北京版《兰塔布》；《丹珠尔》之《医学八支集要》《医学八支集要自释》《医学八支集要注疏句义月光》以及《医学八支集要药名品类》；《兰塔布注释集》《包景荣蒙药炮制法》《包景荣蒙药方剂法》《密宗方海注释》《蒙医传统秘方》《密宗方海诠释》《无误蒙药鉴》《甘露洁晶》。独著《蒙医疗术和清疗》。主编、副主编《蒙古医学全科医生实用大全 1—14 本》《蒙医护理学》《蒙医基础》《蒙古医学经典丛书 1—11 本》《蒙古医学古籍经典 1—16 本》等书籍。

【第二篇】
社会科学

清格尔泰。1998 年

清格尔泰

清格尔泰（赵国藩，金山，1924—2013），内蒙古喀喇沁中旗（今赤峰宁城县）人，语言学家，曾任内蒙古大学副校长、蒙古语系主任、蒙古语文研究所所长、教授，主持编写《现代蒙古语》《蒙古语族语言方言丛书》《蒙汉词典》，专著《蒙文文法》《契丹小字研究》《现代蒙古语语法》《语言文字论集》《论文与纪念文集》，《蒙古学百科全书·语言文字卷》主编。中国民族语言学会副会长，国际蒙古学家协会（学会）副主席（副会长）。第七届全国人大常委会委员。

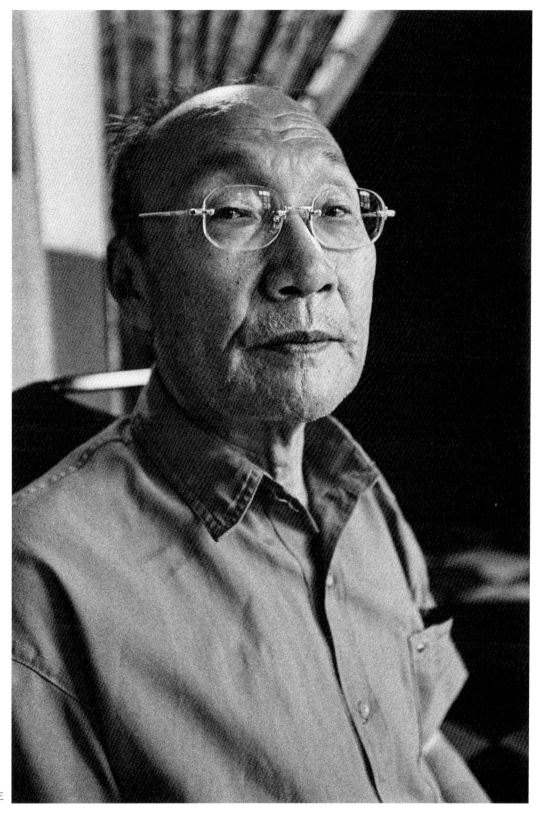

巴雅尔。1998 年

巴雅尔

巴雅尔（1924—2005），内蒙古科左中旗人，《蒙古秘史》研究专家，内蒙古师范大学教授、原蒙古语言文学研究所所长。代表作《蒙古秘史》（标音本、上中下，150 万字）1994 年获第一届国家图书奖。论文《关于蒙古秘史的作者和译者》《〈蒙古秘史〉词的三种形态与数的变化》《金国的民族关系和成吉思汗的对金战略》《〈蒙古秘史〉原文考》《〈黄金史纲〉成书年代考》《〈江格尔〉在蒙古文学史上的地位》等。1986 年获自治区劳动模范称号，1985 年获内蒙古师范大学优秀教师称号。1992 年获国务院"政府特殊津贴"。

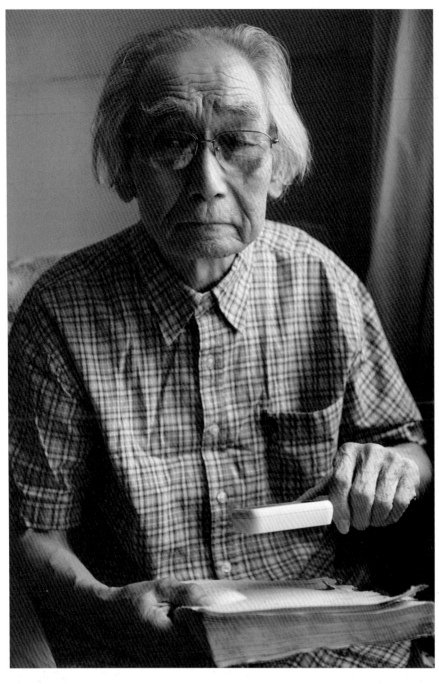

道荣嘎。2017 年

道荣嘎

道荣嘎（道荣尕，1926—2022），内蒙古巴林右旗人，内蒙古社会科学院研究员，蒙古文学史家、蒙古文献学家。1948—1949 年在冀察热辽联合大学鲁迅艺术学院学习。1949 年任内蒙古军区骑兵三师宣传队乐队队长。1952—1956 年任骑兵四师文工队队长。1957 年转业调内蒙古人民广播电台任文艺编辑，同年调内蒙古历史语文研究所（内蒙古社科院前身）文学室任副主任，1972 年任内蒙古哲学社会科学研究室主任。发表文章《说书艺术概况》《世代永恒的史诗》《安代论》《关于蒙古民歌的分类》《蒙古可汗的社稷歌》等。整理、编辑、合著书籍《蒙古族文学资料汇编》1—9 辑，《蒙古族民间故事》《英雄史诗》《锡尼喇嘛》《英雄道喜巴拉图》《阿拉坦·希古日图汗》《青海格斯尔传说》《青海格斯尔传》《琶杰格斯尔传》（上下，1990 年获内蒙古第三届文学艺术"索龙嘎"一等奖）、《巴林格斯尔传说（一）》《成吉思汗祭典》《宝格德格斯尔汗传》《青海湖的传说》等。1982 年在内蒙古自治区首届民族民间文学评奖中搜集整理的《琶杰、毛依罕等人传统好来宝》获一等奖，《英雄道喜巴拉图》和《锡尼喇嘛的故事》分获二等奖。1986、1997 年因"在英雄史诗《格萨（斯）尔》抢救与研究工作中做出了优异的成绩"而受到文化部、国家民委、中国社会科学院、中国文联的两次表彰奖励。2000 年获内蒙古首届民间文化"阿尔丁奖·杰出贡献奖"。2009 年获内蒙古自治区党委、政府颁发的"内蒙古自治区文学艺术杰出贡献奖"金质奖章和证书。2017 年出版《蒙古族文学资料汇编》（3 卷本）。

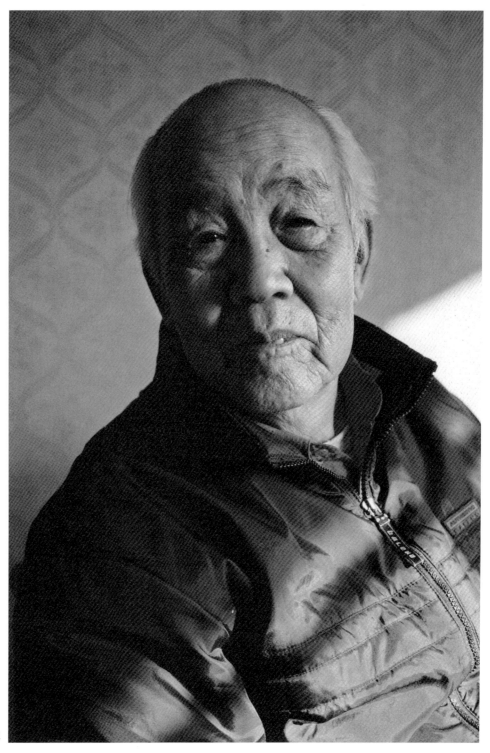

黄静涛。2004 年

黄静涛

黄静涛（陶克涛，1922—），内蒙古土默特左旗人，曾任北京蒙藏学校校长，内蒙古自治运动联合会候补委员，察哈尔盟政府秘书长，《内蒙古日报社》社长，中共内蒙古分局宣传部理论处处长。青海省委宣传部副部长、省体委主任、省作协主席、省文联党组书记。1979 年任中国社会科学院民族研究所副所长、《民族研究》杂志主编。中国民族学会副理事长兼秘书长，中国蒙古史学会副理事长，中国北方少数民族哲学及社会思想史学会理事长。获国务院"政府特殊津贴"。在青海工作期间收集了许多珍贵的《格萨尔》版本，在 1986 年"全国《格萨尔》工作总结、表彰、落实任务大会"上被评为先进个人。论文《土达渊源》《〈匈奴歌〉别议》等。著作《内蒙古发展概述》（上），史学系列著作《毡乡春秋·匈奴篇》《毡乡春秋·柔然篇》《毡乡春秋·拓跋篇》《毡乡说荟——陶克涛文集》。

白荫泰。1998 年

白荫泰

白荫泰（1921—2006），内蒙古喀喇沁右旗（今赤峰市喀喇沁旗）人，中央民族大学教授。1947 年进京受聘北平蒙藏学校任蒙文专职教员。1951 年蒙藏学校改为中央民族学院附属中学后历任教导主任、副校长、书记等职。1960 年调入中央民族学院，历任蒙古语教研组组长、民语系副主任。曾任北京市第一届人大代表、北京市政协委员及社法委特邀委员。为今日中央民族大学中国少数民族语言文学各专业的发展做出了贡献。任《北京民族志》副总编，著《蒙古族旺贡二氏汉文诗词评介》《蒙古族现代文学史》《布里亚特语语法》《日语自学读本》《日蒙汉三语比较研究》《蒙古文书法艺术探讨》《论贡桑诺尔布的世界观、政治观和教育观》等。

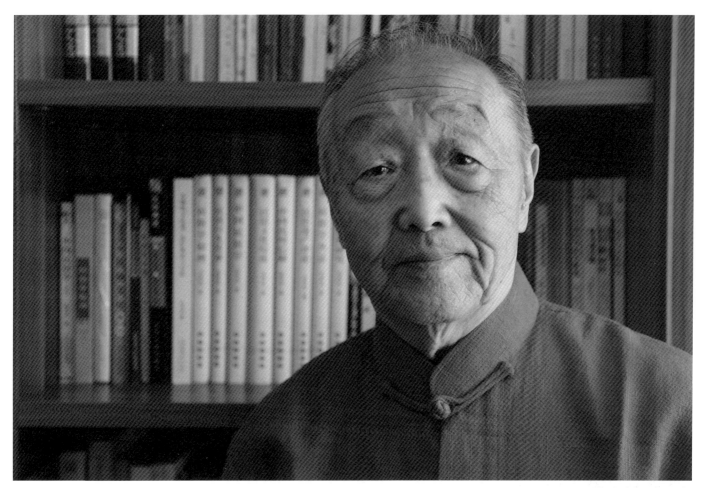

乌丙安。2016 年

乌丙安

乌丙安（1929—2018），呼和浩特人，祖籍辽宁喀喇沁旗，辽宁大学教授，创办辽宁大学民俗研究中心并任多年主任，国际民俗学家协会（F.F.）全权会员（全世界 78 人，中国 2 人）、中国民俗学会荣誉会长、国家非物质文化遗产保护工作专家委员会副主任委员、中国申报世界非物质遗产评审委员会评委、中国民间文化遗产抢救工程专家委员会副主任。辽宁省政协第五至八届常委及民族宗教委副主任。获全国非物质文化遗产保护工作先进工作者称号，获国务院"政府特殊津贴"。有《民间文学概论》《民俗学丛话》《中国民俗学》《民俗学原理》《民俗文化新论》《中国民间信仰》《神秘的萨满世界》和《日本家族和北方文化》等具有里程碑意义的民俗学专著，另有 8 卷本《乌丙安民俗研究文集》。参加了国家非遗名录 15000 多项申报项目、40 多项世界级人类非遗名录向联合国教科文组织推荐、4500 多名申报国家级非遗代表性传承人、住建部国家级三千多传统村落的评审推荐工作。他 1980 年提出的非遗传承人和传承谱系的保护理论和实践，保护法规的制订、调研和修改意见、大型节日遗产整体保护的措施方案、国家级名录申报评审方案及文本格式的设计、保护工作手册的编纂方案、统稿办法等都获得采纳。1981 年发表的《论民间故事传承人》的论文被学术界一致公认为是在我国首次提出的"传承人"概念。为中国与国际民俗学事业和民俗学专业教学的发展做出了卓越贡献。

吴俊峰。2005 年

吴俊峰

吴俊峰（1928—2022），辽宁省阜新县人，辞书专家，内蒙古社会科学院蒙古语文研究所原辞典室副主任、语言室副主任。主编《汉蒙字典》《蒙古语的新词术语》《汉蒙词典》（增订本），《蒙古语族语言词典》（合编）。论文《蒙古语的新词术语》《蒙古书面语口语读音问题》（合作）等。其父哈旺加卜（吴景玉，1908—1991），内蒙古自治区文史馆原副馆长，一级美术师，与巴达荣嘎合译《续资治通鉴》十、十一、十二卷，蒙古文毛笔手写体"哈旺体"创始人。

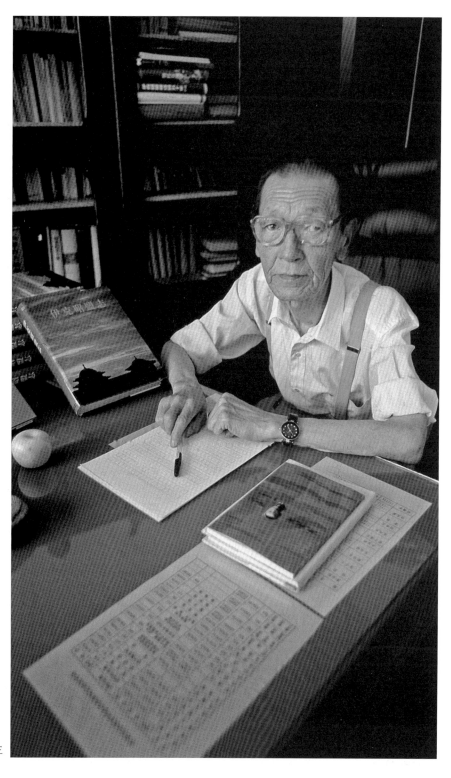

奇忠义。1999 年

奇忠义

奇忠义（奇渥温·孛儿只斤·伊尔德尼博录特，1927—2007），内蒙古伊金霍洛旗（郡王旗）人，成吉思汗 34 代嫡孙。1949 年任郡王旗札萨克。同年 8 月 5 日率郡王旗全体军政人员和平起义，后任伊金霍洛旗旗长。1954 年作为迎接成吉思汗陵寝代表团成员前往青海塔尔寺护送陵寝回归原址。1956 年任伊克昭盟副盟长。第六、七、八、九届伊克昭盟（今鄂尔多斯市）政协副主席。内蒙古自治区政协第六、七届副主席。内蒙古一至四届人大代表，五、六届常委。组织、主编、主修、审定、参与、撰写《末代王爷》《鄂尔多斯史志研究文稿》（8 册），《鄂尔多斯史论集》《鄂尔多斯历史沿革》《伊盟"独贵龙"运动资料》（2 册），《伊盟革命回忆录》（2 册），《席尼喇嘛传略》《伊克昭盟志》《伊盟政协志》《鄂尔多斯通典》《蒙古族通史》等多部文学、史学著作。

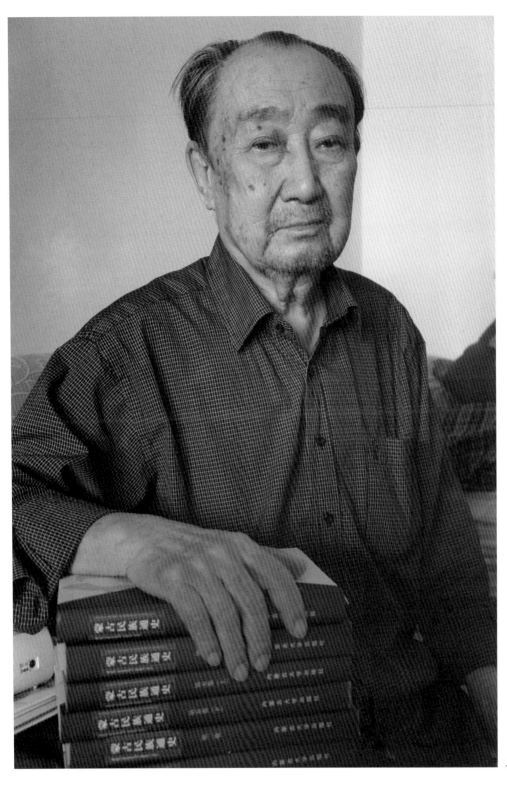

义都合西格。2013 年

义都合西格

义都合西格（赵遁文，1926—2016），内蒙古科左中旗人，内蒙古人民革命青年团创始人之一，曾任内蒙古骑兵第四师宣传科长。1957 年调到内蒙古历史语文研究所（今内蒙古自治区社会科学院前身）任历史室主任，1958 年开始写蒙古族历史。出版《陶克陶事迹》《嘎达梅林的事迹》（与额尔德木图合作），《蒙古族简史》（与林干合作），1976 年任乌审旗旗委副书记，后任伊克昭盟文联主席。致力于编写"马克思主义化的蒙古学著作"，倡导并引领新型史学家团队。主编《蒙古民族通史》（6 卷本）获内蒙古自治区第七届社会科学优秀成果一等奖。发起、组织、主编的《蒙古族全史》已出版多卷。

孟驰北。2007 年

孟驰北

孟驰北（1926—2013），原籍内蒙古苏尼特，动荡年代在额济纳旗、四川、江苏长大读书，并参加革命。曾经在《苏南日报》《新华日报》工作。1957 年被错划为"右派"下放到新疆某矿山劳动 20 年。后在《新疆画报》《新疆经济报》工作。退休后研究蒙古历史，出版专著《草原文化与人类历史》（上、下册）、《欧洲历史新视角》《中国历史新视角》《占有论》，因其观点独树一帜，学风严谨，引起学术界关注。

鲍力格。1983 年

鲍力格

鲍力格（宝力格、策·包力格，1923—1990），内蒙古克什克腾旗人，中央民族大学副教授，翻译家。1943 年之前在本旗读书，之后进入本旗第一完全小学任教、克旗公署行政股工作，1947 年任克旗忠阿鲁区区长，1949—1956 年在赤峰蒙民中学任教，1956—1958 年在国家民委翻译局蒙古文处任翻译，1958—1972 年在民族出版社蒙古文室任翻译、编辑，1972年调入中央民族大学蒙古语言文学专业（时为中央民族学院民语系）任教。1987 年按司局级待遇离休。编写油印本教材《蒙译汉初探》《文选选编》等。著有《您永远活在我们心中》（抒情诗）、《千古丰碑》（均为辽宁人民出版社），长篇诗体小说《罕山回声》《喜悦的心潮》（蒙，均为民族出版社），审定、合译《春香传》，审定《列宁回忆录》（下），出版《汉蒙对照歇后语汇编》。

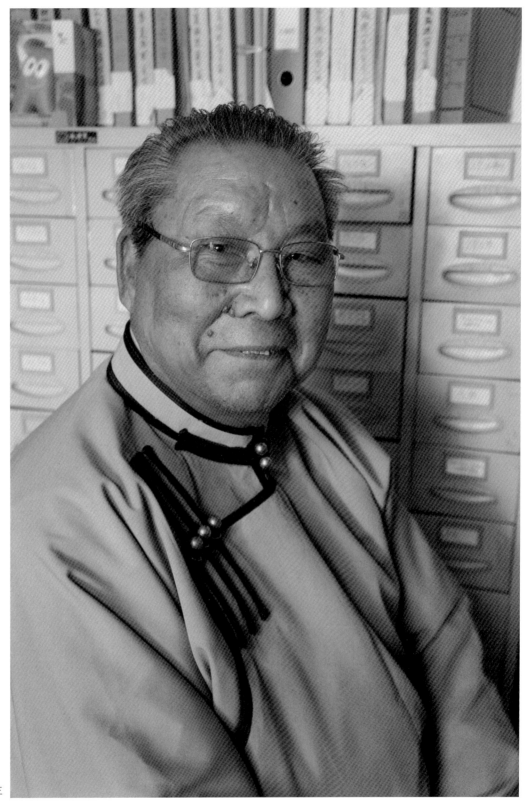

芒·牧林。2012 年

芒·牧林

芒·牧林（敦若布，拉希栋鲁布，1929—2018），内蒙古正蓝旗人，蒙古学家，内蒙古师范大学语言文学研究所副所长，教授。著作有《蒙古语辞典》（与诺尔金同为主编，300 万字），《汉蒙名词术语分类词典》（编委会主任），《蒙古语外来词论稿》（蒙古文讲义）等，收集整理建立汉文、蒙古文、藏文、英文词汇卡片数十万个；搜集整理出版民间文学作品专著《巴拉根仓的故事》《嘎达梅林》《智勇王子喜热图》等。探索民族起源的专著《犬鹿说概要》。数十卷的《芒·牧林文集》已出版若干卷。

方华。1999 年

方华

方华（1923—2002），内蒙古哲里木盟（今通辽市）人，早年毕业于北京大学和燕京大学哲学系，后奔赴解放区。1948年进入晋察冀边区华北大学学习，年底留校任教。1950 年转入中国人民大学，任哲学和逻辑学教授、哲学系副主任，北京市哲学学会副会长，北京市社会科学联合会常务委员，中国逻辑学会常务副会长和北京市逻辑学会第二、三届会长。参编写多种教材《形式逻辑》《形式逻辑》等。论文《形式逻辑与辩证逻辑在认识过程中的相互关系》《怎样使概念明确》《谈谈形式逻辑的发展问题》等。

布和吉日嘎拉。2000 年

布和吉日嘎拉

布和吉日嘎拉（1929—2010），内蒙古库伦旗人，呼和浩特民族学院（原蒙专）教授，蒙古语言学家，出版有《蒙古语法》《现代蒙古语》《蒙古语会话》《蒙古文正字法》《斯拉夫蒙古文正字法》《中小学蒙古语法参考书》《中师蒙古文语法》《蒙汉对照语法》《布和吉日嘎拉论文集》等。曾获内蒙古自治区劳动模范称号，曾任内蒙古自治区政协委员、人大代表。

照那斯图。2005 年

照那斯图

照那斯图（佟书田，1934—2010），内蒙古科右中旗人，语言学家，1954 年毕业于北京大学东语系蒙古语专业并分到内蒙古蒙文专科学校任教。1957 年调入中国科学院少数民族语言研究所（该所 1962 年与民族研究所合并）工作，主要从事土族语、东部裕固语等蒙古语族语言研究。曾任中国社会科学院民族研究所研究员、所长、学术委员会主任，《民族语文》主编，中国社会科学院研究生院民族系主任，中国民族研究团体联合会副理事长、国家哲学社会科学规划领导小组民族研究规划小组副组长、中国语言文字工作委员会委员、中国民族语言学会副会长、全国少数民族古籍整理出版规划小组副组长、中国地方志民族组指导小组成员。1977 年开始搜集、整理并研究八思巴字文献。出版 6 部专著和有关八思巴蒙古文文献的数十篇论文，代表作有《土族语简志》《东部裕固语简志》《蒙古字韵校本》（合著），《八思巴字和蒙古语文献（Ⅰ研究文集）》和《八思巴字和蒙古语文献（Ⅱ文献汇集）》（日本出版），《新编元代八思巴字百家姓》等。2006 年被授予中国社会科学院荣誉学部委员。

波·少布。2017 年

波·少布

波·少布（1934—），黑龙江杜尔伯特蒙古族自治县人，蒙古学家，曾任《黑龙江民族丛刊》常务副主编，黑龙江省民族研究所研究员。著有《黑龙江蒙古研究》《黑龙江蒙古部落史》《黑龙江民族历史与文化》《黑龙江蒙古族文化》《黑水蒙古论》《蒙古略述》《杜尔伯特蒙古族词典》《黑龙江满族略述》《蒙古学》（合作），《黑龙江蒙古社会历史调查》（合作），《黑龙江蒙古文教育史》（合作），《黑龙江省志民族志》（副主编）等近 30 部。曾任黑龙江省民族志办公室主任。

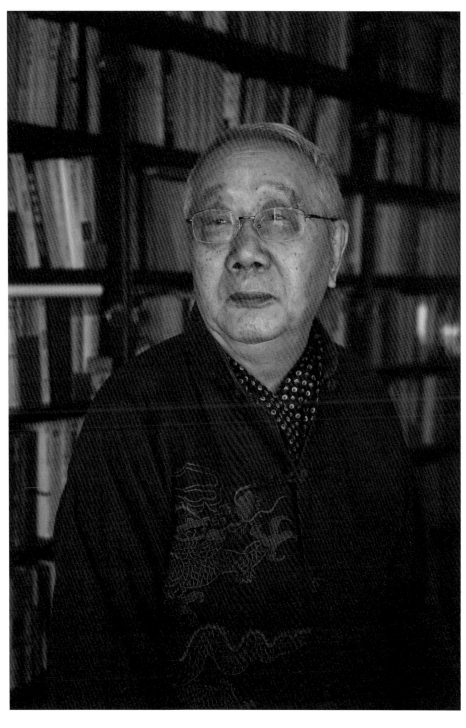

刘景禄。2018 年

刘景禄

刘景禄（刘耕路，蒙古名诺敏桑，1936—），吉林省双辽市人，历任中央党校古典文学教研室主任，语文教研室主任，文史教研部主任，教授，中共中央党校学术委员会委员，中国红楼梦学会会员，中国电影文学学会会员，中华诗词学会会员，第九、第十届全国政协委员（文史委委员）。1991 年获首批国务院"政府特殊津贴"。多年从事中国古典文学和中国传统文化研究和教学工作，著作《韩愈及其作品》（获中央党校科研二等奖），《红楼梦诗词解析》（大陆、台湾两地出版，获 1998 年全国图书"金钥匙"奖），《中国的诗词曲赋》（大陆、港、台三地出版），《史记选译》《中国历代帝王诗词选释》（台湾出版），《竹林七贤》（合作，台湾出版），《红楼梦诗词评介与书法》（刘耕路评介，于福今书法），《红楼诗梦》《刘景禄讲稿》。论文有《文化四题》《历史的启示》《社会主义和谐社会与传统文化》等多篇。电影文学剧本《谭嗣同》（拍成电影后获文化部优秀片二等奖，列为百部爱国主义影片之一，剧本获长影小百花编剧特别奖）。1983 年与周雷、周岭创作 36 集电视剧本《红楼梦》（即"87 版红楼梦"获文化部"飞鹰奖"）。

娜琳。2018 年

娜琳

娜琳（娜琳高娃，1934—2019），内蒙古科左中旗人，内蒙古师范大学教授，曾任历史系党总支书记、系主任，1936年随父亲阿思根（内蒙古军区原副司令员）和母亲达莱芙赴日本。1950 年被保送到东北师范大学历史系本科学习，1954 年考取本校研究生，1956 年毕业后要求到内蒙古师范学院（现内蒙古师范大学）历史系任教。曾任内蒙古高校蒙古文教材编委会历史专业组组长、内蒙古名词术语委员会历史专业组主任、内蒙古历史学会副理事长、《中国蒙古学文库》总编、《内蒙古教育志》编委兼《民族教育篇》主撰人、《内蒙古发展史》主编之一、《蒙古族历史辞典》（蒙）主编之一、《蒙古族近现代史》《蒙古族通史》《蒙古族简史》《阿思根将军传》（蒙），《蒙古学百科全书·近现代史卷》编委。1957 年编著了我国第一部《中国近代史》蒙古文高校教材（1984 年由内蒙古教育出版社出版），1989 年获自治区高校优秀教材一等奖。《中国蒙古学文库》（首版百本）总编辑，是内蒙古师范大学民族史学科的重要奠基人。娜琳、赵真北藏书及手稿捐赠仪式 2020 年在内蒙古师范大学举行，图书馆将以专区专架的形式珍藏和利用这些文献。娜琳教授的丈夫赵真北曾任锡林郭勒盟委书记等职。

包文汉。2017 年

包文汉

包文汉（笔名宝日吉根，1939—），辽宁北票人，生于赤峰红山区。内蒙古大学教授，曾任内蒙古大学蒙古史研究所副所长，内蒙古史学会副秘书长、内蒙古骑兵史学会副会长，撰写《中国大百科全书·中国历史》《蒙古学百科全书》的古代史卷、法学卷，撰写和整理研究《蒙古王公表传》，纂修一考、再考、续考，《简明古代蒙古史》（合著），《清朝藩部要略稿本》《清朝藩部要略研究辑录》《蒙古回部王公表传》（一、二辑），《蒙古文历史文献概述》（与乔吉合著）。

扎巴教授。2017 年

扎巴

扎巴（1937—2020），内蒙古科左后旗人，心理学家，内蒙古师范大学教授，蒙古族教育学科和心理学科的主要奠基人，曾任内蒙古师范大学教育系主任、教育科学研究所所长、《内蒙古师范大学学报》哲学社会科学蒙古文版主编、内蒙古民族教育研究会副会长。著有《扎巴著作选》8 卷，包括《心理学》（获内蒙古高校优秀教材一等奖，还有同名中师教材），《儿童心理发展概论》《心理学基本理论与教学工作》《汉蒙对照心理学名词术语》《简明心理学词典》《学校心理学》《蒙古族教育概要》《教育学》以及《蒙古学百科全书·教育卷》等。获国务院"政府特殊津贴"。

满都呼。2015 年

满都呼

满都呼（1934—2019），内蒙古阿鲁科尔沁旗人，中央民族大学教授，中央民族大学原阿尔泰学研究中心主任。曾在民族出版社工作。出版《蒙古民间文学概论》《民间文学理论》《蒙古族语言民俗研究》《蒙古族口头文化论》《蒙古风俗故事》（与哈斯合著），《罗布桑却丹研究》（与陈岗龙等人合著），《中国阿尔泰语系诸民族神话故事》（主编），《中国阿尔泰语系民族民间文学概论》（主编）等。其博士、硕士生里多人成为该领域教授、专家，形成三代学者队伍。

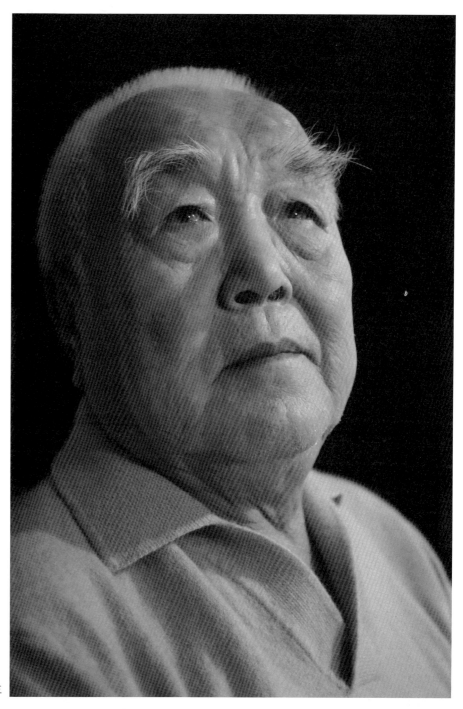

包祥。2020 年

包祥

包祥（1934—），内蒙古科尔沁右翼后旗（该旗撤销后其出生地并入科右前旗）人，蒙古语言学家，教授，曾任内蒙古大学副校长、校党委常委。内蒙古高等教育自学考试指导委员会副主任、内蒙古高等教育学会副会长、内蒙古高等学校学报研究会会长、中国民族古文字研究会副会长、国家教委中国语文学科教学指导委员会委员、内蒙古社科联副主席，2009 年担任《中国蒙古学文库》总编至今。获国务院"政府特殊津贴"。1987、1991 年组织和主持了第一、第二次"内蒙古大学蒙古学国际学术讨论会"。参编《现代蒙古语》和大型工具书《蒙汉辞典》，专著《蒙古文字学》获内蒙古自治区高校蒙古文教材一等奖，《语言学概论》获国家教委高校蒙古文教材一等奖，《巴尔虎土语》获国家教委人文社会科学研究成果二等奖。论文有《巴尔虎土语格附加成分 Sa: 》（蒙），《八思巴字》《蒙古文字学》《1340 年昆明蒙古文碑铭再释读》《蒙古文字的起源问题》等。2000 年从内蒙古科右前旗索伦镇农民李献功手中花数万元购得一块八思巴文圣旨金牌，上书"靠长生天的气力里，皇帝名号是神圣的，谁若不服，问罪至死"，捐给内蒙古大学民族博物馆。

松儒布。2019 年

松儒布

松儒布（朝克图，1934—2022），内蒙古阿拉善左旗人，中央民族大学教授，曾任蒙古语言文学系党支部书记、教研室主任。曾经讲授现代蒙古语、蒙古文字史、蒙古国文、八思巴文、语言学概论、蒙汉翻译学概论、蒙古文化史等课程。1991 年荣获北京市优秀教师称号。1992 年起获国务院颁发的"政府特殊津贴"。合著《现代蒙古语》1988 年荣获全国首届优秀教育图书一等奖。专著《蒙古语语法知识》《现代蒙古语》（合编）、《阿拉善风俗志》《阿拉善民俗》《阿拉善北寺史》《阿拉善南寺史》《史地趣事》《历史记忆漫笔》等。主要学术论文《阿拉善民歌初探》《阿拉善土语中的敬词》《介绍两份八思巴字文献》《谈阿拉善阿旺丹德尔著作的研究》等数十篇。

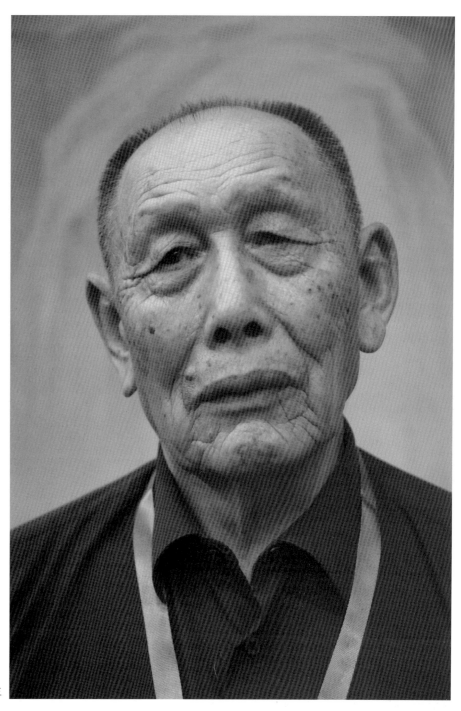

贾木查。2019 年

贾木查

贾木查（1933—），新疆乌苏市人，自治区文联研究员，蒙古族英雄史诗《江格尔》研究专家。1957—1979 年在《新疆日报》社蒙编部工作，1980—1994 年在新疆文联从事英雄史诗《江格尔》《格斯尔》和蒙古民歌、故事搜集整理、研究工作，出版《江格尔资料》（10 册），《史诗〈江格尔〉探渊》等，1994 年退休后被聘为新疆大学兼职教授，主编《史诗〈江格尔〉校勘新译》（蒙、汉、拉丁、英文，200 万字），《托忒文正字法》（第一部较为系统地阐述托忒文正字法的著作），《托忒文字研究》《论文集》和《红柳颂》（诗歌集）等。其研究有"突破性、独创性、科学性"，应用价值和学术价值高。论文《新疆蒙古族〈江格尔〉蕴藏概况》《夏拉河三王与格斯尔王名称析》《江格尔齐们的共性与独特的艺术风格》《史诗〈江格尔〉研究新进展》《关于托忒文字创制的历史背景及其书写法规范探讨》《关于 36 个托忒文字母和26 个拉丁字母对应问题的探讨》等。1989 年成为《卫拉特研究》首任主编。在新疆社科联工作期间筹建卫拉特研究室，获得政府配备编制。多次组织和指导《江格尔》演唱会。目前承担教育部重大课题《蒙古—卫拉特法典》（1640 年制定）的诠释版本。

哈斯额尔敦。2016 年

哈斯额尔敦

哈斯额尔敦（宝玉，1934—），内蒙古科右中旗人，中央民族大学教授，蒙古语言学家，中国蒙古语文学会名誉理事长。1952 年毕业于齐齐哈尔蒙古师范学校。专著《汉蒙语法比较》《蒙古语基础》（合编）、《语言学基础》《简明蒙古语成语词典》（合编）、《现代蒙古语》（主编）、《达斡尔语与蒙古语比较》（合著），《哈斯额尔敦文集》（十卷本）。曾在内蒙古师范大学任教。长期研究、讲授现代蒙古语和蒙古语方言、古蒙古语。2005 年中国蒙古语文学会授予其"蒙古语言研究功勋学者"称号（该称号清格尔泰、确精扎布、诺尔金、哈斯额尔敦共 4 人获得）。

却日勒扎布。2019 年

却日勒扎布

却日勒扎布（兴安、那仁格日勒，1937—），内蒙古科尔沁左翼前旗（宾图旗浩坦塔拉嘎查固力本高井艾力，今属科左后旗甘旗卡镇塔本胡嘎查）人，内蒙古大学教授，参与编写《蒙古人民共和国》（内部用书）。讲授《蒙古族现代文学史》《蒙古古代文学史》《格斯尔研究》《萨满教文学》《蒙文佛经文学》以及《蒙古文化与民俗》等课程。参编《中国少数民族文学作品选》《蒙古古代文学史》（副主编），《蒙古族古代文学简编》等。主持《蒙文佛经文学》《内蒙古西部地区民间土地契约调查、保存与题解》《格斯尔可汗传》等科研项目。出版《蒙古格斯尔研究》《探索之路——蒙古文学论》《内蒙古西部地区民间土地、寺庙关系资料》（第一集，东京），《格斯尔可汗传》（文学读本）等学术著作，用蒙汉文和基里尔蒙古文发表了 70 多篇论文。任《蒙古格斯尔丛书》编委，任《蒙古族民俗百科全书》编委，任《蒙古学百科全书·文学卷》副主编。出版《蒙古族古典文学选读（蒙古族历史故事）》《蒙古民间动物故事》《青史演义故事》等读物。出版连环画《青史演义故事》（文字脚本），《格斯尔可汗故事》（文字脚本）和《江格尔故事》（文字脚本）等。主编《蒙古族民间故事精品库》连环画丛书（28 本）。《蒙古格斯尔研究》1996 年获内蒙古自治区第 6 届哲学社会科学优秀成果政府奖二等奖。因在英雄史诗《格斯尔》抢救和研究工作中取得突出成就，1986 年受到中国社会科学院、文化部、国家民委和中国民间文艺研究会表彰；1997 年荣获文化部、国家民委、中国文联和中国社会科学院授予的"突出贡献先进个人"称号。2004 年获内蒙古自治区民间文化"阿尔丁"奖。主编《蒙古族民间文学精品库》2014 年获内蒙古自治区第十二届精神文明建设"五个一工程"优秀作品奖。

金峰。2013 年

金峰

金峰（1937—），内蒙古扎赉特旗人，内蒙古师范大学教授，内蒙古文史馆馆员，第九届全国政协委员，中国《江格尔》研究会副会长，国际卫拉特研究中心委员。专著《四十万蒙古国》《论四卫拉特》《江格尔黄四国》《金峰论文精选》《大青山下美岱召》《漠南达活佛传》《金峰文集》（5 卷）。《蒙古学百科全书》副总编辑兼宗教卷主编，《中华大藏经》之蒙古文版《甘珠尔》《丹珠尔》编委会总编辑。搜集、编辑、出版蒙古文献、文集《呼和浩特史蒙古文献资料汇编》（1—6 辑），《蒙古文献史料九种》《理藩院则例》（3 辑），《卫拉特历史文献》（2 辑），《卫拉特史迹》《朔漠方略》《昭乌达等东四盟旗蒙古文档案汇编》《清代内蒙古东部盟旗档案目录摘编》等。

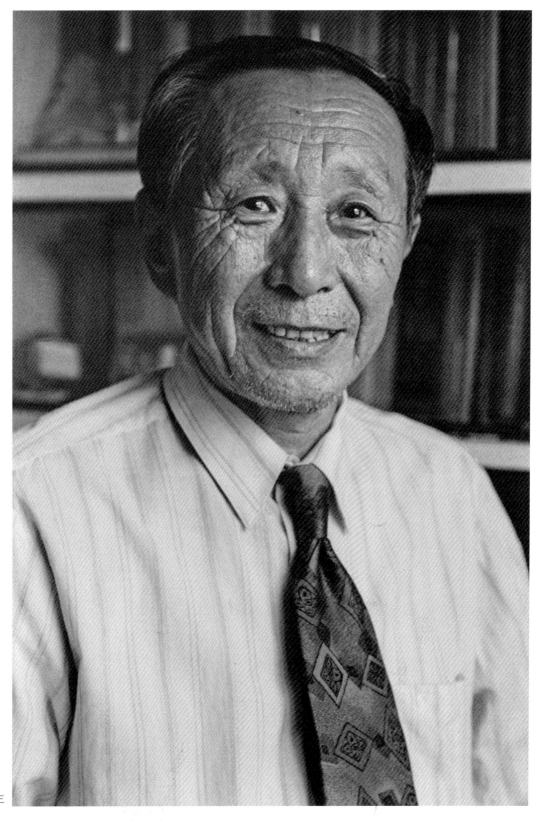

留金锁。1998 年

留金锁

留金锁（1935—2001），内蒙古科右前旗人，蒙古史学家，曾任内蒙古社会科学院历史研究所所长，内蒙古历史学会理事长。著有《13—17 世纪蒙古历史编纂学》《白史》（蒙，校注），《蒙古族历史纲要》，主持编写审定《蒙古族通史》（3卷），《蒙古历史知识丛书》（9 本），合著《成吉思汗》，校注《十善福白史册》（蒙），《蒙古族全史》第一卷，《水晶鉴》（蒙，校注），《蒙古史概要》，论文《试论成吉思汗帝国前的蒙古社会性质》（《蒙古史研究》第 1 辑）等。《中国蒙古学文库》（首版百本）总编辑。

格·孟和。2020 年

格·孟和

格·孟和（1937—），内蒙古科左中旗人，内蒙古师范大学教授，《中国蒙古学文库》（续版百本）常务总编辑。发表论文近百篇。出版著作《马克思主义基本原理》《欧洲哲学史简编》《哲学原理概要》《谈谈辩证法问题》《蒙古哲学宏旨研究》《蒙古哲学史研究》《蒙古哲学原理研究》（论文集），《蒙古哲学史》《成吉思汗哲学思想研究》。1998 年主编《蒙古学百科全书·哲学卷》，蒙古文版于 2010 年出版（115 万字）。出版《格·孟和文集》13 卷。1999 年内蒙古自治区党委、政府授予"自治区优秀专业技术人员"称号并记一等功。2000 年内蒙古自治区人民政府授予"自治区劳动模范"荣誉称号。获国务院"政府特殊津贴"，是蒙古族哲学及社会思想史研究学科的奠基人。

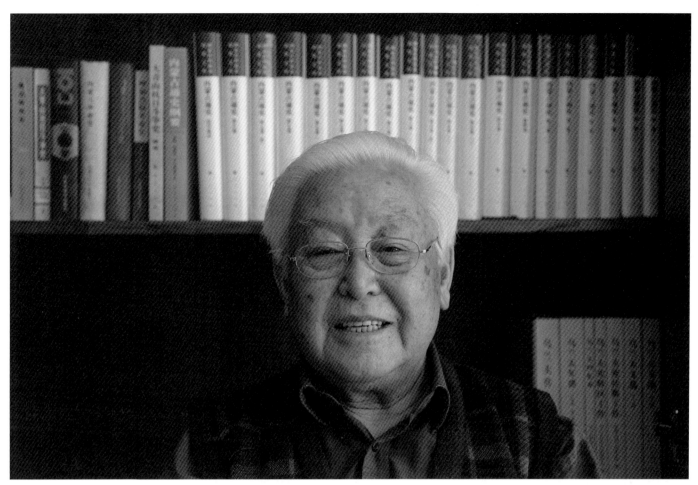

郝维民。2016 年

郝维民

郝维民（敖腾比力格，1934—2022），内蒙古杭锦旗人，内蒙古大学教授。主持编写《沙俄侵略我国蒙古地区简史》，主编《大青山抗日斗争史》《内蒙古革命史》《内蒙古近代简史》《内蒙古自治区史》《呼和浩特革命史》《百年风云内蒙古》，与齐木德道尔吉教授同任总主编国家社科基金项目《内蒙古通史》（八卷 20 册，1060 万字，获内蒙古自治区第四届哲学社会科学优秀成果政府奖一等奖）及其阶段性成果《内蒙古通史纲要》。主编《蒙古学百科全书·近现代史卷》《当代内蒙古蒙古族社会经济文化变迁研究》，主持编辑出版《内蒙古近代史论丛》4 辑、《内蒙古近代史译丛》3 辑。目前主持国家社科基金项目《当代中国蒙古族历史》。获国务院"政府特殊津贴"。

乌·苏古拉。2005 年

乌·苏古拉

乌·苏古拉（1933—2006），内蒙古新巴尔虎左旗人，内蒙古师范大学教授，中国作家协会会员，曾任海拉尔市呼伦小学教师，内蒙古蒙文专科学校、内蒙古大学教师，主编、编、著《蒙古族现代文学史》《蒙古族当代文学史》《卫拉特蒙古当代文学史》《农村牧区应用文》《蒙古族谚语集》《琶杰作品选》《纳·赛音朝克图诗歌选》《蒙古族古代与现代作家简介》（合著），《塔木苏荣 / 乌·苏古拉评论选》《蒙古族当代文学研究》，四卷本《蒙古族文学史》（副主编），参与 12 卷本《蒙古族现代文学丛书》的编撰工作。论文百余篇。1980 年被内蒙古自治区人民政府授予"学习使用蒙古语文一等奖"。1991 年在《中国民间文学集成》编撰工作中成绩突出被评为先进工作者。

乌恩。1998 年

乌恩

乌恩（乌恩岳斯图，1937—2008），内蒙古科左中旗人，考古学家，中国社会科学院考古所研究员、原常务副所长，《考古》杂志原主编。德意志考古研究所通讯院士。专著《百川归海》《北方草原考古学文化研究——青铜时代至早期铁器时代》《欧亚东部草原青铜器》(合著，英文版)，《中国考古学》首卷本主编，参编《中国大百科全书·考古卷》。主编的《考古》杂志在 1995 年首届全国优秀社科学术理论期刊评奖中荣获第一名，主持多个国家重大考古项目。1997 年全国十大考古发现中，该所占三项。

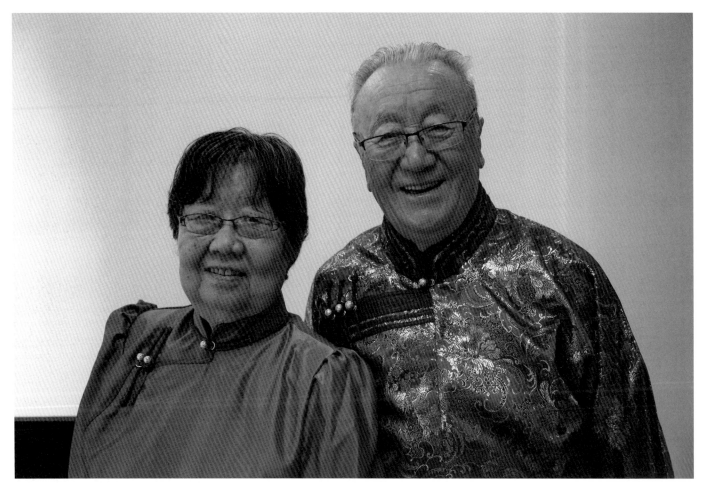

巴·格日勒图、乌云夫妇。2018 年

巴·格日勒图　乌云

格日勒图（巴·格日勒图，纳尔罕，1937— ），内蒙古奈曼旗人，蒙古族文学理论家，作家，内蒙古大学蒙古语言文学系原主任、教授，博士生导师，国务院学位委员会中文学科评议组成员（1997—2009），中国作家协会会员。国际蒙古学学会（IAMS）和国际阿尔泰学会（PIAC）会员。获国务院"政府特殊津贴"，获内蒙古大学第一届"教书育人优秀教师"、内蒙古自治区"民族教育先进工作者"、内蒙古大学建校 60 周年"特殊贡献奖"等荣誉。专著《文学理论简编》1992 年获全国普通高校优秀教材奖，2004 年经教育部审核批准为《普通高等学校"十五"国家级规划教材》。长篇小说《气吞山河的人们》，小说散文集《金色的兴安岭》，诗集《旭日东升》，中篇小说集《阳光普照的大地》《巴·格日勒图儿童短篇小说集》《江格尔的故事》《巴·格日勒图文学作品选》（一、二），报告文学《童年》、短篇小说《白雪老人》、中篇小说《蒙兀儿斤大伯》有广泛的读者市场。译著《莎士比亚戏剧故事集》《美学概论》《美学知识丛书》《白话聊斋》（合译）、《萧乾散文选》（合译）等。主编《蒙古学百科全书·文学卷》，编撰《蒙古僧侣藏文诗作及诗论选：悦目集》，《辑注 1931—1945 蒙古文学作品选：异草集》、《校注清季蒙古操章：瓣螺集》《文学评论：吮乳集》《创作论》《哈斯宝"新译红楼梦"》《蒙古文论集录》《蒙古文论精粹》《蒙古文论史研究》《蒙古族文论（1721—1945）选》《评注蒙古文论集录》《蒙古文学论》（上、下）、文学理论简编》（与楚鲁合著）。《巴·格日勒图文集》（16卷）即出。

乌云（1940— ），内蒙古奈曼旗人，内蒙古人民出版社编审，翻译家、儿童文学家，2011 年内蒙古人民出版社 60 周年社庆时被授予"出版工作特殊贡献者"荣誉称号。2010 年被评为"内蒙古自治区新闻出版界杰出贡献者"。著有散文选《夜雨濛濛》《清澈的早晨》《一个编辑的手记与文萃》文集（上、下）；翻译出版《名人陈香梅》《深情的山峦》、《外国民间故事》（一、二、三）等。《蒙古学百科全书·新闻出版卷》副主编，终审《纳·赛音朝格图全集》（八卷）获国家图书奖和中国民族图书一等奖。

仁钦道尔吉。1996 年

仁钦道尔吉

仁钦道尔吉（1936—），内蒙古巴林右旗人，英雄史诗研究专家，中国社会科学院民族文学研究所研究员、原副所长，中国社科院研究生院教授、博士生导师，少文系原主任，中国蒙古文学学会副理事长，中国《江格尔》研究会副会长，国际蒙古学协会秘书长。著作有《蒙古英雄史诗源流》《中国史诗研究》丛书（与郎樱主编），《中国史诗概论》（与郎樱合作），《〈江格尔〉论》《英雄史诗〈江格尔〉》《萨满诗歌与艺人传》，四卷本《蒙古英雄史诗大系》《蒙古族英雄史诗专辑》（民间文学资料，第一集，合译），《蒙古民间文学论文集》《蒙古口头文学论集》《英雄希林嘎拉珠》（6 本），蒙古族说书故事《西凉》（与瓦·海西希合作，德国出版），《蒙古民歌一千首》（5 卷），《蒙古族谚语》《蒙古族民间故事》，伊犁、塔城蒙古族民间故事选《吉如嘎岱莫尔根》（合作），《阿尔泰语系民族叙事文学与萨满文化》，英雄史诗选《那仁汗传》（合作），《达木丁苏伦文学研究论文选》论文集《丰碑》（合编）等。在《中国大百科全书》《中国少数民族文学》《中华民间文学史》《中华文学通史》《世界文学家大辞典》《民族文学译丛》等多部书籍中参编或撰写部分章节、条目。在 1979 年第四次文代会和第三次中国作协代表大会上作了题为《大力发展和繁荣少数民族文学事业》的发言，对恢复全国民间文学和少数民族文学事业起到了促进作用。

佟德富。2019 年

佟德富

佟德富（1938—），内蒙古突泉县人，中央民族大学教授，蒙古国科学院荣誉哲学博士，获国务院"政府特殊津贴"。1963 年毕业于中央民族学院政治系哲学专业并留校任教，1986 年主持创建哲学系并任系主任至 1999 年退休，1988 年主持创建宗教研究所并任所长至退休。著作《中国少数民族哲学概论》《哲学：思维与智慧之花》《哲学常识问答》《走进先民的智慧》；主编《蒙古语族诸民族宗教史》《宗教：天国的憧憬》《中国北方少数民族哲学史》（合作），《路德维希·费尔巴哈与德国古典哲学的终结浅释》《唯物主义和经验批判主义教程》《公共行政管理学研究》《民族哲学论文选》《民族哲学与宗教》《中国少数民族原始宗教经籍汇编》（东巴经卷、毕摩经卷）；合著《中国少数民族哲学专题研究》《马克思主义哲学原理》；合编《中国少数民族哲学思想史论集》《藏族哲学思想史论集》《朝鲜族哲学思想史论集》《维吾尔族哲学思想研究》等。发表论文 80 余篇。1996 年获中央民族大学哲学系"对少数民族哲学学科建设做出突出贡献"荣誉证书、2006 年、2018 年分别荣获中国少数民族哲学及社会思想史学会"对中国少数民族哲学及社会思想史的创建和发展做出突出贡献"荣誉证书和"中国少数民族哲学研究终身成就奖"荣誉证书。

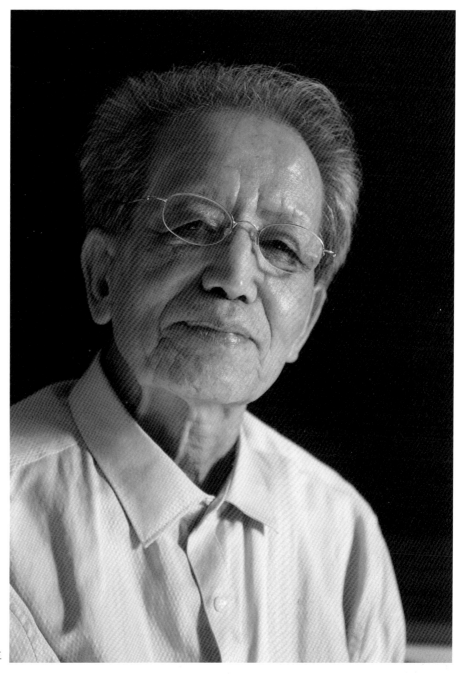

鲍·包力高。2020 年

鲍·包力高

鲍·包力高（白音宝力高，1938—），内蒙古敖汉旗人，内蒙古社会科学院语言文字研究所原常务副所长、研究员，内蒙古社会科学院蒙古文字学、蒙古语言学重点学科的学术带头人，出版专著《蒙古文字简史》（蒙），《蒙古文字史》（汉，《蒙古族全史》的"语言文字卷"），《当代中国大陆蒙古语言学文字学研究概况》（台湾出版），合著《东乡语词汇》（第一主编，1995 年获国家教委优秀成果二等奖，1986 年被日本学者栗林钧译为日文在东京出版），《现代蒙古语研究概论》（1989 年获内蒙古自治区社会科学优秀成果二等奖），《内蒙古社会科学志通览》（1993 年获内蒙古自治区社会科学优秀成果二等奖）、《内蒙古大词典》《民族出版词典》《蒙古文正字法词典》（注音主编），《蒙古学百科全书·语言文字卷》《蒙古民族通史》（撰写蒙古语言文字学部分），《内蒙古文史研究通览·语言文字卷》（本卷主编），《〈元朝秘史〉畏吾体蒙古文再复原及其拉丁转写》（第一主编，获内蒙古第五届哲学社会科学优秀成果二等奖），译著《乌兰巴托市史》（汉）。《蒙古文字史》是新中国成立后的第一部《蒙古文字史》，对我国现代通用的回鹘式蒙古文的由来、演变及其发展作了较为系统地阐述、研究，揭示了古代回鹘式蒙古文字形、读音的演变规律，为现代蒙古文的提高、完善提供了历史和理论依据。发表学术论文百余篇。现在主持国家"十五"重点项目《汉蒙大词典》，任主编。

贺希格陶克陶。2019 年

贺希格陶克陶

贺希格陶克陶（1940—2022），内蒙古克什克腾旗人，蒙古历史文献学家，中央民族大学教授，博士生导师。曾任国际蒙古学协会执行委员，在第九届国际蒙古学家大会上与美、德、俄、日等国 4 名蒙古学家一同荣获蒙古国总统恩和巴雅尔颁发的北极星勋章，以表彰他们在蒙古学研究中做出的突出贡献。2013 年获蒙古国政府颁发的"科学院院士、人民文学家、策·达木丁苏荣奖"。有学术专著《蒙古古典文学研究》（1992 年获北京市哲学社会科学优秀成果二等奖），《蒙古文古典诗歌选注》《蒙古古典文学研究新论》《蒙古文文献研究》《蒙古文古典诗歌选注》（国内外第一部注释本）和《蒙古学蒙汉文著作概述》《贺希格陶克陶文集》（3 卷）等，合作完成著作多部。有关《阿勒坦汗传》的 5 篇论文和《蒙古文文献及其收藏、研究和研究方法》，有关《蒙古秘史》《安代舞》和元代汉文碑文《应昌路曼陁山新建龙兴寺记》等方面的多篇研究论文都受到学术界关注。现任国家民委重点文化项目《中国少数民族古籍论》顾问，《蒙古学文献大系》总主编。

李玉明。1983 年

李玉明

李玉明（赛音奇牧歌，1941—2007），内蒙古科左中旗人，内蒙古工业大学党委原委员、组织统战部原部长、教授。先后就读于北京分司厅中学、北京第二女子中学和中央民族学院附中，1966 年毕业于中央民族学院（今中央民族大学）政治系。曾经在广西藤县蒙江中学、云南省永胜县工作。1979 年调入内蒙古哲里木畜牧学院任教，期间受《内蒙古日报》（1986-01-04 日）头版表扬。1986 年调入内蒙古工学院，历任社会科学部主任、《内蒙古工业大学学报》（社会科学版）副主编、校党委委员、组织统战部部长。长期讲授马克思主义哲学、民族理论、科学社会主义课程，是内蒙古自治区高校首位民族学教授。曾任内蒙古高校民族理论教学研究会副理事长。主编《学习·思索·实践——当代大学生党的知识教育读本》获内蒙古自治区第六届社会科学优秀成果三等奖，《民族理论与民族政策》（布赫主编，李玉明任编写组第一副组长）是内蒙古自治区政治理论课统编教材，至 2001 年已印刷 9 次。其主持（撰写之一）、审稿、统稿的《从数字看内蒙古经济发展与社会进步》一文由内蒙古自治区党委高校工委印发全区各高校和相关中专、中学供教学使用。有《试论国家在民族地区兴办的企业在发展民族地区经济中的作用》《论"以德治国"对精神文明建设的继承与创新》《关于政治理论课教学改革的初步探索》《实现〈民族理论与民族政策〉课思想教育功能的探索》《论民族意识增强与振奋民族精神》《改革与自力更生相结合是振兴民族之路》《发展生产力优化民族关系》《试论影响民族发展的诸因素》《中华传统文化多元性与共通性探由》等多篇论文发表。1992 年研究成果《政治理论课教书育人功能的探索》获内蒙古工学院优秀教学成果一等奖。1997 年内蒙古人民出版社出版的《中国蒙古族女杰》收入李玉明事迹。1991 年被评为内蒙古自治区高校优秀共产党员。

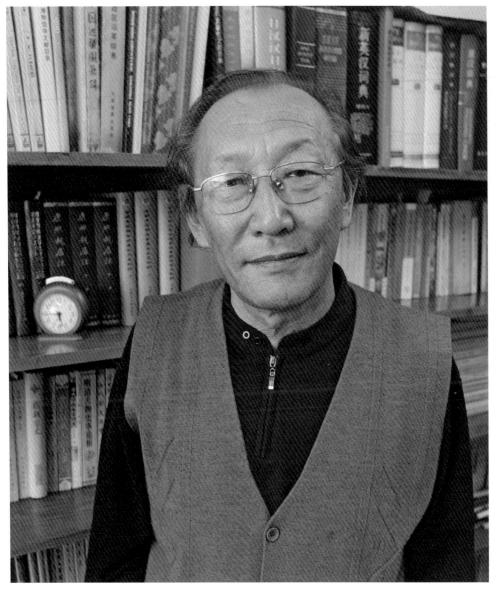

乔吉。2005 年

乔吉

乔吉（1941—2022），内蒙古巴林右旗人，内蒙古自治区社会科学院历史（成吉思汗）研究所研究员。1960—1965 年在内蒙古大学中文系读书，先后在巴彦淖尔盟人民广播电台、巴林右旗革委会政工组、昭乌达盟人民广播电台驻巴林右旗记者站工作。1979 年进入内蒙古语文历史研究所、内蒙古社会科学院历史研究所工作，曾任所蒙古文献研究室主任。主要从事蒙古历史文献、蒙古佛教史研究。先后发表和出版大量北方民族史、蒙古历史、蒙古历史文献尤其是佛教历史文献的学术论著。能够熟练运用蒙古、满、藏、波斯等文字进行学术研究，同时掌握俄、英、日等文字。

主要成果有历史文献专著《＜恒河之流＞校注》《＜黄金史＞校注》《＜金轮千辐＞校注》《＜金鬘＞校注》；《蒙古佛教史——大蒙古国时期（1206—1271）》《蒙古佛教史——元朝时期（1271—1368）》《蒙古佛教史——北元时期（1368—1634）》《内蒙古藏传佛教寺院》《蒙古族全史》（宗教卷）；蒙古史、北方民族史等方面的著作有《古代北亚游牧民族——语言文字、文献、宗教》《八思巴喇嘛传记》（内蒙古人民出版社，1992 年第一版，1999 年第二版），《蒙文历史文献概述》（内蒙古人民出版社，1994 年）《内蒙古古城》等。发表 60 多篇学术论文。与人合作的著作有《内蒙古寺庙》《藏传佛教在蒙古地区的传播研究》《白莲花鬘》（乔吉注释）、《草原文化史论》《土默特史》等。为《阿勒坦汗——纪念阿勒坦汗诞辰五百周年》《蒙古族服饰》撰写部分章节。

1993 年获第二届乌兰夫奖金·社会科学银奖。2004 年获国务院"政府特殊津贴"。2009 年成为国际蒙古学家联合会执行委员。2011 年获国际蒙古学家联合会最高奖"北斗星"奖。曾兼任内蒙古社会科学院学术委员会副主任、内蒙古大学蒙古学中心学术委员会委员、国家教委民族古文献研究中心学术委员、中国蒙古史学会副会长。

刘成、巴达玛夫妇。2020 年

刘成　巴达玛

刘成（策·杰尔嘎拉，图布新杰尔嘎拉，1942—）内蒙古扎赉特旗人，编审，教授，历任内蒙古大学党委宣传部副部长、学报编辑部副主任、教务处处长、蒙古学学院常务院长、镶黄旗旗委常委、革命委员会副主任。历任内蒙古文联副主席、内蒙古作家协会副主席、中国蒙古学学会副会长、中国江格尔研究会副会长、中国蒙古文学学会名誉理事长，内蒙古文艺评论家协会主席、名誉主席，中国作家协会会员。曾获内蒙古自治区中青年突出贡献专家、内蒙古大学名师等称号。出版散文集《绰尔河》《樱花赞》，文学评论集《文艺新春》《文艺金秋》《文艺散论》《广阔文学》《策·杰尔嘎拉评论选》（合选）、《儿童文学评论》《蒙古族文学五十年》（汉）；专著《鲁迅作品分析》《草原文学新论》（汉）、《策·杰尔嘎拉文集》（汉文五卷本）、《当代马克思主义文艺理论中国化的最新成果——学习习近平文艺思想体会》（蒙、汉）、《敖德斯尔研究》《命运共同体与文化共同体——新时代文艺评论集》等 20 部。编译著有内蒙古自治区 30、40 周年散文选《金色边疆》《蒙古族当代散文选》和《内蒙古蒙古文学五十年》《走进花的原野》《内蒙古大学当代蒙古族文学评论丛书》（11 卷）等 47 部。参编《蒙古学百科全书·文学卷》。多次获内蒙古自治区文学创作"索龙嘎"奖和内蒙古哲学社会科学成果奖。1994 年获第四届全国少数民族文学创作"骏马奖"，2009 年获内蒙古党委和政府颁发的"文学艺术杰出贡献奖"金质奖章。曾任第七届全国少数民族文学"骏马奖"评委、第八届茅盾文学奖评委。

巴达玛（巴达玛琪琪格，1944—）内蒙古巴林右旗人，毕业于内蒙古大学，内蒙古电影制片厂原党委委员、译制中心主任，译审（一级演员）。参与多部电影、电视剧的蒙译、配音工作。

乌·那仁巴图。2008 年

乌·那仁巴图

乌·那仁巴图（1940—2017），内蒙古乌拉特前旗人，语言学家，内蒙古师范大学教授、硕士生导师。毕业于内蒙古大学。1963—1972 年在内蒙古人民广播电台从事编辑工作，1972 年入内蒙古师范大学，曾任该校蒙古语言文学研究所副所长，兼任中国蒙古语文学会副会长。

讲授现代蒙古语、蒙古语修辞学、蒙古语词汇学、蒙古语研究史、蒙古语标准音、蒙古语表达艺术、蒙古佛教文化等课程。编写教材《蒙古语研究简史》《现代蒙古语》（修辞部分）。

出版《乌拉特婚礼》《蒙古语修辞学》（获内蒙古社科优秀成果二等奖）、《梅日更葛根研究》（主编，5 卷，获内蒙古社科优秀成果一等奖）、《乌·那仁巴图文选》（6 卷）。合著《蒙古佛教文化》《蒙古语基础》《蒙汉合璧乌拉特民歌精选》。任《蒙古学百科全书·宗教卷》副主编、《蒙古民俗百科全书·精神卷》副主编、《蒙古学百科全书·语文卷》编委。

乔丹德尔。2009 年

乔旦德尔

乔旦德尔（1947—2023），内蒙古额济纳旗人，获蒙古国博士学位，西北民族大学教授、蒙古文学教研室原主任、蒙古语言文学系原主任、西蒙古文化研究所原所长。中国蒙古学学会卫拉特学专业委员会名誉会长、中国蒙古学学会常务理事。出版《蒙古语方言词典》《蒙古语言文化与文学研究》《雪域喀尔喀蒙古民俗研究》《蒙古民俗研究》《肃北蒙古民间文学》《蒙古族传统家庭教育》等学术著作；主编《卫拉特文化学术丛书》《世纪卫拉特蒙古小说研究》丛书。发表多幅蒙古文书法、摄影作品。主编全国通用教材《蒙古国现代文学》获国家教委二等奖；主编全国通用教材《蒙古族当代文学》1998 年获西北民族大学校级一等奖；论文《骆驼的命名习俗及其专用词》《蒙古族姑娘的一个典型形象》。书法作品《那楚格道尔吉诗抄》获八省区首届蒙古文书法展特等奖。2012 年全国第七届卫拉特蒙古历史文化学术研讨会上获"卫拉特蒙古文化学科建设特殊贡献奖"。

邢莉。2018 年

邢莉

邢莉（1945—），内蒙古喀喇沁旗人，中央民族大学教授，民俗学博士生导师，著有《内蒙古区域游牧文化的变迁》（与邢旗合著），《游牧文化》《草原文化》（合作），《草原牧俗》《观音信仰》《观音：神圣与世俗》《天神之谜》《民俗学概论新编》《中国诞生礼》，主编《中国女性民俗文化》《游牧中国：一种北方的生活态度》《中国少数民族重大节日的调查报告》《泾川西王母文化调查研究》等著作，发表论文多篇。曾任国家口头和非物质文化遗产专家委员会委员。

扎拉嘎。2016 年

扎拉嘎

扎拉嘎（1946—2017），辽宁省朝阳市人，曾任中国社会科学院少数民族文学研究所副所长、《民族文学研究》副主编，研究员。主要著作《尹湛纳希年谱》《尹湛纳希评传》《中国各民族文学关系研究》《蒙古族文学史》《〈一层楼〉〈泣红亭〉与〈红楼梦〉》。系统地考证了尹湛纳希的家世、生平和他的大量作品的创作年代，是"尹学研究中的重大突破、将尹湛纳希研究推向新的阶段。"他提出"比较文学平行本质"的概念并出版《比较文学：文学平行本质的比较研究——清代蒙汉文学关系论稿》专著。经过长时间对蒙汉民族历史哲学的思考，形成了"以辩证法看待农耕历史和游牧历史"的独特观点，完成专著《展开 4000 年前折叠的历史——共工传说与良渚文化平行关系研究》《互动哲学：后辩证法与西方后辩证法史略》。

全福。2019 年

全福

全福（苏尤格，1946—），内蒙古扎赉特旗人，内蒙古大学蒙古语言文学系原主任、蒙古学学院原副院长和蒙古文学研究所所长，二级教授，博士生导师。1969—1979 年在乌鲁木齐部队服役，历任外语教官、参谋、分队长等。出版专著《〈诗镜〉诠释》《文韵论》《蒙古诗歌学》《文韵谈》《蒙古诗歌理论研究》《蒙古族古代文化意识十讲》《杜格尔苏荣研究》《胡仁乌力格尔的发生、发展、结构及其文化艺术研究》《草原腾格里文化研究》等。教材《蒙古族文学史》（主编，现代、当代二部），《蒙古族现代文学史》（编著，上下）。编著《蒙古族当代诗选》《蒙古族当代叙事诗选》《蒙古族当代抒情诗选》（合编），《蒙古文诗歌集成》《蒙古文散文集成》《蒙古文小说集成》（合编），《力格登研究》（三部），《舍·占布拉扎布研究》等。译著《断线风筝》《开天辟地》《女娲补天》《大禹治水》《蒙古神话形象》《蒙古象征学》（上下），《蒙古象征学》（大型合成本），《布赫诗集》（合译），《吉狄马加的诗》《杜格尔苏荣等人的诗》《伊·青格尔的诗》《玛拉沁夫散文》《特·赛音巴雅尔散文》等。文学作品有《索伦高娃》（剧本），《爱的项链》《乞颜魂》《阴山魂》《乳香飘逸的爱》《捕狼犬》《蒙古秘史故事》《黄金史故事》《黄金史纲故事》《托雷平金记》等。发表学术论文 200 余篇。2013 年主持承担国家级重大项目"胡仁乌力格尔整理（300 部）与研究"，任首席专家。多次获业内奖项。2017 年内蒙古自治区成立 70 周年时获"突出贡献奖"，被授予"内蒙古自治区有突出贡献的中青年专家"称号，获国务院"政府特殊津贴"。内蒙古新文学学会会长。

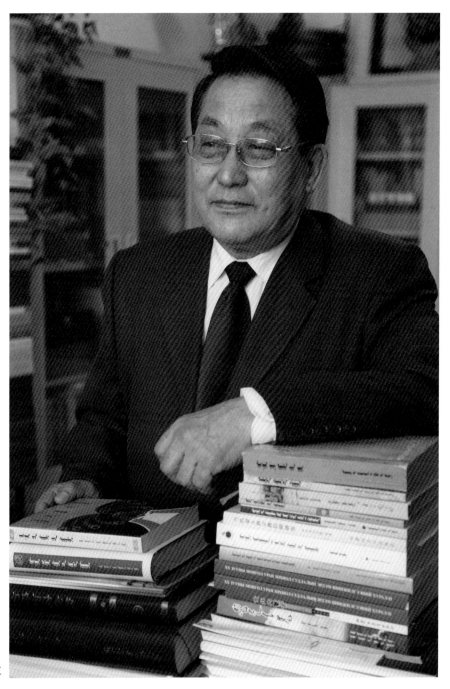

扎格尔。2016 年

扎格尔

扎格尔（1949— ），内蒙古正蓝旗人，曾任内蒙古师范大学蒙古语言文学研究所副所长、科技处处长。博士、教授、博士生导师，获国务院"政府特殊津贴"，国家社会科学基金学科评审组专家，内蒙古自治区有突出贡献的中青年专家，内蒙古自治区中青年德艺双馨文艺工作者，内蒙古自治区高等学校教学名师，内蒙古师范大学民俗学、人类学学科带头人。出版《史诗江格尔研究》《蒙古游牧文化溯源》《草原物质文化研究》等，主编《蒙古学百科全书·民俗》（蒙、汉），《蒙古族民俗文化集成》（16卷本），《传统文化与人文修养》中小学地方试用课本（4本），《蒙古族传统美德教育读本·自然环境》等，合作出版《蒙古语言文学研究》《蒙古秘史多视角研究》等。发表百余篇蒙古民俗研究、民俗学与草原文化研究、蒙古民间文学方面的论文。《史诗江格尔研究》获内蒙古自治区哲学社会科学优秀成果政府一等奖，《蒙古游牧文化溯源》获内蒙古自治区哲学社会科学优秀成果政府一等奖，《草原物质文化研究》获内蒙古自治区哲学社会科学优秀成果政府奖一等奖，《蒙古族民俗文化集成》获内蒙古自治区哲学社会科学优秀成果政府奖二等奖。中国蒙古文学学会副理事长、学术委员会主任，中国《江格尔》研究会副理事长，内蒙古民俗学会会长，内蒙古民俗文化研究基地首席专家。

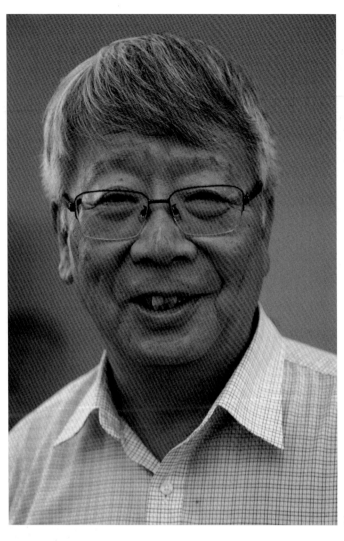

郝时远。2017 年

郝时远

郝时远（沙力克，1952—），内蒙古呼和浩特人，民族学家，中国社会科学院学部委员、研究员，博士生导师。第十一、十二届全国政协委员。1970—1973 年插队落户知识青年；1976—1978 年任呼和浩特市第二机床厂技术员；1982 年至今在中国社会科学院，曾任民族研究所（今民族学与人类学研究所）所长，中国社会科学院办公厅主任、副秘书长、院长助理，中国社会科学院学部主席团秘书长、社会政法学部主任。1993 年获国务院"政府特殊津贴"，1998 年获"国家有突出贡献中青年专家"称号，2012 年当选蒙古国科学院外籍院士。曾任中国民族学会会长，中国民族史学会会长；现任中国人类学会会长、中国世界民族学会会长等。1986 年起任国家哲学社会科学基金民族学科评议组成员、副组长、召集人；国务院学位委员会第六、七届学科评议组民族学学科召集人；曾任《民族研究》《民族译丛》《世界民族》杂志主编，担任《中国大百科全书》《辞海》《大辞海》民族卷主编。任国家民族事务委员会、中央统战部、西藏自治区人民政府咨询委员会咨询委员，中国社会科学院新疆智库、西藏智库专家，受聘多所大学兼职教授等。发表学术论文、报刊文章 200 余篇（略）。学术专著《中国的民族与民族问题》《帝国霸权与巴尔干"火药桶"——从南斯拉夫的历史解读科索沃的现实》《中国共产党怎样解决民族问题》《类族辨物——"民族"与"族群"概念之中西对话》《中国特色解决民族问题之路》《中国共产党怎样解决民族问题》。主编、合著《论社会主义民族关系》《苏联民族危机与联盟解体》《南斯拉夫联邦解体中的民族危机》《当代世界民族问题与民族政策》《旷日持久的波黑内战》《田野调查实录：民族调查回忆》《新巴尔虎右旗蒙古族卷》《海外华人研究论集》《中国少数民族分布图集》《天骄伟业——成吉思汗与蒙古汗国纪念文集》《纪念翁独健先生诞辰一百周年学术论文集》《列国志·蒙古》《中国民族发展报告（2001—2006）》《民族和民族问题理论》《解读民族问题的理论思考》（上下）、《民族研究文汇》（4 卷）、《中国民族区域自治发展报告（2010）》《台湾民族问题：从"番"到"原住民"》《当代中国有牧业》《世界民族》（多卷本）、《特大自然灾害与社会危机应对机制——2008 年南方雨雪冰冻灾害的反思与启示》《中国民族发展报告》等。参与撰著、研究报告多部（略）。

齐木德道尔吉。2018 年

齐木德道尔吉

齐木德道尔吉（1954—），内蒙古乌拉特前旗人，蒙古学家、教育家，内蒙古大学原副校长、教授、博导。1975 年毕业于内蒙古大学蒙古语言文学专业，1981 年取得内蒙古大学蒙古史研究所民族古文字专业硕士学位。1981—1989 年先后在内蒙古大学蒙古史研究所、德国波恩大学中亚语言文化研究所任讲师，在波恩大学获得哲学博士学位并进行博士后研究。1990 年回国后历任内蒙古大学蒙古学研究院副院长兼蒙古文化研究所所长、民族学与社会学学院院长，内蒙古大学党委委员兼副校长、副巡视员等。全国总工会十三大代表。首任教育部人文社会科学重点研究基地——内蒙古大学蒙古学研究中心主任。曾任国家哲学社会科学研究"九五"至"十三五"规划民族学学科评审组成员、两届教育部高等学校历史学教学指导委员会委员、第六、七届国务院学位委员会民族学科评议组成员。获内蒙古自治区优秀青年教师、自治区优秀回国留学人员、内蒙古自治区有突出贡献的中青年专家称号。1993 年开始享受国务院"政府特殊津贴"。入选国家"百千万人才工程"第一二层次人选，入选中宣部"四个一批人才"工程，入选中央组织部"万人计划"的哲学社会科学领军人物，2008 年获内蒙古自治区杰出人才奖并被授予"十大杰出人才"称号。曾任中国蒙古史学会会长，中国民族学会副会长、中国民族古文字研究会副会长、中国民族史研究会副会长。专著《女真译语研究》《〈女真译语〉音系研究》《1696—1697 年间康熙皇帝与皇太子胤礽之间的谕奏往来》（德文版）、《满汉文皇清开国方略索引》（德文版）、《辽夏金元史徵·金代卷》《清朝太祖太宗世祖朝实录蒙古史史料抄——乾隆本康熙本比较》《清史·民族志·蒙古族篇》，与郝维民教授共同主编《内蒙古通史》（8 卷 20 册，1060 万字，列入《国家社科基金成果文库》）并主持完成《内蒙古通史·清代卷》的撰写。主编《清内秘书院蒙古文档案（1—7 册）》《中华民族文化大系·天之骄子——蒙古族卷（上、下）,》《蒙古学百科全书·国际蒙古学卷》（蒙古文、汉文）《蒙古史研究》等多部。合编《元上都研究资料选编》《元上都研究文集》，合著《封燕然山铭摩崖调查报告》（汉文、西里尔蒙古文和传统蒙古文），目前带领团队编写《满蒙汉大辞典》《内蒙古大辞典·民族卷》。用蒙古、汉、德文发表学术论文 100 多篇。2023 年获蒙古国总统颁发的"北极星"勋章。

白·特木尔巴根。2017 年

白·特木尔巴根

白·特木尔巴根（1951—2018），内蒙古扎赉特旗人，文学博士，内蒙古师范大学教授，著有《古代蒙古作家汉文创作考》《〈蒙古秘史〉文献版本研究》（获 2006 年内蒙古自治区哲学社会科学优秀成果政府奖一等奖，2011 年该书在蒙古国出版），《〈蒙古秘史〉文献版本考》《汉籍蒙古族民俗文献辑注》《蒙古族古代文学文献研究》《蒙古族古代文学与历史文化研究》等多部。论文 80 余篇，其中 3 篇分获内蒙古自治区第三、五、六届哲学社会科学优秀成果政府奖二、三等奖。

包额尔德木图。2019 年

包额尔德木图

包额尔德木图（亨儿只斤·额尔德木图，1952—），内蒙古科尔沁右翼前旗人，内蒙古民族大学教授，讲授蒙汉翻译、公共关系学、中国北方民族史研究、蒙古族历史研究、蒙古族宗教研究等课程，是蒙古族历史硕士点学科带头人、导师，先后在该校建立了法学、民族学、历史学三个硕士学科点。在通辽电视台做《科尔沁历史文化讲座》55 讲；在内蒙古电视台《百家讲坛》上做《科尔沁历史讲座》15 讲，《蒙古族宗教讲座》35 讲，《巴思八喇嘛》和《蒙古亨额教崇拜的腾格里》20 讲，《讷额伦额可及扎赛特博格达山》10 讲。蒙古文专著《成吉思汗之骏》（合编），《蒙古语词汇》《农药手册》《卜和克什克及其蒙文学会》（主编），《钦达牟尼渊源》（合编，获内蒙古自治区精神文明建设"五个一工程"奖），《蒙古秘史》插图注释本（蒙、汉），《蒙古萨满教及其思想史》《蒙古族古代军事词典》（副主编），《蒙古族全史》（合编，4 册），《东胡人历史与文化》（主编，获内蒙古自治区精神文明建设"五个一工程"奖），《蒙古族历史文化》（主编），《蒙古史讲义》（副主编），《公共关系学》（主编），《蒙古族历史》（主编），《嫩科尔沁史概略》（主编）。汉文专著《简明翻译学》（主编，蒙汉合璧），《科尔沁文化史》（主编），《科尔沁民俗》（主编），《蒙古族大词典》（参编），《蒙古简史》（主编），《科尔沁历史与地理》（主编），《嫩科尔沁演变史》（主编），《奈曼文化史》《图什业图简史》《黄金史纲》（蒙译汉），《金轮千辅》《水晶珠》（蒙译汉）等。

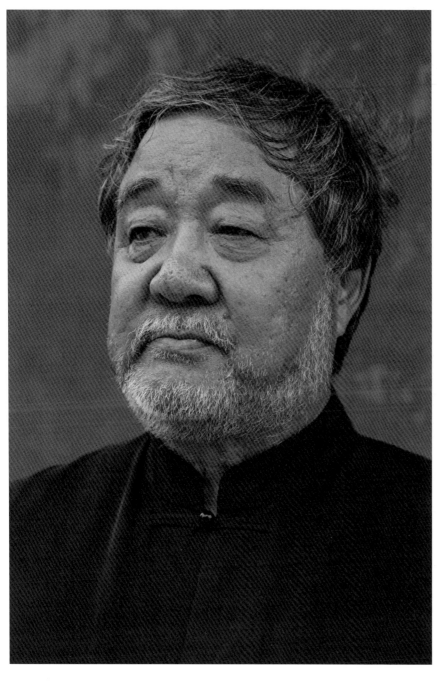

塔拉。2018 年

塔拉

塔拉（1955—），内蒙古呼和浩特市人，考古学家，先后任内蒙古文物考古研究所所长，内蒙古博物院党委书记、院长，内蒙古自治区文化厅党组成员、自治区文物局副局长，研究馆员，获国务院"政府特殊津贴"。1989 年被授予"全国文物安全保卫工作先进个人"，1998 年被授予"全国文物博物馆系统先进工作者"称号，2007 年被评为"内蒙古杰出人才"。内蒙古政协第十、十一届委员，内蒙古政协文史委员会副主任，内蒙古师范大学博士生导师，中国考古学会理事、中国博物馆协会常务理事，兼任吉林大学、辽宁师范大学、中国社会科学院客座教授或研究员，2011 年被聘为联合国教科文组织国际自然与文化遗产空间技术中心第一届科学委员会委员。为内蒙古自治区的环境考古、聚落考古、航空考古、沙漠考古等领域的研究与发展以及内蒙古博物院的现代化建设、考古人才的培养做出了卓越的贡献。他主持的多个考古项目列入当年的"全国十大考古新发现"，其中元上都遗址 2012 年进入《世界遗产名录》。著作《考古揽胜——内蒙古文物考古研究所 60 年考古重大发现》（合著），《草原考古学文化研究》（获内蒙古自治区第二届哲学社会科学优秀成果政府奖一等奖、内蒙古社会科学院建院 30 年标志性成果奖），《小黑石沟——夏家店上层文化聚落遗址发掘报告》（获内蒙古自治区第三届哲学社会科学优秀成果政府奖二等奖）。

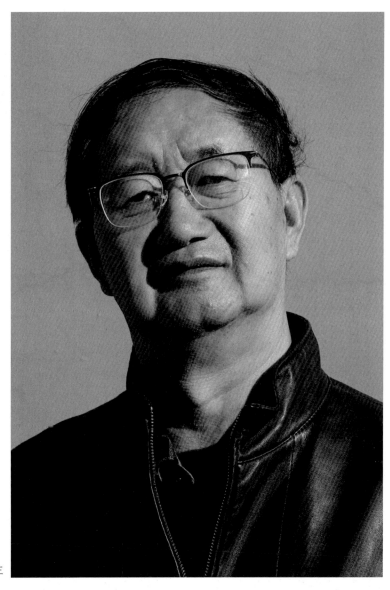

吴彤。2021 年

吴彤

吴彤（1954—），内蒙古科左中旗人，清华大学人文学院科学史系教授，博士生导师，清华大学科技与社会研究所原所长，清华大学科学技术与社会研究基地原副主任。四次获国家社会科学基金资助。主讲科学技术哲学专题、自然辩证法、诗画与炼丹、沈括与梦溪笔谈、复杂性研究的哲学、系统科学哲学等课程。1993 年获全国高校霍英东教育基金会青年教师三等奖，1995 年获国务院"政府特殊津贴"，1998 年获宝钢教育基金会优秀教师奖，2000 年入选教育部"跨世纪人才"，2003、2005 年两次获清华大学"良师益友"奖，2014 年获清华大学"龚育之科教奖"。1998 年《生长的旋律——科学的自组织演化》获国家教委社会科学优秀成果二等奖，1999 年《生长的旋律——科学的自组织演化》获国家首届社会科学基金优秀成果三等奖。中国自然辩证法研究会副理事长，中国系统科学学会副理事长，中国自然辩证法研究会复杂性与系统科学哲学专业委员会主任。北京师范大学等多所学校兼职教授。《系统科学学报》常务副主编，《自然辩证法通讯》《自然辩证法研究》《科学技术哲学研究》编委。专著《复归科学实践》（中文、英文版），《科学实践与地方性知识》《科学实践哲学——基本问题与多重视角》（主编），《复杂性研究的科学哲学探索》（2008、2021 两版），《三生万物——自组织、复杂性和科学实践》（文集），《多维融贯——系统分析与哲学思维方法》《自组织方法论研究》《生长的旋律——科学的自组织演化》《人与自然. 生态、科技、文化和社会》（合著，第一作者），《自组织的哲学》（合著）。译著《复杂性：一种哲学概观》《脆弱的领地——复杂性与公有域》《混沌与秩序》《自组织的宇宙观》《科学实验哲学》。论文 260 多篇。主要学术贡献：1. 关于机械自然观的研究。2. 自组织哲学的研究。3. 复杂性的科学哲学研究。4. 科学实践哲学及其地方性知识观研究。北京师范大学物理学专业学士、哲学专业硕士。曾任内蒙古大学哲学系主任、教授。

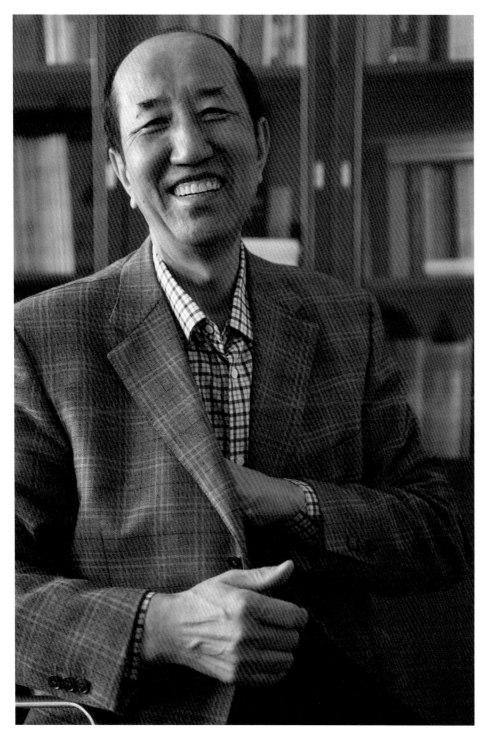

王顶柱。2017 年

王顶柱

王顶柱（图力古尔，1955—），内蒙古科右中旗人，内蒙古民族大学原校长、党委书记，内蒙古自治区人民政府参事。获国务院"政府特殊津贴"，获自治区有突出贡献的中青年专家、自治区教学名师、自治区杰出人才、自治区中国少数民族语言文学学科带头人、科尔沁英才等称号。曾兼任内蒙古自治区社科联副主席，中国蒙古学学会副会长，中国蒙古语文学会副会长，全国大中专（中师）蒙古文教材编审委员会副主任，内蒙古自治区普通高等学校蒙文教材编审委员会副主任，内蒙古自治区蒙古文正字法委员会委员，中国少数民族双语教学研究会副会长。主持编写《现代蒙古语》《蒙古文字史概要》等 5 部蒙古文统编教材，撰写出版《蒙古语言学文献志》（获自治区哲学社会科学优秀成果政府奖），《科尔沁刺绣》《科尔沁土语演变与发展趋势研究》（获国家民委人文社会科学优秀成果二等奖）等 13 部著作，《蒙古文字史概要》已再版三次，成为国内十多所高校蒙古语言文学专业唯独一部统编教材。发表《关于科尔沁方言研究亟待解决的几个问题》等 70 余篇学术论文。

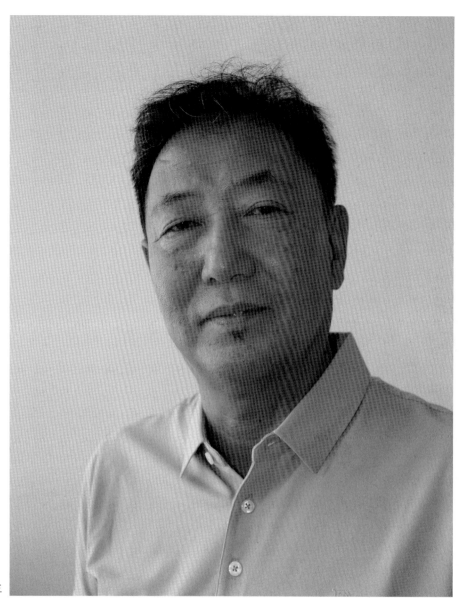

杜金柱。2023 年

杜金柱

杜金柱（1963—），内蒙古呼和浩特出生，祖籍辽宁阜新市，天津财经大学研究生学历、经济学博士、教授。自 1984 年起在内蒙古财经大学工作，历任统计学系主任、教务处长、研究生与学科规划建设处长，副校长、校长、党委副书记等职。40 年来带领广大师生耕耘跋涉、共同奋斗，学校发展取得一系列重大突破，填补了自治区高校的多项空白，培养出一大批"治学报国、奉献边疆"的莘莘学子，成就了自治区高等教育版图中不可替代的重要地位。

主讲统计学、国民经济核算、宏观经济统计分析、人口统计学、统计前沿专题等课程。

主持研究国家社科项目、国家统计局课题、内蒙古自治区课题"中国区域经济增长趋同性统计研究""内蒙古区域国际竞争力统计研究""内蒙古经济追赶战略实证研究""西部地区经济追赶战略实证研究""中国工业技术进步分析研究""内蒙古自治区人口迁移和流动研究""收入分配与提升内蒙古农村居民消费能力实证研究""有贫困陷阱的增长模型与不发达地区反贫困研究"等。主持研究内蒙古哲学社会科学规划项目"内蒙古区域国际竞争力发展的统计研究"获第九届全国统计科研成果二等奖。参与研究《以创建系列课程群维导向的新型课程建设模式研究与实践》获 2009 年高等教育自治区级教学成果二等奖。课题"内蒙古区域国际竞争力发展的统计研究"获内蒙古自治区第二届哲学社会科学优秀成果政府奖二等奖。获内蒙古有突出贡献中青年专家、自治区新世纪 321 人才工程第一层次人选称号。

主编《内蒙古区域国际竞争力统计研究》，副主编《统计学讲义》，主审《概率论》。兼任中国统计学会副会长，教育部第八届高等学校统计学类专业教学指导委员会委员，内蒙古自治区教育高质量发展咨询委员会成员。

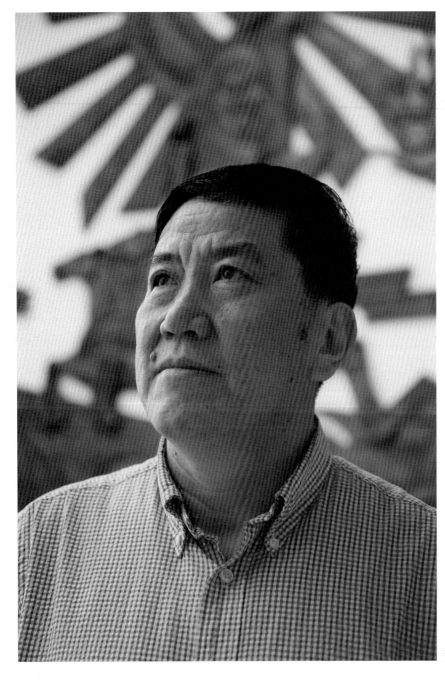

额尔很巴雅尔。2019 年

额尔很巴雅尔

额尔很巴雅尔（1963—），内蒙古奈曼旗人，教授，博士，博士生导师。曾任内蒙古大学党委委员、副校长，内蒙古自治区政协第十二届委员，曾任中国蒙古文学学会理事长。中国红楼梦学会第八届理事会理事、中国蒙古学学会副会长。曾在内蒙古兴安盟教育学院任教，曾在蒙古国立大学、英国剑桥大学留学或做访问学者。从事中国少数民族语言文学和文艺学方面的教学科研工作。目前主持国家社科基金重点项目——《哈斯宝与红学研究》，"内蒙古民族文化建设研究工程"项目——《蒙古族文学批评史》。主持完成教育部课题《C. 宝彦诺木合及其作品研究》；参与英国科学院课题《Mongol-Chinese relations in Liaoning，China: Inter-cultural negotiation and everyday practice》。出版《C. 宝彦诺木合及其作品研究》和《赛春嘎"自强开放"的民族意识与文化、艺术、社会观》两部学术专著，发表《哈斯宝〈新译红楼梦〉回批薛宝钗形象分析》《哈斯宝思想研究述评》《C. 宝彦诺木合创作方法论研究》《Mongolian Buddhist monasteries in present-day northern china a comparative study of monasteries in Liaoning and Inner Mongolian》等学术论文。主讲本科生《文学概论》《马列文论》，硕士研究生《蒙古国文论》《蒙古族历代文论》《中国古代小说理论》《民族文艺美学》，博士研究生《蒙古族文论》《蒙古族文学史料研究》等课程。

敖其。2018 年

敖其

敖其（1954—），内蒙古正蓝旗人（祖籍准格尔旗），蒙古国科学院博士，内蒙古师范大学教授，博士生导师，民俗学、民族学、社会学学科带头人之一，内蒙古师范大学社会学民俗学学院（系）任首任院长（主任），为该校学科建设做出了突出贡献。获国务院"政府特殊津贴"，全国"三八"红旗手。主讲《蒙古民俗》《蒙古民间民俗》课程被评为国家级、自治区级精品课程。主编《蒙古民间文学导论》《蒙古民俗》《民间文学概论》，参编《蒙古民俗学》《蒙古族文学史》。出版《察哈尔格什罗桑楚勒图木》（蒙），《中国民俗知识——内蒙古民俗》《蒙古游牧文化渊源》（蒙），《制度变迁与游牧文明》《草原物质文化研究》《内蒙古旅游指南》《蒙古族传统物质文化保护利用研究》（蒙），《蒙古族传统物质文化》《蒙古族民俗文化·服饰》《蒙古族民俗文化·饮食》《蒙古族民俗文化·人生礼仪》《蒙古族民俗文化·节庆》《蒙古学百科全书·民俗》（副主编），《蒙古族传统服饰经典样式》（副主编）等。学术论文 60 余篇。国际亚细亚民俗学会中方副理事长、中国民俗学会副会长、中国蒙古文学学会副会长、内蒙古民俗学会副理事长。

张双福。2017 年

张双福

张双福（1955—），内蒙古科右前旗人，研究员、编审，曾任内蒙古社会科学院杂志社副总编，《内蒙古社会科学》（蒙）主编、《蒙古学年鉴》主编、哲学与宗教研究所副所长。曾任蒙古文《甘珠尔》编委会主编、《蒙古学百科全书·文献卷》副主编、中国蒙古语文学会副理事长兼秘书长。现任《蒙古学文献大系》语言文献卷主编，《蒙古学文献大系》文学文献卷主编。先后撰写发表论文 200 余篇，出版校注论著 30 余部。著作《古蒙古语研究》《〈蒙古秘史〉还原及研究》《明照心志论研究》，元译《诞化世传》研究（合著），《红史》，编著《甘珠尔经·辞书卷》和《甘珠尔经·序目卷》；研究整理《华夷译语》《蒙古译语》《蒙文箴言诗》《藏文箴言诗》《印度箴言诗》《察哈尔格西罗桑楚臣略传》（与色·斯琴毕力格合作）；校注《福资白莲嬉——〈具足王子传〉研究》，《泥中莲》（诗集），《心灵的骏马》（诗集），译著《大地骄子》，《弦线征服——马头琴》；主编《甘珠尔经》（1、2 卷），蒙古文化宗教哲学研究丛书之一《日光》、之二《相马经》、之三《宝匣》、之四《赞诗联语》。《甘珠尔经》（第 1 卷）获第三届中国民族图书一等奖；蒙古文《甘珠尔经》获第三届国家图书奖提名奖。参加国家"七五""八五""九五"重点科研课题《蒙古族文学史》《蒙古族详史》《中国文献大辞典·少数民族卷》撰稿；参加国家教委"八五"人文社会科学研究规划项目《蒙古族佛教文学研究》；《中国蒙古文古籍总目》学术顾问；《中华人物辞海》（当代文化卷）特约顾问编委；曾参与研制内蒙古第一部蒙古文电脑 MD–1 型的文字设计。

乌兰。2016 年

乌兰

乌兰（1954—），内蒙古科左中旗人，蒙古学家，历史学博士，先后在内蒙古大学蒙古史研究所、中国社会科学院中国边疆史地研究中心、民族学与人类学研究所工作，研究员、博士生导师，日本早稻田大学访问学者。出版学术著作《〈蒙古源流〉研究》《文献学与语文学视野下的蒙古史研究》《〈元朝秘史〉校勘本》，《疾驰的草原征服者》（日译汉，合译）。有《蒙古征服乞儿吉思史实的几个问题》《关于达延汗史实方面几个有争论的问题》《Dayan 与"大元"——关于达延汗的汗号》《汪国钧本〈蒙古源流〉评介》《17 世纪蒙古文史书中的若干地名考》《〈蒙古源流〉成书的历史背景及其作者》《印藏蒙一统传说故事的由来》《〈元朝秘史〉"兀真"考释》《关于蒙古姓氏的研究》《关于成吉思汗"手握凝血"出生说》《从新现蒙古文残叶看罗桑丹津〈黄金史〉与〈元朝秘史〉之关系》《〈八旗满洲氏族通谱〉蒙古姓氏考》《〈元朝秘史〉版本流传考》《蒙古族源相关记载辨析》等多篇论文。

斯琴孟和。2018 年

斯琴孟和

斯琴孟和（1960—），内蒙古阿拉善右旗人，西北民族大学二级教授、博士生导师，《西北民族大学学报》蒙古文版主编，国家社会科学基金学科评审组专家、国家社科基金重大项目首席专家、中国博士后科学基金评审专家、教育部学位与研究生教育发展中心评审专家，蒙古国科学院博士学位评审委员会特邀委员。政协甘肃省第八、九、十届委员。1996—1999 年受国家留学基金委派遣到蒙古国科学院学习，获博士学位，2003—2004 年公派赴俄罗斯圣彼得堡国立大学做高级访问学者。

出版专著、教材《卫拉特蒙古祝颂词》（1993、1997）、《阿拉善蒙古人》（1995）、《蒙古族祝颂词的多层次文化内涵》（2000）、《蒙古族"松庚"仪式及其颂词的历史渊源》（2003）、《蒙古族祝颂词研究》（蒙古国，1999 年）、《蒙古族崇尚三岁孩童的文化渊源》（蒙古国，1997）、《中国民俗学论文索引》（主编，2003）、《文秘学概论》（教材，2000）、《蒙古族当代文学》（教材，1993）、《蒙古民间故事类型学导论》（2010）、《蒙古民间文学类型学丛书》（主编，共 10 部，2010—2018）、《蒙古英雄史诗学术史》（2018）、《蒙古民间故事数字化平台《蒙古民间故事类型及母题索引》（上下卷，2018）、《达斡尔语民间故事文本及译注》（主编，2021）。在国内外以蒙、汉、英、俄、日等文发表论文 90 余篇，获得省部级以上学术成果奖多项。

主持完成联合国教科文组织的国际合作项目《跨国游牧民族文化比较研究》、国家社科基金项目《蒙古民间故事类型研究与数据库建设》《蒙古英雄史诗学术史研究》，教育部社科基金规划项目《国内外蒙古族民间故事类型研究与数据库建设》，国家民委科研项目《蒙古民间故事类型研究》等。

孛·吉尔格勒。2017 年

孛·吉尔格勒

孛·吉尔格勒（1958—2018），内蒙古新巴尔虎左旗人，内蒙古党校／内蒙古行政学院教授，在内蒙古党校、内蒙古行政学院开设民族学、宗教学、文化人类学、马克思主义民族问题选读、环境法概论、城市民族工作、游牧民族的母语与语境课。专著有《民族学史论》《蒙古政教史论》《游牧文明史论》《民族宗教现象的透视》《游牧文明：传统与变迁》《蒙古社会史》等。论文有《论蒙哥汗创建横跨欧亚大陆蒙古帝国的战略思维》《干旱区生态保育与可持续发展》等。在《中国历史文化名城——呼和浩特》《蒙古高原的记忆》《家园》《文明·草原》《草原·城市》《蒙古人的故事》《风雪满族屯》《乌兰毛都——我的杭爱草原》《天神折鞭之地——钓鱼城》等电视片中任民俗顾问或撰稿人。

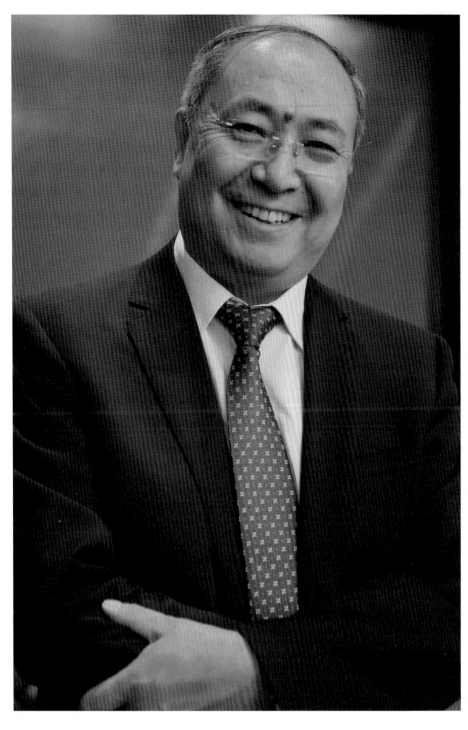

朝戈金。2018 年

朝戈金

朝戈金（1958—），内蒙古巴林右旗人，出生于呼和浩特。现任中国社会科学院学部委员，学部主席团成员，文哲学部主任，民族文学研究所所长、研究员。中国社会科学院研究生院文学部主任、少数民族文学系主任、中国社会科学院大学教授。国内主要兼职有：国务院学科评议组成员、国家社科基金评委、中国民俗学会会长、中国蒙古学学会会长、中国少数民族文学学会会长。国际学术职务有国际哲学与人文科学理事会主席（CIPSH）、国际史诗研究学会会长（ISES）、联合国教科文组织非物质文化遗产领域专家、联合国教科文组织亚太地区非物质文化遗产国际培训中心（CRIHAP）管委会委员。长期从事少数民族文学和民俗学研究，有专著论文译作等一百多种以多种文字发表于美国、俄罗斯、日本、蒙古、马来西亚、越南、中国等。获各类国际和国内表彰奖项多次，包括中国社会科学院优秀科研成果奖和俄罗斯萨哈共和国议会奖状、威廉·汤姆森奖章等。《民族文学研究》杂志主编，《中国社会科学》《文化分析》《口头传统》《口头文学研究》等近 20 种美国、俄罗斯、蒙古、中国等刊物编委。《中国大百科全书·中国文学卷》（第三版）副主编兼《少数民族文学卷》主编。

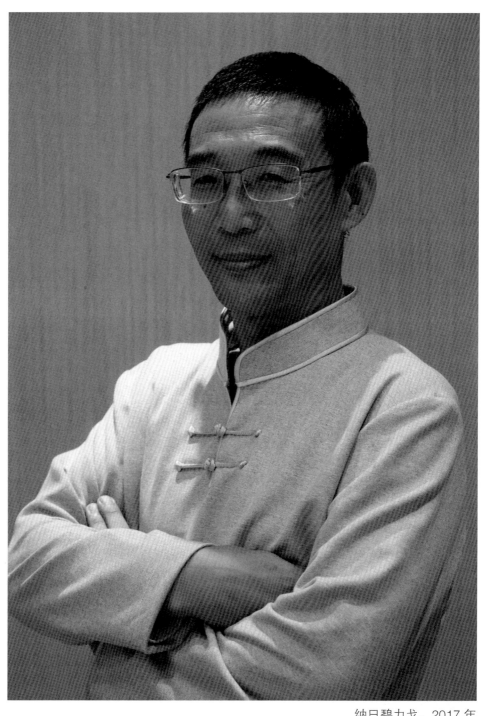

纳日碧力戈。2017 年

纳日碧力戈

纳日碧力戈（1957—），出生于呼和浩特，全国首位人类学民族学双冠名长江学者，内蒙古师范大学资深（一级）教授，西南民族大学民族学与社会学学院特聘院长，复旦大学原特聘教授、国家民委民族研究重点基地复旦大学民族研究中心主任。兼任国家教材委员会专家委员会委员，2018—2022 年教育部高等学校民族学类本科专业教学指导委员会副主任委员，国家民委第二届决策咨询委员，教育部全国民族教育专家委员会委员，国际萨满文化研究会副会长，中国人类学民族学研究会副会长，中国艺术人类学学会副会长，中国世界民族研究会副会长。国家社科基金规划评审组专家，第十四届全国政协委员。曾任美国卡尔顿学院珍妮 – 拉斐尔·伯恩斯坦讲座教授。研究领域为符号人类学、族群与民族理论。主要著作《姓名论》《现代背景下的族群研究》《语言人类学》《万象共生中的族群与民族》《民族三元观：基于皮尔士理论的研究》《中国各民族的国家认同研究》（合著）；主要译著《社会如何记忆》《文化的解释》（主译）、《文化亲昵》（主译）等。

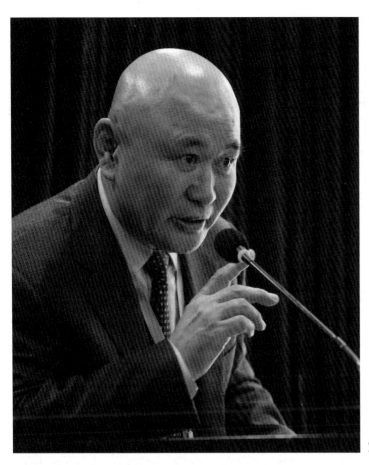

策·朝鲁门。2018 年

朝鲁门

朝鲁门（1963—），内蒙古苏尼特左旗人。内蒙古师范大学教授、博士生导师，博士，诗人、文学评论家、翻译家。内蒙古翻译家协会副主席，中国作家协会会员、内蒙古作家协会全委委员。1999—2000 年在日本留学，2007—2008 年以中国政府派遣研究员的身份赴日本东京外国语大学进行学术交流。

主持完成国家社科基金项目"二十世纪末期 20 年蒙古族小说现代主义流派研究""蒙古族游牧文学研究""新世纪蒙古族诗歌传播研究"等十余项。主编高校教材《蒙古文化简史》；出版专著《文化变迁中的蒙古文学研究》《苏尼特研究》（主编）、《诗性智慧与游牧文化心里》《文化阐释与文本解读》《蒙古族游牧文学研究》《"聊斋志异"选译与赏析》。合著《二十世纪八九十年代蒙古文学研究》《蒙古学百科全书·民俗卷》《蒙古文学经典导读》《蒙古族文学艺术与"一带一路"建设研究》等。创作出版诗歌作品集《青青塔穆奇长天》（合著）、《倾听寂静》《花之风》《游动的群山》（合著）《游牧历时》《马蹄花纹的雄风》《我的大学》。翻译出版《苡蓉诗选——隐秘的莲花》《狐狸，我喜欢你》《真假两个皇帝》《布赫诗选》（合译）、《伏来旺诗选》（合译）、《莫言中篇小说选》（合译）等。

论文《日常语言与诗歌语言》2003 年获内蒙古自治区第七届社会科学优秀科研成果青年奖，评论《评小说集"黑白之间"》2003 年获首届内蒙古文艺评论二等奖，诗歌《骏马》2005 年获第七届内蒙古自治区文学创作"索伦嘎"奖，教材《蒙古文化简史》2014 年获内蒙古师范大学教学优秀成果一等奖，歌曲《母亲和故乡》、歌曲《和谐祖国》2014、2017 年分获内蒙古自治区精神文明建设"五个一工程"奖，歌曲《我的大学》2020 年获内蒙古自治区文艺创作"萨日纳"奖，文集《文化视角与文本阐释》获第二届内蒙古文艺评论一等奖，2019、2018、2023 年获内蒙古自治区优秀教学成果政府奖一等奖（集体奖），2018 年获"2018 年度中国十佳诗人"称号。诗歌《成吉思汗的大地》2006 年获"蒙古国自由作家联盟奖"，诗歌《母乳恩惠的生命》2006 年获蒙古国作家协会《世界蒙古语诗歌大赛》三等奖。

主要论文《诗歌语言与日常语言》《马形象的文化内涵变迁》《现代主义与蒙古文学》《蒙古族小说批评的现代主义体验》《感伤之回忆与自我追寻》《敖包意象》《现代意识与象征形象、象征意象》《蒙古文小说的语言选择与模糊语言》《与宇宙对话的东方诗人》《日本俳句对蒙古诗歌的影响》《探析跨世纪蒙古文学新倾向》《新星构造的新神话世界》《清洁的少年心理世界》《蒙古地名文化学研究》《游牧文化与蒙古游牧文学》《诗歌艺术探索与文化心理积淀》《古代蒙古人英雄崇拜及灵魂观》《理论构建与概念范畴体系》等。2023 年出版《我的大学——策·朝鲁门词作诗歌专辑》。

额尔敦白音。2018 年

额尔敦白音

额尔敦白音（1962—2019），内蒙古奈曼旗人，内蒙古大学教授，博士，博士生导师，教育部"长江学者奖励计划"特聘教授、中组部国家"万人计划"领军人才、中宣部文化名家暨"四个一批"人才，国务院学位委员会第六、七届学科评议组成员、内蒙古自治区学位委员会委员、内蒙古大学"蒙藏文化关系研究中心"主任、内蒙古北方民族文化遗产研究会会长。著作《松巴堪布诗学研究》《〈占布拉道尔吉传〉研究》(获内蒙古第三届哲学社会科学优秀成果政府奖一等奖)，《萨班·贡嘎坚赞〈智者入门〉综合研究》《贡嘎坚赞〈智者入门〉与阿旺丹达〈嘉言日光〉比较研究》(获内蒙古第六届哲学社会科学优秀成果政府奖一等奖)。主持完成《〈诗镜论〉及其蒙古族诗学研究》《蒙藏诗学关系研究——贡嘎坚赞〈智者入门〉与阿旺丹达〈嘉言日光〉比较研究》《萨班·贡嘎坚赞〈智者入门〉综合研究》等国家社科基金项目。译著《魔尸传》(尸语故事)，《蒙古学百科全书·文学卷》(第二作者，蒙、汉)，《〈蒙古佛教史〉研究》(三、四辑，第二作者)。目前正在主持国家社会科学基金重大项目《元明清蒙古族藏文典籍挖掘、整理与研究》。中山大学兼职教授、西藏大学客座教授、海南师范大学客座教授、西北民族大学兼职教授。获内蒙古自治区杰出人才奖、内蒙古自治区"草原英才"、内蒙古自治区高校工委优秀共产党员、内蒙古自治区敬业奉献道德模范称号。获国务院颁发的"政府特殊津贴"。2023 年在内蒙古大学举办"额尔敦白音教授"学术成果研讨会，同时发行《额尔敦白音文集》(6 卷本)。

胡日查。2023 年

胡日查

胡日查（1962—），内蒙古库伦旗人，博士，现任内蒙古师范大学民族学人类学学院二级教授、博士生导师，曾兼任内蒙古史学会副会长、中国蒙古史学会副会长、内蒙古自治区政协应用型智库专家。2017 年入选内蒙古自治区"草原英才"。主持完成国家社科基金特别委托项目"草原文化区域分布研究"、北部边疆历史与现状研究项目——"科尔沁史""阿鲁科尔沁、乌拉特、四子部落、茂明安史"，教育部人文社科规划项目"清代内蒙古地区寺院经济研究""清代蒙古寺院管理体制研究"、国家新闻出版署"十二五"重点图书出版项目"蒙古部族史研究丛书"（任同名书主编）、国家社科基金项目"藏传佛教在蒙古地区发展研究""藏传佛教与近代内蒙古社会研究""清代藏传佛教在蒙古地区的传播与发展研究"、国家社科基金重大项目"蒙古文《大藏经》文化价值体系研究"等项目。国家《清史》编纂工程项目《清史·典志·民族志·蒙古篇》课题组成员，国家社科基金重大项目《内蒙古通史》编写组成员。

在《中国边疆史地研究》《内蒙古社会科学》等期刊发表《16 世纪末 17 世纪初嫩科尔沁驻地变迁》《关于朵颜卫者勒篾家族史实》《明代蒙古莽晦王及其所部"往留三营"考辨》《清代校勘刊行蒙古文 < 甘珠尔 > 诸问题考辨》等 85 篇论文。出版《科尔沁蒙古史略》（第一作者，民族出版社，2001；修订本，内蒙古文化出版社，2015），《蒙古文化研究丛书·兵学》（译著，内蒙古教育出版社，2003），《草原文化区域分布研究》（副主编，内蒙古人民出版社，2008），《清代内蒙古地区寺院经济研究》（专著，辽宁民族出版社，2009），《清代蒙古志》（合著，内蒙古人民出版社，2009），《内蒙古通史》（合著，人民出版社，2011 年），《藏传佛教在蒙古地区的传播研究》（第一作者，民族出版社，2012），《清代蒙古寺庙管理体制研究》（专著，辽宁民族出版社，2014），《蒙古历史文献概要》（主编，内蒙古人民出版社，2014），《嫩科尔沁史》（第一作者，内蒙古大学出版社，2018）《近代内蒙古社会变革中的藏传佛教》（专著，辽宁民族出版社，2018）等。《呼和浩特地区召庙研究》《科尔沁蒙古史略》2000、2003 年分获内蒙古哲学社会科学优秀成果青年奖。《草原文化区域分布研究》（副主编）获 2008 年内蒙古自治区社会科学优秀成果一等奖，《内蒙古通史》（参编）获 2008 年内蒙古自治区社会科学优秀成果一等奖，《清代内蒙古地区寺院经济研究》获 2010 年自治区第三届社会科学优秀成果政府二等奖，《清代蒙古寺庙管理体制研究》获内蒙古自治区第五届哲学社会科学优秀成果政府奖二等奖，《科尔沁部史略》获内蒙古自治区第六届哲学社会科学优秀成果政府奖二等奖，《清代校勘刊行蒙古文 < 甘珠尔 > 诸问题考辨》获内蒙古自治区第七届哲学社会科学优秀成果政府奖二等奖。

乌云毕力格。2017 年

乌云毕力格

乌云毕力格（1963—），内蒙古巴林右旗人。中国人民大学国学院教授，德国哲学博士，西域历史语言研究所所长，教育部"长江学者"特聘教授，享受国务院"政府特殊津贴"专家。先后供职于内蒙古大学、波恩大学和东京外国语大学。现兼任中国民族史学会副会长，中国蒙古学会副会长，中国蒙古史学会名誉会长（曾任会长），教育部历史类教学指导委员会委员，中国人民大学学术委员会委员，中国藏学研究中心学术委员会委员，内蒙古大学兼职教授。国际学术期刊（《蒙古学问题与争论》），Oyirad Studies（《卫拉特研究》）及中国蒙古史学会会刊《蒙古史研究》主编。获内蒙古大学历史学学士、硕士，德国波恩大学哲学博士学位。历任内蒙古大学教授、蒙古学学院副院长、蒙古学研究中心副主任兼蒙古史研究所所长，德国波恩大学东方学与亚洲研究学院蒙古学教授。2010 年至今任中国人民大学国学院二级教授，常务副院长。1994—1998、2001、2010—2011、2018、2019 年在德国波恩大学访问研究任教。2002—2004、2009 年在日本东京外国语大学、本地球环境学研究所访学研究。

主持多个国家级科研项目《十七世纪前半期蒙古喀喇沁部与后金（清）》《17 世纪前半期南蒙古政治史研究》《＜阿萨喇克其史＞研究》《史表·议政王大臣表》《和硕特统治时期（1642－1717）西域历史研究》《满文、满文文献与清史研究》《和硕特部研究》《西藏档案馆所藏蒙古文档案研究》《西域历史、宗教与文献研究》《明代西域多语种文本与国内民族交流史研究》《建设新时代国学－古典学本科人才交叉培养体系》等。《喀喇沁万户研究》《内蒙古通史（第四卷）》获 2012 年度内蒙古社会科学研究优秀成果一等奖。《蒙古游牧图》获 2016 年北京市社会科学研究优秀成果一等奖。2015 年荣获"宝钢优秀教师奖"。

专著《喀喇沁万户史研究》《＜阿萨喇克其史＞研究》《青册金鬘：蒙古部族与文化史研究》《五色四藩：多语文本中的内亚民族史地研究》《十七世纪蒙古史论考》。合著《蒙古史纲要》《蒙古民族通史·第四卷》《卫拉特史纲》《内蒙古通史纲要》《土谢图汗——奥巴评传》《蒙古游牧图——日本天理大学所藏蒙古手绘地图及其研究》《同文之盛：＜西域同文志＞整理与研究》《内蒙古通史·第四卷》（主编，合著）。编著（含合作主编）《明清档案与蒙古史研究》《亦邻真蒙古学文集》（蒙、汉）、《硕果》《清内阁蒙古堂档》（蒙、满）、《蒙古史研究 211 丛书》（蒙、汉文，1－4 本，主编）、《西域历史语言研究丛书：蒙古学卷》（1—7 卷）、《清前期理藩院满蒙古文题本》（1—23 卷）、《满文档案与清代边疆与民族研究》（主编）、《满蒙档案与蒙古史研究》《清太祖满文实录大全》（与吴元丰主编）、《清代五当召蒙古文历史档案汇编》（和迟炫主编）、《般若至宝——亦邻真教授学术论文集》（和乌兰主编、《般若宝藏——亦邻真教授蒙古文论著及手迹》（和乌兰巴根、巴根那主编）、《蒙古国藏第一世哲布尊丹巴呼图克图蒙古文传记汇集》（上下，与散·楚仑同编）。主编上海古籍出版社刊物《蒙古史研究》。学术论文百余篇（略）。

金锋。2022 年

金锋

金锋（1956—），内蒙古呼和浩特人，日本东京大学人类（遗传）学博士。原中国科学院心理健康重点实验室行为生物学研究室 PI 研究员。现日本未来生命科学研究院研究员、美国 Quality Assurance International（QAO）有机认证执行检察官。中国农业科学院客座教授。赤峰阿拉坦新资源食品有限公司法人代表、内蒙古巴林右旗思亲达来乳制品有限公司创建及合伙人。

1975 年就职于中国科学院遗传研究所，1983—2002 年从事人类遗传学及分子医学研究。2003 年发现并提出"哺乳动物的肠道神经系统与肠道微生物复合构成肠脑，并影响哺乳动物包括人类的焦虑和抑郁行为"，有效地防止了多种病毒的感染及扩散。2008 年研究开发出应用于人类抗病毒感染和消化道疾病治疗的微生物制剂并推向市场。2009 年发现 NS 共生菌特定菌株具有良好的恶性肿瘤抑制作用，研究开发的 NS 微生物制剂在日本进入不同医学范畴的临床辅助治疗和应用，包括病毒感染以及恶性肿瘤的辅助治疗。2010 年研究开发了用于心理疾病以及行为控制、以及防治老年认知障碍和退行性病变等方面的微生物制剂，用于人类及动物的行为干预。2011—2012 年研究开发了抑制幽门螺杆菌的微生物食品，抗皮肤过敏的微生物护肤用品，在日本市场首先上市，并且获得了 NS 乳酸菌和 NS 共生菌的国外专利保护。2012 年研发的 NS 乳酸菌以及 NS 共生菌获得国外的知识产权保护。在国内外合作建立多个共生微生物群动物养殖基地，推广无药无抗、高品质禽畜肉类生产的安全养殖技术，产生了重大的经济和社会效益。

研究方向：共生微生物与身心健康的关系；特定细菌和特定饮食对健康的影响；通过共生微生物的干预治疗重度消化道系统疾病和过敏性疾病及自身免疫性疾病；用肠道微生物改善糖尿病和高血脂等代谢性疾病以及肿瘤的辅助治疗；用肠道微生物，抑制幽门螺旋菌和人乳头瘤病毒（HPV）感染，治疗改善心理疾病如抑郁症和焦虑症，治疗和改善儿童自闭症、多动症及抽动症秽语症；治疗帕金森和老年认知症。

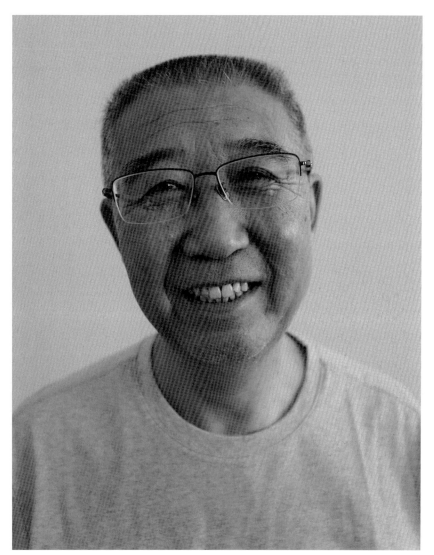

七十三。2023 年

七十三

七十三（1963—），内蒙古科左后旗人，1983—1990 年在内蒙古师范大学教育系学习，先后获得学士、硕士学位，1990 年留校任教至今。现为内蒙古师范大学心理学院教授、博士生导师。曾任该校教育系副主任、教育科学学院副院长和党总支书记、院长，心理学院党委书记。兼任中国心理学会理事、中国社会心理学会常务理事，中国社会心理学会民族心理学专业委员会主任，内蒙古心理学会理事长。2001 年至今培养 100 余名博士和硕士研究生。完成国家级、省部级科研项目多项。出版《汉英俄蒙西里尔文对照心理学词典》（科学出版社，2022 年）、《蒙汉儿童青少年个性与社会性发展研究》（中央民族大学出版社，2011 年，2012 获内蒙古自治区哲学社会科学优秀成果二等奖）、《心理学概论》（北京师范大学出版社，2017 年）、《中小学教育心理学》（北京师范大学出版社，2017 年）、《教育心理学》（辽宁民族出版社，1996 年，获教育部大中专院校少数民族文字优秀教材三等奖）、《儿童发展心理学》（内蒙古人民出版社，2002 年）等十余部著作、教材和专业工具书。《蒙古语授课教育学科教学建设》项目 1997 年获高等教育自治区级教学成果一等奖，《蒙汉双语授课心理学专业教学建设》2005 年获高等教育自治区级教学成果一等奖，《汉英蒙对照心理学名词术语》2011 获第四届全国教育科学研究优秀成果三等奖。2011 年获"全区优秀党务工作者"称号，2012 年获"自治区有突出贡献中青年专家"称号，2019 年获国务院"政府特殊津贴"，2022 年获"中国心理学会认定的心理学家"称号。

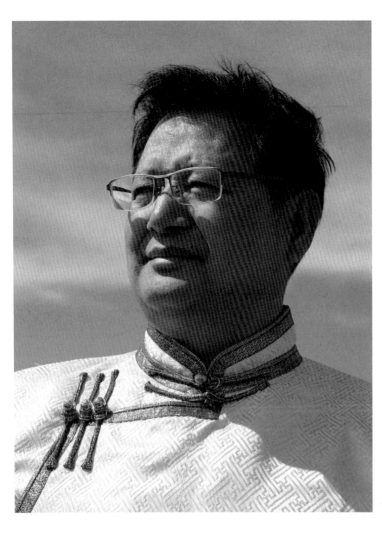

青格力。2021 年

青格力

青格力（青格勒，1963—），青海省德令哈市人，历史学家。获日本早稻田大学博士学位，中国社会科学院古代史所（中国历史研究院）研究员、内陆欧亚研究中心副主任。1979 年从海西州民族师范学校毕业后分别在乡村小学和县民族中学任教。1985 年毕业于中央民族学院（今中央民族大学）并留校任教。1989—1992 年为中央民族大学硕士研究生，师从贺希格陶克陶教授攻读文献学专业，以"13—14 世纪蒙古文文书研究"为题，对古代蒙古文献方法论研究做了开创性探索研究。1994 年底赴日本留学，1997 年考入日本早稻田大学，师从蒙古学家吉田顺一教授，主修内陆欧亚游牧民族史、蒙古史。期间发表论文《顾实汗法典的制定——对 < 阿拉坦汗法典 > 的质疑》，重新认识蒙古族传统法制史，在日本蒙古学界引起关注。2004 年回国并在中国社会科学院历史所工作，参与成立该所内陆欧亚研究中心并任副主任、研究员。出版专著《如意宝树史》《青海卫拉特联盟法典》，主编《德都（青海）蒙古历史文化研究丛书》汉文版共 7 册、2016 年出蒙古文版 6 册。专著《德都蒙古历史考论》（上下）、《德都蒙古史料汇编》《白桦法典》《卡尔梅克巴嘉氏 < 西藏行纪 > 》、《青海·西藏行纪》《益希班觉研究论集》《德都蒙古历史与文化》、《内陆欧亚史纲》（参与）、《民间信仰与社会生活》（参与）《吉田顺一 < 蒙古秘史研究 > 》（翻译）。合著《 < 蒙古秘史 > 新复原、校勘、拉丁音写、今译及词汇索引》是对这一经典文献的再研究。另有《松巴堪布益西班觉著作与研究丛书》蒙汉版。即出《蒙医药典〈 dom 经〉研究》《中国布里亚特研究综述》。为固始汗博物馆雕塑和阿拉腾德令哈寺院 108 米《德都蒙古佛教源流画卷》设计内容体系。主持项目主要有国家社科基金重点项目"大兴安岭地区遗存古代多文种摩崖题记调查与研究"。

论文《四卫拉特联盟的形成》《17 世纪中后期的卫拉特与河西走廊》《十七世纪卫拉特南迁原因再探讨——兼论游牧社会"集中与分散"机制》《罕都台吉在康区的活动探析》《13—14 世纪蒙古文文书尊称格式与音变》《13—14 世纪授予宗教人士的蒙古文文书格式研究》《略论"德都蒙古"名称及其意义》《新发现灶火河元代摩崖题记年代考及回鹘蒙古文鸡年题记释读》《呼和浩特市万部华严经塔回鹘蒙古文题记》《松巴堪布·益希班觉"文集"刻本与乌素图召木刻雕版》等蒙、汉、日、英文 80 余篇。

阿拉坦。2023 年

阿拉坦

阿拉坦（1964—），祖籍内蒙古科左中旗，出生于赤峰市。1981 年考入北京大学西方语言文学系英语语言文学专业，1985 年本科毕业后考取本系研究生，1987 年毕业后任教于内蒙古工业大学外语系。历任内蒙古工业大学外语系主任、外国语学院院长、国际处处长、国际教育学院院长、港澳台办主任、俄蒙研究所所长、创新教育学院院长、继续教育学院院长。英国诺丁汉大学、美国马里兰州立大学巴尔的摩分校访问学者。现为内蒙古工业大学英语教授、硕导。教育部学位中心博士论文评审专家、内蒙古自治区大学外语教学研究会副会长、内蒙古自治区翻译协会副秘书长、内蒙古自治区第九届青联委员。获内蒙古自治区优秀教学成果二等奖、内蒙古自治区青年知识分子科技创新奖。

汉译英《孔子的故事》（外文出版社，1996 年）。《长调民歌申报联合国非物质文化遗产保护名录申报文本》（汉译英，2004 年）。《中国蒙古族呼麦歌唱艺术申报联合国非物质文化遗产保护名录申报文本》（汉译英，2009 年）。

论文《从 < 蒙古秘史 > 的复译看翻译原则的普适性》获 2007 年全国民族语文翻译学术研讨会论文一等奖并入选 2008 年第十八届世界翻译大会《世界翻译大会论文集》。《乌兰牧骑》（纪录片脚本，汉译英，2018 年）。电影《海林都》台词脚本（汉译法，2018 年）。电影《成吉思汗》《天条》以及记录片《蒙古秘史之上都行动》拍摄期间的剧本脚本的英语翻译、现场协调和口译，协助与国外专家学者和导演编剧的联络、沟通以及现场翻译工作。

参与历届"内蒙古草原文化保护发展基金会"主办的"草原文化百家论坛"并负责两届"阿尔山论坛"的英语口译笔译工作。全程负责两届"内蒙古国际能源大会"的前期谈判、会议期间的英语口译笔译工作。全程负责"呼伦贝尔国际绿色发展大会"的英语口译笔译工作。。

已经完成翻译（英译汉）待出版的著作有《永远的鄂尔多斯》《美丽的呼伦贝尔》《公元 1000 年前后的世界历史画卷》《蒙古秘史——十三世纪蒙古史诗编年史》（此为内蒙古自治区社会科学院"内蒙古民族文化建设研究工程"项目之一）。

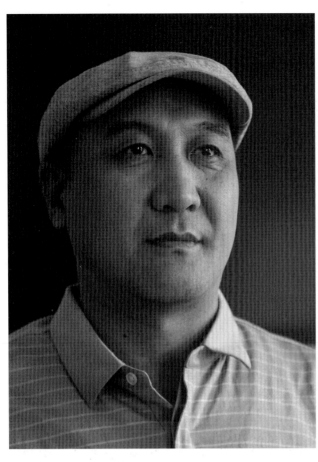

树林。2019 年

树林

树林（宝·希贵，1969—），内蒙古扎赉特旗人，内蒙古社会科学院文学研究所所长，内蒙古大学博士，二级研究员，蒙古学藏文文献研究中心主任，内蒙古大学博士生导师，内蒙古师范大学硕士生导师。获国务院"政府特殊津贴"、国家百千万人才工程入选者、国家有突出贡献中青年专家、内蒙古自治区草原英才、内蒙古自治区突出贡献专家。国家社科基金同行评审专家。中国蒙古学学会常务理事、中国蒙古文学学会副理事长、内蒙古北方民族文化遗产研究会会长，内蒙古宗教工作研究会副会长。

在国内外学术期刊《民族文学研究》《中国藏学》《内蒙古社会科学》《中国社会科学报》《内蒙古大学学报》，蒙古国科学院《藏学》、日本《东亚研究》上发表蒙、汉、基里尔文论文《蒙藏"诗镜"研究史概观》《中国当代"诗镜论"研究述评》《蒙古族藏文历史著作及其特征》《印度古代文艺理论在中国藏族地区的传播》《蒙古族高僧藏文著作简论》《蒙古族藏文传记文献的文学价值谈》等 120 余篇。

出版专著《蒙古族藏文文论体系研究》《诗镜"病论"综合研究》《松巴堪布益西班觉》《蒙古文"格斯尔"与藏文"格萨尔"比较研究》《校注"诗镜论"》。合著《贡嘎坚赞"智者入门"与阿旺丹达"嘉言日光"比较研究》《"智者入门"综合研究》《库伦乡土文学研究》《中国少数民族文学学术史·古代文学理论卷》。编著《马背上的民族》（精神文化卷）。创作，出版蒙古文诗集《第五季节》《秋韵》及汉文诗集《草原上的风》，散文集《无悔的选择——位研究生的日记》。

已完成待出版著作《蒙古族佛教文学史》《蒙古人藏文著述史研究》《明清蒙古族传记文学论》《蒙古族藏文文论简史》《〈哲布尊丹巴传〉翻译注释》《蒙古族藏文文论体系》（5 卷）。

主持国家社科基金课题《元明清蒙古族藏文典籍挖掘、整理与研究》《明清蒙古族传记文学文献整理与研究》《蒙古族藏文文论体系研究》《中国宗教文学史》子课题《蒙古族佛教文学史》。内蒙古课题《蒙古族藏文典籍数据库建设》《蒙古文"格斯尔"与藏文"格萨尔"比较研究》《宗教中国化视域下内蒙古地区藏传佛教寺庙教育现状研究》《马背上的民族》（三卷本）的子课题《马背上的民族》（精神文化卷）。主持实施中的课题《新中国少数民族文字文学史料整理与研究》的子课题《蒙藏文文学史料整理与研究》《蒙古族思想通史》之子课题《蒙古族思想史·明清卷》，《国内外蒙古文学理论遗产资料整理与研究》子课题《蒙古族藏文文论资料整理与研究》，《明清蒙古文历史文学文献整理与研究》子课题《清初至晚清蒙古文历史文学文献整理与研究》，《蒙古族藏文文学史论》《内蒙古百年红色文艺研究》等。是蒙古族学者里通藏文的少数学者之一，在挖掘、整理与研究蒙古族藏文典籍上取得显著成绩。参与课题略。

叶尔达。2018 年

叶尔达

叶尔达（1969—），内蒙古翁牛特旗人，中央民族大学蒙古语言文学系教授、博士生导师，中国人民大学国学院卫拉特学·托忒学研究中心主任，内蒙古师范大学蒙古学学院国际蒙古文文献研究中心主任、中国蒙古史学会副会长、中国蒙古语文学会副会长、中国蒙古学学会常务理事、中国蒙古文学学会副理事长兼学术委员会主任。《Oyirad Studies》杂志主编，西北民族大学兼职教授，中国蒙古史学会副会长，2014 年入选国家民委中青年英才计划。2012 年散文集《天边，遥远的月光》获第七届孛尔只斤蒙古文学一等奖。出版专著《智慧之光——蒙古佛经概览》（内蒙古人民出版社）、《卡尔梅克木刻托忒文〈金光明经〉研究》（民族出版社）、《明代蒙古右翼三万户的佛教典籍翻译》《明代蒙古左翼三万户的佛教典籍翻译》《准噶尔的文字世界：伊犁河流域所藏托忒文文献研究》。主编出版大型丛书《伊犁河流域厄鲁特人民间所藏托忒文文献汇编》（内蒙古文化出版社），《伊犁河流域厄鲁特人民间所藏托忒文文献精粹》（中国社会科学出版社），"一带一路"沿线国家所藏蒙古文古籍影印丛书《海外所藏蒙古文古籍》（内蒙古人民出版社），"一带一路"沿线国家蒙古文文献研究丛书（内蒙古人民出版社）。2014 专著《卫拉特高僧拉布紧巴·咱雅班第达那木海扎木苏之研究》获第十三届北京市哲学社会科学优秀成果二等奖，完成省部级以上多个科研项目。正在主持 2018 年度国家社科基金重大项目《伊犁河流域厄鲁特人民间所藏托忒文文献搜集整理与研究》。发表学术论文百余篇。

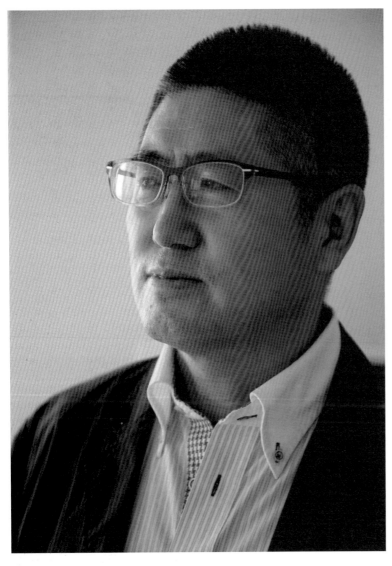

满全。2018 年

满全

满全（Dorontengri，1967—），内蒙古科左后旗人，现任内蒙古文联副主席、内蒙古作家协会主席，内蒙古师范大学蒙古学学院院长、博士、二级教授、博士生导师、日本东京外国语大学访问学者、中央民族大学兼职博士生导师。

国家"万人计划"哲学社会科学领军人才，国家文化名家暨"四个一批"人才，获国务院"政府特殊津贴"，"百千万人才工程"国家级人选，国家有突出贡献中青年专家，教育部"新世纪优秀人才支持计划"人选，内蒙古自治区杰出人才奖获得者，内蒙古自治区先进工作者，内蒙古自治区"德艺双馨"中青年文艺工作者，内蒙古自治区"草原英才"工程青年领军人才，内蒙古自治区"草原英才"工程人选，内蒙古自治区"新世纪 321 人才工程"一层次人选，内蒙古高等学校"青年科技英才支持计划"人选，内蒙古自治区"草原英才"工程产业创新人才团队带头人，内蒙古自治区高等学校"创新团队发展计划"带头人，内蒙古自治区高校人文社会科学重点研究基地负责人，内蒙古师范大学高层次人才"雄鹰计划"二级岗人选。

主持完成国家社会科学基金重大项目 1 项、一般项目 3 项，省部级项目 10 项，厅校级项目 19 项。在中国、蒙古国、日本出版学术著作 25 部、诗集 6 部、编著 14 部、译著 4 部。发表学术论文 300 余篇，在国际和全国会议上宣读论文 200 余次。曾获蒙古国"文学贡献"奖、全国少数民族文学创作"骏马奖"，全国"朵日纳"文学奖、内蒙古自治区高等教育教学成果一等奖、内蒙古自治区精神文明建设"五个一工程"奖、内蒙古自治区文学创作"索龙嘎"奖、内蒙古自治区哲学社会科学优秀成果政府奖等 40 余项。

兼任中国少数民族文学学会副会长、中国蒙古文学学会副会长，中国作家协会第九、十届全国委员会委员，内蒙古新文学研究会副会长。

陈岗龙。2011 年

陈岗龙

陈岗龙（多兰，1970—），内蒙古扎鲁特旗人，北京大学教授、博士生导师、中国民俗学会副会长、中国少数民族文学学会副会长、中国蒙古文学学会副会长、中国蒙古学学会学术委员会主任委员、中国红楼梦研究会常务理事、中国文联《中国民间文学大系》史诗组副组长。主要从事蒙古学和东方民间文学的教学与研究工作，在国内外出版《文学传统与文化交流：蒙古文学研究拾璀》《蒙古民间文学比较研究》《蟒古思故事论》《草尖上的文明》《蒙汉目连救母故事比较研究》《东方民间文学概论》《三国演义在东方》等学术专著，主编高校教材《东方民间文学》，翻译出版《老人与海》《十方圣主格斯尔可汗传》《蒙古英雄史诗诗学》《蒙古国诗选》《像风一样奔跑》《如果我是花朵——金子美铃的诗》等译著，在国内外学术期刊上发表二百余篇学术论文和学术译文。创作出版《蒙古人》《泪月亮》《琥珀色的眼睛》《吉祥宝驹》《多兰诗选》等蒙汉文诗集，《蒙古人》等诗歌入选蒙古国中小学教科书多次。2003 年获霍英东教育基金会第九届高等院校青年教师奖研究类一等奖，2006 年入选教育部"新世纪优秀人才"，《蟒古思故事论》2014 年获首届中国民俗学奖。2019年获蒙古国作家协会"文学贡献"奖，《蒙汉目连救母故事比较研究》2020 年获第八届高等学校科学研究优秀成果奖（人文社会科学）三等奖，《文学传统与文化交流：蒙古文学研究拾璀》2021 年获第五届中国政府出版图书奖提名奖。

全荣。2017 年

全荣

全荣（1976—）内蒙古库伦旗人，内蒙古社会科学院历史研究所所长、研究员，内蒙古师范大学外聘教授，硕士生导师，日本岛根县立大学东北亚研究中心客座教授。国家重大课题首席专家，国家社会科学基金项目同行评审专家。

主要从事北方民族历史文献、蒙古史、民族关系史、佛教文献研究。出版《〈圣主成吉思汗史〉研究》（获"内蒙古自治区第五届哲学社会科学优秀成果政府奖"二等奖），《成吉思汗研究经典文献图录解题》《巴彦毕力格图及其著述》《蒙古学百科全书·历史文献卷》等专著、合著 6 部，主编《朔方论丛》《中蒙蒙古族档案文献研究文集》等 4 部文集。在《中国社会科学报》《内蒙古社会科学》《中国蒙古学》等哲学社会科学领域刊物上发表学术论文 50 余篇。其中《哈剌和林始建年代考》一文被《中国社会科学文摘》2022-7 期转载。《〈阿勒坦汗石碑〉之考》《〈圣主成吉思汗史〉版本考》《论藏满蒙三文合璧〈十八合宜教训〉》3 篇论文获"内蒙古自治区哲学社会科学优秀成果政府奖"三等奖。

入选内蒙古自治区"草原英才"，内蒙古自治区"新世纪 321 人才工程"一、二层次人才，"内蒙古自治区青年创新人才"一层次人才，"内蒙古自治区青年拔尖人才"二层次人才等。先后主持和参与承担国家社科基金项目中国历史研究院重大历史问题专项重大项目、国家社科基金一般项目、内蒙古自治区规划后期资助项目等 10 余项。

【第三篇】

复合文化

巴图巴根。1992 年

巴图巴根

巴图巴根（1923—2012），吉林省镇赉县人。历任呼伦贝尔盟委宣传部部长，甘肃省巴彦浩特蒙古族自治州工委第二书记，阿拉善蒙古自治州（今阿拉善盟）工委第二书记，巴彦淖尔盟委第一书记兼军分区政委。内蒙古自治区人民政府副主席，内蒙古自治区党委副书记，自治区第六、七届人大常委会主任、党组书记，全国政协第八届民族和宗教委员会副主任。内蒙古人民革命青年团创始人之一、执行委员、总务部部长，呼伦贝尔盟本部秘书长。曾任"八省区蒙古语文工作协作小组"组长10年，为蒙古语言文字工作的发展做出很大贡献。发起、立项、筹资、组织实施《蒙古学百科全书》蒙汉文版各20卷出版工程。《巴图巴根与呼伦贝尔》《难忘的岁月——巴图巴根在阿拉善和巴彦淖尔盟》《巴图巴根在伊盟》等书籍里记述其功绩。

巴岱。1996 年

浩·巴岱

巴岱（浩·巴岱，1930—2022），新疆和静县人，历任新疆巴音郭楞蒙古自治州团委书记、党委组织部部长、州委副书记、州长，新疆维吾尔自治区人民政府副主席，中共新疆维吾尔自治区委常委、政法委书记，自治区第六届政协主席。第三、四、五、六届全国人大代表、第六届全国人大民委副主任；第七届全国政协委员，第八届全国政协常委，第九届全国政协宗教委员会委员。曾任中国《江格尔》研究会会长（现为名誉会长），新疆卫拉特蒙古研究会会长，新疆蒙古文化教育促进基金会理事长，中国蒙古文学学会副会长。有长篇小说《命运》《阿玛台保鲁》《齐达勒图》《奔腾的开都河》，《浩·巴岱文集》（5 卷本，450 万字）等多部蒙、汉文著作。

图们。1999 年

图们

图们（图们毕力格图，1928—2008），辽宁省喀左县人，军事法学家，历任骑兵一师连指导员、团保卫干事、师保卫科长、内蒙古军区保卫处副处长、内蒙古军区（大军区）保卫部副部长、解放军军事检察院副检察长、解放军军事法院副院长、中央军委法制局首任局长，1988 年被授予少将军衔。创办北京军事法学会并任会长 10 年。作为第五届全国人大十六次常委会任命为最高人民检察院特别检察厅的检察员参与审理"林彪、江青反革命集团"案。主持修改、起草、编写、审定过《军事法学教程》《中国军事法学》《中华人民共和国军事设施保护法》《中国人民解放军审判史概述》《中国人民解放军立法暂行条例》《审理林彪反革命集团主犯检察工作专辑》《中国军事百科全书·军事法分册》等军事法规（著作），对我国军事法的立法和司法实践具有开拓性的贡献。出版纪实文学《超级审判》《共和国最大冤案》《康生与"内人党"冤案》《剑盾春秋》等多部。1959 年在内蒙古军区被评为先进保卫干部并出席全国公安先进工作者大会，因在法制宣传上成绩优异，1989 年原总政治部在全军通报表彰，1990 年中宣部、司法部在全国通报表彰。

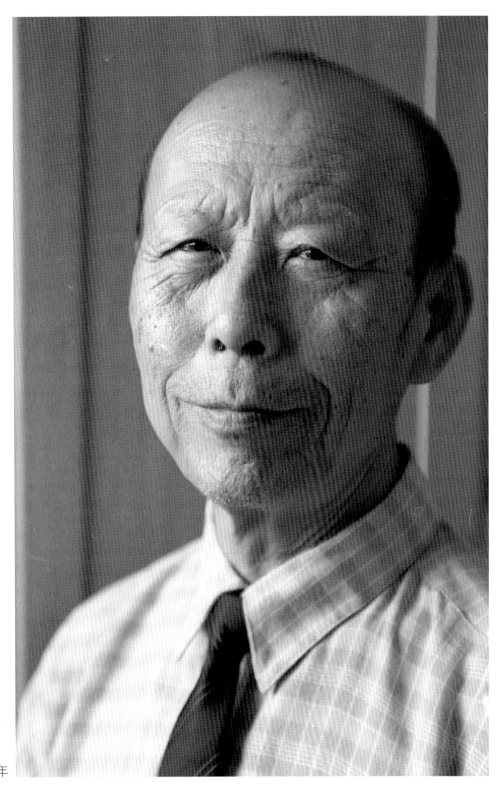

洛布桑。1997 年

洛布桑

洛布桑（1925—2013），内蒙古科左中旗人。历任内蒙古自治运动联合会东蒙总分会《群众报》蒙古文编辑部主任、《内蒙古日报》社副总编辑。内蒙古自治区党委《毛泽东选集》翻译委员会办公室副主任，自治区蒙古语文工作领导小组办公室副主任，主持并参加《毛泽东选集》第 1—5 卷蒙古文版翻译工作。1977 年调入中国民族语文翻译局主持恢复、筹建工作，任蒙古文室主任，局党委书记、代局长。1982 年任国家民委副主任、党组成员。主持筹建大连民族学院、中央民族干部学院等。1988 年任全国政协第七届民族宗教委员会副主任。多年兼任"八省区蒙古语文工作协作小组"副组长，为推进蒙古语发展做出了突出贡献。2004 年被中国翻译协会授予"资深翻译家"荣誉。

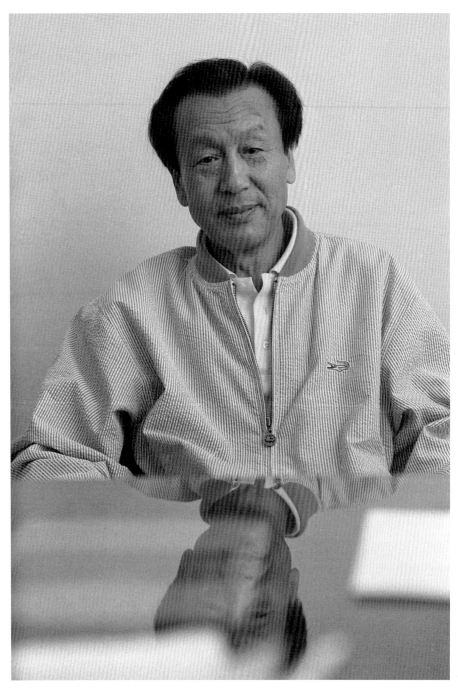

乌杰。1998 年

乌杰

乌杰（1935—），内蒙古土默特左旗人，研究员、教授，创建系统哲学、系统美学学科，毕业于苏联列宁格勒化工学院，曾在二机部、中科院工作，历任赤峰市副市长、包头市市长、山西省副省长、国家体改委副主任。第八届全国人大环资委委员，第九、十届全国政协委员。著有《系统辩证论》《系统辩证思维与科学管理》《整体管理论》《城市管理论》《跨世纪洲际对话》《邓小平思想论》《马列主义的系统思想》《系统哲学基本原理》《不归之路》《系统辩证学》《回眸世纪潮》（上中下），《经济全球化与国家整体发展》《和谐社会与系统范式》《系统理论与区域规划论文选》《中国经济文库》（主编），《系统哲学》《系统哲学之数学原理》《系统美学——一种新的美学思想》等。曾任邓小平思想研究会（北京）会长、中国系统科学研究会会长、中国经济体制改革研究会副会长、中国软科学研究会副理事长、中国生产力学会副会长，北京大学等多所高等院校兼职教授。中国系统科学研究会理事长。在内蒙古师范大学以夫人杨珍云名设立"珍云奖"。在内蒙古大学以母亲云亭名设立"云亭奖"。

保育钧。1997 年

保育钧

保育钧（1942—2016）江苏南通人，系该地区蒙古族保、冒、居三姓之一。1966 年毕业于中国人民大学新闻系。历任《人民日报》政文部负责人、科教部主任、报社编委、报社秘书长、副总编辑，人民日报社华东分社社长。组建中华全国报业协会并任会长。全国工商联副主席、党组副书记。第九、十届全国政协委员，第九届全国政协副秘书长。中国民（私）营经济研究会会长，中华民营企业联合会会长。著有《子夜笔耕》《呼唤理解》等。

李前光。2019 年

李前光

李前光（1960—），河南许昌人。1977 年在北京军区第 38 军从事摄影工作，1984 年调入解放军画报社。1996 年后任中国摄影报社总编辑、中国摄影家协会分党组书记、副主席兼秘书长，中国文联党组原成员、副主席，第十三届全国政协常委。参加保卫边疆自卫还击作战和香港回归等重大事件采访，作品多次在国内外获奖。主持中国摄影艺术节、国际摄影艺术展览等活动，发起创立中国摄影著作权协会并积极推动国家有关法律修正，组织创办全国青年摄影大展、全国农民摄影大展，策划表彰 1949 年以来为新中国摄影事业做出积极贡献的摄影家。主要作品《两条道·收费与免费》《性别与色彩》等，《中国美术馆藏李前光摄影作品展》2023 年在京举办。获中国人民解放军摄影艺术大奖、全国十大青年摄影家、中国新闻摄影记者金眼奖、德艺双馨摄影家和美国国际摄影杰出贡献奖等荣誉称号。

巴音图。2000 年

巴音图

巴音图（刘玉山，1917—2015），辽宁喀左县人，军史专家，历任内蒙古自治运动联合会执委、内蒙古军区军训部部长、步兵学校校长，1958 年被授予上校军衔，内蒙古军区司令部顾问（副军级）。曾任内蒙古蒙古族哲学及社会思想史学会副理事长，内蒙古经济史研究会副理事长。组建内蒙古自治区蒙古族古代军事思想研究会并任多年理事长，任内多次组织军史研讨会，编辑出版多部《蒙古族古代军事思想论文集》。主编《蒙古学百科全书·军事卷》《铁骑征战记——内蒙古骑兵第一师老同志文集》《中国人民解放军骑兵第一师》，合著《蒙古族近代战争史》《"8.11"葛根庙武装起义》。论文《成吉思汗兵制》《成吉思汗临终三大遗嘱的身后成功与教训》《战争与和平》《评成吉思汗在世界历史上的地位兼论'天骄'与天时、地利、人和的关系》《成吉思汗是蒙古炮兵的开创者》《成吉思汗军事法》《成吉思汗兵法与时代特点》《初探成吉思汗军事思想》《帖木儿的军事思想》《蒙古族古代军事思想研究述评》《游牧业经济与成吉思汗远征》《有游牧业特色的成吉思汗兵制》等。

乌兰。1998 年

乌兰

乌兰（1920—2004），内蒙古郡王旗（今伊金霍洛旗）人，葛根嘎拉僧海日布丹毕尼玛上师是乌兰系统的第十一世葛根（活佛）。1951 年班禅大师赐封为"额尔德尼莫日根班迪达堪布"。1952 年任塔尔寺第八十四任法台，是首次由内蒙古籍蒙古人出任塔尔寺法台。在他的努力下，改革开放后内蒙古自治区重新修复开放了 116 座藏传佛教寺院，创建了内蒙古佛教学校。全国政协第五、六、七届委员；1984 年当选内蒙古自治区佛教协会会长，1985 年当选为内蒙古自治区政协副主席，1987 年当选为中国佛教协会副会长，1990 年当选为内蒙古自治区红十字会名誉会长。

嘉木扬·图布丹。2015 年

嘉木扬·图布丹

嘉木扬·图布丹（1925—2022），内蒙古杭锦旗人，雍和宫原住持，佛学大师。通晓蒙古文和藏文，通梵文。对《占布拉萨拉楚德》的经典进行梵文补写，合作校注出版《智慧之源》，校对出版佛学《四部医典》，编著《菩萨门经》等。审定蒙古文版《四部医典》。用藏文出版《释尊本生传记》《吉祥果聚塔缘起及佛塔简论》《乌兰活佛传》。主编《雍和宫唐卡瑰宝》，撰写藏文版《乌兰活佛传》。注释雍和宫收藏的众多唐卡经文，出版《释迦牟尼本生记》。主持了大佛的修缮贴金工作。整理解读数百块《诸品积咒经》经版，整理出版《雍和宫木版佛画》。第六届北京市政协委员，2003 年当选全国政协委员。

吴占有。2008 年

吴占有

吴占有（丹迥·冉纳班杂，1941—2019），辽宁省阜新蒙古族自治县人。通晓蒙、藏、汉、梵文，兼通蒙藏医药及绘画、雕塑等。中国藏语系高级佛学院教务处处长、研究员。翁牛特旗梵宗寺寺主。著作《瑞应寺》《蒙医儿科治疗》《班禅大师驻锡地——扎什伦布寺》《名刹双黄寺——清代达赖和班禅在京驻锡地》（合著），译著《菩提道次第广论》（蒙古文版），《密宗道次第广论》（蒙古文版）等多部。

贾拉森 。2008 年

贾拉森

贾拉森（1947—2013），祖籍甘肃省天祝县，幼时被十世班禅确认为内蒙古阿拉善广宗寺第六世迭斯尔德呼图克图转世。在阿拉善左旗小学读书、下乡劳动，在阿拉善左旗乌兰牧骑任编导，1981 年内蒙古大学蒙古语文研究所研究生班毕业并留校任教，任教授、博士研究生导师、蒙古语文研究所副所长。1983—1985 年在日本东京外国语大学进修。2004年当选为内蒙古自治区佛教协会会长，2010 年当选为中国佛教协会副会长。历任第七届内蒙古自治区政协委员，第八届内蒙古自治区政协常委，第十届、十一届、十二届全国政协委员。参编《中世纪蒙古语辞典》。《东部裕固语和蒙古语》（与保朝鲁合著），《东部裕固语话语材料》（与保朝鲁合编），《蒙古佛教文化》（蒙，与那仁巴图等合著），《阿尔寨石窟回鹘蒙古文榜题研究》（蒙，与哈斯额尔敦、丹森等合著）。校注《六世达赖喇嘛传两种》并作序。论文《简介〈仓央嘉措情歌及秘传〉一书及其作者》《八思巴蒙古文文献中的藏语转写》《阿拉善口语的方向格》等多篇。获内蒙古自治区人民政府颁发的 1998 年度有突出贡献的中青年专家称号。

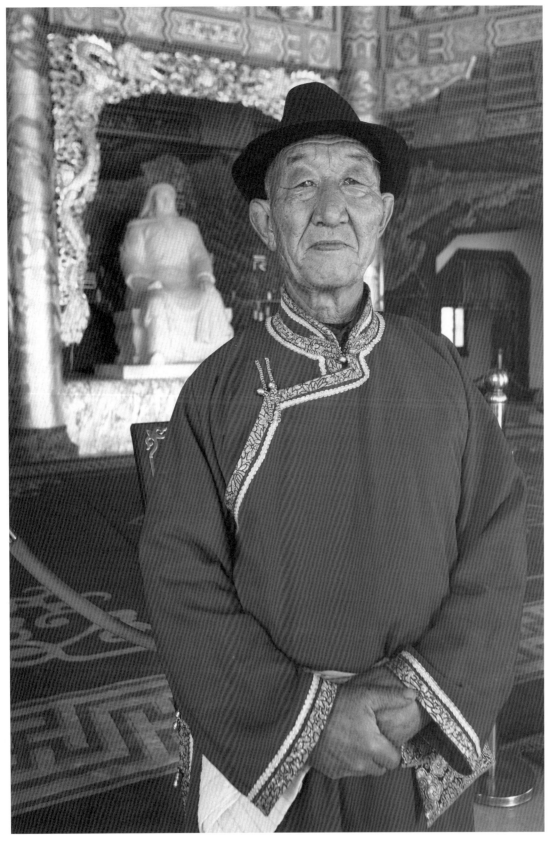

查格德尔。2008 年

查格德尔

查格德尔（1937—），内蒙古伊金霍洛旗人，守护成吉思汗陵的达尔扈特人首领，祭祀仪式负责人。该部奉命守护成吉思汗陵，保持八百年神灯不灭。曾任成吉思汗陵管理所副所长。

李鸿范。1998 年

李鸿范

李鸿范（协儒布僧格，1920—2005），内蒙古科左中旗人，翻译家、出版家。曾任内蒙古自治运动联合会执委、哲里木盟分会主任，内蒙古自卫军第二师（骑兵二师）政治部主任，《内蒙古日报》社副社长兼蒙古文版总编辑，中国蒙古语文学会理事长，全国八省区蒙古语文工作协作小组副组长，第一、二、三届国家图书奖评委会副主任，第一、二、三、四、五届中国韬奋出版奖评委。民族出版社副社长、副总编辑、党委副书记（1953—1983），全国少数民族古籍整理出版规划小组副组长。参与创建民族出版社，组织翻译出版大量马克思、恩格斯、列宁、斯大林、毛泽东著作以及大量党和国家重要会议文件、法律等。

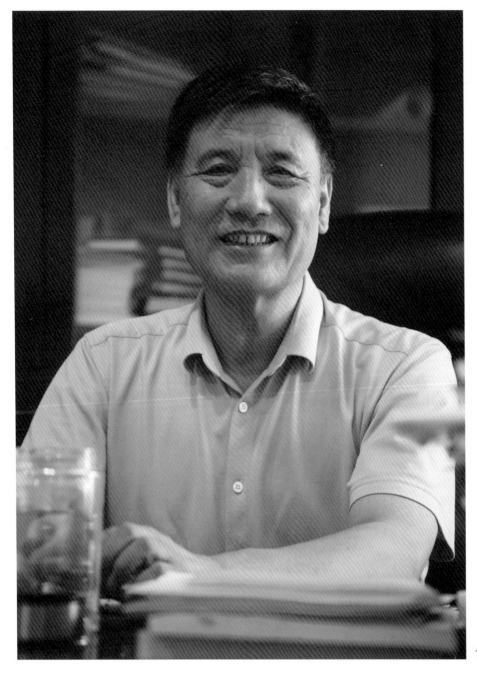

包双龙。2023 年

包双龙

双龙（包双龙，浩思路 1962—），内蒙古科左后旗人，曾任内蒙古出版集团党委书记、董事长。1985 年毕业于内蒙古大学哲学系蒙哲专业本科，内蒙古师范大学马列专业研究生，蒙古国科学院哲学博士，编审（二级）。获国务院"政府特殊津贴"、全国新闻出版业领军人才、全国出版百姓企业家、中宣部"四个一批"人才、首届中国政府出版优秀出版人物奖。内蒙古杰出人才、内蒙古"四个一批人才"、乌兰夫蒙古语言文字奖。两次获内蒙古自治区民族团结进步先进个人，内蒙古自治区"111 企业人才"第一层次人才奖、内蒙古自治区科学技术进步一等奖等多项荣誉。

2000 年任内蒙古教育出版社社长以来，该社跃居全国地方出版社综合出版能力第四名，成为全国八省区蒙古文出版中心、内蒙古蒙汉文出版基地，进入内蒙古出版发展的历史最好时期，出版物数量、质量、品种达到最多最好最高时期。

2009 年组建内蒙古出版集团以来，打造成全国民文出版基地。特别是经过 20 多年的努力，对蒙古文文字的信息化数字化方面贡献突出，解决了蒙古文的字体、文字处理、编码、输入法等基础难题，组织研发 20 多个应用平台和工具，获得 106 项技术专利，加速传统蒙古文的信息化数字化进程，让古老的蒙古文文字跟上了世界数字化信息化大循环步伐。

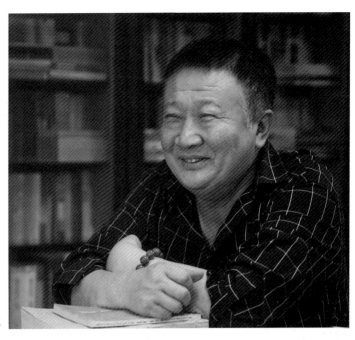

布日古都。2023 年

布日古都

布日古都（1965—），内蒙古奈曼旗人，蒙古文数字出版专家，现任内蒙古出版集团信息中心主任、编审，中国科学院大学遥感专业理学博士，内蒙古蒙古语言文字信息化学会副会长，中国民主促进会会员。曾任内蒙古教育出版社社长助理，民进中央第十三、第十四届出版和传媒专门委员会委会，民进内蒙古区委会出版传媒委员会主任，内蒙古漠尼文化传媒有限责任公司技术总监、董事长。

组织编纂的《汉英蒙对照自然科学名词术语系列词典》（8 册）2006 年获首届内蒙古出版（图书）奖和华北优秀图书一等奖，为自然科学类教科书的翻译奠定了基础。2007 年荣获"内蒙古十佳编辑"提名奖。

组织完成蒙古文高级中学配套光盘（46 张）研制工作攻破了蒙古文复合出版难题，实现了光盘为介质的复合出版模式，为教科书配光盘出版打下基础。策划、主编、责编《科学故事系列丛书》获首届向全国推荐百种优秀民族图书奖和内蒙古自治区第十届精神文明建设"五个一工程"奖。策划图书《著名科学家故事丛书》2015 年获北方十五省市文艺图书二等奖和 2015 年八省区首届优秀蒙古文图书提名奖。组织完成 2013、2014、2015、2017 年度蒙古语言文字信息化扶持项目"国家标准编码蒙古文综合内容资源共享云平台及服务体系建设""国际标准蒙古文云教育资源平台及服务体系建设""国家标准编码蒙古文数字教育资源应用平台及其资源建设"和"国家标准编码蒙语授课中小学云课堂平台及运营"，为智慧课堂、云课堂建设奠定了基础。率"蒙古文信息化应用研发团队"2018 年获批"草原英才"工程产业创新创业人才团队。参与实施的国家科技支撑计划项目"国际标准蒙古文数字出版系统研发及应用示范"2020 年获内蒙古自治区科技进步一等奖。2016 年由内蒙古出版集团牵头，内蒙古德力海信息技术有限公司、内蒙古漠尼文化传媒有限责任公司、内蒙古维力斯信息技术有限公司及内蒙古大学等单位共建的"蒙古文数字资源标准化应用研究重点实验室"被列入国家新闻出版广电总局"首批新闻出版业科技与标准重点实验室"，以该重点实验室为依托，研制了内蒙古出版集团信息化数字化标准体系，为标准化发展提供了服务。内蒙古教育出版社和内蒙古漠尼文化传媒有限责任公司（本人为技术总监）共同搭建的"大 e 洋教育资源网"2020 年在第十届中国数字出版博览会上获"知识服务创新项目"奖；内蒙古漠尼文化传媒有限责任公司自主研发的"蒙古文 PDF 编码转换技术"在第十届中国数字出版博览会上获 2019—2020 年度创新技术荣誉。

组织研制"蒙古语言文字数字资源建设与共享工程——数字资源标准规范"（13 项标准），参与完成"蒙古语言文字数字资源建设与共享工程——数字资源采购与制作"项目，为蒙古文数字资源采集加工、存储发布、交互共享提供了标准支撑。参与完成中央文化产业专项资金项目"蒙古文云教育内容资源数字化产业化服务平台建设"和内蒙古出版集团"中小学蒙古文数字教科书资源及服务平台建设"，搭建了智慧教育平台，实现了交互式蒙古文数字教科书，为教育出版社的数字化转型升级奠定了基础。组织完成内蒙古自治区文化产业发展专项资金项目"多文种全媒体电子商务与综合信息云服务体系建设""全民阅读媒体融合云服务平台建设"，搭建了基于电子商务的阅听综合平台，打通了数字书刊、音频资源的投送渠道，为大众出版数字化转型升级奠定了基础。参与完成自治区重点产业发展资金支持战略性新兴产业项目"多文种在线互译服务体系示范应用"，初步实现了多文种计算机辅助翻译，为实现多文种专业翻译打下基础。

特格希都楞。2019 年

特格希都楞

特格希都楞（1928—），内蒙古巴林右旗人，语言学家、翻译家，中国民族语文翻译局译审，曾在内蒙古文教厅《小学教师·蒙古文版》杂志、内蒙古人民出版社教科书编译室从事蒙古语文教材编译工作。1954 年参加第一届全国人民代表大会蒙古语文翻译组的工作。1957 年调到内蒙古大学蒙古语言文学专业任助教、讲师和教研室负责人。1975 年调翻译局工作。参加马列著作、毛泽东著作、党和国家领导人著作以及党和国家的重要文献的翻译、订稿工作，党代会、全国人大和政协等大型会议的蒙古语文翻译工作，曾任马恩选集翻译第三组负责人。还有其他多种著作的翻译、合译、审定。论文《有关提高翻译质量的几个问题》《试论蒙古书面语正字法》《长元音与正字法》《关于翻译的特点、性质和标准》《语言环境与言语环境》《提高译文质量，为宣传马列主义多做贡献》等。曾任中国蒙古语文学会第一、二届理事、国家民委少数民族语言文字翻译专业高级职务评审委员会评委、中国蒙古语文学会语言文化学专业委员会荣誉理事长。著作《现代蒙古语》（合著，撰写修辞学部分，1964），《蒙古语修辞学研究》（论文集，2001），《蒙古语构词法研究》（蒙、汉文版，2005），主编《写作基础知识》《〈蒙古秘史〉新复原、校勘、拉丁音写、今译及词汇索引》（2017）等。

奥尔黑勒。2004 年

奥尔黑勒

奥尔黑勒（黑勒，贺福海，1934—2012），内蒙古科右前旗人，民族出版社蒙文室原副主任、编审，翻译家。参与翻译蒙古文版《毛泽东选集》1—5卷，以及大量马克思、恩格斯、列宁、斯大林、毛泽东著作和党和国家重要文件，翻译《红旗》杂志。汉译蒙《史记选》《左传选》《东周列国志》《水浒全传》《牛虻》《世界中篇名著》《元史》等。蒙译汉《青史演义》，英雄史诗《江格尔》等。获国务院"政府特殊津贴"。

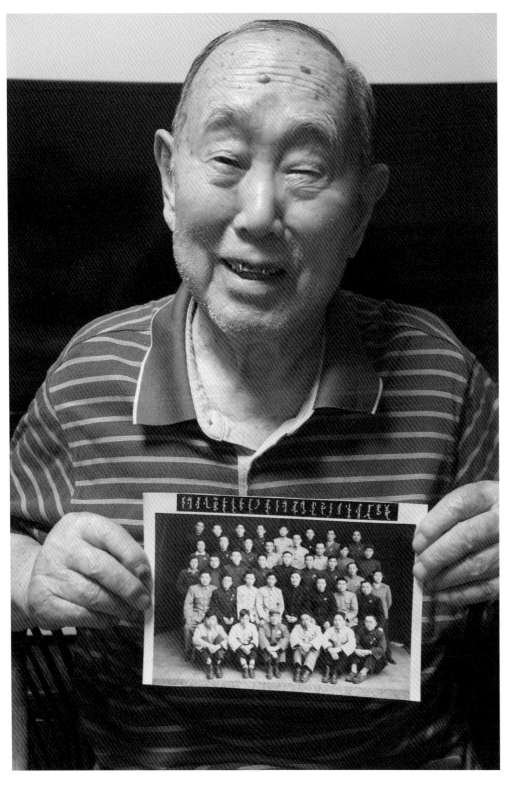

楚伦。2014 年

楚伦

楚伦（1919—2020），内蒙古克什克腾旗人，现代蒙古语广播事业先驱。1950 年组建内蒙古人民广播电台蒙古语组（乌兰浩特），该台后迁入呼和浩特，他担任该台蒙古语部负责人至 1959 年。1959 年他调入北京，担任中央人民广播电台蒙古语部负责人。1964 年中国国际广播电台蒙古语部创建，楚伦当主任。从 1950 年至 1980 年，他在三个广播电台担任蒙古语组（部）主任，为新中国的蒙古语广播事业做出了贡献。1980 年后调任中央民族大学外语教研室主任至 1988 年离休。参加了 1954 年第一届全国人大会议的翻译工作。译作有《日语 900 句》等。

宝日玛。1998 年

宝日玛

宝日玛（1938—），内蒙古克什克腾旗人，新中国第一代蒙古族播音员，中国国际广播电台蒙古语部播音指导，是蒙古族播音员中第一位正高级职称获得者，也是第一位用蒙古语写出《蒙古语播音艺术》专著者。在内蒙古人民广播电台期间参加了国庆十周年庆祝活动的直播，出色地完成了任务。1964 年调入中国国际广播电台，成为第一任对外蒙古语广播的播音员。曾多次在国家外事活动担当译员。曾获内蒙古人民广播电台先进工作者、三八红旗手，广电部精神文明先进个人、中国国际广播电台优秀播音员等称号。翻译作品有《大潮神威》《春归红楼》《孩子的礼物》等散文、电影、小说等。与他人合译作品《蒙古"自治"运动始末》（47 万字），《红旗飘飘》，还参加翻译外国名著《镀金时代》和《青年知识辞典》。论文《还是这样播音的好》《不同类型稿件的播法》《论播音语言的特点》等。最新专著《奋进的一生》（蒙古文版，内蒙古人民出版社）。其播音以音色优美、词汇丰富、语感纯正著称。

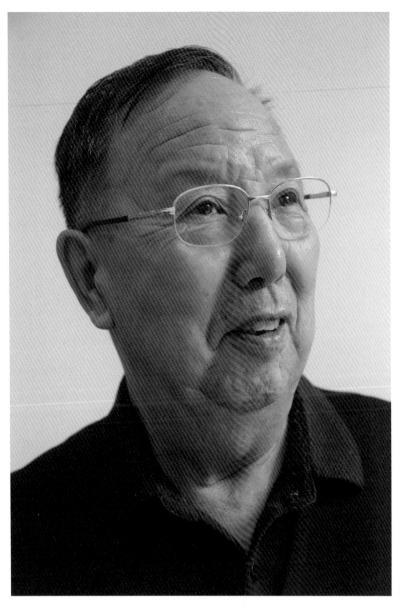

巴·那顺乌日图。2023 年

巴·那顺乌日图

巴·那顺乌日图（1945—），内蒙古科右前旗人，高级编辑，毕业于内蒙古师范大学。历任兴安盟科右前旗哈拉黑中学汉语文教师，哲里木人民广播电台新闻组组长，内蒙古人民广播电台驻哲里木盟（今通辽市）记者站站长，内蒙古广播电视科研所所长，曾任内蒙古文化影视艺术协会会长。中国作家协会会员。

出版蒙、汉文纪实文学、散文集《生活之路》《花的世界》《绿叶》《佛陀慈怀》《绿满草原》《探索》《呼思乐之路》《奏响青春的乐章——蒙古族优秀青年艺术家和乌兰牧骑》《名家之路——全国名老蒙医黄志刚医教研纪实》《走向阳光的壮美事业——创新创业者纪事》《雪战"1·03"——1814 次旅客列车大救援》《蒙古马精神永驻草原》（列入国家出版基金项目）。主编人物画册《天南地北内蒙古影响力人物》。主编汉文版大型画册《辉煌 65 年明星礼赞——农牧林篇·工业经济篇·文化篇·教育篇·医疗卫生篇》（共 5 部）。《巴·那顺乌日图散文集》（获第八届全国少数民族文学创作"骏马奖"）、《巴·那顺乌日图散文精选》（上下卷）、《巴·那顺乌日图报告文学选》《崛起中的中国蒙医》（获内蒙古自治区第十三届精神文明建设"五个一工程"奖）、《稀土之光——包头稀土业创新转型发展纪实》（获内蒙古自治区第十五届精神文明建设"五个一工程"奖）、《来自阳光草原的祝福》《来自阳光草原的报告》《阳光草原的英姿》（1—6 卷）。汉文版学术著作《视听淘沥》获内蒙古自治区哲学社会科学优秀成果奖二等奖。蒙译汉《国医大师——苏荣扎布》（合作），汉译蒙《刘白羽散文集》（合作）。散文《勾魂摄魄的目光》获内蒙古自治区文学创作"索龙嘎奖"。

1995 年被评为内蒙古抗灾救灾先进个人。2000 年被评为中国广播电视学会优秀学会工作者、中国广播电视学会"百优理论工作者"。获中国散文学会成立 30 周年"突出贡献奖"。

阿日滨贺希格。2023 年

阿日滨贺希格

阿日滨贺希格（阿尔彬，贝赫，1956—），内蒙古准格尔旗人，1958 年随父母迁达茂旗。1977 年考入内蒙古大学，1981 年毕业后在内蒙古电视台工作。历任栏目制片人（组长）、蒙古语电视中心副主任、译制中心主任、台长助理，内蒙古人民广播电台副台长、内蒙古广播电视台副总编辑，高级编辑（二级）。被聘为国家新闻应急专家、自治区新闻职称高级评委。兼任内蒙古广播电视协会副会长、八省区蒙古语广播电视评奖委员会秘书长。被评为全国广播电视百佳理论工作者，获"乌兰夫基金奖语言文字奖"。

创作纪录片《漠南古刹——五当召》《科学养畜路子宽》《民间艺人——宝石柱》《马年大吉》《春到驼乡》《牧区劳务市场乱象原因何在》《荒漠草原的治理》《来自远古的人们》。组织策划完成大型报道有党的十五至十八大、港澳回归、建党 80、90 周年及内蒙古自治区成立 60、70 周年，内蒙古自治区 2000—2025 年历届人大和政协会议，《改革开放 30》《锡盟雪灾报道》《世纪之声》《上都河溯源》《元上都申遗成功》《东部民歌大赛》《乌力格尔大赛》《八省区校园歌星大赛》《八省区曲艺大赛》《首届自治区那达慕大会男子三艺报道》《锡林郭勒那达慕》《八省区播音员主持人大赛（两届）。提出"蒙古语影视剧译制也要体现时效性"并策划组织实施翻译配音制作的剧目有《三国演义》《水浒传》《静静的顿河》《钢铁是怎样炼成的》等，均获内蒙古自治区、蒙古语八省区和全国少数民族题材电视艺术《骏马奖》。1978 年开始文学创作，发表蒙、汉文《不在案的阿鬼》《教授泪》《迷离》《爱的回声》《瞄准器》《守护者》《福的乞丐》《孤独的盘羊》短、中、长篇小说和广播剧、电视文学剧本等 370 万字。中篇小说《五月的故事》获内蒙古自治区文学创作"索龙嘎"奖。电视剧本《爷爷的心愿》、广播剧《马倌的儿子》《戈壁驼羔》《走向光明》《养驼人家》《抉择》等均获内蒙古自治区艺术"萨日纳"奖。广播剧《生命的赞歌》获内蒙古自治区精神文明建设"五个一工程"奖。论文《影视剧对白刍议》《蒙古语电视上卫星译制怎么办》《论新闻的新价值》《快是广播的品牌》《广播应把自己打造成高速媒体》《网络时代：人人是编辑记者评论家摄影家》《网络文学初探》等。专著、译著、编著有《新闻传播学》《写给命运》《美的欣赏》《荧屏之光》《中国革命历史故事》《蒙古族百科全书》（编写广播电视部分）、《全国蒙汉语广播电视译制培训教材》《春天的记录》《当代蒙古族儿童文学精品大系》《哈斯巴拉儿童文学全集》《同年心曲》（磁带）。在高校和广电业务培训班的讲座有《新闻理论与新闻实践的差别》《日常报道与精品建设的关系》《乌托邦（摩尔）想象及其危机》《内宣与外宣的界线在变模糊》《新闻的厨房式编辑》《蒙译汉中的感性与理性的关系》《影视剧翻译配音中的再度创作性》《广播剧要突出表演性》《新闻的价值判断》《新闻链接是以点带面的宣传需求》《融媒体报道是广播电视传统媒体的出路》等。

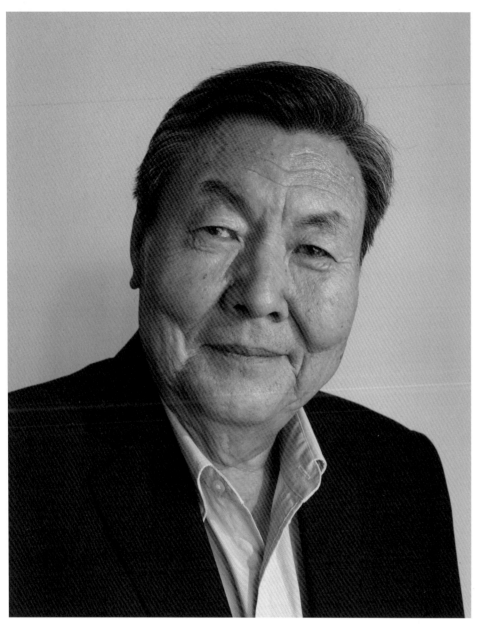

阿拉腾笋布尔。2023 年

阿拉腾笋布尔

阿拉腾笋布尔（1954—），内蒙古阿拉善左旗人，内蒙古人民广播电台播音指导，内蒙古人民广播电台播音指导委员会副主任。主要承担内蒙古人民广播电台蒙古语广播《全区联播》《早新闻》，主持《社会生活》《西部瞭望》《新闻透视》《草原之声》等专题节目以及审稿任务。1989—1991、2000—2003 年间在中国国际广播电台借调工作，主持编播《国内纵横》《民族大家庭》等栏目。

发表《论播音的感情色彩》《论主持人直播和主持人素质》《浅谈播音新鲜感》等论文。2006 年编译出版《播音创作基础》（民族出版社）、合译出版《经济小百科》。播出的节目《青海见闻》《新闻专题》《永远不落的太阳》等多篇播音作品获内蒙古和八省区广播优秀作品一、二等奖。

多次担任全区、全国蒙古语播音系列高级职称评委，2004 年担任全国首届蒙古语广播主持人大赛评委，2003—2011 年连续 9 年担任八省区优秀广播稿优秀播音作品和论文评委会评委。在本台几次举办专业知识培训班，同时在内蒙古大学等高校讲授 200 小时的播音专业课程。先后为 300 多部（集）中外故事片、电视剧和专题片配音，承担电视连续剧《成吉思汗》的全部蒙古语解说。2004 年录制色玛希毕力格 20 万字的长篇小说《苍茫戈壁》。

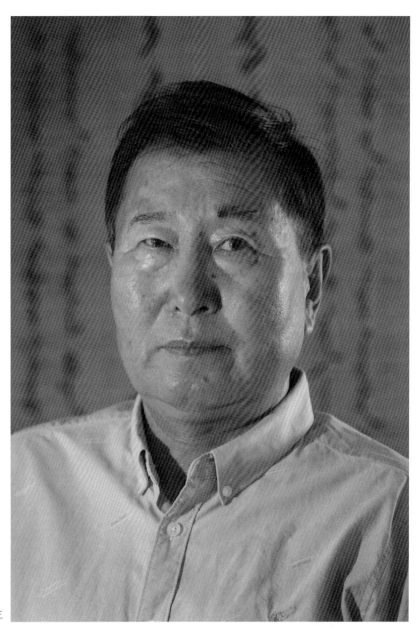

乌力吉娜仁。2023 年

乌力吉娜仁

乌力吉娜仁（普·乌力吉娜仁，1960—），内蒙古正镶白旗人。内蒙古广播电视台高级编辑。在《文学曲艺》《文化时空》《音乐 30 分》《欢聚今晚》等广播节目中担任编辑、记者、主持人以及组长、监制人等，完成了大量的录播、直播、采访工作。组织策划、录制、采编播《三代音乐人物》等大型音乐系列节目以及大量诗歌、散文、小说、文艺专题、音乐专题和人物专题节目。创意、制作监制的《内蒙古作家》文学专题节目先后采访了 100 多位知名作家。主创大型直播节目《文化时空》，访谈 400 多位嘉宾、选播国内外 200 多部名著。举办三次全国范围的大型诗歌比赛活动《巨力更·乌音嘎》《美的韵律》。多次组织并参加大型采访报道和直播节目活动。如《光辉历程》《六十华诞》《草原音画》《众志成诚》《新疆是个好地方》《走进青海》《雪域高原蒙古人》《蒙古文学奠基人——纳·赛音朝克图》《建台 55 周年庆祝活动》《内蒙古自治区成立 70 周年》。等。创作并录制《童年的旋律》等 60 多首儿歌。作词的歌曲《我的马头琴》获第十一届内蒙古自治区精神文明建设"五个一工程"优秀作品奖。《为奥林匹克献礼》获第九届内蒙古艺术创作"萨日纳"奖。《父亲》获第九届内蒙古自治区文学创作"索龙嘎"奖。

部分节目获内蒙古广播业内奖项、八省区蒙古语广播电视优秀节目一等奖。《太阳母亲》等作品入选全国蒙古语文教科书。发表《浅谈广播艺术》《策划嘉宾节目的相关问题》《关于广播文学的几点思考》《节目与选题》等论文。出版《太阳母亲》《心灵的天使》《草原父亲》《童年的旋律》（合著）等书籍。

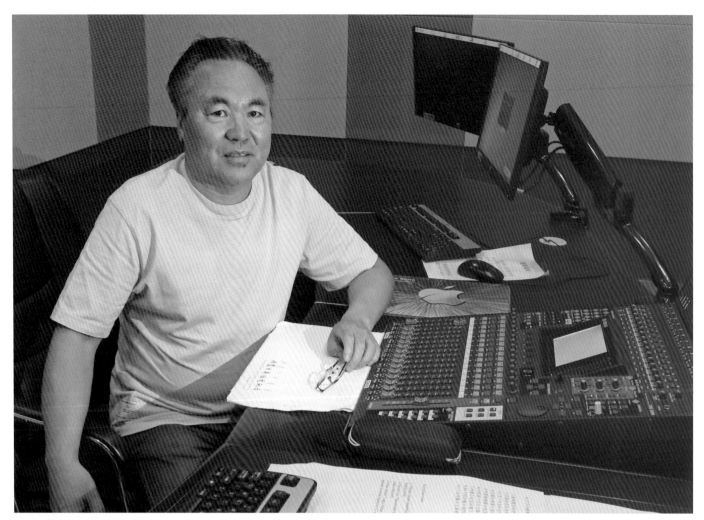

马乌力吉。2023 年

马乌力吉

马乌力吉（忙忽惕·乌力吉，1964—），内蒙古奈曼旗人，1986 年毕业于内蒙古师范大学，内蒙古广播电视台高级编辑。从事广播新闻、文艺工作 30 多年，走访内蒙古自治区 12 盟市 70 多个旗县，采写发表了万余篇各种体裁的新闻文艺作品，撰写稿件、文艺作品等几百万字。

在文艺节目形态和节目形式方面进行了大胆改革尝试，实现广播小说话剧化、动效化、广播剧影视化、叙事民歌人物化。在制作上引入了现代手法，增加了广播的创新元素，强化了广播的可听性。先后策划、编导、录制、后期合成"小说连续广播"节目 800 多小时，"广播小说" 900 多小时，"广播剧" 10 多部共 50 多集。抢救、挖掘、整理和录制了多部乌力格尔（说书）、好来宝、相声、民歌民乐和英雄史诗《江格尔》共计 3500 小时。

采写新闻稿件、策划编导广播剧和广播小说《蒙校足球队载誉归来》《草原牧民新生活》《阿克都敖德》《草原腾飞话集—通铁路》《我们的好书记》《剧毒》《永远的眷恋》《阴山殇》《迷离》《神奇的召德格》《青骏马》《满都海斯琴》《米丹夫人》《达那巴拉》《李郑龙》《遥远的大漠》《走向光明》《魔怪的故事》等多次荣获内蒙古自治区精神文明建设"五个一工程"奖、内蒙古自治区艺术"萨日纳"奖、全国八省区蒙古语广播电视优秀作品一等奖、特别奖。

撰写论文《探究制作广播小说的有效途径》（获《民族新闻出版广播影视》杂志社年度优秀论文一等奖）等 20 多篇。2022 年作词的歌曲《日夜思念的母亲》获内蒙古自治区第十五届精神文明建设"五个一工程"奖优秀作品奖。作词的歌曲《佛心的额吉》获 2018 年度八省区蒙古语广播电视优秀作品文艺类二等奖，播出后蒙汉语音乐网站短时间内点击量达 200 万。多次组织策划编导"内蒙古首届校园歌曲广播电视晚会""内蒙古东部民歌乌力格尔大赛""全国首届四胡广播电视大赛""全区第二届蒙古语相声笔会及相声晚会"等大型广播电视晚会。多次荣获内蒙古广播电视局（厅）"优秀共产党员、先进工作者"称号。

拉白

拉白（1942—），内蒙古扎鲁特旗人，中央电视台新闻部原副主任、政文部原副主任（主持工作）、社教中心原副主任兼专题部主任、海外中心原副主任，1965 年从内蒙古大学毕业后分配到北京电视台（今中央电视台），是第一代蒙古族电视人。主持并监制的表现建国 45 周年的大型系列片《解放》《胜利》（表现抗日战争胜利 50 周年内容）获中宣部精神文明建设"五个一工程奖"，主抓的栏目经改版后都获优秀栏目奖，如《神州风采》《地方台 30 分钟》《中国报道》《天涯共此时》。1984 年赴香港建立中央电视台第一个境外记者站任站长、首席记者，"华航机长驾机回大陆"获全国电视新闻一等奖；两次进入尚无邦交国家巴拿马、印度尼西亚采访，有力地配合复交。先后汉译蒙诗集《八月的萤火》《金光大道》《义和拳》《祝你成功》《辩证唯物主义原理》等专著。

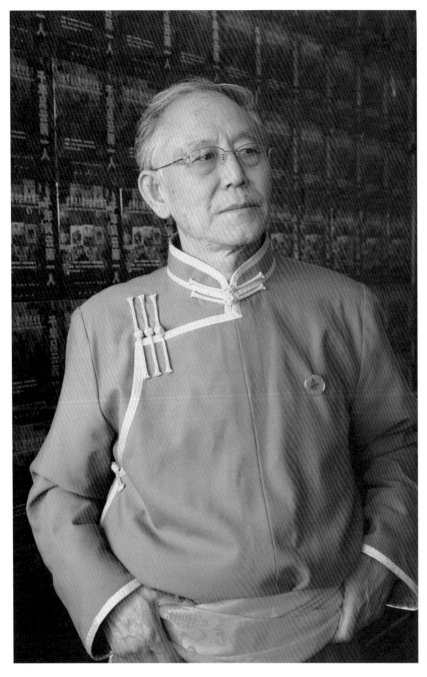

巴拉吉尼玛。2013 年

巴拉吉尼玛

巴拉吉尼玛（代钦他拉，1938—2020），内蒙古科右中旗人，《内蒙古日报》社高级记者，成吉思汗传记收藏家，现任内蒙古北方民族文化遗产研究会理事长。他从事新闻工作 35 年间，用蒙汉两种文字采写作品 3000 多篇，其中有 200 多篇刊登在《人民日报》《光明日报》《民族团结》《解放军报》等中央级报刊上。与夫人张继霞合作出版了《蒙古族科学家》（蒙、汉文版），《国外畜牧业》《乌审召的草库伦》《牛的冷冻精液》《蒙古族科学家》《科学巨星——明安图》（蒙、汉文版），《外国人眼中的成吉思汗》《绿色之路——治沙英雄宝日勒岱》等。明安图是清代蒙古族大科学家，巴拉吉尼玛经过努力，争取让《中国科学院报》请国际天文学联合会小天体提名委员会批准，将 28242 号小行星正式命名为明安图星。这是迄今为止我国第一颗以少数民族科学家名字命名的小行星。退休后他们致力于收集成吉思汗传记以及相关资料。自费到世界几十个国家搜集有关成吉思汗的资料。共收集到古今中外几十个文种、几百个版本、几千本有关成吉思汗的书籍，各类成吉思汗珍贵图片 1000 多幅，是世界上个人收藏成吉思汗相关资料最多者。"马可·波罗文献馆"也在筹建中。出版《千年风云第一人——世界名人眼中的成吉思汗》（蒙、汉文版），新版《千年风云第一人——世界名人眼中的成吉思汗》《千年风云第一人——来自世界的东方崇拜》《千年风云第一人——成吉思汗文化日历》等。

岱钦。2018 年

岱钦

岱钦（1949—），内蒙古库伦旗人，高级记者，先后在《辽宁日报》社驻昭乌达盟记者站、《内蒙古日报》社驻赤峰记者站任记者、站长，1986—2009 年任《内蒙古日报》社记者部主任，社党委委员、副社长、副总编辑。1983 年被评为内蒙古自治区优秀新闻工作者，1998、1999 年获宣传内蒙古优胜奖优秀个人奖，2003 年被评为内蒙古自治区有突出贡献中青年专家。为蒙汉文报纸写稿 2000 多篇，百余篇在新华社、《人民日报》《经济日报》《光明日报》刊发，出版《岱钦新闻作品选》(53 万字)。政论散文《自己的事情自己来做》获第九届内蒙古自治区文学创作"索龙嘎"奖，散文《草原的生命河》被普通高中语文自读课本选入，汉译蒙传记文学《新中国蒙古族开国将军孔飞传记》2013 年获得第二届"朵日纳文学奖"翻译大奖。出版《岱钦小说散文选》。参编《内蒙古，不仅仅有草原》《内蒙古生态启示录》《祖国各地蒙古族》。汉译蒙法国长篇小说《曼侬·雷斯戈》，长篇叙事诗《张勇之歌》(合译)，长篇小说《嘎达梅林传奇》(合译)，青年励志丛书《你也可以创造奇迹》《立志要趁早》《草原的逻辑》(合译)，《成吉思汗箴言》《上下五千年》(中)，《我是马拉拉》《血驹》《元曲 300 首》(合译) 等 400 多万字。蒙译汉《尹湛纳希全集（杂文)》《一个呼伦贝尔姑娘的故事》《成吉思汗与蒙古文化》《成吉思汗》(卡通书)，《岁月》《鸟兽司令的传奇人生》(儿童文学作品)，《天族汗国》《蒙古族历史地理》《蒙古族歌后宝音德力格尔传》《草原茶叶之路》共 140 多万字。2016、2018 年两次应邀参加民族出版社、中国民族语文翻译局组织的《习近平论治国理政》(一、二卷) 部分章节的蒙译和全书审译。另有蒙译汉中篇《阿力玛斯之歌》《葛根图亚》《白桦林里静悄悄》《荒原老太》；汉译蒙报告文学《淮河人家》，散文《文章大人毛泽东》，《成也吕后，败也吕后》等 50 多万字。2018 年被中国翻译协会授予"资深翻译家"荣誉称号。

吴海龙。2019 年

吴海龙

吴海龙（敖·阿克泰，1963—），内蒙古科尔沁左翼后旗人，内蒙古日报社原党委书记、社长，编审，曾任总编辑。曾任内蒙古日报社驻阿拉善盟记者站记者，周日扩版编辑兼记者。1998 年参与创办蒙古文版《内蒙古日报》的《社会周刊》和《经济周刊》，并负责两刊宣传报道工作。2000 年参与创办《内蒙古生活周报》任周刊部主任，2001 年任蒙古文版总编室主任，2008 年任内蒙古日报社党委委员、副总编辑。2011 年主持成立内蒙古蒙古文报网联盟，2012 年获全区首届宣传文化创新奖。2014 年任内蒙古日报社党委副书记、副社长、总编辑。1996 年出版个人新闻作品集《寻觅的足迹》，担任策划或主编《那达慕好新闻》《优秀新闻作品集》《内蒙古生态启示录》《今日内蒙古》《经济发展与生态建设》《祖国各地蒙古族》《蒙古文化之旅》《2009 年记录》《2010 年记录》《2011 年记录》《蒙古语网络时代来临》《用生命守护草原》等 13 部书，兼任《中国蒙古族名人录》编委会主任、总编辑。发表小说、散文、报告文学等文学作品50 余篇，文学评论及论文 60 余篇，著有《当代蒙古族小说艺术变迁》。新闻作品获"全区好新闻一等奖""第十五届全国蒙古文报刊新闻奖一等奖""第二十一届内蒙古自治区新闻奖特别奖""第二十六届中国新闻奖（2015 年度）文字通讯三等奖"。先后被评为"内蒙古自治区首届十佳记者""第二届全国百佳新闻工作者"，获"自治区突出贡献中青年专家""草原英才"，获国务院"政府特殊津贴"，"全国文化名家暨'四个一批'人才"等多项荣誉称号。现任内蒙古自治区人大教科文卫委员会副主任委员。

萨泾。2018 年

萨泾

萨泾（萨苦茶，1928—2022），出生于北京，《大众健康》主编，高级记者、高级编辑，曾在《内蒙古日报》《健康报》社从事采访、编辑工作。1994 年与丈夫官布先生创办中国少数民族美术促进会并任会长（隶属文化部），主编《生命的轨迹——官布画作评论集》（中国民族摄影艺术出版社），撰写《我的父亲萨空了》（1996、2014 版，群言出版社），回忆录《他们和我——上个世纪的人和事》。

其父萨空了（1907—1988），出生于四川成都，祖籍蒙古正黄旗，著名新闻出版家，曾任香港《光明报》《华商报》总经理，上海、香港《立报》总编辑兼经理，《新疆日报》副社长，重庆《新蜀报》总经理。《世界画报》总编辑、天津《大公报》艺术半月刊主编。1949 年出席中国人民政治协商会议第一届全体会议。1950 年作为中央西北访问团副团长赴西北 5 省考察慰问。参与民族文化宫筹建工作，出席成吉思汗陵奠基典礼。历任新闻总署副署长兼新闻摄影局局长，出版总署副署长，国家民委副主任，全国政协副秘书长、《人民政协报》总编辑，民盟第三届中央常委兼宣传部部长和第四、五届中央副主席。第一、二届全国人大代表。全国政协第二届委员，第三、四、五、六届常委。创办《人民画报》《连环画报》《民族画报》和《民族团结》等媒体，创办人民美术出版社、民族出版社并兼任社长。

斯热歌。2009 年

斯热歌

斯热歌（1931— ），内蒙古科左中旗人，《中国民族》（民族团结杂志社）原编辑部主任、编审，参加过解放战争，曾任热河省委《群众日报》当记者兼农村组组长，兼做《热河青年》半月刊编辑工作，曾任《内蒙古日报》记者。采访撰写多篇具有影响力的稿件。参与创办首都女新闻工作者协会并任副会长。主编《卓东风云》（辽宁民族出版社）。

元丹。2023 年

元丹

元丹（1938—），内蒙古翁牛特旗人，内蒙古日报社主任编辑。1955—1964 年历任翁牛特旗阿什罕小学教师、旗政府教研员和秘书，1964 年调入内蒙古日报社任记者、编辑，1998 年退休，累计用蒙汉文发表 5000 多篇文章。2001—2014 年被内蒙古自治区党委宣传部聘为新闻阅评员，共撰写阅评稿 350 编。出版《元丹文集》（汉、蒙共 6 卷，内蒙古人民出版社，2017 年）。著《生命科学知识》《生态科学知识》《信息科学知识》《宇宙科学知识》《走近科学 远离迷信》（蒙，内蒙古科学技术出版社，2016 年）。著《国际蒙古学研究古今 300 名人》《真实的纪录——元丹新闻作品选》（内蒙古教育出版社，1997 年）。编著《内蒙古蒙古学百年百事》（蒙，内蒙古教育出版社，2004 年，获内蒙古自治区精神文明建设"五个一工程"奖入选作品奖）。合译《金帐汗国兴衰史》（内蒙古人民出版社，2013 年）。汉译蒙《甲申三百年祭》（内蒙古人民出版社，1974 年）。执行主编《永恒的记忆》（三人主编，内蒙古教育出版社，2016 年）。合作整理《汉蒙对照中国四大名著诗词》（水浒传、三国演义、红楼梦、西游记，内蒙古教育出版社，2021 年）。稿件《告别"铅与火"走向"光与电"》获 1993 年内蒙古自治区新闻奖一等奖。稿件《近百种蒙古文古籍重新面世》获首届全国繁荣出版好新闻三等奖。2015 年获第四届乌兰夫蒙古语言文字奖。现任国家项目《汉蒙大词典》副主编。

呼琦图。2017 年

呼琦图

呼琦图（图图，1965—），内蒙古科左中旗人，毕业于复旦大学新闻系，2001 年创办内蒙古图腾传媒有限责任公司任董事长，2009 年建立凤凰卫视北亚地区记者和蒙古国工作站任站长，兼任凤凰卫视首席摄影师；呼和浩特电影电视艺术家协会常务副主席。获内蒙古自治区第五届十佳优秀电视艺术家，蒙古国政府颁发的蒙古国先进文化工作者勋章、蒙古国政府奖、蒙中经济贸易合作桥梁最高荣誉奖等，2019 年内蒙古金领人物——优秀职业经理人等荣誉。创办《图说内蒙古》《凤凰全媒体内蒙古》《内蒙古大全景》以及《凤凰新闻视频》频道，每天刊发大量图文视频报道，为宣传地区、民族，促进经济文化发展做出了独特贡献。

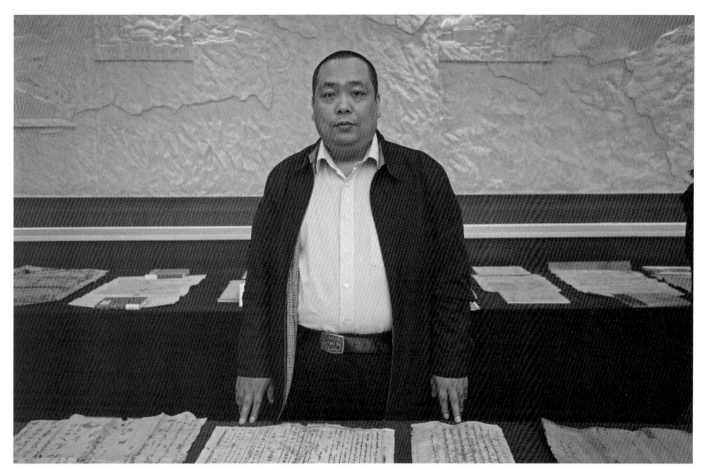

海春生。2018 年

海春生

海春生（1980—），辽宁阜新蒙古族自治县人，现任辽宁省政协委员、阜新市人大代表、辽宁省阜新蒙医药研究所所长、阜新市政协文史馆馆长、蒙古贞文化博物馆馆长，研究员。国家民委全国少数民族古籍专家库专家、阜新市优秀社会科学专家、阜新蒙古族自治县民族文化推广大使。

长期致力于民族文物、文献的抢救、保护、整理与研究工作，走访全国各地及蒙古、俄罗斯等国家，抢救性地收藏与保护了满、蒙、藏等诸多民族文物和文献，所藏文献多有善本、珍本和孤本，具有很高的研究价值。被中国藏学研究中心、内蒙古大学等多家科研单位和高校聘为特邀研究员、客座教授、学术顾问及硕士研究生导师。近年来向全国各科研院所捐赠藏品达 3000 余件（套），被誉为"民族文化瑰宝的守护者"。

出版《兴唐五传研究》、蒙古文《米拉日巴研究》、阜新市政协文史资料《阜新历史》《辽宁阜新藏传摩崖造像调查报告》《普济杂方》《清代蒙医药文献中的药物名称研究》等多部著作。学术论文发表在《中国藏学》《西藏研究》《中国民族医药杂志》《藏学学刊》等刊物上。

两次参加全国少数民族参观团，受到党和国家领导同志的接见。先后获"全国民族团结进步模范个人""全国五一劳动奖章""辽宁省先进工作者""辽宁五一劳动奖章""阜蒙县特殊贡献奖"等荣誉。

哈斯巴更。2023 年

哈斯巴更

哈斯巴更（1964—），内蒙古阿鲁科尔沁旗人，1985 年毕业于呼和浩特民族学院，1993 年就读于北京外国语学院俄语专业，2003 年于内蒙古大学蒙古语言文学专业深造。曾在阿鲁科尔沁旗、克什克腾旗、呼和浩特市政府部门任职。现任内蒙古天堂草原文化传媒有限责任公司总经理、天堂草原摄影网和天堂草原音乐网 CEO。多次走访全国各地及蒙古国，俄罗斯卡尔梅克、布里亚特、图瓦、阿尔泰共和国等蒙古族聚集地摄影的同时搜集大量的蒙古歌曲、乐器、文献等珍贵藏品，正在筹备建设"蒙古音乐博物馆"。网站先后被评为"草原音乐文化产业的改革与创新工程""草原音乐文化产业的网络化与信息化工程""草原音乐文化资源的保护与拯救工程""草原音乐文化资源的推广与共享工程""草原音乐文化资源的品牌化与产业化基地建设工程"。天堂草原摄影网整合了 12 万张图片资源和 5500 名签约摄影师。出版摄影集《天堂草原》《绿色宴歌》《草原音画》。2016 年获得"国家高新技术企业"资质和"内蒙古自治区著名商标"企业荣誉；2014 年和 2016 年获得自治区"草原英才"工程"产业创业人才团队奖"和"滚动扶持奖"。取得《传统蒙古文多媒体音乐移动客户端（Android）及管理平台》《传统蒙古文歌词同步播放器管理平台》《传统蒙古文歌词同步播放器管理系统（IOS版）》《传统蒙古文民族音乐网络应用平台》等十余项计算机软件著作权证书。4 项 U 盘专利：U 盘（马头琴）、U 盘（弓箭）、U 盘（马鞍）、U 盘（摔跤服饰）。

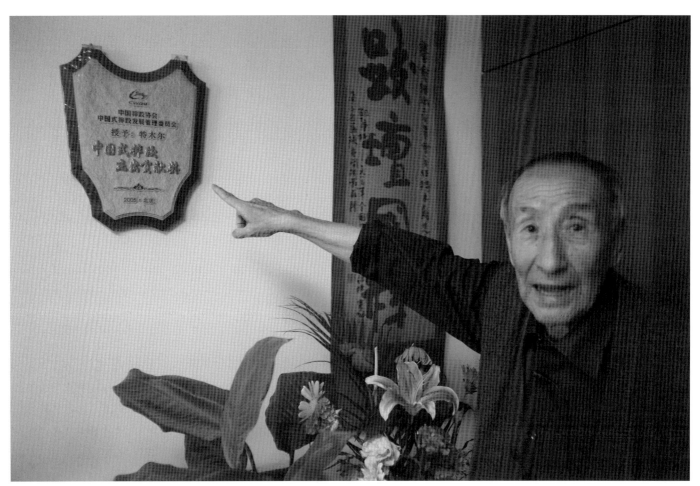

特木尔吉如和。2008 年

特木尔吉如和

特木尔吉如和（1921—2013），内蒙古科左后旗人，蒙古搏克传奇人物，被誉为"一代跤王"。曾在奈曼旗参加革命工作。1951 年哲里木盟召开首届全盟运动会，他获得全盟摔跤冠军。16 岁时摔倒过广福寺 600 多名喇嘛，年轻时战胜过多名日本大相扑手。1954 年，特木尔吉如和调任内蒙古摔跤集训队任队长兼教练，为内蒙古培养了一批优秀摔跤运动员。1956 年，他带领内蒙古摔跤队赴天津参加第一届全国少数民族运动会，内蒙古摔跤队夺得了摔跤项目四块金牌中的两块。后来带领内蒙古摔跤队在国内外大赛中获得过几百块奖牌，多次担任国家级中国式摔跤裁判员，参加过《中国大百科全书》体育卷的编写，将《体育词典》的搏克部分译成蒙古文。中国摔跤协会授予"中国式摔跤杰出贡献奖"，国家体委授予"新中国体育开拓者荣誉章""中华人民共和国体育工作贡献奖章"。

李·巴特尔。2008 年

李·巴特尔

李·巴特尔（1941—），内蒙古科左中旗人，搏克研究专家。历任阿巴嘎旗体委主任、锡林郭勒盟体委副主任，锡林郭勒盟政协副主席、巡视员。锡林郭勒盟农牧民体育协会会长。获 1984 年国家体委颁发的"新中国体育开拓者奖"、1991 年国家体委和国家民委颁发的"全国少数民族体育工作先进个人"、2009 年国家体育总局颁发的"全国群众体育运动先进个人"等称号。他力主把"蒙古式摔跤"更名为"搏克"，为其进入全国性比赛项目而努力并实现。促成"内蒙古自治区蒙古式摔跤改革现场会"的召开和《内蒙古自治区蒙古式摔跤暂行规则》的实行并逐步定型。发起多次全盟搏克大赛和国际性搏克赛事。1988 年蒙古式摔跤正式被改为"搏克"列入全国首届农民运动会表演项目、第二届全国农运会正式比赛项目、1991 年第四届全国少数民族传统体育运动会正式比赛项目、2003 年全国锦标赛项目。女子搏克在 2007 年全国少数民族传统体育运动会上成为竞技项目，2010 年搏克列入全国体育大会项目。

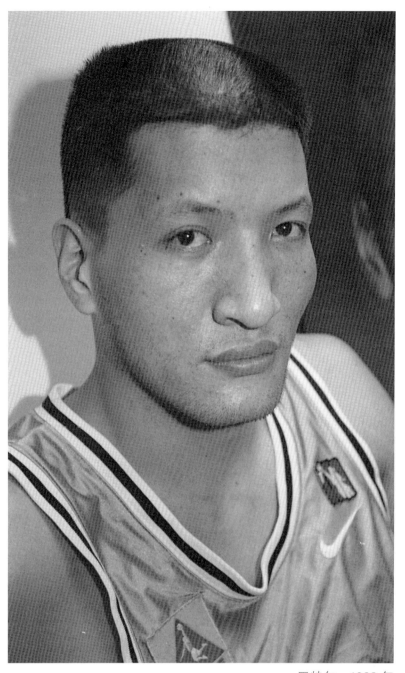

巴特尔。1999 年

巴特尔

巴特尔（蒙克巴特尔，1975—），内蒙古杭锦旗人，著名篮球运动员，长期效力于北京队和新疆队，在内线拥有非常强悍的统治力；也是中国男篮"移动长城"的一部分，2004 年雅典奥运会他跟随中国男篮取得八强的优异成绩。他和姚明、王治郅合称中国的三大中锋。12 岁时身高已达到 1.86 米，1990 年入选北京一队。2002 年赴美加盟丹佛掘金队，2003 年被交换到圣安东尼奥马刺队，随队夺得 2003 年美国男子篮球职业联赛总冠军，成为第一个拿到美国男子篮球职业联赛总冠军戒指的中国人。2003 年签约多伦多猛龙队，2004 年交换至奥兰多魔术队，2004 年 10 月 5 日加盟纽约尼克斯队。2009 年率领新疆广汇队获得中国男子篮球职业联赛亚军，这是该球队历史上最好的成绩。2008 年出演电影《蔚蓝色的杭盖》。2009 年出演陈可辛导演指导的电影《十月围城》，2010 年电影《财神到》中他友情出演巨财神。2015 年退役。现任内蒙古篮球协会主席。

吴海棠。2023 年

吴海棠

吴海棠（1964—），出生于内蒙古杭锦旗，父亲祖籍杭锦旗，母亲祖籍科左中旗。1993—2021 年任呼和浩特市蒙古族幼儿园园长，现为呼和浩特蒙古族第二幼儿园园长、正高级教师。

编写出版《城镇蒙古族幼儿园教师用书——蒙古文》《幼儿园蒙古文教育资源》(DVD) 等幼儿教育书籍，供八省区蒙古族幼儿园使用，填补了幼儿蒙古文课件的空白。专著《幼儿学习与发展课题》《幼儿学习与发展课程.学习活动教案》（共 6 本）、《幼儿学习发展课程.目标体系解读》由内蒙古教育出版社出版。

承担课题全国教育科学"十五"规划课题"运用学具培养幼儿动手操作能力"，全国教育科学"十二五"规划课题"蒙古族传统幼儿游戏资源开发研究"，内蒙古自治区民族教育协作课题"基于城镇化发展背景下蒙古族幼儿沐浴教育方式的研究"，内蒙古自治区规划课题"幼儿园音乐教学中渗透中华优秀传统教育的研究"，内蒙古师范大学"十一五"规划项目"多元文化教育与教育研究——蒙古族幼儿园课程资源开发与利用的研究"。

先后被聘为教育部全国民族教育专家委员会委员、民族地区学前教育内蒙古工作坊坊主之一、内蒙古自治区创新教育学会副会长。

吴海棠家族三代 6 位教师。1985 年她毕业于内蒙古民族师范学校，在呼和浩特市兴安路民族小学任教期间被任命为呼和浩特市蒙古族幼儿园长，她积极探索符合蒙古族儿童智力开发、身心发展的新路子、新方法，积极争取政策、资金，改善办园条件，扩建和改建了 6000 平方米的教学楼，使该园成为具有民族特色的自治区级示范性一流幼儿园，同时扩建成呼和浩特蒙古族第二幼儿园（即原园南区）。30 年的园长生涯为蒙古族幼儿教育事业做出了突出贡献，先后获呼和浩特市"优秀园长"呼和浩特市"优秀校长""呼市教育系统劳动模范""呼和浩特市第三批专业技术拔尖人才""全国优秀教师""全国五一劳动奖章""全国民族团结进步模范个人"，内蒙古自治区"巾帼建功标兵"等荣誉称号。

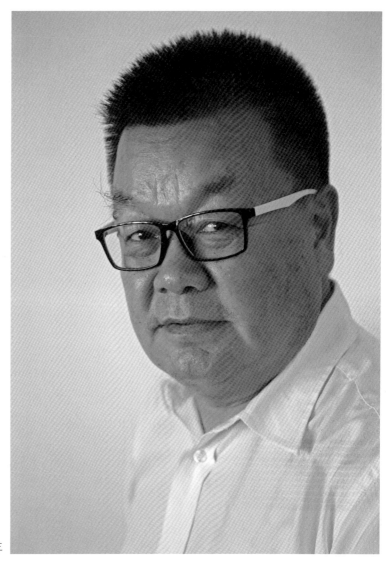

勤克。2022 年

勤克

勤克（勤格勒巴特尔，1970—），内蒙古乌拉特前旗人，职业经理人，管理学家，高级经济师，现任中国中化集团美洲集团董事长兼总经理、中化资产管理有限公司副总经理。北京市第十六届人大代表，北京市西城区第十五届政协常委。致公党北京市委委员、致公党北京西城区委副主委。全国政协中国经济社会理事会理事。1993 年毕业于内蒙古师范大学历史系获学士学位，2004 年获辽宁大学企业管理硕士学位。历任中化集团驻蒙古国代表处首席代表，中化化肥有限公司战略发展部副总经理，中化云龙（云南）有限公司常务副总经理、中化资产管理有限公司办公室主任。在妥善处置集团不良资产和困境企业、扭亏为盈、扶持地方脱贫攻坚、应对疫情、服务企业等方面做出了突出贡献。在蒙古国期间多次承担中国领导人访蒙的外事翻译工作，协助驻外使馆编译完成《蒙古国法律大全》一书，并担任驻蒙中资企业中华总商会首任秘书长。

其撰写《新民主主义革命时期民主党派与中共合作的历史演进》《1948 年"五一"口号的反响》《香山时期协商建国的光辉历程及其重要启示》（获 2020 年度致公党北京市委会理论研究优秀成果二等奖）被中共中央统战部网站等多个平台转载。

2019、2020 年分别获中化集团金融事业部突出贡献奖、创业先锋奖；2020 年度中化集团"对外合作优秀个人"奖项。2020 年被评为致公党北京市委"优秀党员""抗疫先进个人"称号。2021 年 7 月 1 日出席在天安门广场举办的中国共产党成立 100 周年大会。2023 年 1 月 20 日应邀出席中国中央、国务院举办的春节团拜会。

【第四篇】

文学艺术

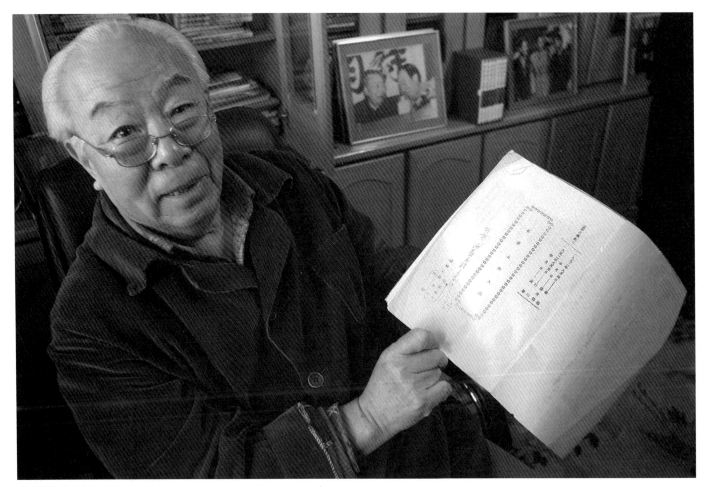

玛拉沁夫。2006 年

玛拉沁夫

玛拉沁夫（1930—），内蒙古卓索图盟土默特右旗人（今属辽宁省阜新县），作家。1945 年参加八路军，1946 年起从事文艺创作，1951 年小说《科尔沁草原的人们》发表后在读者中产生了强烈反响，1952 年改编成电影《草原上的人们》，插曲《敖包相会》传唱至今。1952—1954 年入中央文学研究所研究生班学习。1954 年返回内蒙古任察哈尔盟明安太仆寺联合旗（今锡林郭勒盟太仆寺旗）委常委兼宣传部长。其间出版短篇小说集《春的喜歌》，创作完成长篇小说《茫茫的草原》（上部）。1956 年被选为中国作家协会内蒙古分会常务副主席兼任《草原》文学月刊主编，后任内蒙古自治区文联副主席、内蒙古自治区文化局副局长等职。1980 年调北京先后任《民族文学》主编，作家出版社社长、总编辑，中国作家协会书记处书记、常务书记、党组副书记。第一、二届内蒙古政协常委，第八、九届全国政协委员。长期从事少数民族文学的组织与推广工作。曾任中国少数民族作家学会会长和中国作家协会少数民族文学委员会主任。著作《茫茫的草原》（上下部），《玛拉沁夫文集》（8 卷本），《玛拉沁夫小说散文选》，小说集《春的喜歌》《花的草原》《第一道曙光》《爱，在夏夜里燃烧》（英译本小说集），散文集《远方集》等。原创电影《草原晨曲》（1958），《沙漠的春天》（1975），《祖国啊，母亲》（1977）等。2010 年获"内蒙古自治区文学艺术杰出贡献者金奖"。2017 年获中国电影文学学会颁发的中国电影编剧终身成就奖；2017 年获中国大众文化学会颁发的大众文化工作终身成就奖；2017 年获中国文学艺术界联合会、中国电影家协会授予的终身成就电影艺术家荣誉称号。2014 年参加习近平总书记主持召开的文艺工作座谈会。

阿·敖德斯尔。1998 年

阿·敖德斯尔

阿·敖德斯尔（1924—2013），内蒙古巴林右旗人，一级作家，内蒙古作家协会主席，中国作家协会第三、四届理事，第五、六届名誉委员。创作各类文学作品共计 300 多万字，部分作品被翻译成英、法、日、意、朝鲜、哈萨克等文出版，多部作品被选入中小学教科书。1992 年获国务院"政府特殊津贴"，1996 年获内蒙古自治区首届杰出贡献奖，他把奖金全部捐给内蒙古文学创作基金会设立"敖德斯尔文学奖"，每三年评选一次。获内蒙古自治区党委、政府颁发的文学艺术杰出贡献奖。曾任内蒙古自卫军骑兵第四师 32 团政治处主任，合作创作内蒙古自治区第一个蒙古文独幕剧《酒》。长篇小说《骑兵之歌》（合作）《血和泪的爱》、电影文学剧本《骑士的荣誉》是其代表作。著有中篇小说集《草原之子》《遥远的戈壁》《撒满珍珠的草原》《月亮湖的姑娘》《蓝色的阿尔善河》；短篇小说集《时代性格》《布谷鸟的歌声》《敖德斯尔小说选》《遥远的戈壁》；散文集《银色的白塔》、儿童文学集《钢宝鲁寻母历险记》等。《小钢苏和》荣获建国 30 周年儿童文学奖，独幕话剧《草原民兵》获全国独幕话剧三等奖，论文集《敖德斯尔研究专集》《生活与创作实践》，蒙、汉文版十卷本《阿·敖德斯尔文集》，《骑兵之歌》和中短篇小说集《月亮湖的姑娘》分获第一、第三届全国少数民族文学奖（即骏马奖），多次获内蒙古自治区文学创作索伦嘎奖、艺术创作萨日纳奖。电影文学剧本《骑士的荣誉》《蒙根花》《战地黄花》被北京电影制片厂和八一电影制片厂拍摄成彩色影片在全国发行。

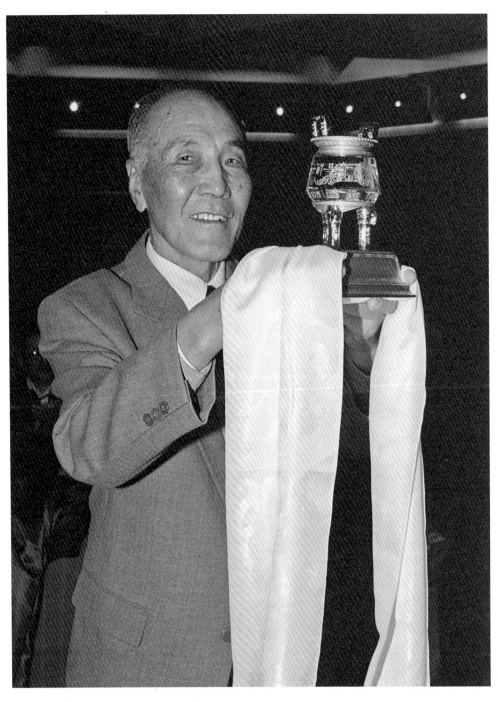

巴·布林贝赫。2003 年

巴·布林贝赫

巴·布林贝赫（1928—2009），内蒙古巴林右旗人，诗人、作家、教育家，内蒙古大学教授、博士生导师。曾任内蒙古骑兵第三师分队长，内蒙古军区政治部助理员、编辑。1958 年后在内蒙古大学从事教学与科研工作，同时坚持创作，对蒙古诗歌创作、诗学理论建设及人才培养做出重要贡献。曾任全国青联第四届副主席，第五、六届全国政协委员，全国哲学社会科学"八五""九五""十五"规划中国文学组成员、国家社会科学基金评审委员会委员。中国少数民族作家学会理事长，中国作协第五、六、七届全委会名誉委员，内蒙古作家协会第三届副主席，内蒙古文学艺术界联合会第五、第六届名誉主席，中国蒙古文学学会名誉理事长，内蒙古自治区文学研究会会长，国际蒙古学学会会员等。出版诗集、诗学著作《你好，春天》《黄金季节》《东风》《生命的礼花》《凤凰》《喷泉》《巴·布林贝赫诗选》《龙宫的婚礼》《金马驹》《蒙古英雄史诗诗学》（蒙、汉文版），《星群》《命运之马》《心声寻觅者的札记》《蒙古诗歌美学论纲》《直觉的诗学》等。作品列入《中国大百科全书·文学卷》的现当代蒙古族作家、诗人 4 人之一。2010 年获"内蒙古自治区文学艺术杰出贡献者金奖"。

纳·赛西雅拉图。2016 年

纳·赛西雅拉图

纳·赛西雅拉图（1933—2021），内蒙古巴林右旗人，内蒙古师范大学教授，作家、学者、教育家。主编全国蒙古文高校统编教材《蒙古文学史》（古近代部分），参编《蒙古族文学简史》。专著《蒙古语诗的节奏研究》《蒙古诗歌史诗研究》《蒙古民俗研究》（与巴·孟和合作），《巴林历史文化文献》（与哈斯巴根合作）、《呼日勒巴特尔》（整理），《珍贵的礼物》《第一个早晨》《纳·赛西雅拉图诗选》《儿童文学作品选》《纳·赛西雅拉图新诗选》《纳·赛西雅拉图散文回忆录》《倒回故乡深处的童年》，六卷本《纳·赛西雅拉图文集》，十卷本《纳·赛西雅拉图文集》。2010 年获"内蒙古自治区文学艺术杰出贡献者金奖"。获国务院"政府特殊津贴"。

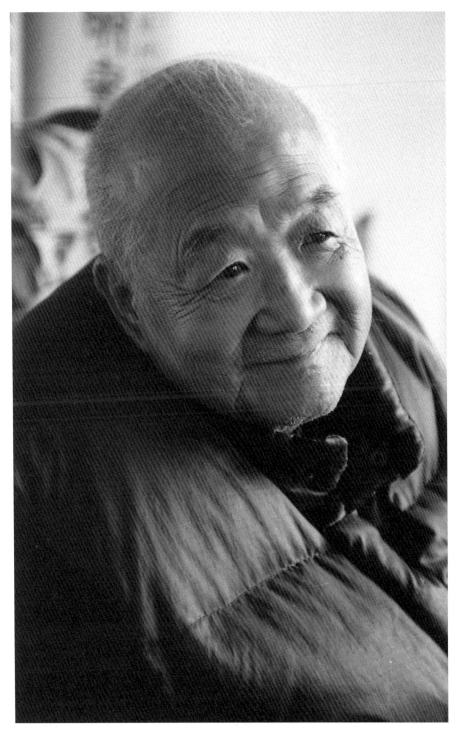

萧乾。1997 年

萧乾

萧乾（1910—1999），生于北京，作家、翻译家、记者。1935 年进入《大公报》当记者，1939 年抵伦敦任伦敦大学东方学院讲师兼任《大公报》驻英记者，报道战时英伦，参加过联合国成立大会、波茨坦会议、纽伦堡审判等。代表作有《南德的暮秋》《银风筝下的伦敦》等，是整个欧洲战场唯一的中国战地记者。1995 年出版《一个中国记者看二次大战》。英译汉《莎士比亚戏剧故事集》，捷克作品《好兵帅克》，加拿大幽默作品《里柯克幽默小品选》，挪威易卜生《培尔·金特》等，美国《战争风云》《屠场》《弃儿汤姆·琼斯的历史》等 15 部译著。具有里程碑意义的当推首译"文学上的喜玛拉雅山"——《尤利西斯》，此书因过于奇特，在英国也没几个人能看懂。写于 20 世纪 40 年代的《中国而非华夏》《苦难时代的蚀画》均在伦敦出版。《北京城杂忆》《未带地图的旅人》《滇缅公路》《草原即景》，据夫人文洁若1996 年统计，萧乾的著作、译著超过 80 部。曾任全国政协常委、中央文史馆馆长。

牛汉。2000 年

牛汉

牛汉（史承汉、史成汉、谷风，1923—2013），山西省定襄县人，当代著名诗人、作家，"七月"派代表诗人之一。1940 年开始发表诗歌、散文。曾任《新文学史料》主编、《中国》执行副主编，中国作家协会全国名誉委员、中国诗歌学会副会长。代表作《悼念一棵枫树》《华南虎》《鄂尔多斯草原》等，出版《牛汉诗文集》《彩色生活》《祖国》《在祖国面前》《海上蝴蝶》《沉默的悬崖》《牛汉诗选》《温泉》《爱与歌》《蚯蚓和羽毛》《牛汉抒情诗选》《我的第一本书》《中国当代文学百家——牛汉诗歌精选》《半棵树》《空旷在远方》《汗血马》等。散文《童年牧歌》《中华散文珍藏本·牛汉卷》《牛汉散文》《萤火集》《滹沱河和我》。诗话集《学诗手记》《梦游人说诗》。主编《新诗三百首》等多部著作。

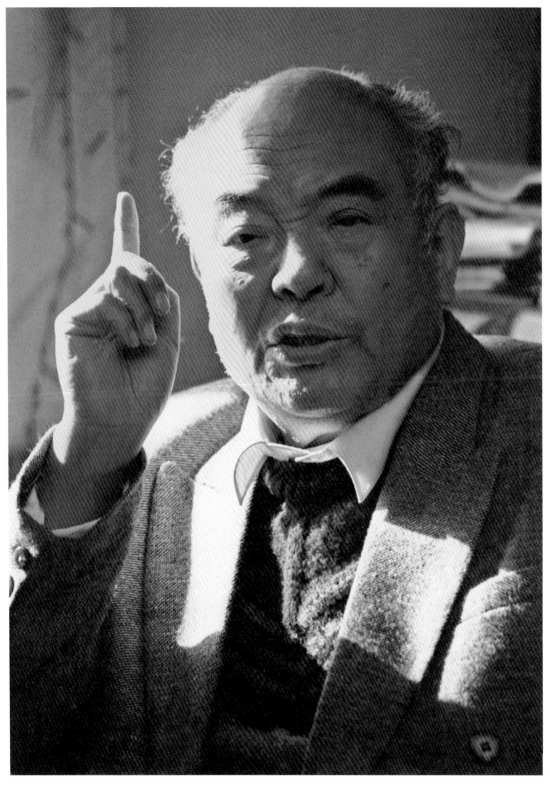

李準。1996 年

李準

李準（1928—2000），河南孟津县人，作家。长篇小说《黄河东流去》被称为"立体的流民图"，1985 年获茅盾文学奖；小说《不能走那条路》于 1952 年发表后被毛泽东主席加编者按在全国近 50 家报刊转载；小说《李双双小传》发表后被拍成电影流传全国并获电影百花奖；《老兵新传》电影剧本拍摄后于 1959 年获莫斯科国际电影节银奖；电影《龙马精神》《牧马人》获中国电影金鸡奖；《高山下的花环》（改编为电影剧本）获金鸡奖；另有电影剧本《大河奔流》《清凉寺钟声》《老人与狗》等。曾任中国作家协会副主席、中国电影家协会主席团委员、中国文联副主席，全国政协第九届委员，中国现代文学馆馆长。

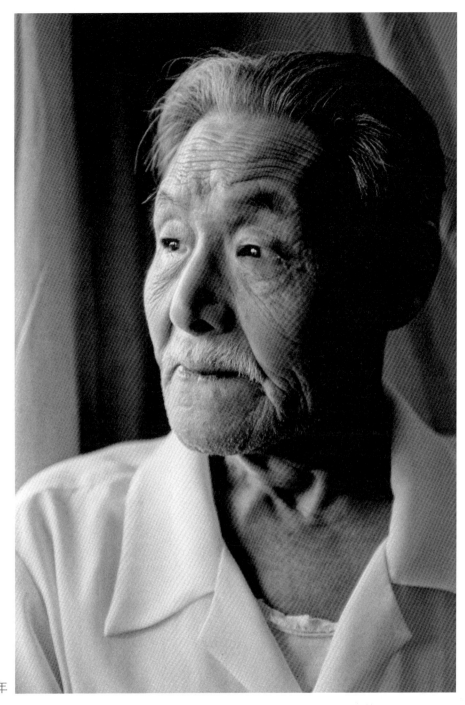

冒舒湮。1998 年

冒舒湮

冒舒湮（1914—1999），江苏如皋人，作家，蒙古篯儿乞惕部后裔，"冒"姓是"篯"之谐音，元后为避战火而隐姓。祖上有冒辟疆、冒广生等，均为江南冒氏家族，文化界名流。曾任《晨报》《导报》编辑，全国文协会员，中国青年记协会员，在"左联"领导下从事电影戏剧评论和理论工作。1937 年任中华全国电影界抗敌协会理事、广东省剧协常务理事、广东省立文理学院讲师、中国新闻专科学校教授。1938 年任《抗战》三日刊特约通讯员，写有《陕甘宁边区实录》，出版时更名《战斗中的陕北》。1941 年起任广东省银行专员，中国农民银行总管理处业务课长、中央信托局专员、《和平日报》主笔、《中山日报》驻沪特派员。新中国成立后，历任中国人民银行总行办公厅专门委员、《中国金融》总编辑、中国人民银行金融研究所研究员、《金融时报》顾问，是中国作协、剧协、影协会员。《战斗中的陕北》对上海等城市人们了解陕甘宁边区，了解中国共产党起到了积极作用，引导了许多青年去延安投奔革命。创作剧本《董小宛》《岳飞》《精忠报国》《七月七日》等，另有散文集《扫叶集》《饮食男女》《愚昧比贫穷更可怕》《微生断梦》等。

云照光。1998 年

云照光

云照光（乌勒朝克图，1929—），内蒙古土默特旗人，作家，1939 年起先后入陕北公学、延安民族学院、延安大学、三边公学学习。1949 年后历任内蒙古军区文化部副部长，内蒙古文教委员会副主任、党委副书记，内蒙古文化局副局长、局长，内蒙古文联主席、党组书记，内蒙古自治区党委宣传部副部长，内蒙古政协第五、六届副主席。全国文联第四、五、六届委员，第八、九届全国政协委员，内蒙古第三、五届人大代表及第五届常委。著有《云照光电影剧本集》《云照光小说散文集》《云照光文艺理论集》。电影《鄂尔多斯风暴》，电影剧本《蒙根花》《阿丽玛》《母亲湖》《永远在一起》《云照光文集》（8 卷本）。2010 年获"内蒙古自治区文学艺术杰出贡献奖"金质奖章和证书。

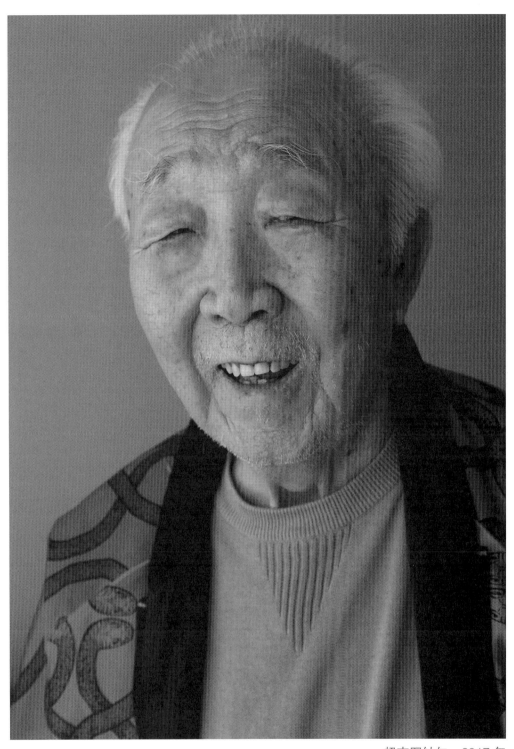

超克图纳仁。2017 年

超克图纳仁

超克图纳仁（1925—2018），吉林前郭尔罗斯蒙古族自治县人，剧作家，内蒙古戏剧家协会原副主席、秘书长。1950
年开始发表作品，1956 年加入中国作家协会。著有长篇小说《天骄轶事》（与夫人琴子合作），剧本集《超克图纳仁剧
作选》等。创作话剧《苍茫大地》《我们都是哨兵》获 1956 年全国话剧汇演三等奖。话剧《金鹰》是其代表作。电影文
学剧本《金鹰》（香港银都机构改编拍摄发行）获内蒙古自治区成立 10 周年文艺创作二等奖，剧本《成吉思汗》（上下，
合作，已拍摄发行放映）获内蒙古文学创作"索龙嘎"奖一等奖。出版《超克图纳仁剧本选》《超克图纳仁文集》（6 卷
本）。2010 年获"内蒙古自治区文学艺术杰出贡献奖"荣誉证书和金质奖章。

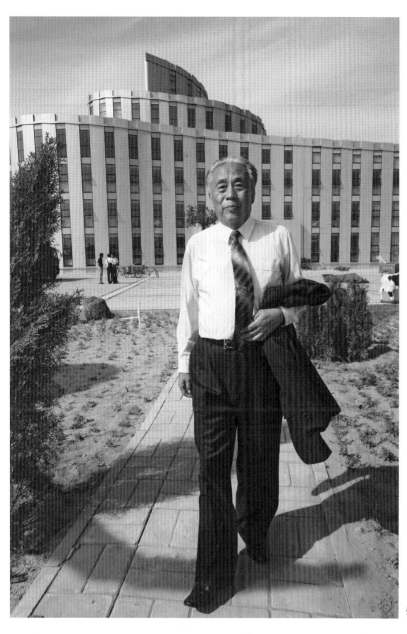

特·赛音巴雅尔。2009 年

特·赛音巴雅尔

特·赛音巴雅尔（1938—2016），内蒙古科右前旗人，出生于黑龙江泰来县，作家、翻译家、文学史家。曾任内蒙古师范大学蒙古文系教师，中国民族语文翻译局翻译，21 岁后出版诗集《春天》《花果之乡》《红豆树下》《太阳和月亮的女儿》等。散文集《啊，额吉河》《红峰驼》《九十九粒红豆》《特·赛音巴雅尔散文选》《特·赛音巴雅尔诗歌选》《特·赛音巴雅尔评论选》，电影文学剧本《高高的蒙曦山》等，《特·赛音巴雅尔文集》（6 卷本），《特·赛音巴雅尔选集》（汉 4、蒙 6 卷本）。有《特·赛音巴雅尔研究专辑》（两部）。文学评论集《啊，大海》，小说集《晨鸟》，汉译蒙长篇小说《桥隆飙》《大战冰峰》《我和父亲第一次上教堂》等。曾任中国作家协会《民族文学》杂志副主编、该刊创始人之一、编审。获国务院"政府特殊津贴"。2010 年获内蒙古自治区党委、人民政府颁发的"文学艺术杰出贡献奖"金质奖章，同年获国务院授予的"全国民族团结进步模范个人"荣誉称号。曾获全国少数民族文学创作"骏马奖"。主编《中国蒙古族当代文学史》（蒙、汉文版），《中国少数民族当代文学史》《中国当代文学史》。主编《中国蒙古族当代诗歌选》（汉、英文版），《中国少数民族文学馆》（画册），《布赫诗集》《玛拉沁夫文集》（蒙，8 卷本）等多部。退休后继续为民族文学事业奔波，筹资建设成一座数千平方米的"中国少数民族文学馆"，坐落在内蒙古师范大学新校区内，是中国第一个民族文学馆，任该馆馆长、中国少数民族作家研究中心主任。记述他事迹的《生命的光芒——特·赛音巴雅尔纪念文集》2018 年由作家出版社出版。

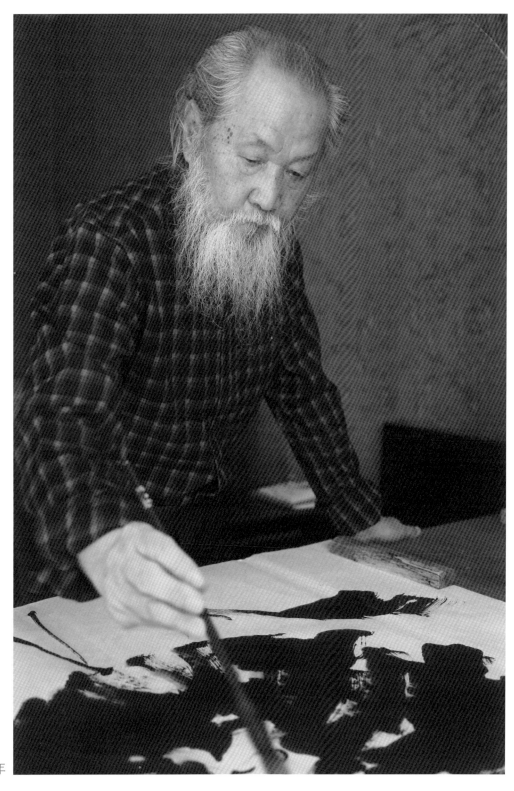

勒·敖斯尔。2017 年

勒·敖斯尔

勒·敖斯尔（1941—），内蒙古科左中旗人（其出生地后划归开鲁县），作家，翻译家，内蒙古科学技术出版社编审，赤峰市文联主席，文学期刊《西拉沐沦》主编，内蒙古作家协会名誉副主席，2009 年获"内蒙古自治区文学艺术杰出贡献奖"荣誉证书和金质奖章。其作品多次获内蒙古文学创作"索龙嘎"奖、内蒙古自治区精神文明建设"五个一工程"奖等。2012 年中国作家协会举办"勒·敖斯尔等诗人诗歌研讨会"。作品入选中学课本（蒙古文）。出版《勒·敖斯尔文集》（5 卷本）。擅长书法绘画。著有诗集《心潮集》《大地与小草》《勒·敖斯尔诗选》获第三届全国少数民族文学创作骏马奖。《爱的香灰》，译著《世界抒情诗选》（合译），《诗海明珠——世界抒情诗选》（合译）等。

阿云嘎

阿云嘎（1947—2020），内蒙古鄂托克旗人，一级文学创作。历任《鄂尔多斯日报》编辑、伊克昭盟广电局副局长、伊克昭盟委、秘书长，盟委委员兼中共伊金霍洛旗委书记。1995 年后任内蒙古文联党组书记，内蒙古文联第五、六届主席，中国文联第六届、第七届委员，内蒙古自治区第十一届人大常委会常务委员。2010 年获内蒙古自治区文学艺术突出贡献奖"。代表作长篇小说《僧俗人间》《有声的戈壁》《留在大地上的足迹》《燃烧的水》《拓跋力微》《悉尼喇嘛》《满巴扎仓》，中篇小说《幸运的五只岩羊》，《小说创作谈》和短篇小说集《大漠歌》《有声的戈壁——阿云嘎短篇小说精选》等。短篇小说《吉日嘎拉和他的叔叔》《大漠歌》《浴羊路上》分别获 1987、1990、1993 年内蒙古自治区文学创作"索龙嘎"一等奖。《大漠歌》1999 年获第六届全国少数民族文学创作"骏马奖"。长篇小说《满巴扎仓》（原作蒙古语，翻译家哈森将其译为汉语版）获"朵日纳文学奖"，列入第三届向全国推荐百种优秀民族图书目录。2014 年 2 月 21 日《满巴扎仓》作品研讨会在中国现代文学馆召开。2022 年出版《阿云嘎文集》（12 卷）。

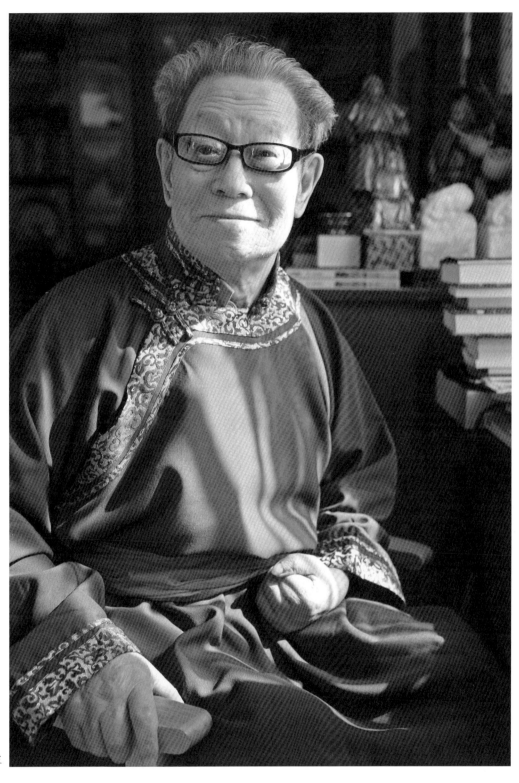

苏赫巴鲁。2017 年

苏赫巴鲁

苏赫巴鲁（1938—2021），祖籍辽宁喀喇沁左旗，作家，曾任吉林省松原市政协副主席、吉林省作家协会副主席。出版《蒙古族婚礼歌》《成吉思汗的故事》、长篇传记小说《成吉思汗传说》（上下卷）、《蒙古族风俗志》（合著），《成吉思汗传·一统蒙古》《成吉思汗传·开疆拓土》《铁木真》《成吉思汗》《戈壁之鹰》《大漠神雕》《漠南神笔·古拉兰萨传》《嘎达梅林》《陶克陶胡传》（合作）、《宫廷情猎》（与珊丹合作）、《大野芳菲——丹麦探险家与蒙古王女》（与珊丹合作）《蒙古秘史白话故事本》（与珊丹合作）。散文集《蒙古行》《苏赫巴鲁诗选》，人物词典《吉林蒙古人》等。2010 年出版《苏赫巴鲁全集》（32 卷本）。

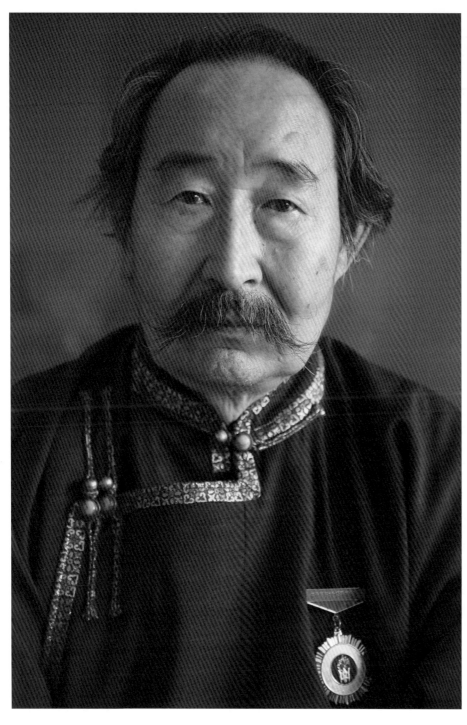

力格登。2019 年

力格登

力格登（利格登、艾基、灵丹，1943—），内蒙古镶黄旗人，作家，1969 年毕业于内蒙古大学。历任内蒙古文联《花的原野》文学月刊社（含《金钥匙》、《世界文学译丛》共三本杂志）编辑、诗歌组副组长、主编，编审。中国蒙古文期刊学会会长，中国作家协会会员，内蒙古作家协会第六届副主席。曾任职于达茂旗文化馆、乌兰察布日报社。著有长篇小说《第三行星的宣言——大寻觅》《夜班》《蚂蚁王国游历记》《馒头巴特尔历险记》《神奇的三个皮囊》《力格登小说选》等 30 余部。执行主编《二十世纪中国蒙文文学期刊大全》（共 68 卷，已出 45 卷）。作品多次获内蒙古自治区文学创作"索龙嘎"奖、艺术创作"萨日纳"奖、内蒙古自治区精神文明建设"五个一工程"奖。1984、1987、1999 年三次获全国少数民族文学创作"骏马奖"。获内蒙古自治区有突出贡献中青年专家、国务院"政府特殊津贴"。2004 年蒙古国举办"力格登儿童文学周"。2010 年国际儿童读物联盟（原安徒生奖评委会）评定《馒头巴特尔历险记》为优秀长篇儿童文学作品并授予荣誉证书。2009 年内蒙古自治区党委、政府授予"内蒙古自治区文学艺术杰出贡献奖"。

阿尔泰。2016 年

阿尔泰

阿尔泰（1949— ），内蒙古太仆寺旗人，一级作家，曾任内蒙古作家协会主席、内蒙古文联专职副主席。荣获中国作家协会和中华文学基金会主办的"庄重文文学奖"，获国务院"政府特殊津贴"，1995 年被评为内蒙古自治区劳动模范。中国作家协会第六、七、八次全国代表大会主席团委员。2010 年获"内蒙古自治区文学艺术突出贡献金质奖章"，2012 年当选中国诗歌学会副会长。出版《飞马》《阿尔泰诗选》《波涛集》《犊牛的牧场》《心灵的报春花》《儿童文学作品选》《阿尔泰新诗选》《诗话集》《阿尔泰诗选》《阿尔泰蒙古风》《我的草原》《心涯艺海》等著作。其中诗集《心灵的报春花》《阿尔泰新诗选》作品分别在第二、第四、第六届全国少数民族文学创作骏马奖评选中获奖。他的部分作品从 20 世纪 70 年代开始被选入中学、大学教材和研究课题。翻译惠特曼诗集《草叶集》《诺贝尔文学奖获得者诗选》等。

包明德。2008 年

包明德

包明德（1945—），内蒙古科左中旗人，文学评论家，一级创作员，内蒙古师范大学中文系毕业时留校任文艺理论教师，先后在中国人民大学中文系、北京大学中国文化书院、中央党校学习深造。历任内蒙古文联常务副主席，中国社会科学院文学研究所党委书记、副所长、学术委员，兼任民族文学研究所党委书记，《文学评论》杂志社长，《民族文学研究》主编，中国社科院研究生院文学系教授。曾任中国文学史料学会会长，中国当代文学研究会副会长，中国民族文学学会副会长。中国作家协会名誉委员，第十一、十二届全国政协委员。2008 年获中国社会科学院文学研究荣誉证书，2010 年获内蒙古自治区党委、政府颁发的文学艺术"杰出贡献奖"金质奖章。在《文学评论》《中国社会科学报》《民族文学研究》《小说评论》《当代作家评论》《人民日报》《光明日报》《文艺报》《人民文学》《草原》等报刊发表学术文与评论文章 100 余篇。出版《文苑思絮》《淘沥集》《细节激活历史》等评论文集。多次担任"茅盾文学奖""鲁迅文学奖""骏马文学奖"等国家文学奖项的评审委员。

满都麦。2009 年

满都麦

满都麦（1947—），内蒙古赤峰市人，一级创作，中国作家协会会员，中国书法家协会会员。第六、七届全国文代会代表，政协乌兰察布市第一届专职常委，内蒙古文联及内蒙古作家协会原副主席，乌兰察布市文联原主席，《刺勒格尔塔拉》蒙古文学期刊主编。1972 年以来，发表文学作品 550 万字，出版中短篇小说集《碧野深处》《满都麦小说作品选》《三重祈祷》《骏马、苍狼、故乡》及游牧文化研究《敖包：草原生态文明的守护神》《乌兰察布敖包文化》等 16 部书籍。主编出版文史《乌兰察布佛教寺庙》《乌兰察布蒙古族教育发展史》《察哈尔蒙古族史话》《乌兰察布盟史略》《四子部史鉴》等 19 部图书。先后有 6 篇小说、散文作品选入八省区统一教材《蒙古语文》教科书。2004 年中国作协在中国现代文学馆举办了满都麦作品研讨会。其多部文学作品获自治区"索龙嘎"奖，内蒙古自治区精神文明建设"五个一工程"奖。2002 年《满都麦小说作品选》获第七届全国少数民族文学创作"骏马奖"。2010 年获得内蒙古自治区党委、政府颁发的"文学艺术突出贡献奖"荣誉证书及金质奖章。2015 年荣获自治区"乌兰夫蒙古语言文字奖"。同年被自治区文联授予"功勋作家"勋章。撰写论著《蒙古文书法篆刻艺术的历史与现状》。

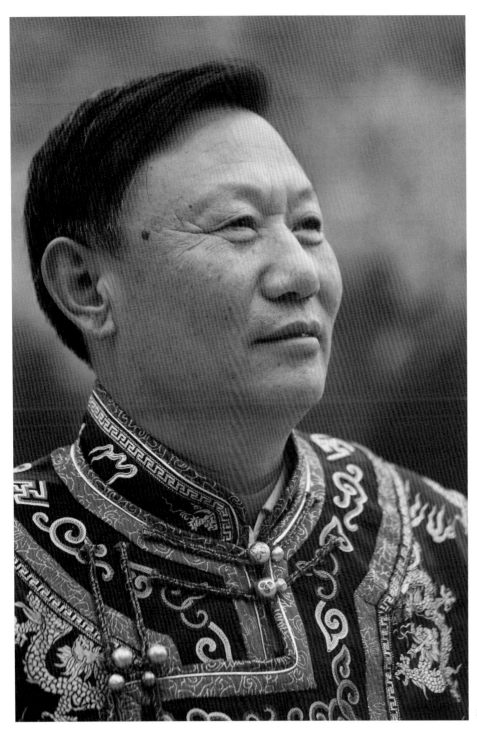

布仁巴雅尔。2008 年

布仁巴雅尔

布仁巴雅尔（1953—），内蒙古扎鲁特旗人，一级作家，曾任中国作协协会第7、8届全国委员会委员，内蒙古作家协会原常务副主席兼秘书长，现任内蒙古作家协会报告文学专委会主任。报告文学《良心》、报告文学集《创业史诗》分获第三、第九届全国少数民族文学创作"骏马奖"；长篇报告文学《丁新民与他的民工兄弟》获中宣部精神文明建设"五个一工程"奖；报告文学《拉盖莫德格》获全国民族团结征文一等奖；报告文学《拼搏》获全国优秀少儿读物评奖三等奖；报告文学《品读阿尔泰》获全国散文报告文学评奖一等奖；报告文学《良心》《患者心中的太阳》《写意阿云嘎》获内蒙古文学创作"索龙嘎"奖；长篇报告文学《丁新民与他的民工兄弟》《牧歌草原日出早》《玛拉沁艾力之路》获内蒙古精神文明建设"五个一工程"奖；中篇报告文学《打开天窗的人们》《化学王国的强者》获内蒙古改革文学评奖和报告文学评奖一等奖。另有报告文学集《一路走来的额尔敦》《钦达牟渊源》《淘金之路》《守望的基地》《科尔沁名人》《丰碑》等，翻译安徒生《海的女儿》，编辑《科尔沁文化丛书》，出版10卷本《布仁巴雅尔文集》。

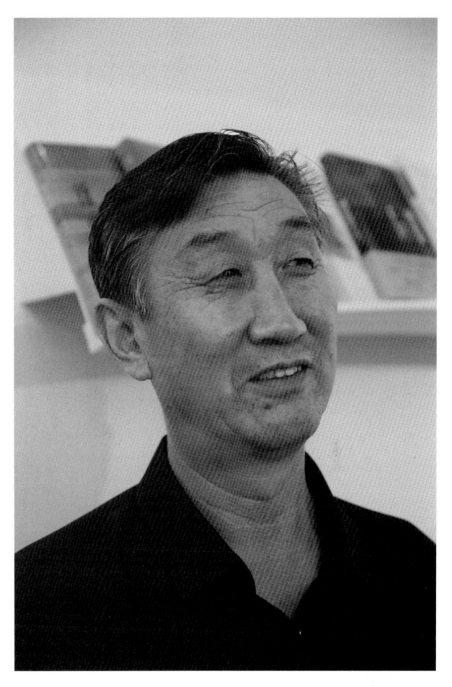

特·官布扎布。2019 年

特·官布扎布

官布扎布（特·官布扎布，1957—），内蒙古库伦旗人。作家、编审，1977 年入库伦旗乌兰牧骑任创作员，1981 年考入内蒙古大学蒙古语言文学系。历任内蒙古人民出版社编辑、《潮洛濛》杂志编辑部副主任、《内蒙古少年报》主编，内蒙古人民出版社总编室主任、副社长、副总编辑，内蒙古作家协会副主席、主席，内蒙古文联主席。中国作家协会第八、九、十届全国委员会委员。

著有蒙古文诗集《放牛娃》《二十一世纪的钟声》《蓝天飘云》，长篇历史散文《蒙古密码》《人类笔记》，传记文学《蒙古背影——萨冈彻辰传》。翻译出版现代汉语版《蒙古秘史》。策划编创出版《生命证书》《当代中老年自助回忆录导写本·我的人生经历》等。

曾获全国少数民族文学创作"骏马奖"、内蒙古文学创作"索龙嘎"奖、中国文联文艺评论奖、"朵日纳"文学奖，2000 年获第十二届中国图书奖。策划出版多部荣获内蒙古出版奖、中国图书奖、全国"五个一工程"奖的蒙汉文版图书。策划实施的"蒙古文图书农牧民阅读大接力"活动曾获全民读书优秀项目奖。

邓一光。2021 年

邓一光

邓一光（1956—），出生于重庆市，作家，曾任湖北省作家协会副主席、武汉文联副主席、武汉文学院院长。著有长篇小说《我是太阳》《我是我的神》等 10 部，中短篇小说集《怀念一个没有去过的地方》《深圳蓝》等 20 余部，影视剧本若干，有长、中、短篇小说以英、法、德、俄、日、蒙、韩等多种文字译介到海外。中篇小说《父亲是个兵》获首届鲁迅文学奖，散文《砾石地带》获首届郭沫若散文奖，长篇小说《我是我的神》获第二届国家图书奖，中篇小说《你可以让百合生长》获第三届郁达夫文学奖，短篇小说《狼行成双》获第八届《小说月报》百花奖，长篇小说《我是太阳》获中宣部第七届"五个一工程"奖。个人获首届冯牧文学奖和首届林斤澜短篇小说杰出作家奖等数十项重要文学奖项。作品两度入选当代文学年度长篇小说榜、两度入选中国小说学会年度长篇小说榜、两度入选全国城市文学排行榜、两度入选收获文学年度小说榜、两度获十月文学奖、三度获人民文学奖、三度获《小说选刊》奖、电视剧《归途如虹》获中宣部"五个一工程"奖，电视剧《兵峰》获中宣部"五个一工程"奖。作品分获《当代》年度长篇奖、《作家》金短篇小说奖、《上海文学》中篇小说奖、《长江文艺》短篇小说奖、《中篇小说选刊》双年奖、《小说月报》百花奖、北京市文学艺术奖、上海市长中篇小说大奖。入选《亞洲週刊》全球华人十大中文小说榜、《扬子江评论》年度长篇榜、《长篇小说选刊》年度金奖等重要文学榜单。

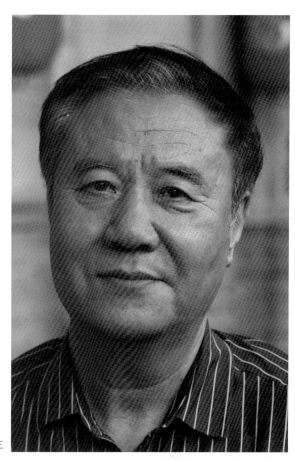

乌力吉巴图。2023 年

纳·乌力吉巴图

纳·乌力吉巴图（乌力吉巴图、纳·阿彦，1958—），内蒙古巴林右旗人，一级作家、编审。1982 年毕业于内蒙古大学蒙古语言文学专业，同年在内蒙古自治区文学艺术界联合会工作，历任内蒙古《花的原野》文学月刊小说散文编辑、编辑室副主任、副主编（1997—2002 年）、主编（2002—2015 年），兼任《世界文学译丛》双月刊主编。2015 年任内蒙古文联文艺理论研究室主任兼文艺评论期刊《金钥匙》主编。2004 年当选中国蒙古文期刊学会副会长、2015 年当选会长。中国作家协会会员、中国文艺评论家协会第一届理事，内蒙古作家协会第六、七、八届主席团副主席、第九届主席团名誉副主席。

出版《鬼卵》（获首届内蒙古文学翻译奖一等奖）、《清清的古里古台河》《花的原野五十年》（合著）、《语言·文学·感悟》《父亲与故乡》《外国文学精品选》《遥远的东京》等著作、译作。散文集《父亲与故乡》获第二届"朵日纳"文学奖、第十四届北方十五省市区文艺类图书评奖一等奖、第十届全国少数民族文学创作"骏马奖"。散文《蔚蓝的东京》获内蒙古第六届文学创作"索龙嘎"奖。论文《五十年的历程及其"花的原野"精神》获内蒙古自治区精神文明建设"五个一工程"奖。歌词《夜色美》获内蒙古人民广播电台创作歌曲排行榜"最佳歌词"奖。《涩谷站前哈奇的塑像》《太阳升起的地方》《诗歌爱好者的故事》《百年回顾》《电影宫前》等 5 篇作品入选中国蒙古语授课高初中和小学语文教科书。

经他编辑的近十部作品获全国少数民族文学创作"骏马奖"，多篇作品获内蒙古文学创作"索龙嘎"奖等，几十篇作品被选入大、中、小学蒙古语文教科书。2002—2015 年任主编的《花的原野》文学月刊分获第三届"国家期刊奖"提名奖、北方八省区首届"十佳期刊奖"、第三届"内蒙古期刊奖""八省区蒙古语文协作工作先进集体""内蒙古自治区学习使用蒙古语文先进集体"等荣誉。2006 年被授予"内蒙古十佳编辑"称号。

连续多年策划组织举办全区文学"乌仁都西笔会""霍林郭勒笔会""中国蒙古文学巴林笔会暨著名作家敖德斯尔作品研讨会"《花的原野》50 年学术研讨会""当代蒙古文学及《花的原野》学术研讨会""《花的原野》杯中篇小说大奖赛""《花的原野》杯短篇小说及散文大奖赛""锡林郭勒牧民作家作品研讨会""兴安盟作家作品研讨会"。尤其是他策划并负责实施的"八省区大学、中专、中学生蒙古文学作品'八骏杯'大赛"成功举办五届，被列入《内蒙古自治区"十二五"时期文化发展规划纲要》，定为自治区重点扶持的三大文化品牌活动。

担任 2014、2017 年"蒙古文期刊资料数据库""中国蒙古文期刊检索公共服务平台建设"项目负责人，为完成中国蒙古文期刊的数字化和远程服务工作奠定基础。主编数十部大型系列丛书《巴林当代文学精品库》。

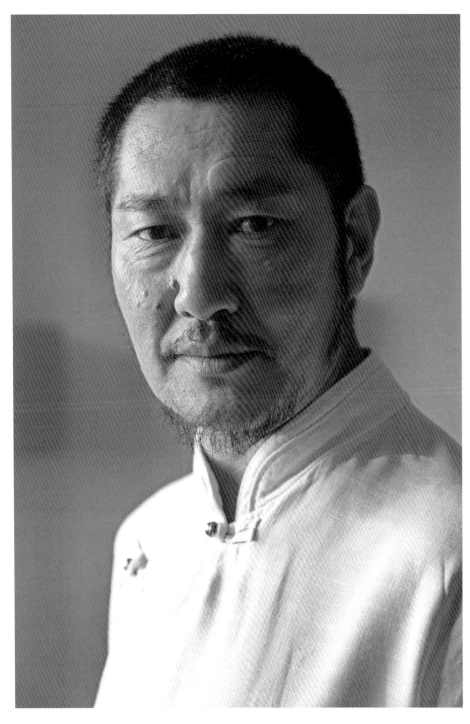

次仁顿珠。2017 年

次仁顿珠

次仁顿珠（1961—），青海省河南蒙古族自治县人，是用藏文和汉文写作的蒙古族作家，河南蒙古族自治县地方志办公室主任。在河南县完全小学学习藏文和汉文，后考入黄南藏族自治州民族师范学校，开始接触藏族传统文学和西方文学艺术。1982 年在河南县民族中学任教，后在青海民族学院、西北民族学院各深造一年。编写地方史志达二十余年，主编或参与编写的汉、藏文地方志、年鉴、寺志、史料汇编等达十多部千余万字。1982 年至今发表藏、汉文小说二百余万字。出版《次仁顿珠短篇小说选》（藏文）重印 6 次总印数上万，《次仁顿珠最新小说选》（藏文）重印 3 次印数近万，《次仁顿珠中篇小说集》。部分小说被译成英、法、德、日、瑞典、荷兰、匈牙利等文字。小说《年轻人的心声》（藏文）获首届青海省文学艺术奖、藏族五省区文学作品一等奖。小说《疯狗》（藏文，长篇小说《祖先》之节选）获青海省第二届青年文学奖。小说《英俊和尚》（藏文）获第五届"章恰尔"文学奖（藏区最高文学奖）。小说《D 村风波》（汉文，才布西格译成蒙古文）获全国首届蒙古语网络文学大赛短篇小说一等奖。小说《河曲马》（汉文）获第 23 届"东丽杯"全国梁斌小说奖短篇小说一等奖。小说集《黑狐谷》被译成日文译版畅销，小说集《俊僧及其它小说》被英译。2011 年甘肃民族出版社出版《次仁顿珠小说研究》（藏文，贡保杰主编），2014 年青海民族出版社出版《次仁顿珠及其小说研究》（藏文，增宝当周著）。

宝音贺希格。2014 年

宝音贺希格

宝音贺希格（1962— ），内蒙古阿鲁科尔沁旗人，翻译家，诗人，民族出版社编审，毕业于内蒙古大学蒙古语言文学系和日本国法政大学研究生院日本文学专业。蒙古语著作有《另一种月亮》《天之风》《九十九只黑山羊》《雪花邮票》等 6 部诗集和评论集《一个主语七十四个谓语》；散文集《白羚》《十指》；日本语著作有长篇散文《我是蒙古人》和诗文集《怀情的原形》。译著有席慕蓉诗集《在诗的深处》（与朵日娜合译）、金子美铃童谣集《我和小鸟和铃铛》（日译蒙）、谷川俊太郎诗集《宇宙宝丽来相机》（日译汉）、丰子恺儿童小说散文集《少年音乐与美术故事》（汉译蒙）、王宜振儿童诗歌集《少年抒情诗》（汉译蒙）、《李白诗歌选译与赏析》（汉译蒙）等。

齐·宝力高。1998 年

齐·宝力高

齐·宝力高（1944—），内蒙古科左中旗人，一级演奏家，中国马头琴学会会长，为马头琴做了三次革新提高和发展。1975 年调入内蒙古歌舞团，曾任内蒙古民族歌舞剧院副院长，内蒙古多届政协委员，齐·宝力高野马马头琴乐团创始人兼团长、蒙古国马头琴中心名誉主席、日本国际交流马头琴协会名誉会长、内蒙古大学艺术学院客座教授、中央音乐学院客座教授、中央民族大学音乐学院研究生导师。他吸取了西方小提琴的演奏技巧，成功地改制了传统马头琴的琴体以及其声源。为马头琴艺术的传承多次在国内外举办过马头琴培训班，弟子众多。1974 年出版《马头琴演奏法》（蒙、汉）。2001 年出版自传《马头琴与我》（蒙、汉、日文）。2008 年 8 月 8 日带领 120 名马头琴手参加北京奥运会开幕仪式演出他创作的《万马奔腾》。2009 年被内蒙古自治区人民政府授予"内蒙古自治区文学艺术杰出贡献奖"金质奖章。在国内外多次举办马头琴音乐会。处女作《鄂尔多斯高原》创作于 1963 年，马头琴史上的第一首齐奏曲目之一。作曲的马头琴曲有《草原连着北京》《草原赞歌》《万马奔腾》《回想曲》《献给母亲的歌》《苏和的白马》《初升的太阳》，马头琴合奏《寻找》，四重奏《命运》《草原天驹》《心灵之歌》等都成为经典。创作的歌曲有《锡林河》《难忘》《马头琴之歌》。在他的努力下，2011 年 10 月经内蒙古自治区人民政府批准，成立锡林郭勒职业学院齐·宝力高国际马头琴学院并任院长，是全国唯一的马头琴专业院校。2021 年当选"中国非遗年度人物"。

布林。2017 年

布林

布林（布林巴雅尔，1940—），内蒙古科左中旗人，内蒙古电视台原副台长，马头琴国家级代表性传承人，马头琴演奏家、理论家、教育家。1959 年入内蒙古人民广播电台民族民间演唱队任马头琴演奏员，先后师从于色拉西、孙良、桑都仍、巴拉贡、巴布道尔吉、马希巴图等著名民间艺术家学习马头琴、潮尔琴、四胡等民间乐器。集多种乐器多种传统风格演奏法于一身，完整地掌握着马尾胡琴类乐器"三种定弦五种演奏法"，并在理论上进行了系统梳理和深入阐释。创作、演奏《牧马人之歌》《叙事曲》《怀念》《在戈壁高原上》等曲目，以及《祝福》《采集歌》等近百首歌曲。发表《马头琴的渊源及其各流派艺术特色》等学术论文，首次系统地提出马头琴"三种定弦五种演奏法"的理论体系，为传统马头琴艺术的发展和研究奠定了理论基础。1981 年入内蒙古电视台从事电视编导业务，组织、策划并编导、监制了上百部各类体裁电视片。曾任内蒙古音乐家协会副主席、内蒙古潮尔协会会长（现为名誉会长）。内蒙古师范大学音乐学院、内蒙古大学艺术学院、内蒙古民族大学、呼和浩特民族学院、通辽职业艺术学院等高等院校聘为客座教授、硕士研究生导师。2013 年获中国艺术研究院中国非物质文化遗产保护中心颁发的"中华非物质文化遗产传承人薪传奖"。

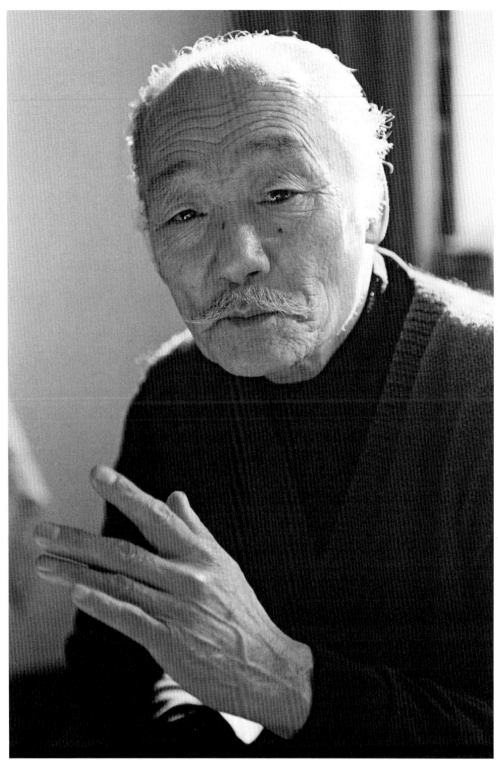

美丽其格。1997 年

美丽其格

美丽其格（1928—2014），内蒙古科右前旗人，作曲家，19 岁时考入内蒙古文工团任演奏员，兼民间艺人组组长。1951 年入中央音乐学院学习，1952 年学校布置作业，要求每个学生拿出一首作品在"学生作品演唱、演奏会"上展示，《草原上升起不落的太阳》诞生了。1956 年后这首诗入选全国小学语文课本第五册直到"文化大革命"开始。1954 年《全国群众歌曲评选》中获一等奖，1989 年获"建国四十年来唤起我美好回忆的那些歌"优秀作品奖。入选 20 世纪华人经典音乐作品。大学四年级时，他考上留苏生被派往莫斯科音乐学院学习。1958 年回国后在内蒙古民族剧团担任作曲、指挥、编导室主任，副团长等。主要写歌剧音乐如《达那巴拉》《莉玛》《满都海》《草原烽火》等。获内蒙古自治区党委、政府颁发的"文学艺术杰出贡献奖"荣誉证书和金质奖章。

230

莫尔吉胡。2008 年

莫尔吉胡

莫尔吉胡（1931—2017），内蒙古太仆寺旗人，作曲家、民间音乐理论家、教育家，为《骑士的荣誉》《驼峰上的爱》《成吉思汗》《北方囚徒》《战地黄花》《女绑架者》《浴血疆城》《马可·波罗》《重归锡尼河》等多部影视谱曲。著述《山祭》（钢琴独奏曲集），弦乐四重奏第 1 号，《蒙古音乐研究》（上中下三册），《珍贵的礼物》（儿童歌舞剧七部），《音乐论文集》《蒙古音乐研究》《追寻胡笳的踪迹》。论文《浩林潮儿之谜》《托普修儿与萨布尔丁》《元代宫廷音乐初探》《潮儿现象与潮儿音乐》《穆库连遐想》《成陵中的两件古乐器》《潮儿大师色拉西》《蒙古音乐的最早采录人——哈斯伦托》等 30 多篇。代表作品《山祭》，其他代表作：三部清唱大合唱：《焦裕禄》《邢燕子》《草原英雄小姐妹》；交响合唱音诗《祖国颂》；钢琴协奏曲《安岱》；小提琴协奏曲《山歌》；管弦乐《第一组曲》《第二组曲》《第三组曲》；蒙古长调声乐协奏曲《金钟》等。2011 年内蒙古自治区党委宣传部在呼和浩特举办《莫尔吉胡作品音乐会》。2019 年《莫尔吉胡音乐作品集》发行赠阅仪式在呼和浩特举行。2011 年"莫尔吉胡音乐作品暨学术思想研讨会"在内蒙古饭店召开。获"内蒙古自治区文学艺术杰出贡献奖"证书和金质奖章。1946 年 3 月入内蒙古文艺工作团工作，1949 年到沈阳"东北鲁艺"学习作曲，1954 年入上海音乐学院理论作曲系，1959 年毕业留校工作，1960 年回内蒙古，在内蒙古艺术学校从事艺术教育工作 24 年。1979 年任内蒙古艺术学校校长，培养出多位艺术家。1984 年调内蒙古电影制片厂担任厂长职务 8 年。在任期间拍摄了三十余部故事片，其中《成吉思汗》获自治区艺术创作"萨日纳"奖，《骑士风云》获金鸡奖最佳故事片提名奖。2006 年获纪念中国电影一百周年"中国电影音乐特别贡献奖"。

图力古尔。1982 年

图力古尔

图力古尔（1944—1988），内蒙古库伦旗人，一级作曲家，代表作舞曲《彩虹》至今流传并成为多所音乐院校的教材，歌曲《富饶美丽的内蒙古》《牧民歌唱共产党》《弹起心爱的好必斯》《母爱》《金色的边疆——我的家乡》《内蒙古好地方》《草原的霞光》《百灵啊，草原的歌手》《萨日娜花开红艳艳》《青春的火焰在胸中燃烧》《吉祥的那达慕》以及男声说书小合唱《打虎上山》等。曾在内蒙古文化局直属乌兰牧骑任乐队演奏员、作曲兼队长。创作各类音乐作品近千首。生前为中国音乐家协会会员、内蒙古音乐家协会常务理事、内蒙古文联委员、乌兰牧骑学会常务理事。出版《图力古尔歌曲集》。

永儒布。2008 年

永儒布

永儒布（1933—2016），内蒙古科左中旗人，一级作曲家、指挥家。曾在东北鲁迅艺术学院学习，曾任内蒙古军区歌舞团指挥，1955 年又被国防部授予三级解放奖章。1978 年出任内蒙古广播艺术团指挥。作曲作品有交响乐作品《故乡》《故乡音符》《草原之魂》《怀念》，交响合唱《草原颂》《小活佛》等 30 余部影视音乐，《英雄的格斯尔汗》等 10 余部舞剧音乐，《草原呼吸》24 首无伴奏合唱专辑，《草原迎宾曲》等千余首声乐器乐作品，2001 年 5 月 12 日，无伴奏合唱《孤独的白驼羔》获首届中国音乐最高奖项"金钟奖"，1984 年马头琴曲《戈壁驼铃》获文化部、广电部、中国音协作曲奖。无伴奏合唱《孤独的白驼羔》《四季》两次获中国音乐"金钟奖"优秀作曲奖。1989 年 5 月 9 日在北京举办个人交响乐作品音乐会。1991 年在蒙古国首都举办的"乌兰巴托国际金秋音乐节"上获指挥、作曲两项金奖；1992 年在俄罗斯布里亚特举办个人交响乐作品音乐会，被总统授予政府奖。多次获内蒙古艺术创作"萨日纳"奖，获国务院"政府特殊津贴"。专著有《蒙古族民歌与交响乐研究》《四季——永儒布合唱歌曲作品选集》。录制出版音乐专辑 CD《草原的呼吸》（合唱，2 碟），《草原颂》（CD、DVD、交响乐总谱），《草原魂》（合唱）。曾任内蒙古音乐家协会主席（1993—2003），曾任蒙古国国家乐团客座指挥。内蒙古广播电视艺术团指挥，内蒙古大学艺术学院特聘教授，内蒙古交响乐协会主席。

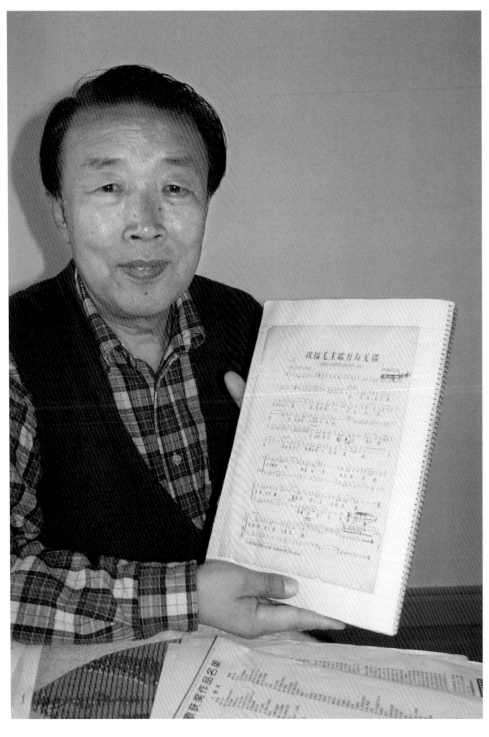

阿拉腾奥勒。2005 年

阿拉腾奥勒

阿拉腾奥勒（1942—2011），内蒙古科左后旗人，内蒙古广播电视艺术团一级作曲家，代表作《敬祝毛主席万寿无疆》；《美丽的草原我的家》1980 年被联合国教科文组织作为"世界优秀歌曲"选入教材，收入《亚太歌曲集》。还有管弦乐曲四胡与乐队《乌力格尔主题随想曲》；小提琴独奏曲《草原晨曲》；电影交响组曲《沙漠的春天》；蒙古语组歌《科尔沁婚礼》；马头琴、小提琴、钢琴三重奏《布尔特其诺瓦的故乡》《第一交响曲》；歌曲有《金色的沙漠上》《锡尼河》《草原篝火》《唱给母亲的歌》《请喝一碗马奶酒》《蒙古心》等。担任过 5 届内蒙古政协委员，内蒙古自治区劳动模范，曾任内蒙古音乐家协会主席。获"内蒙古自治区文学艺术杰出贡献奖"证书和金质奖章。出版《阿拉腾奥勒歌曲选》，出版 CD《阿拉腾奥勒音乐作品精选》（4 碟），《请喝一碗马奶酒》（2 碟）等。2010 年"难忘的歌——阿拉腾奥勒作品音乐会"在呼和浩特举办。

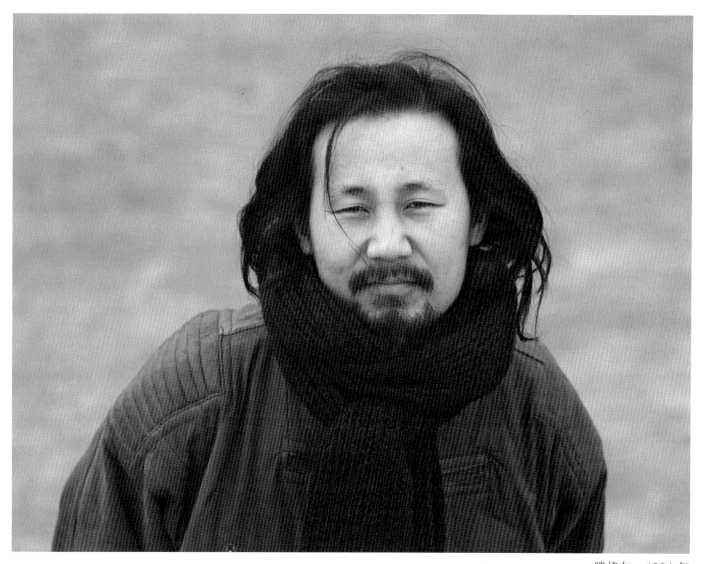

腾格尔。1991 年

腾格尔

腾格尔（1960—），内蒙古鄂托克旗人，音乐家，曾任中央民族歌舞团副团长、第十二届全国政协委员，一级演员，国家环保总局环境大使，全国劳动模范。2004 年获得第一届国家民委"突出贡献专家奖"，2006 年被中华慈善总会评为"演艺界十大孝子"。集作曲、作词、演唱、组织为一身，是当今乐坛"常青树"。主要作品《天堂》《蒙古人》《父亲和我》《苍狼大地》等；交响诗《席尼喇嘛》等。1975 年考入内蒙古艺术学校学习演奏三弦，1979 年在中国音乐学院学习指挥专业，1980—1985 年在天津音乐学院学习理论作曲专业。1986 年为长诗《蒙古人》谱曲并演唱，一举成名。1989 年在由文化部主办的全国流行歌曲优秀歌手大奖赛上荣获十佳第一名。1990 年获蒙古人民共和国"乌兰巴托—90"国际流行音乐大奖赛一等奖。1991 年由他作词作曲并演唱的《父亲和我》在第二届亚洲音乐节荣获中国作品最高奖。1992 年应邀赴台北举行个人演唱会。1993 年组建"苍狼"乐队至今长盛不衰。1994 年主演由谢飞执导的电影《黑骏马》，同时担任该片的全部音乐创作和主唱并在第 19 届蒙特利尔国际电影节上获最佳音乐艺术奖。2011 年参演电影《双城计中计》饰演角色石佛。多次在国内外举办个人演唱会。1986 年以来出版了个人作品专辑有《故乡的风》《三毛来了》《我热恋的故乡》《蓝色的故乡》《八千里路云和月》《黄就是黄》《戈壁梦》《成吉思汗颂》《黑骏马》《出走》《爱》《家园》《在那银色的月光下》《腾格尔与苍狼乐队》《跨越·新天堂》（英汉双语专辑），《苏里格》《狼》《云中的月亮》《天与地》《梦》《桃花源》。MTV 有《天堂》《蒙古人》《苍狼大地》《嘎达梅林》《爱你的日子》《我们是永远的苍狼》《父亲和我》《马兰花》《桃花源》等。

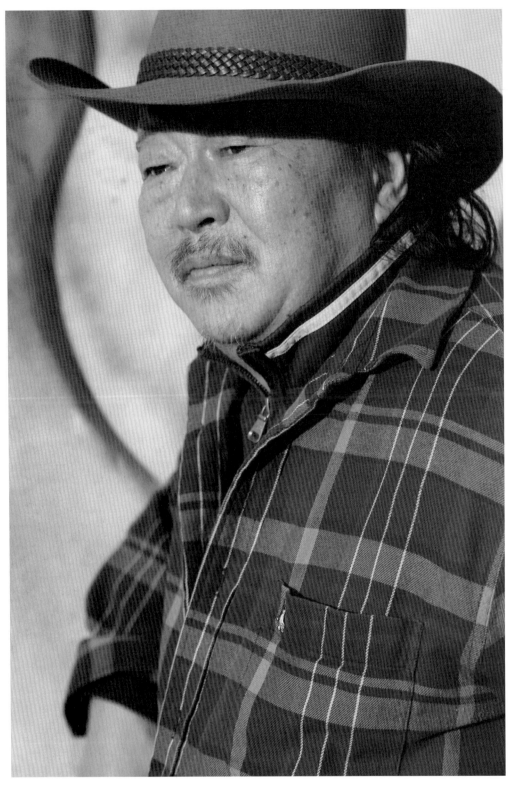

乌兰托嘎。2017 年

乌兰托嘎

乌兰托嘎（1958—），内蒙古科左中旗人，出生于海拉尔，作曲家，中国民族音像出版社音乐总监、一级作曲家，1978 年考入哈尔滨师范大学音乐系学习作曲和指挥，后到中央音乐学院深造。代表作《父亲的草原母亲的河》《草原在哪里》《天边》《呼伦贝尔大草原》《往日时光》《这片草原》《回家吧》《英雄上马的地方》等几百首。交响序曲《骑士》；交响组曲《呼伦贝尔交响诗》；电影音乐《季风中的马》《红色满洲里》；电视剧音乐《我的鄂尔多斯》《家有考生》《血浓于水》《非常岁月》《今生来世》《青山恋》等。出版《乌兰托嘎音乐作品选·呼伦贝尔大草原》（珍藏版 2CD+2DVD）。2006 年 12 月19 日在北京人民大会堂举行"乌兰托嘎作品音乐会——父亲的草原母亲的河"。获"内蒙古自治区文学艺术特殊贡献奖"。

查干。2017 年

查干

查干（1960—），内蒙古乌审旗人，内蒙古民族艺术剧院一级作曲家、交响乐团指挥，中国乌审马头琴交响乐团特邀指挥、艺术总监。获"内蒙古草原英才"称号。探索发明《马靴鼓》《奶桶鼓》《马鞍鼓》《马鞭子鼓》等蒙古民族打击乐器。创作马头琴曲《马背雄风》《牧歌》《呼热咿！呼热咿！呼热咿！》《春天》等已经成为管弦乐经典演出曲目并出版音乐总谱。曾为电影《天边情歌王洛宾》《暖春》《长调》，3D 电影《战神纪》等 30 多部电影创作音乐，电影《赛音马吉克的儿子》音乐 2005 年获第二十五届中国电影金鸡奖最佳音乐提名奖。任音乐剧《蒙古婚礼》总策划、作词作曲配器。大型民族舞剧《库布其》音乐获 2017 年第十四届草原文化艺术节作曲大奖并出版总谱。舞蹈《牧人浪漫曲》音乐在全国少数民族舞蹈（单双三人舞）比赛中荣获作曲一等奖，舞蹈《马头琴声》获第十届孔雀奖少数民族舞蹈比赛作曲二等奖，舞蹈音乐《马背上的女人》获第 8 届中国舞蹈《荷花奖》民族民间舞最佳音乐作曲奖，大型女群舞《顶碗舞》音乐获第七届全军文艺会演作曲三等奖、第一届中国蒙古舞蹈大赛作曲大奖，歌曲《芒哈图达瓦》《草原人家》分获内蒙古精神文明建设"五个一工程"奖，双人舞《查拉梦》音乐获内蒙古第五届艺术创作"萨日纳"奖。2005—2012 年内蒙古自治区艺术高级专业技术资格专家评委。2007 年在呼和浩特市举办个人大型作品音乐会"阿瓦图腾"。2010 年在内蒙古库伦旗资助举办科尔沁第一届"安代杯"学生民歌艺术节。2011 年个人资助举办乌审旗第一届小学生"苏力德杯"马头琴民歌艺术节。2012—2013 年带领内蒙古民族艺术剧院交响乐团及其他地区交响乐团在内蒙古各地区开展了 30 多场高雅艺术走进校园《爱在草原》音乐晚会的指挥演出任务。

斯琴朝克图。2016 年

斯琴朝克图

斯琴朝克图（1969—），内蒙古巴林右旗人，中央民族大学音乐学院学科带头人、二级教授、一级作曲、博士生导师、内蒙古师范大学音乐学院兼职教授。中国蒙古族第一位作曲博士。国家"万人计划"哲学社会科学领军人才，中宣部文化名家暨"四个一批"人才，获国务院"政府特殊津贴"，教育部"新世纪优秀人才支持计划"人才，全国"五一"劳动奖章、"内蒙古自治区政府中青年突出贡献奖"，国家民委、团中央第三届全国各族青年"团结进步杰出奖"，第十一届"中国青年五四奖章"，入选内蒙古自治区"草原英才"，内蒙古自治区"五一"劳动奖章，内蒙古自治区党委、政府颁发的首届"文学艺术突出贡献奖"，内蒙古自治区第二届"五四"奖章，内蒙古自治区"新世纪321人才工程"一层人选。主要作品：歌曲《蓝色的蒙古高原》《我和草原有个约定》《阿妈的佛心》（蒙），《心之寻》（蒙汉），《泡泡雨》《爱的哈达》《城里的蒙古人》《花语》（蒙），《飞奔的黄河》《徘徊》《可爱的小淘气》（蒙），《心中的故乡》《锡林郭勒大草原》《额尔古纳河传说》《蜥蜴魔王主题曲》《天边的故乡》《怀念的爸爸》《秋风》（蒙汉）等700余首。2011年歌曲《各族人民心连心》被选为第九届全国少数民族传统运动会主题曲。2015年歌曲《我的鄂尔多斯》被选为第十届全国少数民族传统运动会主题曲。交响乐《草原节奏》（被选为中央音乐学院211工程经典交响乐作品，由人民音乐出版社出版DVD）；《草原回响》《腾格里回响》，管弦乐《蒙古随想曲》。民族音乐剧《阿拉善传奇》；大型实景舞台剧《呼伦贝尔大草原》，舞台剧《达尔扈特婚礼》。无伴奏合唱《山沟里的小草》《嘎达梅林》《aldargan》《问候》。室内乐作品《恋》《思念》《浪漫情》《向往》《雁归》（在丹麦演出并出版CD）。钢琴曲《诺恩吉雅幻想曲》《圆舞曲》《蒙古舞曲》《童年的回忆》《四季草原》。影视舞蹈音乐几十部。论文《析蒙古族青年作曲家色·恩克巴雅尔作品的艺术特征》、《雅俗共赏　喜忧参半》等。《基础乐理》（高校蒙古语教材，合著），歌曲专辑《我和草原有个约定》（CD，2碟）、《蓝色的蒙古高原》（磁带）。作品多次获内蒙古自治区精神文明建设"五个一工程"奖、内蒙古艺术创作最高奖"萨日纳"奖。2005年在中央电视台演播室举办个人"声乐与室内乐作品音乐会"，2010年斯琴朝克图个人作品歌舞晚会——《心中的故乡》在家乡赤峰市国际会展中心隆重举行，2012年在内蒙古自治区政府礼堂举办《乌兰托嘎、斯琴朝克图声乐作品音乐会》。

赵金宝。2017 年

赵金宝

赵金宝（1962—），内蒙古科左中旗人，一级作曲家、演奏员，现任吉林省前郭尔罗斯歌舞团副团长、马头琴乐团团长、中国马头琴学会副会长。集作曲、马头琴演奏、四胡演奏、乌力格尔说唱等于一身。致力于郭尔罗斯蒙古族文化艺术的传承和发展，两次参与创造 1199 人和 2008 人的马头琴齐奏吉尼斯世界纪录；组建吉林省马头琴协会、郭尔罗斯马头琴乐团、马头琴研究会。代表作《我的根在草原》《下马酒之歌》《请带上我的祝愿》《心中的故乡》《牧羊姑娘》《一代天骄成吉思汗》《英雄牧马人》等。马头琴曲《英雄牧马人》《永恒的圣火》《驯马手》《阿都沁》《欢乐的牧场》被选用为全国中小学音乐教材。多次荣获省级、国家级奖项。2009 年创作的歌曲《我的根在草原》获中宣部精神文明建设"五个一工程"奖。在郭尔罗斯草原上培养了 3000 多名马头琴手。有《赵金宝音乐专辑》（DVD）等。2016 年在长春举办《赵金宝作品音乐会》。

三宝。2000 年

三宝

三宝（那日松，1968—），内蒙古呼和浩特市出生，祖籍科尔沁左翼中旗，作曲家，4 岁学习小提琴，11 岁学习钢琴。1986 年考入中央音乐学院指挥系。母亲辛沪光、父亲包玉山均为音乐家。代表作品《亚运之光》《不见不散》《暗香》《你是这样的人》《一个童话》《挥挥手》《我的眼里只有你》《花灵》《我是不是还能爱你》《我知道你在等着》《断翅的蝴蝶》《告诉明天再次辉煌》《带上你的故事跟我走》《失去的温暖》《我不愿再次被情伤》，系列音乐作品《归》。编配的作品达数千首，创作的流行歌曲已达数百首。获第 22 届中国电影金鸡奖最佳音乐奖。2000 年与张艺谋导演再次合作，完成了申奥宣传片的音乐制作工作。2001 年 4 月在世纪剧院举办个人影视音乐作品音乐会。2004 年 12 月《直接影响——三宝个人作品音乐会》在京举行。2004 年担任杨丽萍《云南映像》音乐总监，2005 年 4 月 8 日担任总导演、作曲，成都原创音乐剧《金沙》在北京举行全球首演，该剧迄今共演出逾千场。2007 年 9 月担任音乐总监的音乐剧《蝶》首演。

240

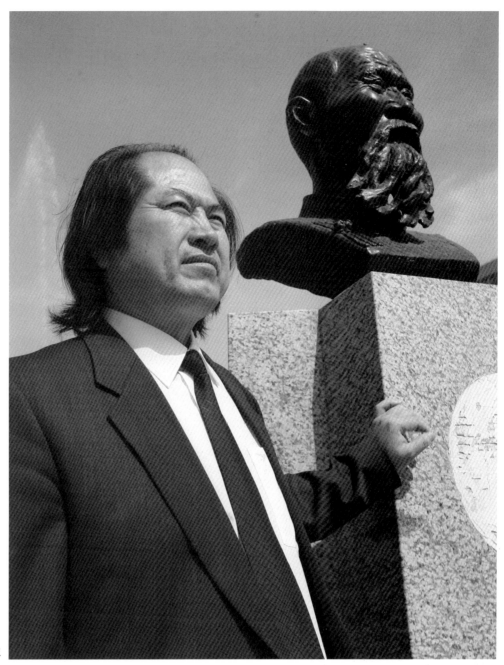

恩克巴雅尔。2008 年

恩克巴雅尔

恩克巴雅尔（色·恩克巴雅尔，1956—），内蒙古阿拉善左旗人，内蒙古艺术剧院一级作曲家，中国合唱协会副理事长，中国音乐家协会会员，内蒙古音乐家协会副主席，内蒙古合唱艺术协会会长，内蒙古音乐家协会合唱联盟主席。2004 年被授予内蒙古自治区突出贡献的中青年专家，获第二届乌兰夫基金蒙古语言文字奖，获内蒙古自治区文学艺术突出贡献奖。多次担任国内外合唱赛事评委。2017 年被世界合唱联盟授予"世界合唱大使"称号。1987 年与同仁创建内蒙古蒙古族青年合唱团，该团演唱的 80% 作品都出自他手，该团现已成为世界著名合唱团。2008 年与娅伦格日勒创建内蒙古艺术学院合唱基地班并成立内蒙古少年合唱团，这两个合唱团已成为内蒙古自治区合唱品牌。他谱写了三百多首歌曲，还有交响乐、民族管弦乐、合唱、电影和电视剧音乐、音乐剧、歌舞和呼麦等作品。代表作有《天赐草原》《八骏赞》《欢乐的那达慕》《戈壁蜃潮》《蒙古靴》《驼铃》《孤独的驼羔》《大地之声》《卫拉特舞韵》《福寿苍老的阿爸》《苍天般的阿拉善》《神圣阿拉善》《神奇的阿拉善》《祝福你草原》《遥远的特日格勒草原》《我的森林》《蓝天白云》《我的内蒙古》《博爱的母亲》等。2017 年他的《大地之声》《卫拉特舞韵》《蒙古象棋》三首合唱作品被列为国家艺术基金资助优秀项目。

乌兰杰。2021 年

乌兰杰

乌兰杰（扎木苏，1938—），吉林省镇赉县人，音乐理论家，中央民族大学研究员、内蒙古大学艺术学院特聘教授、中国音乐学院特聘博士生导师、《蒙古学大百科全书·艺术卷》主编。曾任内蒙古音乐家协会秘书长、内蒙古民族剧团团长。著作《蒙古族音乐史》《蒙古族古代音乐舞蹈初探》《蒙古族萨满教音乐研究》《中国蒙古族长调民歌》《毡乡艺史长编》《蒙古族长调民歌演唱艺术概论》《草原文化论稿》《中国元代音乐史》《蒙古族叙事民歌集》《科尔沁长调民歌》《扎赉特民歌》《蒙古族佛教歌曲选》，剧作选《也遂皇后》等。

松波尔。2023 年.

松波尔

松波尔（松布日达来，诺·松波尔，1954—），内蒙古乌审旗人，音乐教育家，内蒙古师范大学音乐学院教授、硕士研究生导师（培养 104 名硕士），曾任本校音乐学院院长、音乐学院党总支书记，内蒙古音乐家协会副主席（三届共 12 年）。1971 年在鄂尔多斯歌舞团参加工作，1982 年毕业于内蒙古师范大学音乐系并留校任教。著有首部蒙古文《乐理》（民族出版社）、《音乐欣赏》（内蒙古大学出版社），《音乐理论基础》（内蒙古教育出版社），前两本均获内蒙古自治区高等院校自编蒙古文教材二等奖。主持完成自治区级课题《科尔沁史诗的抢救、重建及音乐研究》《鄂尔多斯民歌与民俗》，参与完成国家艺术科学课题《蒙古族英雄史诗音乐的抢救与保护研究》。

在《中国音乐》《内蒙古社会科学》等刊物发表论文《民族团结的颂歌——蒙汉调》《蒙古胡琴演义的音乐风格特点》《鄂尔多斯送情歌的含义及其由来》《胡仁乌力格尔艺术特点》《关于鄂尔多斯民歌中的 4（fa）7（si）两个偏音》《萨满教对蒙古族古代音乐文化的影响》（合作）等百余篇。

作曲《美丽的内蒙古》2006 年获第八届内蒙古艺术创作"萨日纳"奖，入选普通高中课程标准实验教科书《音乐鉴赏》（内蒙古教育出版社）。

作曲《初升的太阳》（又名《祖国·太阳》）1997 年获内蒙古自治区精神文明建设"五个一工程"奖，1999 年获"宇宏杯"全国少年儿童歌曲作品电视大赛一等奖，入选小学五年级音乐课本。创作歌曲《朋友》在 2002 年内蒙古春节晚会首唱后多次播放。作曲《画太阳》入选小学四年级音乐课本。

曾任教育部科研项目评审专家、教育部学位中心硕士论文评阅专家、教育部学位中心抽检论文专家、全国艺术科学规划项目成果鉴定专家、国家艺术课题评审专家。多次担任内蒙古自治区重要音乐艺术比赛、电视大赛、文艺调研；自治区文化系列、高教系列职称评委；自治区突出贡献（杰出）奖、乌兰牧骑艺术节评委等，2014 年担任全国第五届器乐比赛评委。担任内蒙古长调艺术交流研究会会长（兼法人代表）期间，主持完成本会与蒙牛集团合作"天骄之声，唱响校园，让长调进全国 20 所大学"大型项目，先后在清华大学、北京大学等进行讲学、演出。任鄂尔多斯民歌研究会副会长期间，收集整理编辑出版《鄂尔多斯民歌文化大系》（合作主编，共 10 本，内蒙古文化出版社，2017 年）。

呼格吉勒图。2017 年

呼格吉勒图

呼格吉勒图（1959—），内蒙古巴林左旗人，博士、内蒙古师范大学教授，硕士生导师，曾任该校音乐史论教研室主任、民族音乐研究所所长。论文《蒙古元朝宫殿的古典音乐与戏剧》1997 年获内蒙古第五届艺术创作"萨日纳"奖，《关于蒙古族古代近代音乐教育》2000 年获全区第二届民族教育优秀科研成果二等奖，《突厥音乐初探》1997 年获第二届华北区文艺理论一等奖。1997 年著《蒙古族音乐史》（蒙、2006 年汉文版，获 1998 年内蒙古师范大学科学研究成果一等奖、2000 年内蒙古第六届艺术创作"萨日纳"奖）填补该领域空白。2003 年出版国家"十五"规划重点图书《蒙古文化研究丛书·艺术（上）音乐》。2018 年出版《蒙古汗·斡耳朵音乐研究》。1997 年应邀担任三十集电视连续剧《成吉思汗》蒙古古乐器设计和乐队编导工作。参编《蒙古民俗百科全书·精神卷·蒙古族音乐》《蒙古民俗百科全书·物质卷》《中国民族民间器乐曲集成·内蒙古卷·藏传佛教音乐综述及曲谱》。主持完成《蒙古族近现代音乐史》《全国中小学马头琴音乐欣赏课件》《蒙古族民间音乐史》等项目。2010—2012 年任主持、总策划、艺术指导完成《蒙古汗廷音乐抢救复原》大型舞台歌舞音乐节目在央视 CCTW《探索·发现》栏目播放。2013 年担任第十届中国·内蒙古草原文化节闭幕式专场音乐会《蒙古汗廷音乐》总导演。创作歌曲《母亲》《秋天的回忆》1990 年分别获自治区首届"草原金秋"歌曲大赛作曲一、三等奖，作品《初升的太阳》1999 年获"宇宏杯"全国少年儿童作品电视大赛一等奖。内蒙古文艺评论家协会副主席。

朱智忠。2020 年

朱智忠

朱智忠（朱乌恩其，1961—），内蒙古乌兰浩特人，生于陈巴尔虎旗，祖籍辽宁朝阳。中央人民广播电台高级编辑，中国民协民间音乐专业委员会主任。曾任中央人民广播电台《广播歌选》杂志主编、文艺部采录组组长，中央电视台《民歌中国》栏目主编。2006 年获中国民间文艺家协会"全国德艺双馨工作者"称号。曾任中宣部精神文明建设五个一工程（歌曲类）、第五届全国少数民族文艺汇演、中国民间文艺"山花奖"、第六届中国金唱片奖，第一、二届全国少数民族优秀声乐作品展演活动评委。组织、策划、执导 1993—1997 年度中国广播新歌政府奖颁奖活动、第 2—4 届全国民族管弦乐展播评选活动、第八届"骏马奖"全国少数民族电视艺术评选活动、2004 年中央电视台西部民歌电视大赛、2011 年中国原生态民歌盛典、2011 年全国藏族风格歌曲征集评选展播活动、2012 年全国蒙古族歌曲征集评选活动、2015 年全国少数民族优秀声乐作品展演活动、2016 年组织策划中东欧 16+1 国际艺术节论坛。主编原生态电视音乐节目 1000 多期、执导大型电视晚会百余台。策划执导中央电视台《星星音乐会》《音乐擂台》《星光大道》《魅力 12》《民歌中国》《周末乐谈》等栏目。2008 年成立东方之声原生态艺术团任团长。2009 年成立音和思琴乐团任艺术总监（现更名 CHOOR 乐队）。发表文章《原生态民歌在电视节目中的走势》《克隆现象透视》《留住民歌的根脉》《新民歌在广播电视中的生存状态》《唱响民歌版图》《全媒体时代下中国原生态音乐的传承与传播》《城市背景下中国原生态民歌文化的传播》《全媒体时代：在音乐传播中树立民族自信心——从黎平侗族原生态音乐的传播之路谈起》《蒙古族长调牧歌在城市背景下的保护和传承》等。创作歌曲《爱的语言》获中国广播政府奖 2001 年度作曲奖，《迁徙》获内蒙古第六届"萨日纳"奖作曲奖。近年来为《美丽草原我的家》《我从草原来》《祥云奈曼》《单亲妈妈》《科尔沁歌王》《国威军魂》《先锋颂》等多部电视连续剧、歌舞剧、系列电视专题片和电视晚会作曲。中国唱片总公司出版作曲专辑《我为草原唱首歌》，MV《科尔沁哥哥》《祖国》。出版专著《四胡教程》。现为四川文化艺术学院艺术委员会主任。

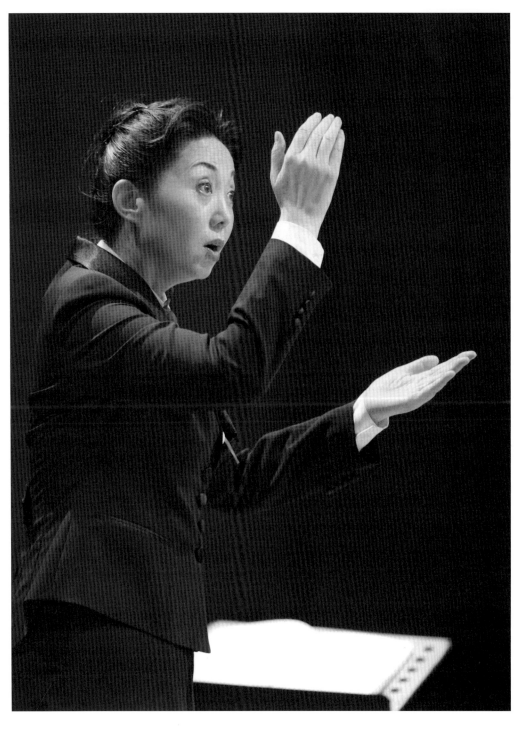

娅伦格日勒。2005 年

娅伦格日勒

娅伦格日勒（1962—），吉林镇赉县人，在锡林郭勒盟长大，合唱指挥家，中国音乐学院指挥系教授，中国合唱联盟副主席，内蒙古蒙古族青年合唱团常任指挥、内蒙古少年合唱团艺术总监、指挥，清华大学艺教中心客座教授。毕业于上海音乐学院作曲指挥系，师从著名指挥家、教育家马革顺教授。毕业于中央音乐学院指挥系，师从指挥家严良堃、吴灵芬教授。曾经内蒙古艺术学校学习，在锡林郭勒盟阿巴哈纳尔旗（今属锡林浩特市）乌兰牧骑（文工团）工作。曾任中央民族歌舞团指挥。多次与中国交响乐团合唱团、中国青年交响乐团合作，是中国第一位合唱指挥硕士。1987 年她与同仁创建内蒙古蒙古族青年合唱团，迄今在国内外成功地举办数百场音乐会，多次获得国内外合唱界大奖。致力于民族音乐与时代结合、加强科学化训练、提升歌者全面素质等。率团代表中国多次赴英国、德国、美国、荷兰、意大利等国，多次成功举办专场音乐会，多次担任国际、国内合唱比赛评委。出版 CD《内蒙古蒙古族青年合唱团专辑》（多张）。2008年开始在内蒙古艺术学院开设合唱基地班，成立内蒙古少年合唱团，培养大量音乐人才。

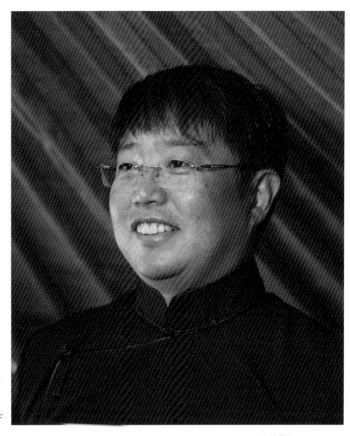

杨玉成。2018 年

杨玉成

杨玉成（博特乐图，1973—），内蒙古库伦旗人，现为内蒙古师范大学教授、口传音乐研究与数字化应用中心主任，中国音乐学院博士生导师、内蒙古大学博士生导师。中国艺术研究院博士、上海音乐学院博士后，获国家"百千万人才工程"国家级人选、国家有突出贡献中青年专家、国务院"政府特殊津贴"、内蒙古自治区"草原英才"、内蒙古自治区"新世纪 321 人才工程"第一层次人选、内蒙古自治区"五一"劳动奖章。曾任内蒙古艺术学院音乐学院院长。

中国传统音乐学会副会长，上海音乐学院"亚欧音乐研究中心"学术委员会委员，内蒙古大学蒙古学研究中心研究员、内蒙古音乐家协会副主席、内蒙古曲艺家协会副主席。教育部中华优秀传统文化传承基地"蒙古族传统音乐传承基地"负责人；内蒙古自治区哲学社会科学重点研究基地"草原丝绸之路音乐文化传播与研究基地"首席专家；文化部民族民间文艺发展中心北方草原音乐文化研究与传承基地副主任；中国—中东欧民族艺术传承传播中心副主任。

著《胡尔奇：科尔沁地方传统中的说唱艺人及其音乐》《蒙古族英雄史诗音乐研究》（合著）、《蒙古族传统音乐的保护与传承研究》《表演、文本、语境、传承——蒙古族音乐的口传性研究》（获第九届中国音乐金钟奖理论评论奖银奖、内蒙古哲学社会科学优秀成果政府奖二等奖三项）等 10 部。主编《安代词曲集成》（蒙）、《库伦胡仁乌力格尔、好来宝、四胡音乐荟萃》（蒙）分获第 11、第 12 届内蒙古精神文明建设"五个一工程"优秀作品奖。主编《当代草原艺术年谱·音乐卷》《蒙古族经典民歌鉴赏》《蒙古族传统音乐概论》。

主持国家社科基金项目"科尔沁史诗的数字化整理及活态生成机制研究"，国家社科基金艺术学项目"蒙古族英雄史诗音乐的抢救保护与理论研究""社会转型与蒙古族音乐生活的变迁"等国家级项目 5 项、省部级项目 4 项。

在《中国音乐学》《人民音乐》《中央音乐学院学报》等发表 80 余篇论文。开设"蒙古族民歌分析""蒙古族传统音乐概论""蒙古族传统音乐专题"等课程。主持"蒙古族儿童民族音乐资源信息化云平台建设"，精选蒙古族民歌、歌舞、史诗、说唱、器乐 200 首传统音乐作品，编写蒙古族儿童音乐教材，制作精美的伴奏音乐，录制视频课程，建立"音乐—乐谱—图画—背景知识—视频—伴奏"为一体的儿童音乐资源库。主持建设"内蒙古民族音乐声像资源库"项目（已完成 6000 余小时声像资源建设），主持出版"内蒙古民族音乐典藏"系列光盘（已出 19 套），建立科尔沁史诗传承驿站、乌珠穆沁长调与马头琴传承驿站、巴尔虎长调传承驿站、阿拉善长调传承驿站、德都蒙古民歌传承驿站、内蒙古二人台艺术传承驿站。

组织召开"中国·蒙古族民歌艺术学术研讨会""中国呼麦暨蒙古族多声音乐学术研讨会"、全国第三届旋律学学术研讨会、中国传统音乐学会第十九届年会、全球视野下草原音乐的传承创新与传播交流研究研讨会等。

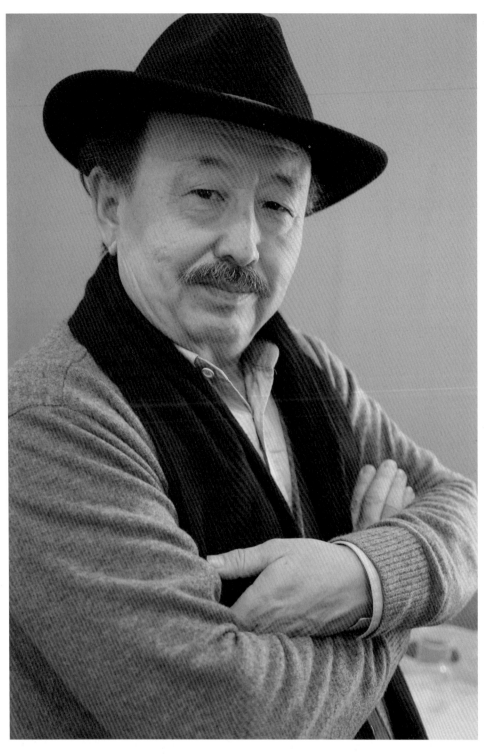

那顺吉日嘎拉。2016 年

那顺吉日嘎拉

那顺吉日嘎拉（1957—），内蒙古镶黄旗人，内蒙古广播电视主持人、一级作词，作家、诗人。代表作品《心之寻》《八骏赞》（获 1991 年北京第三届国际合唱节一等奖），《崇拜的故土》《我的内蒙古》《花的草原》《蒙古靴子》《戈壁蜃楼》（被指定为 2000 年世界青年合唱比赛必唱曲目）。《我的大草原》《故乡的金秋》《祝福你草原》分获 1998、1999、2001 年内蒙古自治区精神文明建设"五个一工程"奖。《花语》《家乡的湖泊》《我们的骏马》，好来宝《可爱的母亲》分获内蒙古文艺创作"萨日纳"奖，相声《情之缘》获 1990 年"萨日纳"奖，歌曲《爱的眼神》获中央宣传部精神文明建设"五个一工程"奖。2009 年镶黄旗委、政府和内蒙古音乐家协会共同主办，内蒙古电视台、内蒙古人民广播电台承办的"吉祥的哈达——那顺作品镶黄旗专场晚会"在镶黄旗举行。中国曲艺家协会会员、内蒙古曲艺家协会理事、内蒙古音乐文学学会主席。

克明。2017 年

克明

克明（包耶希扎拉森，1951—），祖籍内蒙古科左后旗，出生于北京，一级词作家。先后在呼伦贝尔盟民族歌舞团、话剧团，内蒙古人民广播电台、内蒙古电视台任演员、编剧、编辑、导演。1995 年至 2005 年借调到中央电视台创办《中华民族》栏目。获"内蒙古自治区文化艺术突出贡献金质奖"。现为内蒙古自治区文史馆馆员。创作歌词《呼伦贝尔大草原》《往日时光》《牧马人》《草原在哪里》《克鲁伦河》《吉祥鄂尔多斯》等 140 余首。音乐剧编剧《心之恋》《金色胡杨》《苏赫与白马》《梦中的家园》《孛儿帖与铁木真》《阿尔山》《不忘初心·1947》。歌剧编剧《天鹅》《公主·图兰朵》。舞剧编剧《我的贝勒格人生》。话剧编剧《寸草心》《老人角》。电视剧编剧《忽必烈》（50 集）。多次主持大型文艺活动晚会等。

哈扎布。1981 年

哈扎布

哈扎布（1922—2005），内蒙古原阿巴哈纳尔旗人，歌唱家，11 岁开始在家乡参加各种小集会的演出，1952 年入锡林郭勒盟文工团任演员，1953 年入内蒙古歌舞团成为专业歌唱演员，善于长调歌曲。代表曲目有《赞歌》《上海产半导体》《走马》《小黄马》《烟卷儿》《东贵姑娘》《玛玛的回望》《圣主成吉思汗》《四季》《苍老的鹰》《董桂英娘》《万梨》《黎明》《青马》《青斑马》《追风的骏马》《兴群之驹》等。中国唱片社为其出版《小黄马》《四季》《阿鲁谷布其》《敖力罕诺格尔》《三岁的黄骠马》《小黑马》《有这么一个好姑娘》《丰收之歌》等十余张唱片向国内外发行。1964 年他在大型音乐史诗《东方红》中与胡松华各为 AB 角演唱《赞歌》。1989 年哈扎布被内蒙古自治区政府授予"歌王"称号。1991 年获内蒙古自治区人民政府授予的内蒙古文艺最高奖"金驼奖"。

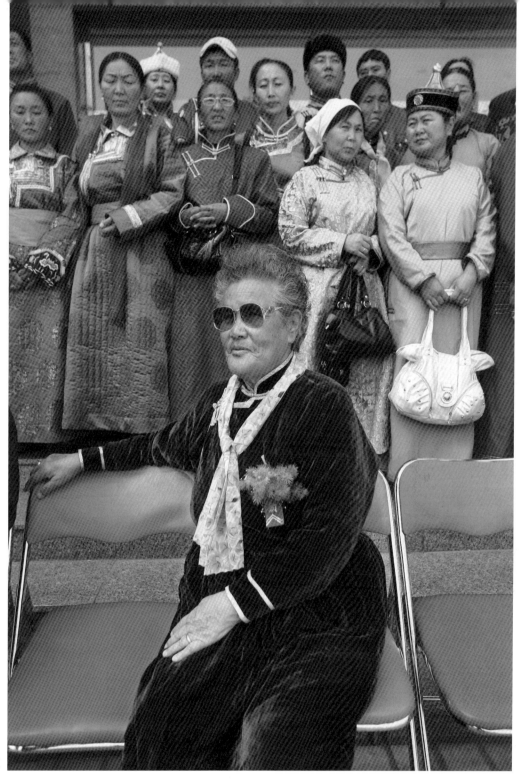

宝音德力格尔。2008 年

宝音德力格尔

宝音德力格尔（1932—2013），内蒙古新巴尔虎左旗人，歌唱家、音乐教育家，内蒙古艺术学校（现内蒙古艺术学院）副校长，一级演员。1949 年在本旗那达慕大会上登台歌唱，1951 年参加呼伦贝尔盟文工团，翌年调至内蒙古歌舞团任独唱演员。1953 年参加全国民间音乐舞蹈会演获优秀表演奖。1955 年参加第五届世界青年联欢节，演唱《海骝马》《辽阔的草原》等长调歌曲，荣获金奖。曾任第三届全国人大代表、全国青年建设社会主义积极分子，内蒙古人大常委、内蒙古妇联常委、全国文联委员、中国音乐家协会理事、内蒙古音乐家协会副主席。退休后回到家乡继续培养人才，设立长调敖包，呼伦贝尔市新巴尔虎左旗每年都举办"宝音德力格尔杯"蒙古族长调大奖赛。

巴德玛。2009 年

巴德玛

巴德玛（鲁·巴德玛，1940—），内蒙古额济纳旗（出生地曾属阿拉善右旗）人，蒙古族长调歌唱家，2008 年被文化部命名为国家级非物质文化遗产代表性项目蒙古族长调民歌代表性传承人，内蒙古艺术学院客座教授。父亲罗卜森桑敦都布（藏族活佛，鲁布桑东德布）精通蒙、藏语言文字并熟悉医学、佛学及音乐，祖母、母亲均是当地有名的蒙古族民间歌手。八九岁时就跟父母和二姨学习长调民歌，拜民间艺人吉嘎拉都、贡戈尔为师学习马头琴，是驼背上的歌手，也是少有的"左撇子"马头琴手。曾在额济纳旗乌兰牧骑工作，现为阿拉善民歌协会会长。1979 年在内蒙古自治区首届民间歌手汇演上获一等奖，1990 年在内蒙古西部地区民歌大赛中获特等奖。代表作有《牧驼人》《富饶辽阔的阿拉善》《北京喇嘛》等，主持出版 9 卷 1225 首阿拉善民歌《阿拉善盟蒙古民歌集》、CD《富饶辽阔的阿拉善》、长调和马头琴专辑DVD《恩德三圣》，为推广传承阿拉善长调民歌做出了贡献。

牧兰。1998 年

牧兰

牧兰（1943—2009），内蒙古库伦旗人，歌唱家，1963 年参加乌兰牧骑，1981 年开始任内蒙古自治区直属乌兰牧骑艺术团副队长、队长、团长，为乌兰牧骑的发展做出重要贡献。一级演员、获国务院"政府特殊津贴"。第四、五、九届全国人大代表；第八届自治区党代会代表、第四、五届自治区人大代表和连续三届内蒙古政协委员；先后被授予全国文化系统模范工作者、全国和自治区乌兰牧骑先进工作者、全区思想战线先进工作者称号。除舞台演四千余场外，先后在中央和地方电台、电视台录音（像）数百首，为《战地黄花》《彩虹》等 4 部影片配唱插曲。1985 年中国唱片公司、内蒙古音像公司为她录制出版《彩虹》《森德尔姑娘》《富饶美丽的内蒙古》盒式磁带。

金花。2007 年

金花

金花（1943—），内蒙古科左后旗人，一级演员，女高音歌唱家。1954 年随父亲迁入伊克昭盟，1960—1977 年任乌审旗乌兰牧骑独唱演员，1978—1982 任鄂尔多斯歌舞团副团长，1982 年调入内蒙古歌舞团。曾任内蒙古青联副主席、内蒙古音乐家协会理事，德德玛艺术学院常务副院长兼声乐系主任。内蒙古政协第五至八届委员。1980 年参加第一届全国少数民族文艺汇演获优秀表演奖。1988 年参加保加利亚第 22 届世界民间艺术节演唱保加利亚民歌《格林卡》获一等奖。1989 年荣获"全国民族唱法十大女歌唱家"荣誉称号，获国务院"政府特殊津贴"。2009 年获内蒙古自治区党委、政府颁发的"文学艺术杰出贡献奖"证书和金质奖章，2013 年获内蒙古自治区"鄂尔多斯短调民歌传承人"称号，2018 年获内蒙古自治区"乌兰牧骑事业特别贡献奖"。2021 年编著《流淌过岁月的歌声——蒙古族著名女高音歌唱家金花演唱歌曲精选集》。2021 年获内蒙古自治区"北疆楷模"称号。著有纪实文学《红色文艺轻骑兵：金花讲乌兰牧骑的故事》（含 2 碟同名 CD）。出版《金花的歌》《草原情》等多张专辑（磁带）。

拉苏荣。1997 年

拉苏荣

拉苏荣（1947—2022），内蒙古杭锦旗人，歌唱家，中央民族歌舞团一级演员。1962 年考入内蒙古艺术学校，后深造于中国音乐学院，先后得到昭那斯图教授、内蒙古歌王哈扎布先生、北京汤雪耕教授和马头琴大师色拉西等名师指导。几十年来参加了几千台文艺演出并多次在全国重大文艺演出中获国家级大奖。曾多次举办过各种不同形式与风格的个人专题音乐会。出版《绿色的旋律》等演唱专辑。撰写《人民歌唱家——哈扎布》《宝音德力格尔传》《我的老师昭那斯图》等蒙古文音乐家传记，还有《艺术家的荣誉》(合作)。演唱代表曲目《小黄马》《森吉德玛》《啊！草原》《北疆颂歌》《锡林河》《走马》《博格达山峰》《弹起我心爱的好必斯》《遥远的特尔格勒》《圣主成吉思汗》《赛里木湖》。作为"中蒙两国蒙古族长调民歌联合保护专家工作小组"的中方委员，为蒙古族长调进入联合国教科文组织"人类口头和非物质遗产代表作"名录做出重要贡献。2007 年被选为内蒙古长调艺术交流研究会会长。获国务院"政府特殊津贴"。

德德玛。1981 年

德德玛

德德玛（1947—2023），内蒙古额济纳旗人，女中音歌唱家，中央民族歌舞团一级演员，曾在额济纳旗文工团、巴彦淖尔盟歌舞团、内蒙古歌剧团、内蒙古歌舞团担任独唱演员。北京市政协委员，第十、十一届全国政协委员。2000 年被评为全国劳动模范，获国务院"政府特殊津贴"。2004 年获国家民委首届突出贡献专家奖。1986、1989 年曾获"全国听众喜爱的歌唱演员"和"全国十大女歌唱家"称号。在内蒙古自治区举办 3 次个人专场音乐会，1988 年在北京举办个人独唱音乐会。2002 年在呼和浩特创办德德玛音乐艺术专修学院。出版《天上的风》《二十世纪中华名人百集经典歌曲集》《我的根在草原》《望草原》《温暖的家》《父亲的草原母亲的河》《世纪中华歌坛名人百集珍藏版》《天上的风》《红雨伞》《牧人》《我从草原来》等专辑。

阿拉坦其其格。2019 年

阿拉坦其其格

阿拉坦其其格（1955—），内蒙古阿拉善右旗人，歌唱家，内蒙古艺术剧院一级演员，内蒙古蒙古族青年合唱团多声部领唱，多次捧得世界合唱界最高奖项。内蒙古师范大学长调专业硕士生导师，内蒙古师范大学二连浩特国际学院客座教授。2007 年与母亲共同出演电影《长调》，2009 年被文化部确定为"国家级非物质文化遗产代表性传承人"。2008 年在家乡建设"阿拉坦其其格长调培训中心"，培养多名学生。1982 年参加全国少数民族文艺会演获得"优秀奖"。1993 年参加第一届国际长调比赛（蒙古国）获一等奖。演唱代表曲目《金色圣山》《辽阔富饶的阿拉善》《永登哥哥》《孤独的白驼羔》《黄骠马》《婚礼》《宴歌》等。出版演唱专辑《梦中的戈壁》《金色圣山》《母亲的爱》等。内蒙古长调艺术交流研究会副会长。

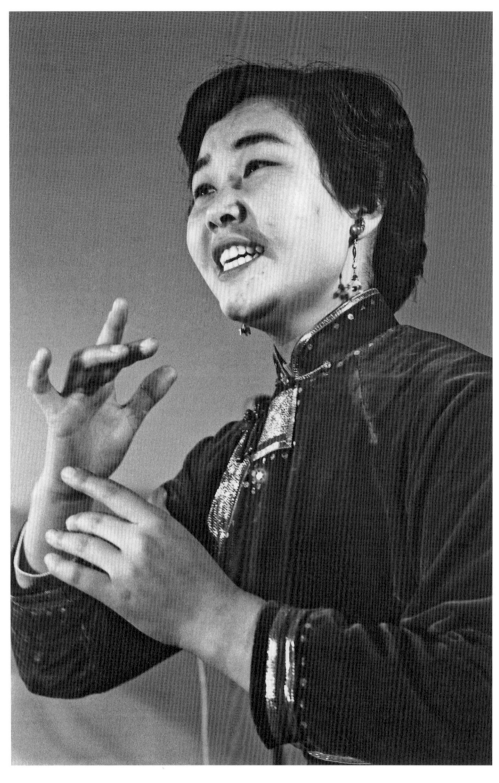

阿拉泰。1982 年

阿拉泰

阿拉泰（1957—），内蒙古镶黄旗人，女中音歌唱家，一级演员，原内蒙古广播电视艺术团（今内蒙古艺术剧院）独唱演员。1980 年首次参加全国少数民族文艺汇演荣获最高奖——优秀演员奖；1982 年参加全国部分省区少数民族青年演员声乐调演获优秀表演奖。内蒙古音乐家协会第六、七、八届主席，内蒙古文联副主席。第六、七届全国人大代表；内蒙古第七届人大代表。现为内蒙古政协委员，曾任第八届政协常委。第十、十一、十二届全国政协委员。出版《蒙古心》等多部音乐专辑，曾获全国劳动模范（全国先进工作者）称号，获内蒙古自治区文学艺术"突出贡献奖"证书和金质奖章。参加多次国内外大型演出。父亲达·桑宝是作曲家、音乐理论家，母亲特木尔是三弦兼中提琴演奏家。

文丽。2016 年

文丽

文丽（苏伊拉赛汗，1977—），内蒙古新巴尔虎左旗人，中国第一位女呼麦艺术家，现任内蒙古民族艺术剧院歌舞团呼麦独唱演员，二级演员，擅长呼麦艺术与口弦琴演奏，获蒙古国国立艺术大学硕士学位。内蒙古非物质文化遗产项目蒙古族呼麦代表性传承人，内蒙古呼麦协会副会长。曾任内蒙古青联委员、全国青联委员。2001 年开始从师蒙古国艺术家巴特尔·敖都苏荣，2004 年参加中央电视台举办的"西部民歌大奖赛"获金奖。2003 年蒙古国举办的国际呼麦大赛中成为唯一获奖的女呼麦歌唱家。在内蒙古艺术学院、内蒙古师范大学讲授呼麦课程。

敖特根图娅。2021 年

敖特根图娅

敖特根图娅（1982—），锡林郭勒盟乌兰牧骑二级演员，内蒙古苏尼特左旗人，2001 年毕业于内蒙古师范大学音乐学院，2003—2006 年在蒙古国国际舞蹈音乐学院进修，同期在蒙古国乌兰巴托学习声乐（长调），2016 年毕业于蒙古国国立大学声乐艺术专业获硕士学位。2006—2009 年在阿巴嘎旗乌兰牧骑，2009—2021 年在东乌珠穆沁旗乌兰牧骑，2021 年至今在锡林郭勒盟乌兰牧骑。中国音乐协会会员，锡林郭勒音乐协会副主席。

2004 在蒙古国举办的"道日吉达瓦杯"国际长调比赛中获得专业组优秀奖。2005 年获"照那斯图杯"长调比赛专业组二等奖。2007 年在"中国民间民族歌舞精品展演"活动中"金荷花"奖，2008 年参加"乌珠穆沁杯"八省区蒙古语歌手电视大奖赛获长调组优秀奖，2011 年获"草原星"第二届内蒙古青年歌手电视大奖赛个人赛原生态唱法优秀奖。2012 年参加第四届"宝音德力格尔杯"蒙古族长调民歌大奖赛中获技巧组一等奖。2013 年参加 CCTV "争气斗艳"——蒙、藏、维、回、朝、彝、壮七个民族冠军歌手争霸赛中获二等奖，

参加"2017·长江之星大家唱"比赛中获第二名。2017 年参加山西卫视《歌从黄河来》节目比赛进入全国五强。2020 年参加"左权民歌汇"国际民歌赛获左权民歌汇·2020 年国际民歌赛金尊奖，2021 年获第四届"草原金秋"全区声乐比赛长调组一等奖。

2011 年出版《爱的目光》CD 专辑，2012 年出版《天赐靓丽》专辑。2016 年主演内蒙古自治区 70 周年献礼片 20 集电视剧《在草原上》。

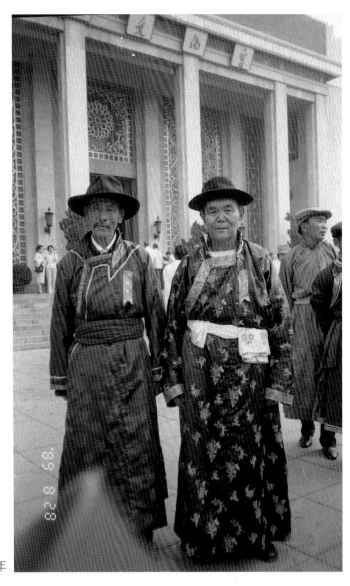

新疆《江格尔》演唱者朱乃（左）、冉皮勒。1989 年

加·朱乃

加·朱乃（1926—2017），新疆和布克赛尔蒙古自治县人，是当代年纪最大、演唱《江格尔》章部最多的江格尔齐。2006 年被授予著名"江格尔奇"称号。1998 年中国《江格尔》研究会授予他"著名江格尔齐"称号；1989 年文化部表彰他"在英雄史诗《江格尔》的传唱事业中做出突出成绩"。1933—1942 年在当地千户长家当学徒，学会托忒蒙古文字，开始以背诵的方式学说江格尔手抄本的故事。他能用较高的声调说唱江格尔，有时也用托布秀尔或胡琴为自己伴奏。是蒙古族民间和学界公认的能够较为完整地演唱江格尔的艺术家。2006 年中国三大英雄史诗之一的《江格尔》被评为国家级非物质文化遗产。

坡·冉皮勒

坡·冉皮勒（P. Arimpil 1923—1994），新疆和布克赛尔蒙古自治县人，江格尔齐，从 18 岁开始在孩子们聚集的地方和邻居家演唱《江格尔》，同他一起学《江格尔》演唱的人不用乐器，所以他也不用。成立人民公社时他参加开采煤矿、种地、割草、挖水渠等劳动。业余时间说唱《江格尔》。1980 年，内蒙古大学教授确精扎布（语言学家）到和布克赛尔时，最先录音的就是他演唱的《江格尔》。1981 年新疆召开阿尔泰塔城地区《江格尔》演唱会，他演唱《江格尔》。1989 年 8 月，新疆组织在北京召开的《江格尔》搜集、整理、出版展览会上，他应邀请出席并演唱。1989 年文化部表彰他"在英雄史诗《江格尔》的传唱事业中做出突出成绩"。

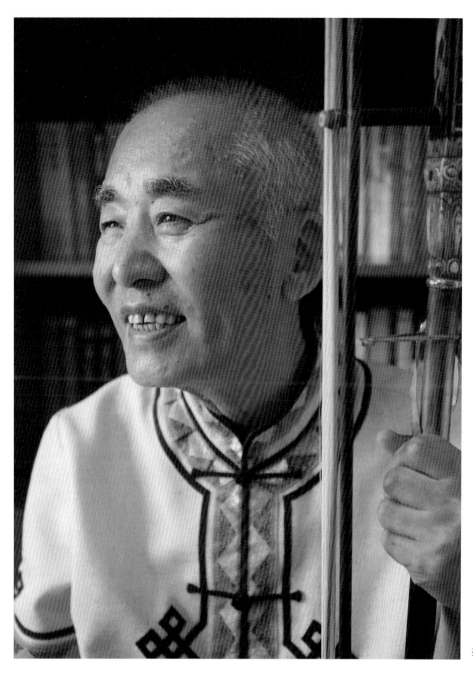

李双喜。2023 年

李双喜

李双喜（浩斯巴雅尔，1955—），内蒙古科左中旗人，"乌力格尔沁"（蒙古语说书家），副编审。八九岁时就跟随老艺人特木勒说唱乌力格尔，之后陆续在乡村邻里演出。1979 年调入呼伦贝尔人民广播电台，专职说唱乌力格尔。主要说唱作品有《陶克陶胡》《万丽》《呼延庆打雷》《降妖传》《刚毅英雄陶克陶胡》《扎那巴拉吉尼玛》《青史演义》（自己改编）等。1983 年联合国科教文组织派了 5 个人到呼伦贝尔录制了他演说的 5 小时《西游记》。

1986 年调入内蒙古人民广播电台专职说书并开始新题材说书创作。期间创作编写、说唱《邰喜德》《内蒙古骑兵》《僧格林沁》《锡尼喇嘛乌力吉吉尔格勒》《乌兰夫》，100 集新乌力格尔《科尔沁曙光》、100 集《蒙古族将军孔飞》《邓小平的故事》《少年毛泽东》《圣主成吉思汗》《薛仁贵》《小八义》《刘秀走国》《西游记》《万丽》《东和尔大喇嘛》等。其录制的作品在多家电台、电视台多次播放。

出版盒式磁带《乌云其其格》《新耍儿》《小秀英》（均为学苑音像出版社），《娜布其公主》《扎那巴力吉尼玛》（均为内蒙古音像出版社）、《李双喜民歌选》。1984 年内蒙古文化出版社出版他的乌力格尔版作品《说唱青史演义》（蒙）。

他的说书风格生动活泼，语言丰富，笑点频出，音色洪亮，吐字清晰，创作能力强，他考取了内蒙古民族师范学院并获得成教本科学历，被誉为"说书艺人里学历最高者"。

白连喜。2023 年

白连喜

白连喜（白扎拉根白乙，1955—），出生在内蒙古科左后旗，祖籍东土默特（今辽宁朝阳）。民间艺术家，非物质文化遗产"传统音乐蒙古四胡艺术"内蒙古自治区代表性传承人，内蒙古蒙古族民间艺术研究中心会长、内蒙古艺术学院乌力格尔、好来宝、民歌、民间四胡专业特聘教师。曾在科左后旗吉尔嘎朗中学任教。

1999—2018 年间创办内蒙古民族艺术专修学院并任法人代表和院长。2016—2023 年成立内蒙古蒙古族民间艺术研究中心任法人代表、会长。招收全国各地少数民族地区蒙古族学员，重点培养蒙古族传统民间艺术乌力格尔、好来宝、蒙古四胡、马头琴、长调民歌、短调民歌、民族民间舞蹈等专业学生。在校生人数曾达到 500 余人。聘请著名民间艺人扎拉森胡尔奇、甘珠尔胡尔奇和叶喜忠乃等胡尔奇授课；聘请歌唱家金花、牧兰、那顺、小木兰、娜仁托娅，马头琴大师齐·宝力高、达日玛，四胡演奏家巴彦保力格、陶格陶、陈凤兰（扬琴）、刘生汉（笛子）、娜仁其木格（理论）、娜仁格日勒（古筝）等教育家和演奏家来校讲座授课。办学 20 多年来本校已累计培养 2300 余人。

2000 年携家人参加中央电视台"神州大舞台"栏目，现场直播说唱乌力格尔获得二等奖。2002 年带部分学生参加中央电视台元旦晚会大型节目获得优秀表演奖和特别表演奖。2009 年演奏民歌曲"莫德列玛"入选内蒙古自治区民族艺术精品系列四胡名人录。2011—2012 年编辑制作教育部重点课题"蒙古族传统音乐——乌力格尔、好来宝、蒙古四胡与三弦合奏艺术欣赏课"远程教育教程。2015 年举办个人音乐会。2013 年作为内蒙古出版集团《中国蒙古族民歌大全》专家组成员到八省区少数民族地区搜集整理传统民歌、乌力格尔、好来宝。2016—2022 年任三次全区乌力格尔大赛评委。

包朝格柱。2015 年

包朝格柱

包朝格柱（1969—），内蒙古科尔沁左翼中旗人，现任吉林省前郭尔罗斯蒙古族自治县草原文化馆副馆长，中国文联第十届全国代表，前郭县第十四、十五届政协委员，国家级非物质文化遗产乌力格尔保护项目代表性传承人，文化部民族民间文艺发展中心北方草原文化音乐研究与传承基地研究员，中央民族大学客座教授，吉林省社科院特约研究员，内蒙古师范大学客座教授，内蒙古艺术学院客座教授，松原市蒙古族博文化研究会会长，松原市民间文艺家协会副主席，松原市蒙古族乌力格尔研究会副会长。2004—2017 年间行走几万里路，走遍内蒙古各盟市，辽宁省阜新蒙古族自治县，黑龙江杜尔伯特蒙古族自治县，搜集了 4500 小时乌力格尔、几千首好来宝、民歌，民间习俗等珍贵资料，收藏在草原文化馆中。多次参加全国、八省区蒙古族胡仁乌力格尔调录大会和乌力格尔大赛，分别获得一、二、三等奖。2014 年被吉林省委宣传部命名为"感动吉林十佳人物"，2015 年被吉林省文明办命名为"爱岗就业，学雷锋标兵"。演唱《大龙太子拜观音》《大龙太子兴东周》《李隆基正北》《白鹿记》《狄光远救灾民》等十多部长篇乌力格尔。录制《陶宁河》《北京喇嘛》《龙梅》等 30 多部民歌，创作《谣言下的血案》《逃出魔爪》《乡村赌风》《蒙古博的传说》等三十多部短篇乌力格尔。创作《逛北京的风波》《历史叙述郭尔罗斯》《沙格德尔活佛》等叙事民歌。《达日罕颂》《郭尔罗斯赞》《凌峰胜景菩萨顶》《佛教圣地五台山》等四十多部好来宝。发表《浅谈蒙古族胡仁乌力格尔》《论述胡仁乌力格尔对蒙古族语言文字的贡献》《浅谈郭尔罗斯民歌特点》《胡仁乌力格尔中有萨满文化足迹》《浅谈蒙古族萨满形成与分类》等 30 多篇论文。出版（含合著）《蒙古族琴书教程》《郭尔罗斯乌力格尔选集》《科尔沁博文化追踪》《纳仁汗传奇》《郭尔罗斯乌力格尔》《科尔沁博祭祀习俗》等 7 部书。

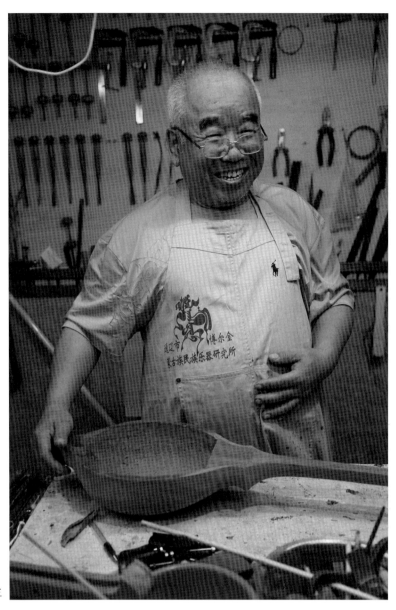

包雪峰。2019 年

包雪峰

包雪峰（博尔金·雪峰，1963—），祖籍内蒙古科右中旗，出生于赤峰市红山区，乐器制作演奏家，内蒙古通辽市民族歌舞团乐器设计师，主任舞台技术（副高，乐器设计专业），内蒙古四胡协会副会长，内蒙古民族大学音乐学院特聘教授，通辽市博尔金蒙古族民族乐器研究所所长。该所"蒙古族拉弦乐器制作"、"蒙古族三弦音乐"为自治区级非遗项目保护单位。擅长制作蒙古四胡、马头琴、小提琴，钢琴整音调律等。1976 年在哲里木盟艺术学校师从蒙古族四胡家吴云龙先生，曾学习前郭县四胡家苏玛的"苏玛四胡演奏法"。1984 年被赤峰市歌舞团录用，挖掘整理研究和制作复原了九种、28 件蒙古族传统宫廷乐器并获得成功。1987 年研制的蒙古族古乐器"诺门图火不思"获文化部文化科技成果三等奖。1988 调入哲里木盟民族歌舞团（今通辽市民族歌舞团）。1988—2000 年间挖掘、复制、改革、研制了吹奏、打击、弹拨、拉弦等 15 件蒙古族民族乐器，通辽市歌舞团据此组建了"蒙古古乐队"。2002 年为赤峰市喀喇沁旗的"中国清代王府博物馆"复制了 26 件蒙古族古代宫廷乐器。2011 年受聘于内蒙古民族大学音乐学院首开"乐器制作专业"。2017 年被评为内蒙古自治区级非物质文化遗产代表性项目《蒙古族乐器制作技艺（四胡制作技艺）》代表性传承人。发表论文《追溯蒙古"汗·翰尔朵"乐队遗音》、《蒙古弓弦考略（胡琴）》等。其制作的高音四胡、中音四胡、低音四胡、火不思等乐器被"科尔沁五人组合"选用，参加 2006 年首届"八省区蒙古四胡大赛"获得专业组一等奖。2018 年在上海举行的国家文化创新工程项目验收会议上，其合作的"四胡与马头琴乐器改良与制作工艺创新的探索与实践"项目获得上海市文化和旅游局科学技术进步奖二等奖。

哈达。2013 年

哈达

哈达（1962—），内蒙古扎鲁特旗人，现工作在兴安盟科右中旗文化馆，乐器演奏家、制作师，1983 年成为科右中旗乌兰牧骑专业马头琴手，同时制作拉弦乐器。1998 年创办"呼格吉木民族乐器制作技艺传承基地（原名：艾吉玛民族乐器厂）"，创新制作大批蒙古族拉弦乐器（各种马头琴、蒙古四胡、潮尔）并先后培养了数百名制作乐器艺人和演奏人员，同时多次荣获国家级和自治区级奖项。2008 年被命名为"内蒙古自治区级非物质文化遗产项目《蒙古族拉弦乐器制作技艺》代表性传承人。2012 年被命名为第四批国家级非物质文化遗产项目"蒙古族拉弦乐器制作技艺"代表性传承人。2005 年研制出倍低音四胡。2015 年获内蒙古自治区经济和信息化委员会、内蒙古工艺美术协会授予的"第三届内蒙古自治区工艺美术大师"称号。迄今已制作马头琴 8000 余把，高、中、低音四胡 12000 多把，潮尔 300 余把。其中部分产品销往美国、韩国、日本、蒙古国及香港、澳门、上海、广州等地。创办科右中旗呼格吉木民族乐器制作技艺传承学校。

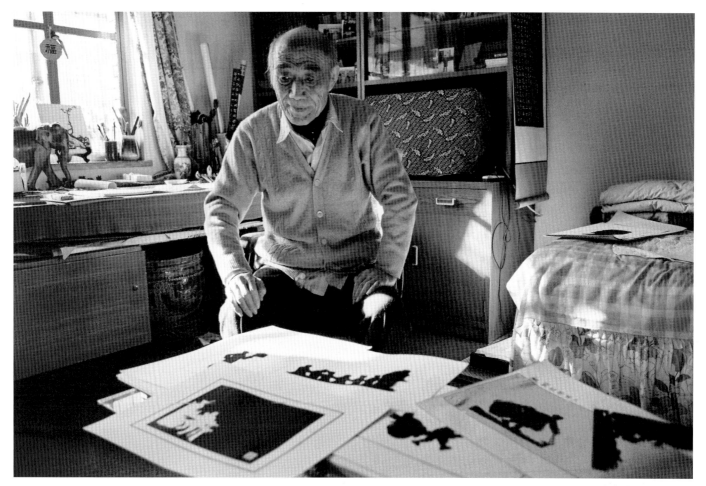

陈志农。1996 年

陈志农

陈志农（1912—2007），祖籍新疆额鲁特部（今卫拉特），出生于北京，美术家。中国艺术研究院美术研究所研究员，中国美术家协会会员，中国民间剪纸学会顾问。陈志农先生从艺 70 余年，在山水画、漫画、剪纸、剪影、速写、汉画像艺术等门类均有独特建树。20 世纪 30 年代其作品曾到伦敦、大阪等地展出。1933 年参加周口店"北京人"头骨复制工作并编审《中国汉画像全集》。他一生创作了大量的山水画、漫画、剪纸、剪影、速写等作品，出版作品有《陈志农旧京街头速写集》《旧京百影》《陈志农画说老北京》《北京民俗剪纸艺术》，绘图《山东汉画像石汇编》等，成为北京古城百姓几十年生活的真实、珍贵写照。1989 年在中国美术馆举办《陈志农剪影艺术展》。2010 年子女遵其遗嘱将山水画、剪纸、剪影、速写等 889 件陈志农作品无偿捐赠首都博物馆。

侯一民。2006 年

侯一民

侯一民（1930—2023），河北高阳县人，著名画家、雕塑家、美术教育家，艺术大师，中央美术学院教授。曾任中央美院油画系副主任、壁画系主任、中央美术学院第一副院长。先后担任中国壁画学会会长、名誉会长，中国美术家协会常务理事、全国壁画艺术委员会主任，吴作人国际美术基金会理事长。擅长油画、壁画、中国画、陶艺、雕塑及考古鉴定。是新中国第一代美术家、美术教育家，是新壁画运动的开拓者之一。是第三、四套人民币的主要设计者之一，获中国美术奖终身成就奖。

1946 年入国立北平艺术专科学校，师从艾中信、李瑞年、吴作人、徐悲鸿。1947 年开始参加中国共产党领导的反内战运动，任地下党支部书记，参与组织了抗暴、反南迁迎接北平解放的工作。1950 年冬作为《人民日报》特邀记者赴抗美援朝前线。1954—1957 年在中央美院马克西莫夫油画训练班学习。1987 年任中国美术家协会党组成员。1990 年离休后任深圳华侨城"锦绣中华""民俗文化村""世界之窗"等主题公园的艺术总顾问，参与该工程的设计与建设，共制作 15 万个雕塑作品。任吴作人国际美术基金会理事长。创作大型主题油画《毛泽东与安源矿工》《刘少奇与安源矿工》《青年地下工作者》《跨过鸭绿江》《清水江畔》《六亿神州尽舜尧》(合作) 等。大型壁画《百花齐放》《丝绸之路》《东方文明》《抗震壮歌》等。中 17 米国画《逐日图》等，大型雕塑《建鼓》《射日》《寰宇传书》。著作《泡沫集》《泡沫集续篇》《侯一民，邓澍作品合集的卷本》等。是中央美术学院的奠基者之一，是新时期和跨世纪中国壁画复兴运动的领军人物之一，为中国美术与美术教育事业做出卓越贡献。

妥木斯。2019 年

妥木斯

妥木斯（1932—），内蒙古土默特左旗人，油画家、美术教育家，内蒙古师范大学美术系教授，内蒙古师范大学民族艺术学院名誉院长。多年来探索研究油画的民族化与现代感，带动起一批青年画家共同促进"草原画派"的形成。《垛草的妇女》获 1984 年第六届全国美展银质奖。1989 年被评为"内蒙古自治区优秀教师"，1990 年获"吴作人国际美术基金会"美术教育奖；1990 年获首批国务院"政府特殊津贴"。曾任内蒙古文联副主席，内蒙古美术家协会主席、名誉主席，中国美术家协会理事，中国国家画院油画院研究员，内蒙古油画艺术委员会主任。1984 年以来多次出任全国大展中的油画评委。多次在国内外举办个人画展，出版有《妥木斯油画选》《妥木斯画集》《妥木斯油画作品选》《妥木斯油画技法》《妥木斯》等专辑。作品被中国美术馆、中央美术学院、鲁迅美术学院收藏。2012 年内蒙古师范大学妥木斯油画工作室成立，老中青多位画家成为该室创作研究人员并在内蒙古、北京陆续举办工作室作品展。2010 年获"内蒙古自治区文学艺术杰出贡献奖"证书和金质奖章。

刘巨德。2016 年

刘巨德

刘巨德（1946—），内蒙古商都县人，画家、美术理论家、教育家，毕业于中央工艺美术学院，受业于庞薰琹、吴冠中教授，清华大学美术学院原副院长，教授、博士生导师、学术委员会主席，清华大学吴冠中艺术研究中心主任。中国美术家协会理事，北京市美术家协会理事，中国美术馆展览评审委员会委员、文化部国家艺术档案专家委员会委员、清华大学教授提名委员会委员。2003 年被评为校级优秀教师。获国务院"政府特殊津贴"。美术片《夹子救鹿》1987 年获印度国际儿童电影节金象奖，文化部、广电部全国美术片优秀奖；美术片《海力布》获文化部、广电部全国优秀动画腾龙奖。1989 年获全国图书优秀绘画一等奖，《鱼》获 1999 年全国美展银奖。出版专著《图形想象》《刘巨德素描集》《刘巨德中国画作品集》《刘巨德素描作品集》《刘巨德线描线集》，主编《向美而行——清华大学美育之路》。多次举办作品展。

官布。1996 年

官布

官布（1928—2013），内蒙古科左中旗人，画家，美术活动家，中国美术家协会第二、三、四届理事，1954 年—1993 年历任中国美协内蒙古分会秘书长、副主席，北京美协秘书长、副主席。代表作有《傍晚》《草原小姐妹》《幸福的会见》等。出版有《官布中国画集》《官布油画集》《官布中国画新作选》《蒙古族画家官布》《官布作品收藏集》。1963 年起在内蒙古、北京、广东、上海、山东及美国举办个人画展 10 次。第二、三届内蒙古政协委员和第五、六届北京市政协委员。1994 年离休后，为发展民族美术事业，培养少数民族美术人才，与夫人萨沄共同创办中国少数民族美术促进会并多年任会长。获"内蒙古自治区文学艺术杰出贡献奖"荣誉证书和金质奖章。为内蒙古、北京的美术事业发展做出了重要贡献。在通辽市博物馆设立官布作品展厅并捐献多件作品；为首都博物馆捐献多件作品。2023 年《心灵的草原——蒙古族画家官布作品展》在北京民族文化宫举行。

朝戈。2006 年

朝戈

朝戈（朝革，1957—），出生于内蒙古呼和浩特，祖籍兴安盟索伦（今属科右前旗），当代油画家，中央美术学院教授，博士生导师。俄罗斯列宾美术学院名誉教授。意大利佛罗伦萨造型艺术研究院院士。1982—1985 年曾任教于内蒙古师范大学。作品参加中国美术馆"首届中国油画展"、美国"现代中国绘画展"、"巴黎伊西国际双年展"和"北京油画双年展"等重要展览多次。曾获西班牙国家奖学金赴马德里皇家美术学院学习。在法国、意大利、希腊等欧洲各国进行系统艺术考察。2004 年在中国美术馆举办"精神的维度——朝戈丁方画展"。2006 年在意大利罗马维多利亚国家博物馆举办"经典的重生——中国著名艺术家朝戈绘画作品展"。2007 年获吴作人国际美术基金会造型艺术奖，获第四届意大利三千年"国际奖"。2011 年在中国油画院美术馆举办"瞬间与永恒：朝戈艺术三十年"朝戈绘画艺术展。2015 年在奥地利维也纳艺术论坛美术馆举办《朝戈：瞬间与永恒》作品展。2017 年"史诗——朝戈的艺术"画展在意大利罗马维托里亚诺宫举行。2017 年在意大利佛罗伦萨举办《精神的历程：朝戈艺术作品展》。有专著《中国现代艺术品评丛书——朝戈》《中国素描经典画库——朝戈素描集》《中国实力派画家——朝戈》《名家名画——朝戈作品》《中国当代油画家名家个案研究——朝戈》《站在精神的高地上——朝戈》《中国当代艺术家画传——朝戈：画出精神来》《名家精品——朝戈草原风景油画》《敏感者——一个知识分子画家的叙述》《经典的重生——朝戈》《精神的维度——朝戈、丁方画展》《瞬间与永恒——朝戈艺术三十年》等。

吴·斯日古楞

吴·斯日古楞（1949—），内蒙古科左中旗人，艺术家，大连海军舰艇学院师职教官、教授。1969 年入伍，书画、雕塑、音乐、舞蹈、马头琴等均有涉猎。先后 8 次受到解放军总政治部表彰，被授予"海军学雷锋标兵"荣誉称号。1984年受到中央军委主席邓小平的通令嘉奖并荣立二等功。中国书法家协会会员、中国工艺美术家协会会员。多次获全军书画赛大奖。1994 年雕刻大型海军军徽，1995 年为大连海军舰艇学院雕塑汉白玉六英模像，1997 年举办个人雕塑作品展，2002 年为山东荣成市设计制作大型民俗馆，2010 年为辽宁大连市设计制作营城子民俗馆，2008 年在大连举办个人书画艺术作品展，2010 年在通辽市博物馆举办个人书画艺术家乡汇报展，2018 年为通辽市设计建造党建广场，2015 年在呼和浩特市美术馆举办个人书画艺术展。出版《吴·斯日古楞书画集》等。

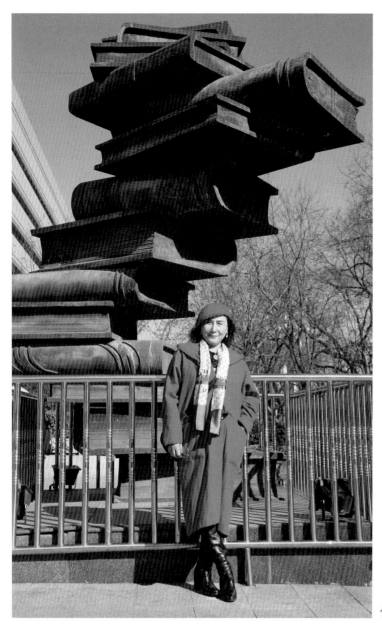

佐娜。2020 年

佐娜

佐娜（1954—），内蒙古呼和浩特出生，雕塑家、画家，一级美术师。中国美术家协会会员、中国雕塑学会会员、中国工艺美术学会会员，内蒙古政协第七届委员。卓纳艺术科技有限公司董事长、艺术总监。雕塑作品《奥运胜利碑》获2008 年奥运会国际景观雕塑巡展优秀奖，2017 年《战争与和平》诺门罕战役遗址大门方案设计之一（39 米）。青铜《书籍——人类进步的阶梯》6.5 米高，1999 年立于北京图书大厦门前。汉白玉《和平与奉献》2003 年立于呼伦贝尔成吉思汗广场。《鱼水情深》立于大连市自来水公司与二连市北京军区给水团。总高 25 米的《黄河明珠》1993 年立于乌海市火车站广场。《祈》入选 1990 年第 11 届亚运会全国体育美展、1994 年立于亚运村并荣获内蒙古文艺创作"萨日纳"奖。《克拉玛依之春》被新疆克拉玛依市政府收藏。一组青铜《鸟巢》2003 年立于北京国际雕塑公园。1969 年 15 岁考入呼市文工团从事舞台美术工作，1972 年油画处女作《同唱一支歌》入选内蒙古全区美展。1982 年毕业于内蒙古师范大学美术系后在内蒙古群众艺术馆从事蒙汉文杂志美术编辑工作。1985—1988 年在中央美院油画系、雕塑系、全国城雕研究班深造。1988 年在北京民族文化宫举办《佐娜雕塑绘画展》，展出作品 200 余件。中国文联出版发行佐娜诗选《雪的女儿》与《佐娜雕塑绘画作品选》。曾两次荣获内蒙古文艺创作最高奖"萨日纳"奖。多次举办个人展览并建大型广场城市雕塑 20 余座、园林雕塑 50 余件、大型浮雕壁画 30 余件。作品多次入选中国体育美展、全国城市雕塑优秀作品展、全国美展、中国艺术大展、首届世界华人艺术展、中国国际妇女艺术展、中国首届环境艺术大赛、中国首届北京国际美术双年展、中国雕塑精品展、第 11 届亚运会美术作品展、2008 奥运会国际景观雕塑巡展等。其父超鲁是著名画家。

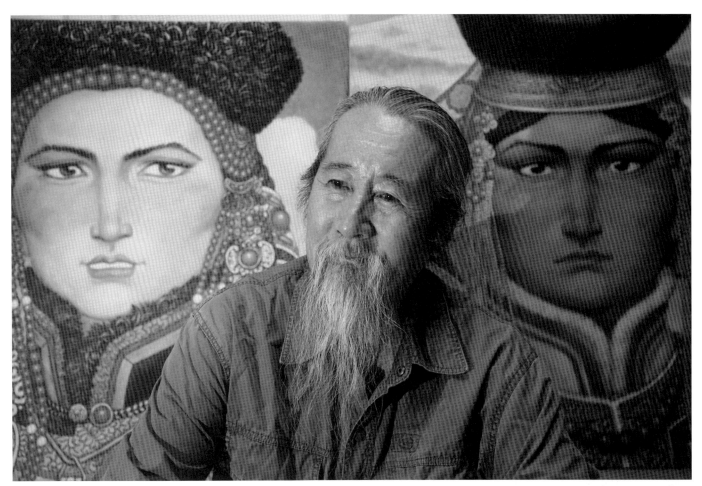

纳日黎歌。2023 年

包尔赤金·纳日黎歌

包尔赤金·纳日黎歌（纳日黎歌，1957—），内蒙古呼和浩特人，画家、雕塑家。1979 年毕业于内蒙古师范学院艺术系美术专业（今内蒙古师范大学美术学院），1981—1992 年任《内蒙古社会科学》杂志社美术编辑，现为自由艺术家。曾任中国艺术人类学学会副秘书长。

1974 年国画作品《草原上的红卫兵见到了毛主席》参加呼和浩特市美展。创作连环画《成吉思汗》的第一本（共 8 本）《童年历艰险》，内蒙古人民出版社，1987 年。该书获第四届全国美展连环画铜奖，获内蒙古自治区艺术"萨日纳"奖。1997 年创作内蒙古自治区成立 50 周年献礼作品《成吉思汗》《窝阔台罕》《忽必烈皇帝》大型连环画。1998 年担任 30 集电视剧《成吉思汗》蒙古部分的美术主创，该剧 2006 年获第 23 届中国电视金鹰奖·电视剧单项奖·最佳美术奖。任电视剧《静静的艾敏河》美术设计。任电视剧《都荣扎那》美术设计。任电视剧《花木兰》美术设计。任海南省《西游记游乐城》的总设计、艺术总监。设计制作西乌珠穆沁旗《蒙古汗城》旅游景区。创作大型壁画《欢腾的那达慕》及《打马印》陈列在内蒙古政府礼堂锡林郭勒厅。

雕塑作品有《思歌腾广场》（铸铜、汉白玉石刻雕塑 3 组）在呼伦贝尔市新巴尔虎右旗。《成吉思汗广场》（铸铜、汉白玉石刻雕塑 4 组）在呼伦贝尔市海拉尔区。

《搏克圣地》（铸铜雕塑）在西乌珠穆沁旗。《奔》《骑士故乡》（组雕）在锡林浩特市。《草原琴声》（铸铜雕塑）在苏尼特右旗。《托克托王——达云恰台吉》（铸铜雕塑）在托克托县。《乌拉特三旗西迁》《鸿雁迎宾》（铸铜和花岗岩刻组雕）分别在巴彦淖尔市临河区、临河机场。霍林河广场大型浮雕《成吉思汗》。呼和浩特市新华广场东侧信息大厦巨幅锻铜浮雕《翱翔》、新城东街《莫日苏鲁德》。

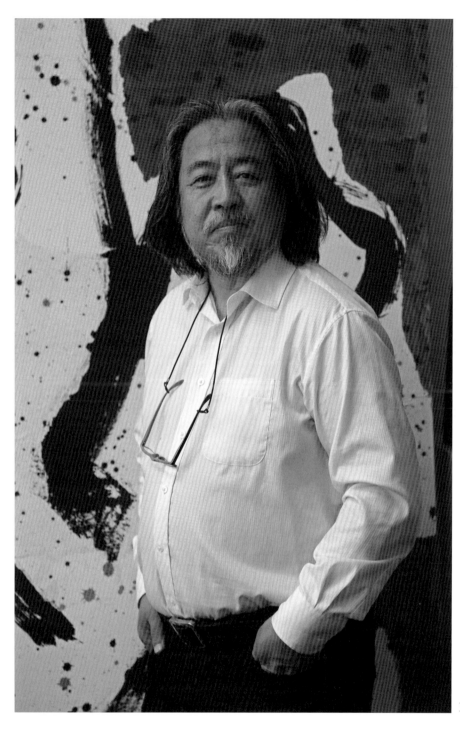

刘永刚。2016 年

刘永刚

刘永刚（1964—），内蒙古根河市人，美术家，中国当代雕塑艺术研究院研究员、创作部主任，中国美术学院客座教授，清华大学美术学院高研班导师，中国汉字艺术教材编委。毕业于中央美术学院油画系靳尚谊第一工作室，德国纽伦堡美术学院自由艺术系研究生班 Colditz 教授工作室。曾任教于内蒙古师范大学美术系。创作汉字大型艺术组雕《站立的文字》系列，在中华世纪坛广场、上海美术馆、中国美术馆、瑞士圣－乌尔班当代艺术馆、德国鲁特温特画廊等多地举办画展、雕塑展。作品被中国美术馆、中央美术学院、上海市政府、杭州市政府、北京奥组委，瑞士乌尔班当代艺术馆，德国总理默克尔、德国驻中国大使馆大使葛策博士，爱尔兰总统、保加利亚总统、匈牙利总统等收藏。油画代表作《北萨拉的牧羊女》《岩石的记忆》《鄂拉山的六月》《飞天》《十字》,《本相》系列作品，雕塑《观海》《天降大杭》《双升》《站立的生命》等，雕塑作品《归》获第六届"刘开渠奖"国际雕塑大展银奖。出版专著《刘永刚》《刘永刚艺术》《站立的文字》《刘永刚雕塑》《线相艺术》《品物》《刘永刚作品——笔墨生肖》《野性温情》《刘永刚绘画与雕塑》。

浩特

浩特（1954—），生于内蒙古乌兰浩特市，内蒙古自治区话剧院一级舞台美术设计师，1984 年毕业于中央戏剧学院舞台美术系，中国舞台美术学会常务理事，内蒙古舞台美术学会会长。内蒙古自治区艺术高级专业技术资格评审委员会委员，内蒙古艺术学院客座教授。2000 年获国务院"政府政府津贴"。政协包头市第九、十、十一届政协委员。主持设计各类剧目 50 余台，其中 1991 年话剧《旗长·您好》、1995 年《司法局长》均获中宣部精神文明建设"五个一工程"奖和文化部"文华新剧目"奖。担任舞美的话剧《红岩》《春天的困惑》《红梅花又开》《牛玉儒》《公仆李如刚》《乡村检察官》《妇科专家》，儿童剧《俩个转学生》《我爱 309 班》《沙暴鸣呼》《安徒生童话剧》，蒙古歌剧《满都海斯琴》，晋剧《魂系大漠》等 20 余部剧目分获省部级、自治区级各类奖项。1996 年获第三届中国话剧金狮"舞美设计振兴"奖、1990—198 年连续三届获内蒙古自治区舞美设计"金牛奖"。1995 年获"为内蒙古自治区文化艺术事业做出突出贡献者"称号，1998 年获"全国中青年德艺双馨文艺工作者"称号。曾担任电影《吴大款包工记》，电视连续剧《军魂》《大漠落日》《燃烧的太阳石》等十几部影视作品的美术设计。2014 年内蒙古教育出版社出版专辑《落笔有痕·浩特钢笔画速写集》。2017 年为内蒙古教育出版社《内蒙古 70 年诗选》181 位诗人绘制钢笔人物肖像画。2017 年获全国舞台美术年度十大人物荣誉称号。

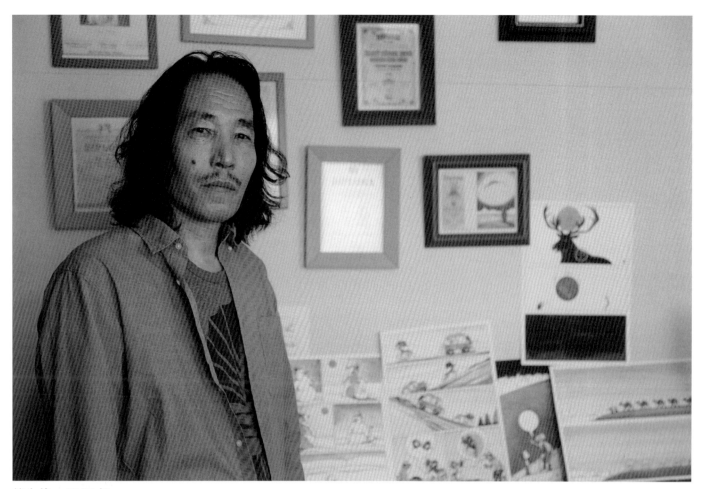

毕力格。2017 年

毕力格

毕力格（巴·毕力格，1965—），一级美术师，漫画家。内蒙古苏尼特左旗人，现就职于锡林郭勒职业学院蒙古语言文化与艺术系。中国美术家协会漫画艺委会委员、中国新闻漫画研究会会员、内蒙古美术家协会漫画艺术委员会主任、锡林郭勒盟美术家协会副主席、世界漫画家联盟中国联盟会员。在全国各种报刊上发表漫画插图作品 3000 多幅。现为《读者》《特别关注》等杂志作约稿漫画家。1995 年开始参加国际漫画大展获奖及入选 300 余次。2010 年获第八届"子恺杯"中国漫画大展"金猴奖"。2004 年获"古谷惠"杯命题漫画大赛一等奖。2008 年获"第五届 Googlm 世界漫画邀请赛"金奖。2009 年获比利时第 21 届 Olen 国际漫画展览一等奖。2010 年获第四届中国·广西城市职业学院国际漫画大赛金奖。2014 年获尼日利亚第二届"非洲"主题国际漫画展览一等奖。2015 年获黎巴嫩第四届国际漫画展览一等奖。2016 年获第 47 届马其顿 OCTEN 国际漫画展览一等奖。2017 年获第三届罗马尼亚"盐与胡椒"国际漫画展览一等奖。2017 年获首届土耳其"环境与气候变化"主题国际漫画大赛一等奖。2021 年获第六届塞尔维亚"动物"主题国际漫画大赛一等奖。2005 年以来在苏尼特左旗、蒙古国乌兰巴托、呼和浩特市、锡林郭勒职业学院举办个人漫画展。出版 4 本漫画作品集。多次担任漫画大展评审委员。

阿木尔巴图。2005 年

阿木尔巴图

阿木尔巴图（鲍玉祥，1940—），内蒙古敖汉旗人，蒙古族美术史家，内蒙古师范大学教授，著有《蒙古族民间图案集》《蒙古族民间美术》《设计基础》（蒙古文版，获国家教委教材一等奖），《蒙古族美术研究》（获第六届内蒙古哲学社会科学优秀成果政府奖二等奖），《蒙古族工艺美术》《蒙古族工艺美术史》（获内蒙古第十届精神文明建设"五个一工程"奖），《蒙古族图案》《蒙古族传统美术·图案》获第十四届中国民间文艺最高奖"山花奖"优秀民间文艺学术著作奖。编辑出版《内蒙古剪纸集》《内蒙古青少年剪纸集》。1996 年因其"在民间文化保护、继承和创作方面成绩卓著"，被联合国教科文组织、中国民间文艺家协会授予"一级民间工艺美术家"称号。曾任中国剪纸学会副会长、内蒙古剪纸学会会长。

萨因章。2017 年

萨因章

萨因章（1936—2023），出生于郭尔罗斯后旗（今黑龙江肇源县），版画家，一级美术师，中国美术家协会会员，内蒙古美协原副主席，原哲里木盟美协主席、哲盟文联副主席。先后在乌兰浩特、呼和浩特读书，1964 年毕业于中央美院版画系古元工作室，毕业后主动要求到哲里木盟工作，曾任科左中旗保康中学美术教员，哲盟群众艺术馆辅导员、哲盟创编室副主任，在哲盟文联负责美术创作、组织辅导工作，从保康工作开始就成立版画创作小组，从北京请来著名画家李桦、谭权书先生讲课，培养创作队伍，沃宝华、田宏图、闫梅、刘续阔、邢宗仁等均为当时小组成员，后来又推荐马树林、马志、董建国、都冷桑、山丹、乌恩琪、华维光等到中央美术学院进修。1983 年"哲里木版画展览"首次在北京中国美术馆开展，从此哲里木盟被誉为"版画之乡"。曾任哲盟政协第五届委员、第六届常委和文史委员会主任。为内蒙古的版画事业发展做出了重要贡献。代表作品《挤奶员》《草原新城》《草原春色》《老额吉》等。《未来的冠军》被中国美术馆收藏，《新的脚印》和《红花与牛犊》分别获第六、九届全国版画展优秀作品奖，《母亲》《五月》《庙门前的小姑娘》《姊妹俩》《月夜》等作品参加全国美展、全国版画展。

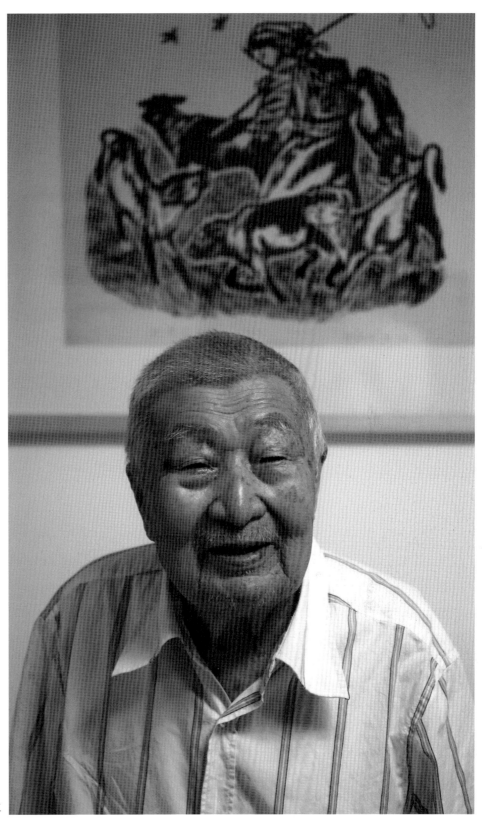

伊木舍楞。2019 年

伊木舍楞

伊木舍楞（1927—2020），内蒙古科左中旗人，画家，原哲里木盟师范学校高级讲师，原哲里木盟政协第五、六届委员，通辽市第八届人大代表。中国剪纸学会会员、内蒙古美术家协会理事。曾任全盟美术创作组组长，多年在各旗县讲授木刻技法，自编教材，培养人才，举办展览，为哲里木盟的美术事业发展做出了贡献。其子乌恩琪、儿媳山丹如今是知名画家。

乌恩琪、山丹夫妇。2019 年

乌恩琪　山丹

乌恩琪（1953—），内蒙古科左中旗人，通辽日报社主任编辑，中国美术家协会会员、内蒙古美术家协会第六届副主席、版画艺委会副主任，通辽市第二届政协委员，曾任 10 年通辽市文联副主席、哲里木盟美协主席。为哲里木盟以及后来的通辽市美术事业的发展繁荣做出了重要的推动促进贡献。1982 年在中央美院版画系进修，1999 年获中国美协颁发的"中国 20 世纪 80—90 年代优秀版画家《鲁迅版画奖》"。版画《雪映慈母心》入选第六届全国美展，版画《溢香草原》入选第 9 届全国版展并获优秀奖，《查干萨拉》入选第 9 届全国美展并获"中国美术金彩奖"，《天边》入选第 11 届全国美展，两次获内蒙古自治区文艺创作"萨日纳"奖，2010 年在深圳宝安区举办《琪丹版画展》。

山丹（1954—），内蒙古扎兰屯人，达斡尔族，版画家，通辽职业学院副教授，中国美术家协会会员，哲里木盟第七、八届政协委员，通辽市政协第一、二、三届常委，九三学社通辽市委委员。作品《圣火》入选第九届全国美展，《圣湖一境》入选第十一届全国美展。《我和家》《春风》等由中国美术馆收藏。出版《儿童剪纸版画入门》《儿童剪纸版画技法》《奥云达来·2》《骑红牤牛的大灰狼》《山丹 420BOLG——观澜版画基地视觉日记》《琪丹版画·乌恩琪版画·山丹的述说》《琪丹版画》《科尔沁版画》《科尔沁儿童版画精选》《中国民间美术家宝石柱》（后 5 本为二人合著）。

孙玉宝。2019 年

孙玉宝

孙玉宝（1970—），内蒙古科左中旗人，现为内蒙古艺术学院美术学院国画系主任、教授、硕士研究生导师，中国美术家协会会员，内蒙古美术家协会理事，内蒙古文艺志愿者协会副主席、呼和浩特市美术家协会艺术顾问。

2008 年出版《孙玉宝写生作品集》（辽宁美术出版社）。

2013 年作品《圣山》在中国美术家协会主办的"吉祥草原 丹青鹿城"全国中国画作品展上获优秀奖。2017 年作品《马与人》获国家艺术基金 2017 年度艺术人才培养（美术类）滚动资助项目。2019 年作品《圣洁的祝福》入选第十三届全国美术作品展。2019 年作品《马与人》获第十二届内蒙古自治区艺术"萨日纳"奖。

2013—2014 年参加中国美术家协会主办的《第二届西部少数民族青年美术家创作高研班》。2016—2017 年在清华大学美术学院刘巨德教授工作室做访问学者。

2021 年内蒙古自治区党委宣传部、中国美术家协会、内蒙古文联主办的《万里绿色长城图》《万马奔腾图》两幅中国画长卷主创画家之一。

铁木。2023 年

铁木

铁木（1972—），内蒙古奈曼旗人，雕塑家。1994—2002 年在内蒙古师范大学学习雕塑。2006 年创办呼和浩特市阿都沁装饰雕塑工作室，后为阿都沁雕塑有限责任公司，2017 年创办内蒙古阿和达沁文化传媒有限公司，均为法人代表。内蒙古自治区美术家协会会员。

雕塑作品《思》1999 年获内蒙古美术作品展览铜奖。《蒙古高原》《欢歌》《马背勇士》《梦》2001 年首届自治区城雕设计方案展入选。2002 年内蒙古自治区首届雕塑艺术作品展览《高原汉子》获银奖，《冲刺》《祥云》《山路十八弯》入选。2004 年内蒙古自治区美术作品展览《九月》获铜奖。2006 年内蒙古第二届雕塑艺术展《搏克沁》获银奖，《那赛音朝格图》《那达慕》《搏克手》《飞马》入选。2007 年香港艺术界庆祝香港回归十周年大汇展《男儿三技》入选。2007 年《祥和》入选内蒙古美术作品展。2009 年内蒙古本土雕塑家集群展入选《蒙古汉子》《骑手》《蒙古瑞兽之狮》《踏青》。2010 年《飙风——蒙古马雕塑展》《龙马》获优秀。2011 年内蒙古雕塑展《望》获优秀奖。2012 年《哈撒儿》入选第五届国际青年艺术周"当代艺术展"。2015 年内蒙古自治区"定位·乙末·冬至"雕塑艺术展《风马》《蒙牛》入选，《成吉思汗》获金奖。2015 年向成吉思汗陵捐赠《蒙古帝国玉玺》。《鹿》入选第十届中国·内蒙古草原文化节"草原文化与城市建筑展"。《和谐四兽》《哪古德勒》《蒙牛》《风马》《鹿》《哈撒儿》《成吉思汗》《和谐》《骆驼》《羊》《欢腾安代》《风马》入选 2016 年第十三届中国·内蒙古草原文化节"草原文化雕塑展"。《那达慕》2017 年参加 2017 年中国体育文化博览会优秀美术作品展。2019 年《一代天骄》入选第十三届内蒙古自治区美术作品展览。《马》《精神时代》《马背少年》《友谊》《梦》参加 2019 年弘扬蒙古马精神文艺精品创作工程雕塑作品展。

设计制作的作品有：呼和浩特市新华广场雕塑《九月》。呼和浩特市威力斯大酒店大厅雕塑《哈达姑娘》。凉城岱哈广场雕塑《岱哈》。内蒙古锡林浩特市博物馆浮雕《蒙古源流》。达茂旗新布拉格苏木哈撒儿陵雕塑《哈萨尔》。内蒙古博物院古兽厅、恐龙厅油画和雕塑。中央代表团赠送内蒙古自治区成立 60 周年《民族团结宝鼎》浮雕。苏尼特右旗文化广场组雕《乌兰牧骑》。西乌珠穆沁旗博物馆雕塑《男儿三技》。乌兰浩特市博物馆雕塑《美丽兴安》。吉林省前郭县成吉思汗文化园雕塑《八宝香炉》。集宁市蒙古族学校雕塑《八骏》。内蒙古国际蒙医医院大厅浮雕《蒙医图谱》。内蒙古饭店 4 个神兽《蒙古瑞兽》。乌拉特中旗中心广场雕塑《奔进》。北京市燕西台燕西乐阁会所浮雕《迎宾》。科右前旗图书馆浮雕《兴安魂》。乌拉特前旗沙德格苏木山顶雕塑《哈布图·哈萨尔》。开鲁县麦新博物馆雕塑《麦新像及浮雕》。五原县河套农耕博物苑雕塑《农耕文化博物馆组雕》。吉林省前郭县成吉思汗文化园雕塑《圣火台》《苏力德》《郭尔罗斯人》《祖原传说》《折箭教子》等 9 件雕塑。呼和浩特市乌素图召大殿捐赠《八宝》。呼和浩特市如意开发区文化长廊汉白玉浮雕《蒙古历史长卷》。《哈萨尔》青铜雕像捐赠达茂旗新布拉格苏木哈萨尔陵。甘肃省肃北蒙古族自治县博物馆展厅群雕。《蒙古帝国玉玺》赠送蒙古国总统、马可波罗故乡卡萨雷斯博物馆、梵蒂冈皇家档案馆，呼和浩特市大召寺、成吉思汗陵、乌兰浩特市成吉思汗庙。捐赠尹瘦石胸像。捐赠金峰教授胸像。2018 年"草原国际设计艺术节"展出 21 件马文化主题雕塑。

何奇耶徒。2009 年

何奇耶徒

何奇耶徒（1954—），出生于呼和浩特，内蒙古通辽市人，书法家、篆刻家，中国书法家协会第六、七届副主席，内蒙古书法家协会主席。内蒙古艺术学院教授。毕业于内蒙古师范大学艺术系大提琴专业。1988—2008 年任内蒙古自治区政协委员，2008 年当选全国政协委员，2013 年连任。1984 年参与创建内蒙古书法家协会并任副主席，连任至 2006 年升为主席至今。出版多部书法作品集，在国内外多次举办书画展。创建内蒙古第一个艺术公园——东山书法园，出版多部书法、临帖、篆刻集，在国内外多次举办书法篆刻展，多次组织书法展览、交流活动。

斯琴塔日哈。2011 年

斯琴塔日哈

斯琴塔日哈（1932—），内蒙古扎赉特旗人，舞蹈家，一级演员，多次在国内外演出、授课。1951—1956 年间先后在中央戏剧学院、北京舞蹈学校（今北京舞蹈学院）学习，师从舞蹈家吴晓邦、崔承喜以及苏联舞蹈专家。曾任内蒙古民族剧团副团长、内蒙古歌舞团副团长。第三、四、五、六届内蒙古政协常委，第三届全国人大代表。1980—1996 年任内蒙古舞蹈家协会主席，1996 年后为名誉主席，内蒙古文联副主席。丈夫莫尔吉胡是内蒙古音乐家协会主席。先后表演过双人舞《希望》《柴朗与村女》《鞑靼》；群舞《鄂尔多斯》《哈库梦》《布里亚特婚礼》《挤奶员》《藏舞》《红绸舞》《乌克兰》《采茶扑蝶》《牛奶站》等；舞剧《猎人与金丝鸟》《乌兰保》等；独舞《土尔扈特》《哈萨克圆舞曲》《盅碗独舞》《筷子独舞》《牧羊姑娘》《心中歌》等。《鄂尔多斯舞》在第五届世界青年联欢节（波兰）舞蹈比赛中获金质奖。1961 年改编《盅碗舞》在第七届世界青年联欢节民间舞比赛中获金奖（莫德格玛表演）。著作《蒙古舞基本训练教程》，后修订为《斯琴塔日哈蒙古舞文集》。获内蒙古自治区文学艺术杰出贡献奖"荣誉证书和金质奖章。

莫德格玛。1996 年

莫德格玛

莫德格玛（1941—），内蒙古原察哈尔盟正黄旗（今乌兰察布察右后旗）人，舞蹈家，一级演员。1956 年考入内蒙古歌舞团附属学员班，1959 年开始任独舞演员。1962 年调入东方歌舞团任独舞演员、编导、民族舞蹈研究室主任，中国"江格尔"学会常务理事、中国艺术研究院舞蹈研究所特邀研究员。第五至十届全国政协委员。著书立说研究蒙古舞蹈等。获首批国务院"政府特殊津贴"。1964 年在大型歌舞音乐舞蹈史诗《东方红》中表演蒙古舞蹈领舞。《盅碗舞》1962年世界青年联欢节获金奖。《绿洲的微笑》获文化部"国庆 50 周年"创作一等奖。舞蹈在朝鲜平壤"四月之春"国际艺术节舞蹈比赛创作金质奖（2000 年）。出版《蒙古舞蹈美学概论》《蒙古舞蹈文化》《蒙古部族舞蹈之发展》（蒙），《诗·乐·舞韵》《蒙古舞蹈美学术语蒙汉释义词典》等著作。多次举办独舞晚会，多年致力于培养舞蹈人才。

查干朝鲁

查干朝鲁（1936—），内蒙古达拉特旗人，舞蹈家，一级编导，先后在伊克昭盟歌舞团、内蒙古歌舞团任独舞、领舞演员、舞蹈编导、创编室副主任。体型高大，台风舒展，其独舞、领舞、编导的作品有《哨》《嘎达梅林》《森吉德玛》《蒙古源流》《乌兰保》《马刀舞》《摔跤》《三座山》《牧人舞》《牧场上》《猎人与金丝鸟》《送战马》《驯马手》《春之声》《鄂尔多斯》《小伙子角斗》《漠柳》《茫瀚图人》等。在电影《成吉思汗》《马可·波罗》中饰演角色。编导大型歌舞《草原上升起不落的太阳》等。曾任内蒙古舞蹈家协会主席、中国舞蹈家协会副主席。作品多次获内蒙古文学艺术创作"萨日纳"奖、中宣部和内蒙古两级精神文明建设"五个一工程"奖，《也兰公主》获第四届中国戏剧艺术节特设优秀编舞奖。

敖德木勒。2017 年

敖德木勒

敖德木勒（1946—），内蒙古乌兰浩特人，舞蹈家，一级演员，毕业于内蒙古艺术学校并留校任教，曾任内蒙古直属乌兰牧骑舞蹈演员，内蒙古舞蹈家协会副主席，中国舞蹈家协会第五届理事。1994 年调入上海舞蹈学校任教。全国政协第七至十届委员。获国务院"政府特殊津贴"。获"内蒙古自治区文学艺术特殊贡献奖"金质奖章和证书。

何燕敏。2018 年

何燕敏

何燕敏（1964—），内蒙古库伦旗人，舞蹈家，原内蒙古军区文工团团长，一级编导。创编大型舞蹈作品《顶碗舞》《盛装舞》《蒙古优雅》《呼伦贝尔大雪原》《向天歌》《暖雪》《春之韵》《快乐的布里亚特姑娘》《吉祥颂》《赞歌》《漠柳》《库布其》《相思树》《骑兵》等拿遍舞蹈界所有大奖。四次荣立二等功、三次三等功，被授予中国人民解放军首批"先进文艺工作者""北京军区十大女杰"称号。获文化部"中国人口文化奖"。《盛装舞》2006 年获全国少数民族文艺会演金奖，2007 年在第四届 CCTV 全国电视舞蹈大赛上获十佳创作奖、表演银奖；2007 年《盛装舞》获第六届中国"荷花奖"舞蹈大赛作品金奖、服装金奖、音乐金奖。2001 年《顶碗舞》获第五届全国舞蹈大赛金奖，成为北京舞蹈学院、解放军艺术学院教学剧目。《呼伦贝尔大雪原》2013 年获第十届中国艺术节"文华新剧目奖"并成为中国艺术研究院授课案例。《漠柳》获第十届中国孔雀奖民族民间舞蹈大赛编导金奖和表演金奖，2002 年获第二届全国少数民族文艺会演金奖。连续 5 年受中央电视台春节晚会邀请担任重要作品创作，连续 4 年受文化部春节晚会邀请担任创作，连续12 年受解放军总政治部军民迎新春双拥晚会邀请担任创作。参编大型歌舞《复兴之路》。2009 年《向天歌》获全军第八届专业文艺会演创作、表演一等奖。《蒙古优雅》获第十届全军专业文艺会演作品金奖、2016 年第五届全国少数民族文艺会演作品金奖、国际蒙古舞蹈大赛金奖。寓言舞剧《库布其》2017 年荣获草原文化节优秀剧目奖。《相思树》在全国巡演 38 场。《骑兵》入选文化和旅游部"西部及少数民族地区艺术创作提升计划"重点剧目、全国舞台艺术重点创作剧目、文化和旅游部"庆祝中国共产党成立 100 周年舞台艺术精品创作工程"重点扶持作品、"百年百部创作计划"内蒙古自治区重大主题精品创作工程、"红色百年内蒙古"扶持项目、第十二届中国舞蹈"荷花奖"舞剧奖和 2020 年度中国版权最佳内容创作奖。现任内蒙古舞蹈家协会主席。导演新作杂技剧《我们的美好生活》。

敖登格日乐。1998 年

敖登格日乐

敖登格日乐（1957—），内蒙古乌拉特中旗人，祖籍科右前旗，舞蹈家，中央民族大学舞蹈学院二级教授，研究生导师，中央民族大学第十一届学术委员会委员。第九届全国青联常委，获国务院"政府特殊津贴"。1975 年毕业于内蒙古艺术学校后分配到内蒙古歌舞团，1988 年调到内蒙古自治区直属乌兰牧骑任演员，1994 年调入中央民族大学。1993 年由文化部民族文化司、国家民委文化宣传司、内蒙古文化厅在北京民族文化宫剧场联合主办《敖登格日乐独舞晚会》。她与巴图合编自演的独舞《蒙古人》在第四届全国青少年桃李杯比赛中获剧目优秀表演奖和园丁奖，独舞《翔》获全国首届少数民族"独，双，三舞蹈大赛"作品、表演双项一等奖，并获朝鲜"四月之春"国际艺术节最高金奖。多次参加国内外重大演出活动。曾主演大型舞剧《达那巴拉》、大型歌舞《草原上升起不落的太阳》、大型歌舞德伯瑟史诗《蒙古源流》。多次担任全国全区大赛及电视大赛决赛初赛评委，"CCTV 全国电视舞蹈大赛"评委，全国"青少年舞蹈大赛"评委，全国八省区"蒙古语授课幼儿教师五项技能网络电视大赛"评委。多次获内蒙古文学艺术创作"萨日纳"奖，获内蒙古自治区党委、政府颁发的"文学艺术突出贡献奖"。独立创建中央民族大学本科女班系列教材《蒙古族民族民间舞基础教材教程》《蒙古民族民间舞教学法教程》《蒙古民族舞蹈动作分析》，建立了独特的教材教学体系。荣获中国舞蹈家协会颁发的"突出贡献舞蹈家"称号。

赵林平。2018 年

赵林平

赵林平（葛根珠兰，1962—），内蒙古赤峰市人，舞蹈家，现任内蒙古艺术学院副院长、舞蹈系主任，中国舞蹈家协会副主席，曾任内蒙古自治区舞蹈家协会主席。创作的舞蹈多次获得中国舞蹈"荷花奖"、全国"桃李杯"舞蹈比赛及内蒙古自治区各类舞蹈比赛奖。代表作有《草原酒歌》《马背上的女人》《塔林毕斯贵》《伊茹勒》，舞蹈诗《吉祥草原》，原创民族舞剧《草原英雄小姐妹》等。主编《蒙古族舞蹈精品课教程》（DVD 4 张、CD 4 张、教学曲集 1 本），《蒙古舞技能训练教材》，舞蹈论文集《律动的思绪一、二》，《蒙古舞技能训练教材》（DVD 2 张、CD 2 张、教学曲集 1 本）等。论文《风格：蒙古舞教学体系的灵魂》《论蒙古族舞蹈语汇的美学精神》《略论"道具"在蒙古舞中的文化象征性》《关于构建蒙古族舞蹈教学体系的思考》等多篇。多次担任"桃李杯""荷花奖"及自治区各类专业舞蹈大赛评委。获国务院"政府特殊津贴"，获全国"三八"红旗手、全国中青年德艺双馨文艺工作者称号，2012 年入选内蒙古自治区"草原英才"，获"内蒙古自治区文学艺术突出贡献奖"金质奖章和证书。

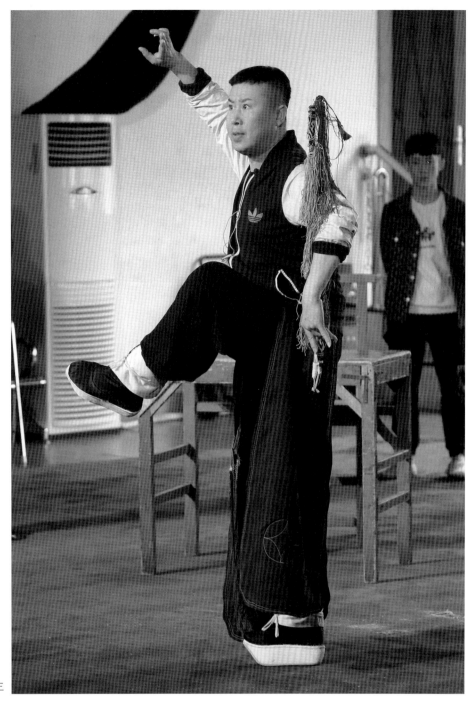

包飞。2019 年

包飞

包飞（聂萨夫，1972—），内蒙古科左后旗人，北京京剧院一级演员，当代京剧名家（文武小生），北京西城区政协委员，中国环保名誉形象大使，北京京昆协会理事，中国戏剧家协会会员，北京西城区政协委员。代表剧目：《三气周瑜》《罗成》《吕布与貂蝉》《状元谱》《群英会》《虎牢关》《平贵别窑》《玉门关》《八大锤》《飞虎山》《玉簪记》《万里封侯》《白门楼》。曾在北京市戏曲学校、中国戏曲学院本科班学习，曾在内蒙古京剧团工作。1991 年以来获全国京剧大奖赛荧屏奖、全国京剧大奖赛最佳表演奖、第八届戏剧节一等奖、全国京剧大奖赛优秀表演奖、中国戏剧梅花奖。1999 年在北京举办个人京剧小生名段演唱会、2015 年在深圳举办"天高任包飞"个人演唱会、2017 年在北京举办"飞龙菊苑"包飞京剧专场、2017 年在呼和浩特举办"飞龙菊苑"包飞个人演唱会。2005 年选入"中国京剧之星"，中国唱片公司出版当代京剧名家个人专辑。2023 年在北京长安大戏院举办《氍毹焕彩——蒙古族京剧小生名家包飞从艺四十周年个人演唱会》。

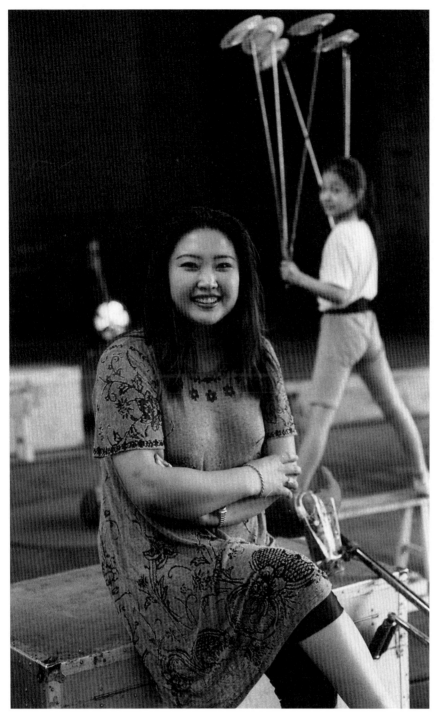

塔纳。1998 年

塔纳

塔纳（1969—），内蒙古科左中旗人，一级演员，现任内蒙古民族艺术剧院杂技团团长，内蒙古自治区文学联合会副主席、内蒙古自治区杂技家协会主席。1987 年开始出访澳大利亚、法国、日本、泰国、希腊、德国、蒙古、荷兰、美国、匈牙利等国家，多次摘得国际国内多项大奖。表演的杂技《四人踢碗》节目荣获全国杂技比赛铜狮奖；第十三届法国明日国际杂技节金奖；朝鲜四月之春国际艺术节杂技比赛金奖第一名。担任团长后，内蒙古民族艺术剧院杂技团《五人踢碗》表演团队挑战吉尼斯世界纪录成功；《六人踢碗》节目参加第十届中国杂技金菊奖全国杂技比赛，入围优秀节目；魔术节目《美丽的草原我的家》《塔林·呼和德》参加 2017 年第十届上海国际魔术新人比赛分别获得金奖、铜奖。担任大型百马实景演出《千古马颂》项目制作人，曾挂职中国对外演艺集团任中演票务通副总经理、锡林浩特市副市长。当选自治区第七届党代会代表，第九、十、十一届内蒙古自治区政协委员，曾任内蒙古青联常委，被授予中国杂技家协会"德艺双馨"和自治区"三八红旗手"称号。2023 年推出原创杂技剧《我们的美好生活》。

乌日娜。2017 年

乌日娜

乌日娜（1931—），吉林省镇赉县人，1938 年随父母到王爷庙读书，1947 年入内蒙古军政大学学习，1948 年入内蒙古歌舞团当舞蹈演员，演过《慰问袋》《幸福的孩子》《达斡尔舞》《乌克兰》《献花舞》等舞蹈。1952 年被选上在 1953 年上映的电影《草原上的人们》与恩和森共同主演男女主角，大获成功。荣获 1957 年文化部优秀故事片三等奖、1994 年全国首届少数民族题材电影"腾龙奖"纪念奖。该片根据玛拉沁夫小说《科尔沁草原的人们》改编，其中的插曲《敖包相会》传唱至今。之后转入话剧表演，在《全家福》《我们都是哨兵》《青年近卫军》《普列东·克列契特》《雷雨》中饰演角色，后任内蒙古话剧团副团长、内蒙古民族实验剧团副团长、内蒙古文化艺术干校副校长。2009 年获"内蒙古文学艺术创作杰出贡献奖"金质奖章和证书。

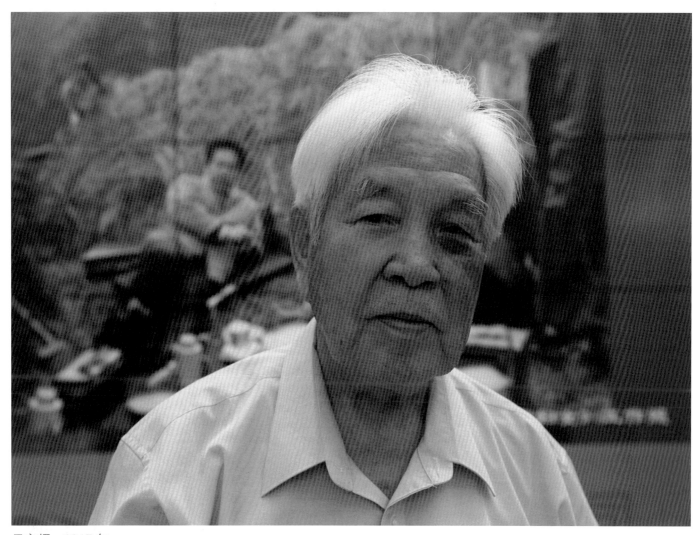

云文耀。2017 年

云文耀

云文耀（雲文耀、绍邀勒·满达，1935—），内蒙古土左旗人，一级电影摄影师，获国务院"政府特殊津贴"。1962 年毕业于北京电影学院摄影系，同年进入北京电影制片厂。1980 年以后拍摄了《小花》获得第三届大众电影百花奖"最佳摄影奖"；拍摄《良家妇女》获得第 25 届卡罗维·发利国际电影节"摄影技术质量奖"；1993 年获美国柯达公司颁发的"电影荣誉贡献奖"。还有《天堂之路》等多部优秀影片。2017 年出版专著《影视语言与创作》。

杨静。2016 年

杨静

杨静（德勒格尔玛，金环、金香、金花、娜仁其木格，1929—），内蒙古科左后旗人，电影家，是第一个登上新中国电影银幕出任主角的蒙古族女演员。曾在科左中旗巴彦塔拉小学、王爷庙第三小学和高级小学，奉天同善堂助产士学校读书，在扎鲁特旗卫生所、呼伦贝尔盟政府卫生所工作，1946 年入东北军政大学女生队学习，期间演过《奔向光明》《钢骨铁筋》《天下无敌》《自有后来人》《兵临城下》等话剧和《为谁打天下》歌剧。1949 年入北京电影制片厂，主演《卫国保家》《生活的浪花》《金玲传》《矿灯》《英雄岛》《一贯道害人》《结婚》《革命家庭》《小二黑结婚》等多部新中国早期电影。1955 年在北京电影学院"演员专修班"学习期间表演莎士比亚喜剧《第十二夜》，她被指定扮演戏中的主角孪生兄妹，一人扮演两个角色。1978 年后做导演。与导演崔嵬合作《山花》和《红雨》。在中日合拍《天平之甍》中任中方副导演兼翻译（日语在东北时期学会）。后与丈夫于洋共同导演《大海在呼唤》以及《骑士的荣誉》《驼峰上的爱》等蒙古族题材影片。

巴森扎布。2017 年

巴森

巴森（巴森扎布，1954—），新疆博尔塔拉蒙古自治州博乐市人，影视表演家，一级演员。1964 年入内蒙古艺术学校学习舞蹈，1969 年考入中央军委工程兵政治部文工团任舞蹈演员，曾经在舞剧《红色娘子军》《白毛女》等舞蹈中担任主演或领舞。1984 年转业到内蒙古电影制片厂（今内蒙古电影集团）任演员。主要电影作品《赤壁》《狼图腾》《蒙古王》（中俄合拍）《东归英雄传》《特殊囚犯》《阿尔巴特》《战神记》《玛吉克和他的儿子》《浴血疆城》《一代天骄成吉思汗》（电影）。电视剧《黄敬斋》《城市牧歌》《最后的猎人》《北条时宗》《青龙剑》《轩辕剑之天之痕》《迎亲马队》《地狱生灵》《乌兰夫》《天神不怪罪的人》《走出森林》《水命》《白马》《魂断钓鱼城》《北条时宗》《建元风云》《成陵西迁》《祥云奈曼》《忽必烈》等。在连续剧《一代天骄成吉思汗》中扮演主角成吉思汗，从此他的造型成为许多成吉思汗题材艺术品的"标准"形象，深入人心。多次获业内大奖。

<p style="text-align:right">塞夫、麦丽丝。1997 年</p>

塞夫　麦丽丝

塞夫（1953—2005），内蒙古土默特人，电影、电视剧导演，1990 年执导的《骑士风云》荣获当年中国电影金鸡奖最佳摄影、最佳剪辑，另有 5 项提名奖。1993 年执导《东归英雄传》，荣获当年最佳故事片导演、最佳剪辑和优秀故事片奖，首届全国少数民族题材电影"腾龙奖"故事片一等奖，"五个一工程"优秀影片奖，金鸡奖最佳音乐、最佳摄影和故事片特别奖等 10 多项大奖。1995 年执导《悲情布鲁克》获政府奖的最佳技术奖、大学生电影节最佳观赏效果奖，1996 年西班牙电影节最佳观赏奖、"金鸡奖"全体演员奖和剪辑奖、化妆奖等多项。《一代天骄成吉思汗》（原名《成吉思汗和他的母亲》获得政府华表奖优秀故事片奖、最佳技术奖和大学生电影节最佳故事片奖，主演艾丽娅同时获得最佳女演员奖。第四届中国长春电影节上获最佳华语故事片奖，塞夫、麦丽丝获最佳导演奖，艾丽娅获最佳女主角奖。另有电影导演作品《大饭店小人物》《悲喜人生》《青春波儿卡》《危险的蜜月旅行》《死亡追踪》《曝光》《天上草原》等作品。塞夫曾任内蒙古电影制片厂厂长、中国电影家协会副主席，内蒙古电影家协会主席。

麦丽丝（1956—），内蒙古呼和浩特市人，一级导演（电影），曾在呼和浩特市文工团、内蒙古军区文工团任演员和编导，先后在内蒙古师范大学、北京电影学院导演系学习，1992 年毕业后到内蒙古电影制片厂任导演。2010 年调入内蒙古文学艺术界联合会担任内蒙古电影家协会主席至 2018 年，2011 年任内蒙古文联副主席。内蒙古政协第八届委员，第九、十、十一、十二届常委至今。导演电视电影《最后一个猎人》、电视电影《活着可要记住》、电影《天上草原》、电影《跆拳道》，音乐电视《嘎达梅林》《天堂》，导演内蒙古电视台春节联欢晚会《这是我的家乡》，导演长篇电视连续剧《东归英雄》、导演电影《圣地额济纳》、导演电影《老哨卡》、电影《告别》、电影《八月》、纪录电影《内蒙古民族电影 70 年》等获国内外业界多项大奖。担任国家级电影节评委多次。1999 年获文化部中国文学艺术界百名"优秀青年"文艺家称号；2003 年获全国广播电影电视系统"劳动模范"称号；2005 年被授予全国妇女联合会"三八"红旗手荣誉称号；2010 年被授予内蒙古自治区文学艺术"突出贡献奖"。

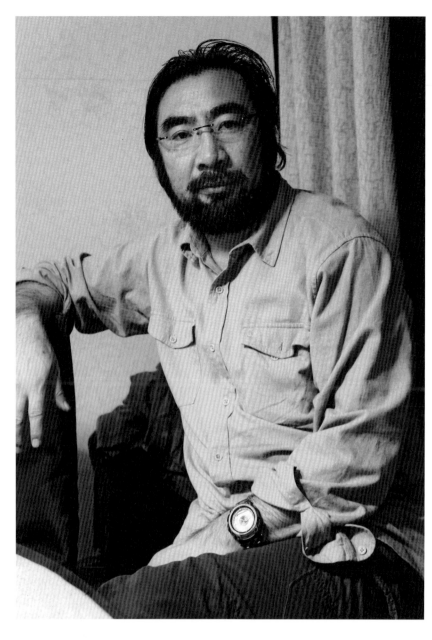

宁才。2011 年

宁才

宁才（1963—），内蒙古科右中旗人，一级演员、导演。1986 年毕业于上海戏剧学院表演系，曾任内蒙古电影制片厂厂长，被评为全区第十届十大杰出青年。戏剧、电影、电视剧作品荣获中国戏剧梅花奖、文华奖、金狮奖、金鸡奖、华表奖、飞天奖、中宣部精神文明建设"五个一工程"奖，夏威夷国际电影节亚洲电影大奖、伊朗法吉国际电影节最佳影片等。2007 年任俄罗斯海参崴国际电影节评委，2012 年任伊朗法吉国际电影节评委。现任内蒙古电影家协会主席，锡林郭勒职业学院成吉思汗电影艺术学院院长。主演话剧《黑骏马》获第九届中国戏剧"梅花奖"、第二届文化部"文华奖"、第二届中国话剧"金狮奖"。2002 年主演电影《天上草原》获第 22 届中国电影"金鸡奖"最佳男演员奖。导演电视剧《静静的艾敏河》获"飞天奖"、中宣部精神文明建设"五个一工程"奖及内蒙古自治区精神文明建设"五个一工程"奖、第十届全国少数民族题材电视剧"骏马奖"一等奖。2004 年自编自导电影《季风中的马》获夏威夷电影节亚洲电影大奖。2006 年执导影片《红色满洲里》列入建党 85 周年献礼片。2007 年执导影片《帕尔扎特格》获西班牙马德里国际电影节最佳影片、最佳导演奖。2009 年执导影片《额吉》获第 14 届华表奖最佳女演员奖，获第 30 届中国电影金鸡奖最佳女主角奖及最佳故事片、最佳导演、最佳女主角、最佳摄影、最佳美术等 5 项提名奖。2011 年《额吉》获伊朗法吉国际电影节最佳影片、最佳编剧奖。获国务院"政府特殊津贴"。2017 年担任大型室内情景马剧《蒙古马》总导演；2021 年导演话剧《钢铁是怎样炼成的》入选文旅部庆祝建党百年百部重点扶持作品。

萨日娜。2019 年

萨日娜

萨日娜（1968—），内蒙古包头市人，毕业于上海戏剧学院表演系，一级演员。2009 年获第三届演艺界"十大孝子奖"，2009 年获"中国电视剧飞天奖建国 60 周年"杰出贡献艺术家，2010 年获全国妇联"母亲水窖"公益项目爱心大使，2010 年获"5.12 中国力量"特殊贡献奖，2010 年获内蒙古自治区文学艺术"特殊贡献奖"，2011 年获中国广播电视协会电视制片委员会最佳职业道德演员奖，2011 年获全国"五一"劳动奖章，2011 年获第七届全国"德艺双馨电视艺术工作者"称号，2013 年获"中国妇女慈善奖"模范奖。2018 年入选《中国电视剧 60 周年大系·人物卷》。曾任第 44 届国际"艾美奖"评委、第 20 届上海电视节"白玉兰奖"评委、"华鼎奖"2012 百强电视剧满意度评审会执行主席。主演电视剧《午夜有轨电车》获第七届上海国际电视节"白玉兰奖"最佳女演员奖及"国航杯"记者奖最佳女演员奖；电视剧《情感的守望》获第十八届中国电视剧"飞天奖"优秀女演员奖；电影《父亲》获第二十三届中国电影"金鸡奖"最佳女配角提名奖；电视剧《闯关东》获第二十四届中国电视"金鹰奖"观众最喜欢女演员奖、第三届"韩国首尔电视节"最佳女演员提名奖、第二十七届中国电视剧"飞天奖"优秀女演员奖，成为"飞天奖"史上首位两次获得飞天奖的女演员；电视剧《中国地》获第四十届"国际艾美奖"最佳女演员提名奖；2017 年获"中国首届少数民族电影节"最高奖项"金马鞍奖""十大人民艺术家"；第四届"东京亚洲青年电影节特别奖"最佳女主角奖。

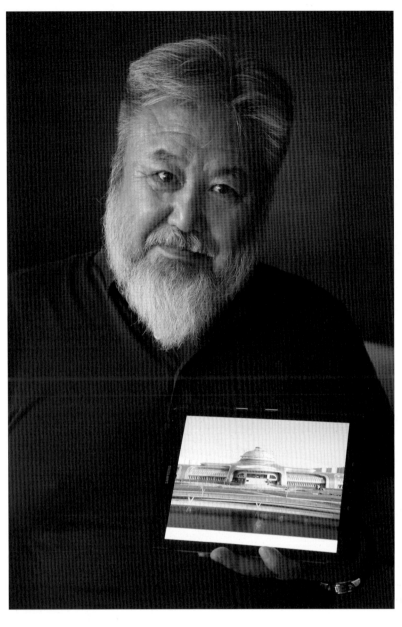

德力格尔。2019 年

德力格尔

德力格尔（1959—），内蒙古乌拉特前旗人，一级演员、导演，建筑设计师。毕业于上海戏剧学院表演系，内蒙古中青年突出贡献专家，内蒙古第八、九、十届政协委员，内蒙古草原文化协会副会长。中国莎士比亚研究会会员，曾任全国青联委员、内蒙古青联常委。现为内蒙古成吉思汗古蒙文化研究与发展有限公司董事长。1985 年在电影《成吉思汗》中扮演成吉思汗。1986 年在首届莎士比亚戏剧节上出演著名悲剧《奥瑟罗》，扮演奥瑟罗。1986 年第十届"百花奖"获提名。陆续在电影《蒙巴之路》《嘎达梅林》《混世魔王程咬金》《天网销毒巢》《神鹰部落》《罗成》；电视连续剧《瀚海风云路》《女王的抉择》《废墟》《隋唐演义》《水浒》《江山美人》《忽必烈》《情义英雄武二郎》《吕布与貂蝉》《书剑恩仇录》《关中刀客》《倚天屠龙记》《萍踪侠影》《贞观之治》《福星高照猪八戒》《角斗士》中主演或饰演重要角色。2005年在原生态蒙古说唱音乐剧《草原传奇》中担任总导演并扮演成吉思汗。2003 年大型蒙古剧《满都海思琴》中担任执行导演，该剧获"文华"新剧目奖、第六届中国艺术节大奖、中宣部精神文明建设"五个一工程"奖、内蒙古自治区精神文明建设"五个一工程"特别奖及首批国家舞台艺术精品提名剧目奖。2003—2016 年间在中国蒙古族服装服饰艺术节暨蒙古族服装服饰大赛中担任评委或评委会主席共计 12 届。2004 年成立内蒙古成吉思汗古蒙文化研究与发展有限公司，先后主持设计的建筑装饰有苏尼特右旗德王王府工程、新疆巴音布鲁克剧场、新疆巴州汗王府、鄂尔多斯孟克珠拉祭祀塔、额尔古纳蒙兀室韦博物馆、内蒙古饭店外观、吉林省前郭县成吉思汗文化园、吉林省查干湖祭祀广场、内蒙古师范大学二连浩特国际学院、赤峰旅游局大厦以及内蒙古自治区成立 70 周年大庆主会场"内蒙古少数民族群众体育文化竞技中心"等。

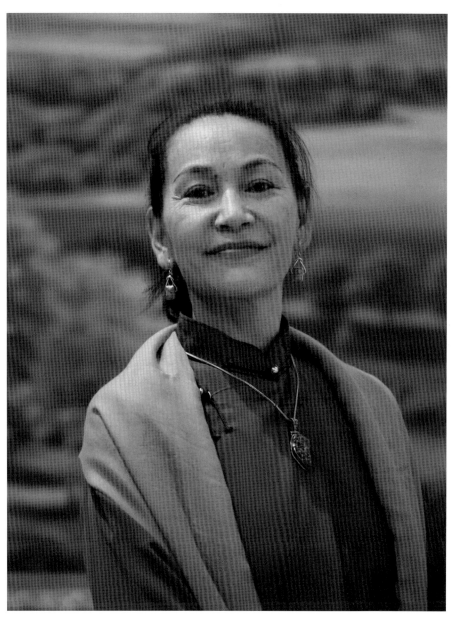

艾丽娅。2019 年

艾丽娅

艾丽娅（1965—），内蒙古陈巴尔虎旗人，影视演员，毕业于北京电影学院表演系。内蒙古电影制片厂一级演员，内蒙古电影家协会第五届副主席。主演、参演的电影电视剧有《狼迹》《天堂之路》《女绑架者》《女囚大队》《二嫫》《烟雨长河》《盛先生的花儿》《母亲的肖像》《告别》《大宋提刑官》《大宅门》《风流警察亡命匪》《世界屋脊太阳》《黑山路》《竞选村长》《英雄无语 / 喋血特工》《额尔古纳河右岸》《舞蹈系》《网络少年》《蒙古王》《鄂尔多斯风暴》《中国远征军》《传奇之王》《太阳花》《爱心》《两个人的芭蕾》《杨善洲》《辣嫂》《上学路上》《春天的热土》《离婚官司》《永远的田野》《暗算》《小小飞虎队》《时髦老爹》《大龙脉》《至爱亲朋》《红处方》《可叹天下父母心》《没有国籍的女人》《守望天山》等。主演电影《二嫫》1994 年第 1 届中国电影华表奖最佳女主角奖、第 4 届国际电影节"玛雅美洲豹"金奖最佳女演员奖、第 15 届中国电影金鸡奖最佳女主角奖、第 4 届中国电影表演艺术学会金凤凰奖。电影《一代天骄成吉思汗》获 1998 年第 5 届北京大学生电影节最佳女主角奖、1998 年第 4 届中国长春电影节最佳女主角奖、1999 年第 4 届上海国际电影节最佳女主角奖、第 7 届中国电影表演艺术学会金凤凰奖。

巴德玛。2019 年

巴德玛

巴德玛（1965—），内蒙古乌审旗人，内蒙古艺术剧院一级演员。2000 年随内蒙古蒙古族青年合唱团赴奥地利林茨市参加奥林匹克国际合唱大赛获三项金奖，当年 6 月参加 CCTV 青年歌手电视大奖赛获内蒙古赛区美声组一等奖。1990 年开始参加《套马杆》《金秋鹿鸣》《西夏路迢迢》《生死牛玉儒》《锡林郭勒—汶川》《母亲的飞机场》《斯琴杭茹》《脑日吉玛》《鄂尔多斯婚礼》《在草原上》《梭梭草》《哈日夫》《脐带》《我的乌兰牧骑》等影视作品。2015 年获第 30 届中国电影金鸡奖最佳女主角奖。多次获国内外业内奖项。2023 年获内蒙古自治区突出贡献专家荣誉。

巴音额日乐。2019 年

巴音额日乐

巴音额日乐（巴音，1963—）内蒙古乌审旗人，内蒙古电影集团一级演员、导演，毕业于上海戏剧学院表演系本科、北京电影学院导演系进修班，内蒙古电影家协会副主席。1996 年主演电影《悲情布鲁克》获第 16 届中国电影金鸡奖集体表演奖。2011 年因电影《圣地额济纳》获第 28 届中国电影金鸡奖最佳男配角提名奖。主要话剧作品有《战斗里成长》《吝啬鬼》《红白喜事》《夜店》《群猴》《仲夏夜之梦》《奥瑟罗》《黑骏马》《走向绿洲》等。主要电视剧作品《青春地平线》《春花秋月》《黑石恋》《藏民飞骑》《独贵龙》《守海人》《迎亲马队》《李森传奇》《瀚海风云路》《乌兰夫》《阿拉善亲王》《中国球迷》《我的鄂尔多斯》《我从草原来》《嘎达梅林》《鄂尔多斯婚礼》《日出》《摔跤手》《汗血宝马》《大唐游侠转》《独行侍卫》《笑傲江湖》《天龙八部》《神雕侠侣》《少年杨家将》《射雕英雄传》《汉武大帝》等。主要电影及数字电影有《骑士风云》《悲情布鲁克》《金色的草原》《温柔的草地》《风中的胡杨》《牧村故事》《圣山》《司法老杨》《父亲的草原母亲的河》《天上的风》《北方囚徒》《西部狂野》《成吉思汗》《龙虎群英》《白魂灵》《狼袭草原》《鹿儿谷》《猎豹》《爱在鄂尔多斯》《圣地额济纳》等。在《蒙古木乃伊》《进修生》《最后一个猎人》《亲亲我土地》《静静的艾敏河》《等待》等数字电影电视剧中担任导演或副导演。执导电影《斯琴杭茹》2010 年获第 17 届北京大学生电影节民族题材创作奖（最佳民族影片）、最佳新人奖（卓拉）、最佳女演员提名（巴德玛）。同年再获德国科隆电影节评委会特别奖。2012 年自编自导电影《诺日吉玛》。出演电影《城堡》的男主人公 K（卡夫卡的原著《城堡》）。

乌兰。2019 年

乌兰

乌兰（乌兰琪木格、白秦生、白晓秦，1938—），辽宁建平县人，出生于西安，肄业于清华大学工程物理系，1965 年毕业于北京电影学院导演系并留校任教，教授、导演、硕士研究生导师，电影教育家。多次担任主任教员（班主任），为本科生、硕士研究生班、导演进修班开设电影导演概论、视听语言、类型片研究、影片制作等课程。联合导演电影作品《重归锡尼河》（与陈达），《漩涡里的歌》（与刘子农），《湘女萧萧》（与谢飞，获国内外多项大奖）。主编《世界著名电影导演研究》。1995 年获北京市高教局、北京市教育工会颁发的"辛勤工作三十年"荣誉证书，1995 年被授予"北京市优秀教师"称号，1996 年获北京电影学院"中国电影教育贡献奖"。妹妹琪琴高娃（白银生，1941—1994）也毕业于北京电影学院并在北京电影制片厂任导演。代表作品《四个小伙伴》《小刺猬奏鸣曲》《我只流三次泪》《月月》《普莱维梯彻公司》《超速》《田野热风》《不要问我从哪里来》《万岁！高三·二》《南国有佳人》等。多次获国内外电影大奖。父亲是中共六大代表白海风。

乌尔善。2019 年

乌尔善

乌尔善（1972—），内蒙古阿拉善右旗人，出生于呼和浩特，电影导演，先后就读中央美术学院油画系和北京电影学院导演系。2000 年创建个人工作室"523studio"，做过装置、短片、行为艺术等纯艺术作品。获 2005 年台湾时报广告奖、2005 年美国广告艾菲奖、2004 年第十一届中国广告节金奖、2002 年第九届中国广告节金奖。2004 年执导电影《肥皂剧》获韩国釜山国际电影节国际影评人奖，2011 年凭执导先锋武侠喜剧电影《刀见笑》获第 48 届台湾电影金马奖最佳新导演，2012 年执导魔幻爱情电影《画皮 II》票房超过七亿人民币，获第 20 届北京大学生电影节最佳观赏效果奖。2014 年执导悬疑探险类电影《鬼吹灯之寻龙诀》，2016 年电影《寻龙诀》获第 33 届大众电影百花奖最佳导演奖。执导《封神三部曲》已陆续上映、获奖。

乌勒、乌拉汗父子。2017 年

乌勒

乌勒（1924—2023），辽宁省建昌县人，先后在内蒙古军政学院、内蒙古文工团工作，1948 年到《内蒙古画报》专职从事新闻摄影，1953 年转到《内蒙古日报》摄影组任记者。1963 年当选为内蒙古摄影家协会副主席。1991 年主持内蒙古摄影家协会常务工作。获内蒙古自治区党委、政府授予的"内蒙古自治区文学艺术杰出贡献奖"金质奖章和荣誉证书。

乌拉汗（1962—），现为内蒙古文联副主席、内蒙古摄影家协会主席。

纳穆吉勒。1998 年

纳穆吉勒

纳穆吉勒（1929—2022），内蒙古土默特左旗人，摄影家。历任骑兵 5 师文化教员、绥远省军区干校摄影训练班班长。新中国成立后在内蒙古军区从事摄影工作，为军区留下上万幅图片资料，其中数百幅进入全军军史资料。代表作《铁骑练艺》等。1970 年转业到地方工作。1983 年至 1996 年担任内蒙古摄影家协会主席。

额博。2023 年

额博

额博（1954—），内蒙古科左后旗人，一级摄影师，当过木匠、锅炉工，在内蒙古立体摄影厂当摄影师。后任《内蒙古画报》记者、记者部主任、副社长。曾任内蒙古青联常委。1994 年起任内蒙古摄影家协会第四、五、六、七届主席共20 年，曾兼任中国摄影家协会理事，现为内蒙古文联副主席、内蒙古摄影家协会名誉主席、内蒙古旅游摄影家协会主席。1986 年被新闻出版总署评为"全国先进工作者"。1987 年被内蒙古摄影家协会、内蒙古艺术摄影学会评为"内蒙古摄影十佳"，同年被自治区党委宣传部评为"内蒙古首届十佳记者"。1990 年被授予自治区"劳动模范"称号。1996年获中国文联"全国百名优秀青年文艺家"称号。2006 年获中国摄影家协会"突出贡献摄影工作者"称号。2007 年被中宣部评为"全国德艺双馨代表"。2010 年获自治区政府"文学艺术特殊贡献奖"，先后三次获自治区文学艺术创作"萨日纳"奖，2011 年获乌兰夫基金"首届民族文化艺术杰出贡献奖"。2012 年获自治区"杰出人才奖"。2013 年中国文联"优秀文艺工作者"称号。出版《额博——蒙古族摄影艺术风情》《蒙古人写真集》《内蒙古风光》《内蒙古摄影史》《额博散文集》。

常胜杰。2013 年

常胜杰

常胜杰（1956—），祖籍郭尔罗斯后旗（今黑龙江肇源县），出生于呼伦贝尔新巴尔虎左旗，摄影家。呼伦贝尔卫生学校毕业后在孟根楚鲁苏木卫生院当医生、在鄂温克旗卫生学校任教，先后任鄂温克族自治旗计划生育局局长、旗政协副主席、调研员。2008—2016 年任鄂温克旗摄影家协会主席，创办鄂温克摄影网。现任呼伦贝尔摄影家协会主席、《呼伦贝尔摄影》杂志主编，中国摄影家协会会员。2010 年自筹经费发起创办《呼伦贝尔摄影》杂志（内部刊号，彩色印刷），广泛征集稿件、建立作者队伍、培养读者群，宣传呼伦贝尔，已出版近六十期，是全国首个地级市摄影杂志。有专著《蒙医药论文集》（蒙）、《茫茫草原 融融国策》《草原山丹》《草原春蕾》《蒙古马》《巴尔虎蒙古人》《锡尼河布里亚特》《呼伦贝尔》《辉河湿地》《寻梦草原》《美丽的鄂温克》《光影草原》（1—2 辑）、《光影历程》等多部。2019 年创办首届呼伦贝尔摄影艺术节。在呼伦贝尔主办多次摄影展览或比赛，发起组织摄影家和以呼伦贝尔为主题的摄影展陆续到北京、上海、天津、福建、江西、桂林、西安、张家界、珠海及澳门等地，以及蒙古民族聚居的 9 个省市自治区举办摄影展览并交流。其协会多次被内蒙古自治区摄影家协会授予"自治区先进集体"称号。2014 年代表内蒙古参加中国摄影家协会举办的全国基层摄影工作会议并发言。2023 年主编《呼伦贝尔摄影史》。

那日松。2017 年

那日松

那日松（1967—），内蒙古海拉尔出生，祖籍兴安盟科右前旗，现任北京映艺术中心／映画廊艺术总监、策展人。1991年毕业于中国人民大学中文系后进入《大众摄影》杂志社任作品编辑。2000 年起历任《北京青年报》图片编辑，《摄影之友》杂志执行主编，法国《PHOTO》杂志中文版执行主编、全景视觉传媒副总裁。2004 年作为故宫博物院 80 周年系列庆典重要活动之一，策划"紫禁城国际摄影大展"并担任策展人，从此开始职业策展活动。2007 年联合创办"映艺术中心／映画廊"并成为中国重要摄影艺术机构之一。2009 年创办高端影像艺术杂志《像素》。2015 年创办"故乡的路——中国少数民族摄影师奖"，是中国第一个专为少数民族摄影师举办的摄影奖项（包括评选、展览、研讨、主编同名画册）。2017 年创办"映·纪实影像奖"。曾为众多国内外著名摄影家策划展览、出版画册，多次担任国内外摄影节及大型摄影展策展人、评委、学术主持，多次获得"最佳策展人奖"及"年度策展人奖""年度展览奖"等。2017 年获《北京青年周刊》评选的"工匠精神·青年榜样"年度人物。著有《从红星胡同到 798》、主编《故乡的路》等多本画册。

后记

1

英雄的概念在不同地区、不同时代、不同领域里有着相应的内涵。和平时期，在科教文卫体领域、管理学领域乃至各种新型业态里的翘楚人物都可以称为英雄。传统游牧社会里一向崇敬英雄人物，因为日常游牧狩猎、与风雪灾害搏斗乃至御敌自卫，都需要每个个体的强壮和坚韧，即使在和平的环境里，与五畜和动植物打交道同样需要力量和智慧。草原上的搏克手、驯马手、弓箭手、正骨者、歌手、诗人、巧妇乃至知文通理者、伟大的母亲，都是倍受尊敬的人物。

英雄的产生需要环境和土壤，每个时代都会有逢时的杰出人物，记录他们是观察研究和学习的切入点，他们对国家对民族、对时代、对行业是有贡献的，是民族优秀基因和传统文化的折射，他们以自己的才华和品质共同铸就了这个民族在人类社会里的素质品牌。依托当今的科技成果，摄影的手段和传播的速度与记录的体量都是非常可观的。中华人民共和国成立以来，包括蒙古族在内的各民族优秀人物大量涌现，体现了国盛民强。蒙古族优秀人物涵盖的领域越发宽广，显示了这个古老民族正在与社会发展同步，所以，留下一份视觉资产是必要的。

人物是最好的信息载体之一，反映社会变迁、民族变化、人物成长、事物规律等等，最直接的内容就是人物，其中精英人物的贡献是巨大的、不可替代的。非网络时代，信息的不对称是人类发展的巨大障碍，草原民族急需和外界沟通，被发现，被了解，被帮助。同时，他们的文明成果也会作用于人类社会，互助互利，美美与共。

2

我拍摄、采访过的蒙古族人物逾千，这里选取的侧重于"文化"范畴，分为科研技术、社会科学、复合文化、文学艺术四大板块。随着时代发展，文化的概念呈现出融合、互渗的倾向，本书的"文化"范围包括科学家、教育家、医生、学者、记者、出版家、体育健将、艺术家、设计师、策展人、职业经理人等。他们虽然分布在各个行业，但或近或远都与草原有着关联，是这个古老民族与时俱进的折射。

书中的 309 位人物（实际提到的还多）是我在 1981—2023 年间拍摄的，由于工作的便利和自己的兴趣，人物是我关注较多的题材之一。有些人物拍过多次，有些只拍过一次。当然，没拍到的永远比拍到的多。做《蒙古写意——当代人物卷》（1—5 卷）时侧重于人物传记，文字多于图片。本书则是图片为主、简历互补的小型人物图传，或者说只提供了一些人物线索。一般而言，史志类书籍遵循"生不立传"原则，是出于"传世流芳"的考虑，自有道理。作为摄影记录，则需要时时拍摄并传播留存，它是动态的、连续的，多多益善，全时记录和归纳总结并不矛盾。

选择人物主要看贡献和影响力。按照人物志的传统写法，在注重典型性、代表性的同时兼顾独特性、突破性。比如蒙古族人物以往在社科、文艺领域比较多，随着时代发展，在自然科学领域和新型业态里也涌现很多人才。这里兼顾了年龄、单位、地区、专业、荣誉、职务、影响力、贡献等因素，总体上侧重于年龄较长的、理工科的人才，而社科、文艺方面的队伍比较浩荡，取舍纠结。根据我在媒体的实践经验，还要尽量做到三个平衡：地区平衡（蒙古族居住地分散）、业态平衡（社会分工不同，不做横向比较）、篇幅平衡（页数、人数）。还选取小部分较年轻的优秀人物，这是我一贯的做法。当然只是尽量平衡，遗憾部分只能在下一个项目里继续补偿了。责任编辑在人选方面提出了建设性的意见。

这些人物是以"我拍摄到"为前提的，因此收入的人物就无法"面面俱到"了。某些人物很应该收入进来，但是我没有拍到。最遗憾的是当我想好拍摄某人时其人已经远去。由于认知缺失，我错过了很多机会。知道、遇到而没有拍到，对摄影者来说是持续的遗憾。

3

有图的书读起来轻松，做起来不然。

先要有选题。它以图片为主，要发挥摄影的长项；文字部分是词条式的，看上去字数不多，却要求精准。出生、籍贯、经历、职务、职称、成果、荣誉，每一项都尽量全称、准确。我看过很多词典类、传记类的书籍，包括我以前做的此类书，信息的完整性、准确性仍有瑕疵。但这类书徜徉在"词条"和"传记"之间，有独特的线索价值。

这里的照片本质上是"人物摄影报道"，每个人物选了一幅照片，加上图片说明和简历，经过设计美化，构成了一篇篇微型"人物摄影报道"（每人一页）。编辑过程反复多次，在简洁、有限的原则下力图达到信息最大化。人物摄影本是个持久的话题，我也出版过《人物摄影十法》来探讨，但本书是"图片人物介绍"，就尽量避免过度讲究光影技巧而失去细节；同时顾及环境元素、人物特征等。它们可能是"肖像、环境人像、职业人像、新闻现场、特写、纪念照"或任意分类。因为是摄影画册，个别人物即使非常重要，但照片不理想也只好忍痛割爱了。本书中人物的内容大于摄影的形式，由于图片的多重属性，试图给它们贴上"××摄影"的标签是困难的。本书尽量避免过多主观元素，如夸张的构图、奇异的角度、难以琢磨的表情以及感官不适的画面。就是平视的角度，舒适的焦距段镜头，静静地观看，低声地叙述。

在我做过的人物系列书籍里，人物传记、人物画册、人物专题是有所分类、有所重合的，整体来看都集中在"当代蒙古族人物"这个范畴里。摄影本是减法，但做书是加法，"贪心"使得这类书都很厚。毕竟，书籍的寿命比人长。

其次是执行。拍一个人物容易，拍一百位就不易了。执行中有许多坎坷，排除一个还会出现另一个。需要知道哪个领域哪个地区有可拍摄的人物，认识则罢，不认识就得拐弯找，找到了，互相也得有时间。

还有文字。词条式的简历只有几百字，但得来不易。某些人的出生年代，自己说按阴历算，身份证则是阳历，尤其是阴历的年末和阳历的年初相差无几，但落在文字上就可能是两个年份。人名的写法多样。巴义尔在蒙古语里是一个词，写作汉字便成了巴雅尔、巴亚尔、巴依尔、巴意尔、白乙拉、白义尔，错一个字可能就是另外一个人了，到邮政、交通、银行、政务系统办事可能受阻，网络时代更是难辨真伪。有些人上学时一个名，参军时一个名，工作时一个名，发表作品是一个名。这时候就得以身份证为准，括号里注明曾用名、笔名等，即使身份证上的名字被写错（上学时被老师写，在社会机构被写），它也是"合法的错"——就这样了，因为身份证是由国家制度保障的，它作为人物"符号""代码"的存在，具有唯一性、合法性，遍布在整个国家记录体系中长久存在。还有人物的书名、职务、奖项、荣誉等，都是容易出错的地方。如获得"茅奖、鲁奖、骏马奖、萨日纳奖、社科成果奖"等等，口语无妨，书面完整的表述应该是哪里颁发（发奖单位直接体现了规格、分量）、第几届、哪年、什么奖项中的哪个分奖等等。至于科技奖、科学进步奖、科学成果奖、科学大会奖等等，都要按证书上的名称才好。还有人出生地的区划有变动，提现在或以前的都两难，那么一是按本人意愿；二是提现在的名称，括号里注明以前的名称；三是祖籍（籍贯）、出生地分开讲。字数从二三百字到千余字，视具体情况而定，从信息角度看，多多益善。由于出版过程长，先前提供的简历没错，但是后来又有新成果新荣誉新职务了，出版改稿时还得加上，以保持资料的最新状态。但仍难免瑕疵差错遗漏，只好"取其上，得其中"。即使没有图片，这几十万字也几乎是一本人物词典的工作量。

有了图片和文字，技术问题仍在。

人物之间的年龄、籍贯、职业、成就、影响力和所在地区不同，有的人物既是官员也是学者，既是艺术家也是管理者，怎样分类？在"文学艺术"里面有"音乐"板块，还可以再细分为器乐演奏、乐器制作、作曲、作词、演唱、指挥、呼麦、说书以及新时代的综合"音乐人"。编辑、设计时怎么排序？谁在前谁在后？一个对开里谁在左谁在右？女性的出生年代要写否？编辑时选用的照片不一定是那个人物最喜欢的瞬间，或者照片过于清晰，脸上的斑点皱纹都出来了，女士们宁愿自己美图之后再发表。所有这些都要面对，还不算接下来的资金筹集，报批、设计、审读、修改、更新、

校对、调图、打样、办理出版手续、印刷装订包装运输，直到把成品送到相关人物手里。

4

自 1979 年我学摄影开始，最先拍的就是周边熟悉的人，纪念照、聚餐照、会议照，再后来是街拍，成为记者后就按任务拍。整理照片时最富感慨最有惊喜的照片几乎都是人物。当初下力气拍摄的那些自然风光小品、光影构图习作之类的东西远不如一幅哪怕是有瑕疵的人像或人文街景更具价值。早期拍人物是无意识的，慢慢地才懂得有目标地拍。然而摄影的魅力在此，即使是无意识地拍摄，那些照片同样有信息有价值，在后期的编辑挖掘和重新解读下，这些粗糙、模糊的影像成为珍宝。

近年来我又进入了"抢救性拍摄"阶段——很多人物随风而去，他们就像一个个博物馆和学校、一个个思想源泉。照片里的各界各龄人物身上折射了国家、民族、地区、行业、时代特征，他们诞生、得益于这个时代和社会，也为此做出了贡献甚至是牺牲，是共同成长的过程，因而也就具有了时代价值。

最近总有一个词汇萦绕在脑海中："精神基因"。生物基因的科学揭示让人类在未知世界里又前进了一大步，但回首看，精神基因早已影响人类了：哲学、文艺、技术等等。生物的个体人物消逝了，精神成果可以留下来。精神基因可以无限复制、繁殖、演变，可以跨越地区、人群、行业、年龄，是人类思想结晶的塔尖，是普遍真理，适用于所有人类活动。优秀人物不同程度地创造了许多精神财富，它们会保存、流传，作用于下一代人甚至更久远。一个民族的精神基因和生物基因越强大，他们生存的空间就越广，对人类社会的贡献就越多。

做这样的书还伴随着伤感：书中的人物曾经在镜头前谈笑风生，给予我力量和灵感，几天、几月、几年后，其中一些人就那么走了……看到照片，一切相关信息便激活涌来，图片就以这样的方式宣示着美丽和遗憾。

感谢内蒙古文化出版社。中国蒙古史学会会长乌云毕力格教授作序美言，纳入蒙古史研究资料范畴。感谢玉柱教授、德力格尔董事长、勤克董事长、呼琦图站长、海春生馆长、包耀宗高级工程师、白连喜先生、白丽阳女士友情资助本书出版，体现了善举，善举也是精神基因，会传承。还有许多人以不同方式默默地关注、支持。我的亲人们一直在幕后为我付出了很多，我却独享了光芒，只有在心中感恩致谢默行。

巴义尔
2023 年 12 月

巴义尔

1957 年生于北京，蒙古族，祖籍内蒙古科左中旗。《民族画报》原编委、蒙古文版编辑部原主任，高级记者。中国摄影家协会会员（1991—2002 年为理事），中国作家协会会员（2021 年出席中国作家协会第十次全国代表大会）。2006 年获中国摄影家协会授予的"突出贡献摄影工作者"称号，2016 年获国务院"政府特殊津贴"。迄今已发表文字类作品逾 500 万字和上万幅图片，有数百组专题摄影报道发表，其中多组获业内奖项并被转载、翻译。

2018 年中国人民大学国学院、中国蒙古史学会联合主办《巴义尔蒙古写意——游牧文明的视觉化表达学术研讨会》。

专著

蒙古族人物类

1《蒙古写意——当代人物卷一》，图文书，民族出版社，1998 年。

2《蒙古写意——当代人物卷二》，图文书，民族出版社，2001 年。

3《蒙古写意——当代人物卷三》，图文书，民族出版社，2007 年。

4《蒙古写意——当代人物卷四》，图文书，民族出版社，2014 年。

5《蒙古写意——当代人物卷五》，图文书，民族出版社，2022 年。

6《蒙古人们》，126 位蒙古族人物摄影画册，中国民族摄影艺术出版社，2015 年。

7《蒙古写意·人物卷——陈志农画说老北京》，图文书，合编，民族出版社，2003 年。

8《蒙地写意》，蒙古族人物散文集，民族出版社，2021 年。

9《草原撷英：巴义尔微型专题报道集》，670 位蒙古族人物摄影画册，新华出版社，2021 年。

10 ★《草原撷英》，309 位蒙古族人物摄影画册，内蒙古文化出版社，2023 年。

游牧文明类

11《永远的骑兵》，图文书，列入新闻出版总署纪念中国人民解放军建军 80 周年重点图书，民族出版社，2007 年。

12《蒙地色彩》，486 页摄影画册，中国民族摄影艺术出版社，2011 年。

13《游牧色彩》，708 页摄影画册，中央民族大学出版社，2015 年。

14《游牧精神》，图文书，辽宁民族出版社，2016 年。

15《写意草原》，摄影画册，内蒙古文化出版社，2017 年。

16《蒙古人马情》，图文书，内蒙古文化出版社，2019 年。

17《那达慕》，图文书，内蒙古人民出版社，2019 年。

18《北京那达慕 40 年》，400 页摄影画册，《呼伦贝尔摄影》特刊，2020 年。

地理文化类

19《蒙古摇篮——额尔古纳》，图文书，列入当年中宣部、文化部、新闻出版总署等 9 部委实施的《知识
 工程——中华全民读书活动》推荐书目，民族出版社，2005 年。

20《呼伦贝尔大草原》，图文书，中央民族大学出版社，2010 年。

21《满洲里》，图文书，中央民族大学出版社，2011 年。

22《科尔沁》，图文书，中央民族大学出版社，2017 年。

23《和平里纪事》，图文书，中国民族文化出版社，2023 年。

摄影媒体类

24《烙刻——记忆中的影像》，图文书，作家出版社，2006 年。

25《纸媒贵族》，图文书，中国民族摄影艺术出版社，2015 年。

26《民族画报〈蒙古文版〉》画册，主编，民族画报社，2017 年。

27《专题摄影十法》，图文书，中国民族摄影艺术出版社，2018 年。

28《人物摄影十法》，504 页画册，获第二十二届北方优秀文艺图书奖一等奖，内蒙古文化出版社，2020 年。

图书在版编目（CIP）数据

草原撷英：蒙古文、汉文／巴义尔著. －－呼伦贝
尔：内蒙古文化出版社，2022.1
ISBN 978－7－5521－2115－5

Ⅰ．①草… Ⅱ．①巴… Ⅲ．①人物摄影—中国—现代
—摄影集 Ⅳ．①J423

中国版本图书馆 CIP 数据核字（2022）第 022300 号

草原撷英

巴义尔　著

责任编辑　黑　虎
装帧设计　刘福勤　于渭东

出版发行　内蒙古文化出版社
地　　址　呼伦贝尔市海拉尔区河东新春街 4 付 3 号
直销热线　0470－8241422　　邮编　021008

印刷装订　内蒙古金艺佳印刷包装有限公司
开　　本　880 毫米×1230 毫米　1/16
字　　数　388 千字
印　　张　20.25
版　　次　2022 年 1 月第 1 版
印　　次　2023 年 11 月第 1 次印刷
书　　号　ISBN 978－7－5521－2115－5
定　　价　200.00 元